VIDA Y PENSAMIENTO DE MÉXICO

DICCIONARIO DE COMPOSITORES MEXICANOS DE MÚSICA DE CONCIERTO
II

DICCIONARIO DE COMPOSITORES MEXICANOS DE MÚSICA DE CONCIERTO

Siglo XX

TOMO II
I - Z

EDUARDO SOTO MILLÁN

(compilador)

SOCIEDAD DE AUTORES Y COMPOSITORES DE MÚSICA

FONDO DE CULTURA ECONÓMICA

MÉXICO

Primera edición, 1998

D. R. © 1998, Sociedad de Autores y Compositores de Música
Mayorazgo, 129, colonia Xoco; 03330 México, D. F.

D. R. © 1998, Fondo de Cultura Económica
Carretera Picacho-Ajusco, 227; 14200 México, D. F.

ISBN 968-16-4899-4 (obra completa)
ISBN 968-16-5647-4 (tomo II)

Impreso en México

Para este segundo tomo, una vez más deseo agradecer a los compositores y herederos que, amables y pacientes, disiparon mis dudas y facilitaron la información que necesité.

Asimismo, mi gratitud sincera para los amigos que decidida y desinteresadamente contribuyeron de alguna forma; ellos son: doctor Sergio Ortiz, maestros Leonardo Velázquez, Mario Stern, Gerardo Tamez, Aurelio Tello, Tarcisio Medina, Thusnelda Nieto, David Domínguez, Rodolfo Ponce Montero, Enrique Salmerón, José Isidoro Ramos, Estela Cuervo, Carlos Sandoval, Román Rodríguez, Juana Mercado, señora Beatriz Aranda, Alma Olguín, Maura Bober y Sergio Raúl López.

Especial reconocimiento para Andrea García Guerra, quien desde la lejanía de su ubicación geográfica, ha sido, por el contrario, cercana colaboradora.

Por último —y no menos importante—, desde el corazón, estas sencillas palabras de agradecimiento para aquellos que conmigo formaron el equipo de trabajo y de camaradería: Hugo González, asistente; Leticia Cuen, colaboradora; Leticia Valero, secretaria; así como José Zepeda y Arturo Talavera, fotógrafo principal y fotógrafo itinerante, respectivamente.

<div align="right">E. S. M.</div>

Si desea mayor información relacionada con el contenido de este diccionario, diríjase al Centro de Apoyo para Compositores de Música de Concierto de la SACM, tel. 604-7733 y 604-7493; fax 604-7923.

Nota preliminar

Con la publicación del tomo II del *Diccionario de compositores mexicanos de música de concierto* queda cubierto el panorama de los autores nacidos en el presente siglo.

Con el fin de evitar ambigüedades, el criterio para incluir a los compositores fue de índole metodológico, y consistió en considerar las fechas de nacimiento como la referencia más adecuada. La información contenida es toda aquella que pudo recabarse hasta diciembre de 1996, sin embargo se hace necesario señalar que durante 1997, a punto de iniciar la impresión del libro, fallecieron tres compositores: Conlon Nancarrow, Guillermo Pinto Reyes y Bonifacio Rojas; tales datos se encuentran acotados en los espacios correspondientes.

Aunque queda poco tiempo antes de que comience la nueva centuria —y el nuevo milenio—, todavía es posible rescatar esa gran parte de nuestro acervo musical aún olvidada, e impedir que las nuevas creaciones y sus compositores sufran el mismo destino. Espero que el presente trabajo, con más de 6 000 obras catalogadas, contribuya a tal objetivo.

Así, en virtud de que un libro de esta naturaleza debe ser necesariamente un producto vivo, dejo plasmada mi inquietud por darle vida, por darle movimiento; para ello, la única manera es actualizar la información mediante futuras ediciones.

EDUARDO SOTO MILLÁN

Abreviaturas

AH	Verlag Dr. Alfred Hiller (Austria)	CIRT	Cámara de la Industria de la Radio y Televisión
alt.	alto	cjto. inst.	conjunto instrumental
arp.	arpa de pedales	cjto. percs.	conjunto de percusiones
atos.	alientos	cl.	clarinete
bda. sinf.	banda sinfónica	clv.	clavecín
bar.	barítono	CNCA	Consejo Nacional para la Cultura y las Artes
bat.	batería		
bj.	bajo	CNMAT	Center of New Music, Art and Tecnology
bj. eléc.	bajo eléctrico		
BMI	Broadcast Music, Inc. de Nueva York (EUA)	comp.	computadora
		Conacyt	Consejo Nacional de Ciencia y Tecnología
cám.	cámara		
CAMC	Centro de Apoyo para Música de Concierto	cr(s).	corno(s)
		cto. cda.	cuarteto de cuerda
cb.	contrabajo	CUEC	Centro Universitario de Estudios Cinematográficos [de la UNAM]
CCRMA	Center for Computer Research in Music and Acoustics. Centro de Cómputo para Investigación en Música y Acústica. (EUA)		
		DBAJ	Departamento de Bellas Artes del Gobierno del Estado de Jalisco
cda(s).	cuerda(s)	DIF	Sistema para el Desarrollo Integral de la Familia
Cedart	Centro de Educación Artística		
		dir(s).	director(es)
Cenidim	Centro Nacional de Investigación, Documentación e Información Musical Carlos Chávez	EAM	Editorial Argentina de Música
		EB	Editions J. Buyst (Bélgica)
		ECM	Ediciones Coral Moreliana
cf.	contrafagot	EK	Editorial Kitara
CIEM	Centro de Investigación y Estudios Musicales	ELCMCM	Ediciones de la Liga de Compositores de Música de Concierto de México
c.i.	corno inglés	EMM	Ediciones Mexicanas de Música
CIIMM	Centro Independiente de Investigaciones Musicales y Multimedia		
		ENM	Escuela Nacional de Música [de la UNAM]
CIMO	Centro de Iniciación Musical Oaxaqueño	ENP	Escuela Nacional Preparatoria [de la UNAM]

9

EMUV	Ediciones Musicales de la Universidad Veracruzana		hnen-und Musikalien-verlag (Austria)
		mar.	marimba
FAIM	Fundación Académica de la Industria de la Música	mca(s).	maraca(s)
		metls.	metales
		mez.	mezzosoprano
fg.	fagot	MIDI	Musical Instrument Digital Interface
FIC	Festival Internacional Cervantino	ob.	oboe
fl(s).	flauta (s) tranversa (s)	ONU	Organización de las Naciones Unidas
fl(s). alt.	flauta (s) en sol		
Foeca	Fondo Estatal para la Cultura y las Artes	órg(s).	órgano(s)
		orq.	orquesta sinfónica
Fonadan	Fondo Nacional para el Desarrollo de la Danza Popular Mexicana	orq. cám.	orquesta de cámara
		OSEM	Orquesta Sinfónica del Estado de México
Fonapas	Fondo Nacional para Actividades Sociales.	perc(s).	percusión(es)
		píc.	píccolo
Fonca	Fondo Nacional para la Cultura y las Artes	pno.	piano
		pno. eléc.	piano electrónico
glk.	glockenspiel	PSO	Peer-Southern Organization
gna.	guitarrina		
guit.	guitarra	qto.	quinteto
guit. eléc.	guitarra eléctrica	reed.	reedición
ICMC	International Computer Music Conference	Ric.	Ricordi Americana (Argentina)
IFAL	Instituto Francés de la America Latina	RME	Música Rara
		RTC	Radio, Televisión y Cinematografía
IMAN	Institución Mexicana de Atención a la Niñez.	SACM	Sociedad de Autores y Compositores de Música
INBA	Instituto Nacional de Bellas Artes	sax.	saxofón
instr(s).	instrumento(s)	SCT	Secretaría de Comunicaciones y Transportes
intérp.	intérprete		
IPN	Instituto Politécnico Nacional	SE	Semir Editore
		SEP	Secretaría de Educación Pública
IRCAM	Institút de Recherche et Coordination Acoustique/Musique. Instituto de Investigación y Coordinación Acústica y Musical	SF	Schott Freres (Bélgica)
		SIAMA	Sensibilidad, Iniciación y Aprendizaje Musical y Artístico.
ISME	International Society for Music Education	SIMC	Sociedad Internacional para la Música Contemporánea
ISSSTE	Instituto de la Seguridad Social al Servicio de los Trabajadores del Estado	s / f	sin fecha
		s / n	sin número
		sint(s).	sintetizador(es)
		SMMN	Sociedad Mexicana de Música Nueva
Ivec	Instituto Veracruzano de Cultura	s / t	sin texto
IUP	Indiana University Press (EUA)	sop.	soprano
		Steim	Stichtine Voor Electro Instrumentale Musiek
JW	Josef Weinberger, Bü-		

SUTM Sindicato Único de los Trabajadores de la Música

ten. tenor

tb(s). trombón(es)

tba. tuba

tbl(s). timbal(es)

tp(s). trompeta(s)

Trimalca Tribuna Musical de América Latina y el Caribe

UABC Universidad Autónoma de Baja California

UAM Universidad Autónoma Metropolitana

UANL Universidad Autónoma de Nuevo León

UNAM Universidad Nacional Autónoma de México

UNESCO Organización de las Naciones Unidas para la Educación, la Ciencia y la Cultura

UPIC Unité Polyagogique Informatique CEMAM (Centre d' Études de Mathematique et Automatique Musicale) Unidad Poliagógica de Informática del Centro de Estudios de Matemáticas y Automatismo Musical

UPN Universidad Pedagógica Nacional

va. viola

vc. violoncello

vers. versión

vib. vibráfono

vl. violín

vol. volumen

xil. xilófono

Ibarra, Federico

(México, D. F., 25 de julio de 1946) (Fotografía: José Zepeda)

Compositor y pianista. Estudió la licenciatura en composición en la Escuela Nacional de Música de la UNAM (México). Becado por Radio Universidad y la Radio Televisión Francesa, prosiguió sus estudios en París. Gracias a otra beca, asistió a un curso de composición en Santiago de Compostela (España). Además de su actividad como compositor, ha dedicado parte de su tiempo a la ejecución pianística y ha publicado ensayos y críticas musicales en periódicos y revistas nacionales. Fue director del Taller de Composición del Cenidim y. actualmente dirige el Taller Piloto de Composición de la Escuela Nacional de Música de la UNAM, teniendo a su cargo la dirección musical de Camerópera de la Ciudad. Ganador del Premio Silvestre Revueltas (1975 y 1976), Premio Lan Adomián (1980); primer Concurso Internacional de Composición Musical Ciudad Ibagüé en Colombia (1981), Beca de Apoyo a Creadores Artísticos, otorgada por el CNCA (1989 - 1990), Medalla Mozart (1991); y Premio Jacinto e Inocencio Guerrero a la mejor Obra Lírica en Madrid (España 1991), entre otros. Actualmente pertenece al Sistema Nacional de Creadores del CNCA. Compone también música para teatro.

CATÁLOGO DE OBRAS

SOLOS:

Dos meditaciones acromáticas (1966) - pno.
Galopa de la mosca trapecista (1969) - clv.
Sonata I (1976) (10') - pno.
Sonata II (1982) (7') - pno.

Intrada (1985) - órg.
Música para teatro II (1986) - clv.
Sonata III Madre Juana (1988) (14') - pno.
Sonata IV (1990) (11') - pno.
Sonata breve (1991) - vl.
Sonata V (1996) - pno.

13

DÚOS:

Tres preludios monocromáticos (1964) - pno. a 4 manos.
Toccata (1971) - pno. a 4 manos.
Los soles negros (1975) - pno. a 4 manos.
Cinco manuscritos pnakóticos (1977) (8') - vl. y pno.
Música para teatro III (1987) - vc. y pno.
Sonata (1992) - vc. y pno.
Tres piezas para fagot y piano (1993) - fg. y pno.

CUARTETOS:

Invierno (1963) - cdas.
Cuarteto I "Del trasmundo" (1975) - cdas.
Música para teatro I (1982) - fl., ob., vc. y pno.
Cuarteto II "Órfico" (1992) - cdas.
El viaje imaginario (1994) - vl., vc., cl. y pno.

QUINTETOS:

Suite efébica para cinco instrumentos (1965) - fl., fg., vl., pno. y celesta.
Juegos nocturnos (1995) (13') - atos.

CONJUNTOS INSTRUMENTALES:

Cinco estudios premonitorios (1976) - cjto. inst. variable y pno.
Sexteto (1985) - fl., ob., cl., vl., vc. y pno.

ORQUESTA DE CÁMARA:

La chûte des anges (1. L'Ordre; 2. L'Appel; 3. La Lute et la chûte) (1983) (11') - orq. percs.
Interludio y cuatro escenas de "Orestes parte" (1984) - instrs. de atos., arp., percs. (4).
Balada (1995) - orq. cdas.

ORQUESTA DE CÁMARA Y SOLISTAS(S):

Rito del reencuentro (1974) (15') - narrador, orq. cdas. y 2 pnos. Texto: José Ramón Enríquez.

ORQUESTA SINFÓNICA:

Tres preludios monocromáticos (1972) (8') - vers. para orq.
Cinco misterios eléusicos (1979) (12').
Tres piezas para orquesta (1991) (10').
Sinfonía I (1991) (10').
Sinfonía II "Las antesalas del sueño" (1993) (11').
Obertura para un nuevo milenio (1993) (11').
Obertura para un cuento fantástico (1993) (6').

ORQUESTA SINFÓNICA Y SOLITAS(S):

El proceso de la metamorfosis (1970) (13') - narrador y orq. Texto: André Bretón, Franz Kafka.
Concierto (1980) (20') - pno. amplificado y orq.
Concierto (1989) (20') - vc. y orq.

VOZ Y PIANO:

La ermita (1965) (4') - voz y pno. Texto: anónimo del siglo XV.
Cinco canciones de la noche (1976) - sop. y pno. Texto: Xavier Villaurrutia, José Emilio Pacheco, José Ramón Enríquez, Homero Aridjis, Carlos Pellicer.
Canción arcaica para niños (1979) (3') - sop. y pno. Texto: Federico García Lorca.
Tres canciones del amor (1980) - ten. y pno. Texto: Xavier Villaurrutia, José Ramón Enríquez, Salvador Novo.
Navega la ciudad en plena noche (1985) - bar. y pno. Texto: Octavio Paz.

VOZ Y OTRO(S) INSTRUMENTO(S):

Suite del insomnio (1973) - alto, pno., armonio y celesta. Texto: Xavier Villaurrutia.

Canción arcaica para niños (1979) - vers. para sop. y cjto. inst. Texto: Federico García Lorca.

Tres canciones del amor (1980) - vers. para bar. y cjto. inst. Texto: Xavier Villaurrutia, José Ramón Enríquez y Salvador Novo.

Los caminos que existen (1986) (12') - sop. y orq. cdas. Texto: José Ramón Enríquez.

Décima muerte (1992) - sop., 2 cls., va., vc. y cb. Texto: Xavier Villaurrutia.

CORO:

Cantata V "De la naturaleza corporal" (1971) - coro mixto, s / t.

A una dama que iba cubierta (1980) - coro mixto. Texto: Gómez Manrique.

Romancillo (1980) - coro mixto. Texto: Luis de Góngora.

Tres cantos (1996) - coro mixto. Texto: Xavier Villaurrutia, José Gorostiza, Carlos Pellicer.

CORO E INSTRUMENTO(S):

Cantata I "Paseo sin pie" (1967) - narrador, solistas, coro mixto, pno., armonio, celesta y perc. Texto: Carlos Pellicer.

Cantata II "Nocturno sueño" (1969) - ten. solista, coro masculino, fl. y pno. Texto: Xavier Villaurrutia.

Cantata III "Nocturno de la estatua" (1969) - narrador, 2 coros mixtos, 2 tps., tb., pno. a 4 manos, generador eléctrico y percs. (2). Texto: Xavier Villaurrutia.

Villancico VI "Juguete" (1970) - coro mixto, 2 fls. barrocas, arp. y percs. (2). Texto: Sor Juana Inés de la Cruz.

Cantata IV "Dada" (1971) - coro mixto y qto. atos. Texto: Tristán Tzara.

Cantata VI "Del unicornio" (1972) - 2 narradores, coro mixto, pno., órg., clv. y percs. (3). Texto: Baudelaire, Verlaine.

CORO, ORQUESTA DE CÁMARA Y SOLISTA(S):

Cantata III "Lamentaciones" (1986) - mez., coro mixto, actores, orq. percs. y órg. Texto: José Ramón Enríquez.

Cantata I "Las fundaciones" (1987) - alto, coro mixto, orq. percs., arp. y actores. Texto: José Ramón Enríquez.

Cantata II "Entrada triunfal" (1987) - sop. coloratura, coro mixto, actores, 2 tps. y orq. percs. Texto: José Ramón Enríquez.

CORO Y ORQUESTA SINFÓNICA:

Cantata VIII "Nocturno muerto" (1973) - coro mixto y orq. Texto: José Ramón Enríquez, Xavier Villaurrutia.

MÚSICA PARA BALLET:

Imágenes del Quinto Sol (1980) (26') - orq.

ÓPERAS:

Leoncio y Lena (1981) (1 hr. 15') - ópera en dos actos para actores. Texto: Georg Büchner. Libreto: José Ramón Enríquez.

Orestes parte (1981) (60') - ópera en nueve escenas. Libreto: José Ramón Enríquez.

Madre Juana (1986) (1 hr. 30') - solistas y orq. cám. Ópera en dos actos. Texto: José Ramón Enríquez.

El pequeño príncipe (1988) (60') - solistas y orq. cám. Texto: Antoine de Saint Exupery. Adaptación: Luis de Tavira.

Alicia (1990) - ópera en dos actos. Texto: Lewis Carrol. Adaptación: José Ramón Enríquez.

Despertar de un sueño (1994) (1 hr. 5') - ópera en un acto y ocho escenas. Libreto: David Olguín.

DISCOGRAFÍA

Cello Music from Latin America, vol. I, PMG 092 101. *Concierto para violoncello y orquesta* (Carlos Prieto, vc.; Orquesta Filarmónica Internacional; dir. Jesús Medina). CNCA - DIF / México. *Obertura para un cuento fantástico* (Orquesta del Quinto Encuentro Nacional de Orquestas Juveniles; dir. Ernesto Rosas).

ENM / s / n de serie, México. *Madre Juana* Ópera en dos actos (Lorena Barranco, sop.; Edith Grace Echauri, mez.; Alfredo Mendoza y Mauricio Esquivel, tens.; Ricardo Santín y Rufino Montero, bars.; Orquesta y Coros de la Escuela Nacional de Música; dir. Arturo Valenzuela).

IMP MCD 70. *Concierto,* para violoncello y orquesta (Carlos Prieto, vc.; Orquesta Filarmónica Internacional; dir. Jesús Medina).

INBA / Pianorama, vol. I, 2001, México. *Sonata II* (Jorge Suárez, pno.).

Spartacus / Clásicos Mexicanos: Serie Contemporánea, Nueva Música Mexicana, Quinteto de Alientos de la Ciudad de México, 21018, México. *Juegos nocturnos* (Asako Akai, fl.; Joseph Shalita, ob.; Marilyn Nije, cl.; Wendy Holdaway, fg.; John Gustely, cr.).

UAM / Cuarteto Da Capo, s / n de serie, México, s / f. *La chûte des anges* (Orquesta de Percusiones de la UNAM; dir. Julio Vigueras).

UNAM / Voz Viva de México: Serie Música Nueva, MN-18, México, 1979. *Canción arcaica para niños* (Thusnelda Nieto, sop.; Carlos Enrique Santos, ob.; José de Jesús Cortés, vl.; Marlowe Fisher, vc.; Martha García Renart, pno.).

UNAM / Voz Viva de México: Serie Música Nueva, Premio Lan Adomián, MN - 20, México, 1981. *Tres canciones del amor* (Rufino Montero, bar.; Héctor Jaramillo, fl.; Abel Pérez, cl. bj.; Janet Gebczynski, arp.; Lorenzo González, vl.; dir. Armando Zayas).

UNAM / Voz Viva de México: Serie Música para la Escena, ME-1, México, 1981. *Leoncio y Lena* (Taller Épico del Centro Universitario de Teatro; Conjunto Orquestal de la UNAM; dir. Armando Zayas).

Forlane - Peerles / M/S-7009-1, 1982. *Cinco misterios eléusicos* (Orquesta Filarmónica de la Ciudad de México; dir. Fernando Lozano).

INBA - SACM / Compositores - Intérpretes: Manuel Enríquez, Mario Lavista, Federico Ibarra, s / n de serie, México, 1985. *Toccata; Los soles negros; Sonata I; Cinco manuscritos pnakóticos* (Manuel Enríquez, vl.; Mario Lavista y Federico Ibarra, pnos.).

CNCA - DIF / Orquesta y Coros Juveniles de México, Cuarto Encuentro Nacional de Orquestas Juveniles, s / n de serie, México, 1992. *Tres piezas para orquesta* (Orquesta de Excelencia; dirs. Ernesto Rojas, Antonio Sanchís y Próspero Reyes).

UNAM / Voz Viva de México: Música Sinfónica Mexicana, MN 30, México, 1995. *Sinfonía II "Las antesalas del sueño"* (Orquesta Filarmónica de la UNAM; dir. Ronald Zollman).

CNCA - INBA - Cenidim / Serie Siglo XX: Federico Ibarra, Diez años de música de cámara 1982 - 1992, vol. X, México, 1994. *Sonata II; Sexteto; Navega la ciudad a plena noche; Sonata breve; Sonata; Cuarteto II "Órfico"* (Jesús Suaste, bar.; Manuel Suárez, vl.; Carlos Prieto, vc.; Jorge

Suárez y Edison Quintana, pnos.; La
Camerata; Cuarteto de Cuerdas Lati-
noamericano).
Spartacus / Clásicos Mexicanos: Com-
positores Mexicanos del Siglo XX, SDL

21009, vol. II, 1996. *Sinfonía I* (Or-
questa Filarmónica de la Ciudad de
México; dir. Eduardo Díazmuñoz).

PARTITURAS PUBLICADAS

Cenidim / s / n de serie, México, s / f.
Cantata II "Nocturno sueño".

CNCA - INBA - Cenidim / s / n de serie,
México, s / f. *Cinco estudios premo-
nitorios*.

EMM / A 25, México, 1978. *Sonata para
piano*.

EUV / Colección: Yunque de Mariposas,
núm. 11, Veracruz, México, 1979.
Toccata.

EMM / D 32, México, 1980. *Cinco manus-
critos pnakóticos*.

Cenidim - INBA - SEP / México, 1982. *Can-
tata II "Nocturno sueño"; Cinco estu-
dios premonitorios*.

UNAM / Colección: Música Mexicana
Sinfónica, México, 1983. *Cinco mis-
terios eléusicos*.

EMM / B 21, México, 1985. *Dos cancio-
nes (1. Canción arcaica para niños;
2. La ermita)*.

EMM / D 45, México, 1985. *Rito del
reencuentro*.

EMM / A 36, México, 1989. *Sonata II para
piano*.

EMM / A 38, México, 1990. *Sonata III
para piano "Madre Juana"*.

UNAM / Dirección General de Publica-
ciones, México, 1991. *Imágenes del
Quinto Sol*.

EMM / D 72, México, 1992. *La chûte des
anges (1. L'Ordre; 2. L'Appel; 3. La Lute
et la chûte)*.

EMM / E 36, México, 1993. *Sinfonía I*.

EMM / A 46, México, 1994. *Sonata IV*.

UNAM / Colección de Música Sinfónica
Mexicana, México, 1994. *Sinfonía II
"Las antesalas del sueño"*.

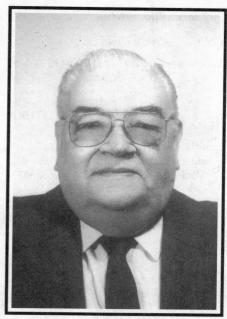

Jaramillo, Silvino

(Valle de Bravo, Edo. de Méx., México, 12 de septiembre de 1924)

Compositor y director de coro. Realizó sus estudios de licenciatura en música con Miguel Bernal Jiménez, Romano Picutti e Ignacio Mier Arriaga en el Conservatorio de las Rosas (México). Fue director del Coro Orfeón Infantil Mexicano, Coral Infantil Voces de México, Coro Universitario y director adjunto de los Niños Cantores de Monterrey, entre otros. Ha recibido reconocimientos del Centro de Información de Historia Regional de la UANL (México, 1991) y del Instituto Mexicano Norteamericano de Relaciones Culturales de Nuevo León (1992). Asimismo, obtuvo la presea al Mérito Musical de la Facultad de Música de la Universidad Regiomontana (1992) y la Medalla al Mérito Cívico del gobierno del estado de Nuevo León (1996).

CATÁLOGO DE OBRAS

SOLOS:

Comunión (3') - órg.

ORQUESTA SINFÓNICA:

Tres preludios a la ausente (1950) (12').
Sinfonieta (1951) (10').
Elogio a las Américas (1952) (10').
Trilogía orquestal (1954) (12').

ORQUESTA SINFÓNICA Y SOLISTA(S):

Trilogía de los pájaros (1985) (9') - sop. y orq. Texto: anónimo, Guillermo Prieto, Silvino Jaramillo.

VOZ Y PIANO:

Florerías I (1985) (6') - sop. o ten. y pno. Texto: Esther M. Allison.

CORO:

Florerías II (1987) (7') - coro mixto. Texto: Esther M. Allison.

CORO E INSTRUMENTO(S):

Seis motetes para boda (1970) (15') - coro y órg. Texto: litúrgico.

Nueve villancicos mexicanos (1996) (20') - coro y pno. Texto: Armando Fuentes Aguirre.

PARTITURAS PUBLICADAS

Schola Cantorum / Suplemento Musical de Schola Cantorum, Morelia, Mich., México, 1946. *Comunión.*

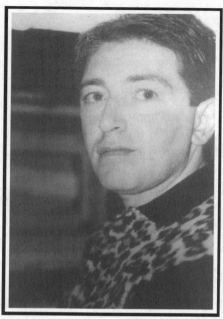

✓

Jiménez, Arturo

(México, D. F., 15 de diciembre de 1959) (Fotografía: Miguel Fematt)

Compositor. Realizó sus estudios de composición con Armando Lavalle en la Facultad de Música de la Universidad Veracruzana (México). Estudió sistemas MIDI con Javier López, y ha tomado cursos de acústica y afinación de pianos, y de dirección orquestal, además de tomar un diplomado en educación musical. Se ha desempeñado en la producción, guionización y dirección de programas de cultura musical para Radio Universidad Veracruzana; ha hecho musicalización de promocionales para radio y compuesto música para teatro; asimismo, ha realizado actividades de coordinación y difusión cultural en diversos festivales. Obtuvo una beca de Creación Artística otorgada por el Fonca - Ivec (1992).

CATÁLOGO DE OBRAS

SOLOS:

Primera fantasía (1979) (5') - guit.
Segunda fantasía (1979) (2') - guit.
Suite "Las tres parcas" (1979) (10') - pno.
Tercera fantasía (1980) (4') - guit.
Dos nocturnos (1981) (4') - pno.
Siete miniaturas (1981) (5') - guit.
Cuarta fantasía (1986) (5') - guit.
Trece miniaturas (1989) (15') - pno.
Cuatro textos (1992) (7') - guit.

DÚOS:

Música para piano y sax tenor (1995) (8') - sax. ten. y pno.

CUARTETOS:

Primer cuarteto para cuerdas (1982) (10') - cdas.
Segundo cuarteto para cuerdas (1983) (10') - cdas.
Danza para cuarteto de cuerdas (1984) (4') - cdas.

QUINTETOS:

Quinteto de metales (1993) (8') - 2 tps., cr., tb. y tba.
Quinteto de alientos (1993) (6') - fl., ob., cl., fg. y cr.

VOZ Y OTRO(S) INSTRUMENTO(S):

Tres canciones para mezzosoprano y guitarra (1981) (5') - mez. y guit. Texto: Tomás Segovia.

MÚSICA ELECTROACÚSTICA
Y POR COMPUTADORA:

Estudio para violín con cámara de eco

(1980) (3') - vl. con cámara de eco.

Collage para dos cintas magnetofónicas (1983) (20').

Estudio experimental sobre sonidos de la banda de frecuencia en generador de audio (1983) (5').

Secuencias (1996) (duración variable) - instrumentos *ad libitum*.

PARTITURAS PUBLICADAS

EUV / Colección Tesitura, Veracruz, México, 1991. *Siete miniaturas.*

Jiménez Mabarak, Carlos

(México, D. F., 31 de enero de 1916 - Cuautla, Mor., México, 21 de junio de 1994)

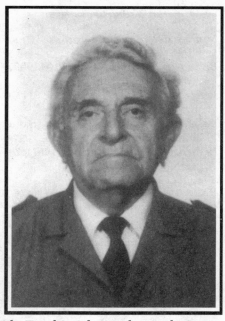

Compositor. Realizó sus estudios en Santiago de Chile, así como en el Instituto de Altos Estudios Musicales y Dramáticos de Ixes (Bélgica) y en el Conservatorio Real de Bruselas con Nellie Jones y Marguerite Wouters, respectivamente. También tomó clases con Silvestre Revueltas en el Conservatorio Nacional de Música del INBA (México), Alberto de Ninno y Guido Turchi en la Academia de Santa Cecilia (Italia) y, becado por la UNESCO, con René Leibowitz (Francia). Fue catedrático en el Conservatorio Nacional de Música del INBA, en la Escuela de Artes de Villahermosa (México) y en la Escuela Nacional de Música de la UNAM (México); se desempeñó como Consejero Cultural de la Embajada de México en Austria (1972 - 1974). Obtuvo numerosos reconocimientos, entre ellos el del Concurso de Composición del INBA para conmemorar el Centenario de los Niños Héroes de Chapultepec (1947) y la medalla de oro de la Asociación Nacional de Intérpretes por su *Fanfarria olímpica* (1968), además de recibir diversos homenajes de la UNAM (1985 y 1988), la Orquesta Filarmónica de la Ciudad de México (1986), el INBA (1986 y 1991) y otros tantos premios por su música para cine y diversos medios. Asimismo, el H. Ayuntamiento del Municipio de Puebla lo nombró visitante distinguido (1986). En 1993 recibió el Premio Nacional de Artes y en 1994 ingresó al Sistema Nacional de Creadores como creador emérito. Escribió música para cine, teatro y ballet.

CATÁLOGO DE OBRAS

SOLOS:

Allegro assai (1933) - pno.
Allegro romántico (1935) (3') - pno.
Pequeño preludio (la menor) (1935) (1') - pno.

Danza española I (1936) (3') - pno.
Danza española II (1936) (4') - pno.
Sonata del majo enamorado (scherzo) (1936) (3') - pno.

Sonata del majo enamorado (final) (1936) (4') - pno.

Balada del pájaro y las doncellas (1947) - reducción para pno.

Retrato de Mariana Sánchez (1952) (3') - pno.

Balada de los quetzales (1955) - reducción para pno.

La fuente armoniosa (toccata) (1957) (2') - pno.

Sonata (1989) (14') - pno.

DÚOS:

Preludio y fuga (1937) (4') - cl. y pno.

Variaciones sobre la alegría (1952) (10') - 2 pnos.

El retrato de Lupe (elegía) (1953) (4') - vl. y pno.

Cinco piezas para flauta y piano (1. Alegoría del perejil; 2. La imagen repentina; 3. Nocturno; 4. El ave prodigiosa; 5. Danza mágica) (1965) (7') - fl. y pno.

Dos piezas para violoncello y piano (1. Paisaje con jacintos; 2. Nana) (1966) (6') - vc. y pno.

Invención (1970) (2') - cl. y tp.

TRÍOS:

Invención (1971) (3') - ob., tb. ten. y pno.

CUARTETOS:

Cuarteto en re (Homenaje a Sor Juana) (1947) (11') - cto.

QUINTETOS:

Marcha nupcial (1946) - armonio y cto. cdas.

La ronda junto a la fuente (1965) (6') - fl., ob., vl., va. y vc.

Divertimento para flauta, oboe, clarinete, corno y fagot (1987) (10') - fl., ob., cl., cr. y fg.

CONJUNTOS INSTRUMENTALES:

Concierto para piano, timbales, campanelli, xilófono y batería (1961) (8') - pno., tbls., campanelli, xil. y bat.

BANDA:

Fanfarria olímpica - metls.

ORQUESTA DE CÁMARA:

Obertura para orquesta de arcos (1963) (8') - orq. cdas.

Concierto en do (1976) - vers. para orq. cdas.

ORQUESTA DE CÁMARA Y SOLISTA(S):

Concierto para piano y cuerdas (Concierto del abuelo) (1938) - pno. y orq. cdas.

Concierto en do (1945) (14') - pno. y pequeña orq.

Concierto para tres trompetas, timbales y orquesta de arcos (1985) (17') - 3 tps., tbls. y orq. cdas.

ORQUESTA SINFÓNICA:

Sinfonía en mi bemol (primera sinfonía) (1945) (15').

Balada del pájaro y las doncellas (o Danza del amor y de la muerte) (1947) (17').

Balada del venado y la luna (1948) (17').

Balada mágica (o Danza de las cuatro estaciones). Suite de ballet (1951) (20').

El nahual herido (preludio) (1952) (8').

Balada de los quetzales (1953) (15').

Sinfonía en un movimiento (Segunda sinfonía) (1962) (9').

Balada de los ríos de Tabasco (suite de ballet) (1989) (16').

Sala de retratos (variaciones sinfónicas) (1992) (18').

ORQUESTA SINFÓNICA Y SOLISTA(S):

Sinfonía concertante (tercera sinfonía) (1968) (14') - pno. y orq.

VOZ Y PIANO:

Tres pequeños poemas de Amado Nervo (1. Buscando; 2. Quedamente; 3. Impaciencia) (1937) (3'). Texto: Amado Nervo.

Dos españoladas (1. Sevillana; 2. Saetá) (1939) (2'). Texto: Federico García Lorca.

Tres canciones breves (1. Queja; 2. Nocturno; 3. Canción de primavera) (1941) (2'). Texto: Carlos Jiménez Mabarak.

Poema del río (1942) (2'). Texto: Elías Nandino.

Dos canciones arcaicas (1. Puse la vida en poder...; 2. Por mirar su fermosura...) (1946) (2'). Texto: Juan de Enzina, marqués de Santillana.

La canción de la Pilmama (1947) (2') - Texto: Alfonso Cravioto.

¡Ay! (1947) (1'). Texto: Federico García Lorca.

Tres poemas de Jorge González Durán (1. Sueño; 2. Tango; 3. Canción desesperada) (1950) (4'). Texto: Jorge González Durán.

Canción banal (1951) (2'). Texto: Anacreonte.

Estancias nocturnas (1952) (3'). Texto: Xavier Villaurrutia.

Dos lieder sobre una serie dodecafónica (1. Nocturno; 2. Cerré mi puerta al mundo) (1956) (3'). Texto: Rafael Solana, Emilio Prados.

Seis canciones para cantar a los niños (1. Din, don; 2. La casa; 3. La vieja Inés; 4. Ron-ron; 5. El niño azul; 6. El alacrán) (1958) (5'). Texto: Carlos Luis Sáenz.

Dos poemas de Nicolás Guillén (1. En el campo [elegía]; 2. Ronda) (1963) (3'). Texto: Nicolás Guillén.

Estudio para voz de bajo (1988) (2') - bajo y pno. Texto: Carlos Pellicer.

Epitafio (1989) (3'). Texto: Elías Nandino.

Décimas mortales (1990) (2'). Texto: Elías Nandino.

Tema para un nocturno (1991) (3'). Texto: Carlos Pellicer.

Vivo un miedo... (1992) (2'). Texto: Elías Nandino.

VOZ Y OTROS(S) INTRUMENTO(S):

Erígona (monodrama radiofónico) (1938) - sop. y cjto. inst. Texto: María J. Mabarak.

Sevillana (1940) - voz y cjto. inst. Texto: Federico García Lorca.

Traspié entre dos estrellas (1957) (5') - recitador, tp., perc., pno., 2 vls. y cb. Texto: César Vallejo.

COROS:

Dos cantos con texto de Federico García Lorca (1. Cazador; 2. Amanecía en el naranjel) (1944) (3') - coro mixto. Texto: Federico García Lorca.

Dos cantos (1. Nocturno; 2. Huída) (1944) (2') - coro mixto. Texto: Jorge González Durán.

Soneto de González Durán (1946) (3') - coro mixto. Texto: González Durán.

Homenaje a Gil Vicente (1947) (3') - coro mixto. Texto: Gil Vicente.

Muerto se quedó en la calle (1948) (3') - coro mixto. Texto: Federico García Lorca.

Cinco nanas (1. Nana de la cigüeña; 2. Nana del niño malo; 3. Nana del niño muerto; 4. Nana de la tortuga; 5. Nana del capirucho) (1949) (7') - coro mixto. Texto: Rafael Alberti.

Dos cantos (1. Si mi voz muriera en tierra; 2. ¡Quién cabalgará el caballo!) (1954) (3') - coro mixto. Texto: Rafael Alberti.

El pescador sin dinero (Dos cantos: 1. ¡Me digo y me retedigo!; 2. Pez verde y dulce del río) (1955) (3') - coro mixto. Texto: Rafael Alberti.

Canción rústica (1957) (2') - coro mixto. Texto: Carlos Jiménez Mabarak.

Te doy mi amistad rendida (1958) (2') - coro mixto. Texto: Carlos Augusto León.

Pregón (1959) (2') - coro mixto. Texto: Rafael Alberti.

Rosa del mar (1960) (3') - coro mixto. Texto: Carlos Luis Sáenz.

* *Un pastorcito solo* - coro a 3 voces. Texto: San Juan de la Cruz.

* *Ven conmigo al bosque ameno* - coro a 3 voces. Texto: G. de Gil Polo.

* *Zarzamora* - coro a 3 voces. Texto: Federico García Lorca.

* *Jugaba en la mañana* - coro a 3 voces. Texto: Rubén Bonifaz Nuño.

* *Toque de alba* - coro a 3 voces. Texto: Luis de Góngora.

* *Este niño se lleva la flor* - coro a 3 voces. Texto: Lope de Vega.

* *Nunca le temí al espanto* - coro a 3 voces. Texto: Carlos Augusto León.

* *La novia* - coro a 3 voces. Texto: Rafael Alberti.

* *Agua, ¿dónde vas?* - coro a 3 voces. Texto: Federico García Lorca.

* *Pastoral* - coro a 3 voces. Texto: Juan Ramón Jiménez.

* *Nana* - coro a 3 voces. Texto: Rafael Alberti.

Cantos para la juventud (Canción bajo el limonero; Los caballos de la luna; Lorita real; La niña de plata; La sapa; Canon; Colorín colorado; Ronda) (1962) - coro a 3 voces. Texto: Carlos Luis Sáenz.

Noche en el agua (1988) (6') - coro mixto. Texto: Carlos Pellicer.

Canto de muerte (1990) (3') - coro mixto. Texto: Elías Nandino.

CORO Y ORQUESTA SINFÓNICA:

Los Niños Héroes (1947) (10') - Texto: Amado Nervo.

Homenaje a Juárez (1958) - Texto: Rubén Bonifaz Nuño.

Simón Bolívar (1983) (35') - Texto: Carlos Pellicer.

ÓPERA:

Misa de seis (1960) (45') - ópera en un acto para 5 personajes, comparsas y pequeña orq. Libreto: Emilio Carballido.

La güera (1980) (1 hr. 35') - ópera en 3 actos. Libreto: Julio Alejandro.

MÚSICA ELECTROACÚSTICA
Y POR COMPUTADORA:

Paraíso de los ahogados (1960) - cinta.

DISCOGRAFÍA

IPN / Arte Politécnico: Orquesta Sinfónica del IPN, APC - 006, México, s / f. *Sinfonía en mi bemol* (Orquesta Sinfónica del IPN; dir. Salvador Carballeda).

CBS (Productos Especiales) / Margarita González, mezzosoprano y Salvador Ochoa, piano, MC - 0627, México, s / f. *Tres canciones breves (1. Queja; 2. Nocturno; 3. Canción de primavera); Tres poemas de Jorge González Durán (1. Sueño; 2. Tango; 3. Canción desesperada)* (Margarita González, mez.; Salvador Ochoa, pno.)

* Estas piezas fueron compuestas entre 1944 y 1962.

Musart / Coro de Madrigalistas; director Luis Sandi, MC - 3003, México, s / f. *Amanecía en el naranjel [de Dos cantos* con texto de Federico García Lorca *(excluye el no.* 1, *Cazador)]* (Coro de Madrigalistas; dir. Luis Sandi).

Orania Records / Popular Latin American Madrigals, URLF - 169, Nueva York, EUA, 1956. *Cinco nanas [1. Nana de la cigüeña; 3. Nana del niño muerto; 4. Nana de la tortuga; 5. Nana del capirucho (excluye la 2. Nana del niño malo)]* (Coro de Madrigalistas de México; dir. Luis Sandi).

Comité Organizador de los Juegos de la XIX Olimpiada / Fanfarria Olímpica, s / n de serie, México, 1968. *Fanfarria olímpica* (dir. José Sabre Marroquín).

RCA Víctor / Danza Moderna Mexicana, Disco núm. 3, MKLA - 65, México, 1968. *Balada del pájaro y las doncellas (o Danza del amor y de la muerte) (Introducción; Danza de las Doncellas; Danza del pájaro; Los hombres - caballos; Danza de la muerte; Danza de amor; Final); Balada del venado y la luna (Introducción; El verano; El otoño; El invierno; La primavera)* (Orquesta Sinfónica de la UNAM; dir. Armando Zayas).

UNAM / Voz Viva de México; Nueva Música: Canciones Mexicanas, 187 / 188, VVMN - 6, México, 1971. *La canción de la Pilmama; Dos lieder sobre una serie dodecafónica (1. Nocturno; 2. Cerré mi puerta al mundo)* (María Luisa Rangel, sop.; María Teresa Rodríguez, pno.)

Forlane / Cuatro Compositores Mexicanos: Chávez, Jiménez Mabarak, Moncayo, Revueltas, UM - 3700, México, 1980 y 1981. *Balada del venado y la luna* (Orquesta Sinfónica de la Ciudad de Mexico; dir. Fernando Lozano).

Forlane/ 4 Compositeurs Mexicains: Chávez, Jiménez Mabarak, Moncayo,

Revueltas, UMK-3551, México, 1981. *Balade du cerf et de la lune* (Orchestre Philarmonique de México; dir. Fernando Lozano).

UNAM / Voz Viva de México: Música Coral Mexicana, s / n de serie, México, 1986. *Dos cantos* con textos de Federico García Lorca *(1. Cazador; 2. Amanecía en el naranjel)* (Coro de la UNAM; dir. José Luis González).

UNAM / Voz Viva de México: Música Mexicana de Percusiones, vol. II, MN - 26/361 - 362, México, 1986. *Concierto para piano, timbales, campanelli, xilófono y batería* (Gabriela Jiménez y Javier Rivera, percs.; Martha Pineda, pno.; Orquesta de Percusiones de la UNAM; dir. Julio Vigueras).

Peerless / Enciclopedia Salvat de los Grandes Compositores: Cuatro Compositores Mexicanos: Chávez, Jiménez Mabarak, Moncayo, Revueltas, C - 7001 - 1 (Serie M/S - 7001 - 4), México, 1987, reedición. *Balada del venado y la luna (Introducción; El verano; El otoño; El invierno; La primavera)* (Orquesta Sinfónica de la Ciudad de México; dir. Fernando Lozano).

Aurrera - Patria / Antología de la Música Clásica Mexicana. Reedición en CD de Danza Moderna Mexicana, s / n de serie, México, 1991. *Balada del pájaro y las doncellas (o Danza del amor y de la muerte)* (Orquesta Sinfónica de la UNAM; dir. Armando Zayas).

IPN / Música Mexicana de los Años 20 a 50: La Música de Programa, s / n de serie, México, 1992. *Balada del pájaro y las doncellas (o Danza del amor y de la muerte)* (Orquesta Sinfónica del IPN; dir. Salvador Carballeda).

INBA / Música Mexicana de los Años 20 a 50: Todas las voces, s / n de serie, México, 1992. *Muerto se quedó en la calle; Dos cantos (1. Si mi voz muriera en tierra; 2. ¡Quién cabalgará el ca-*

ballo!) (Madrigalistas del INBA; dir. Pablo Puente).

Spartacus / Clásicos Mexicanos: Compositores Mexicanos del Siglo XX, 21006, México, 1993. *Sinfonía en un movimiento* (Orquesta Filarmónica de la Ciudad de México; dir. Luis Herrera de la Fuente).

CNCA / Carlos Jiménez Mabarak, s / n de serie, México, 1993. *Sinfonía en un movimiento; Balada de los ríos de Tabasco; Sala de retratos* (variaciones sinfónicas) (Orquestas y Coros Juveniles de México; Orquesta Sinfónica Carlos Chávez; dir. Fernando Lozano).

INBA - SACM / Danilo Lozano, flauta; Althea Waites, piano, s / n de serie, México, 1993. *Cinco piezas para flauta y piano (1. Alegoría del perejil; 2. La imagen repentina; 3. Nocturno; 4. El ave prodigiosa; 5. Danza mágica)* (Danilo Lozano, fl.; Althea Waites, pno.)

CNCA - INBA - Cenidim / Serie Siglo XX: Música Mexicana para violín y piano, vol. XXI, s / n de serie, México, 1994. *El retrato de Lupe* (Michael Meissner, vl.; María Teresa Frenk, pno.)

INBA - CNCA / Orquesta Sinfónica Carlos Chávez, México, 1994. *Sala de retratos* (variaciones sinfónicas); *Balada de los ríos de Tabasco; Sinfonía en un movimiento)* (Orquesta Sinfónica Carlos Chávez; dir. Fernando Lozano).

Diso / Compositores Mexicanos II: Orquesta Sinfónica de la Universidad de Guanajuato; director Héctor Quintanar, México, 1995. *Concierto en do* (Orquesta Sinfónica de la Universidad de Guanajuato; dir. Héctor Quintanar).

PARTITURAS PUBLICADAS

AH / *Misa de seis.*

DBAJ / *Canción rústica.*

DBAJ / *Muerto se quedó en la calle.*

DBAJ / *Pregón.*

DBAJ / *¡Quién cabalgará el caballo! (de Dos cantos).*

DBAJ / *Rosa del mar.*

DBAJ / *Te doy mi amistad rendida.*

EB / *Allegro romántico.*

EB / *Danza española II.*

EB / *Pequeño preludio* (La menor).

EB / *Sonata del majo enamorado* (scherzo).

EB / *Sonata del majo enamorado* (final).

JW / *La fuente armoniosa* (toccata).

JW / *Tres poemas de Jorge González Durán (1. Sueño; 2. Tango; 3. Canción desesperada).*

RIC / *Cinco nanas (1. Nana de la cigüeña; 2. Nana del niño malo; 3. Nana del niño muerto; 4. Nana de la tortuga; 5. Nana del capirucho).*

RIC / *Cuarteto en re (Homenaje a Sor Juana).*

RIC / *Seis canciones para cantar a los niños (1. Din-don; 2. La casa; 3. La vieja Inés; 4. Ron - ron; 5. El niño azul; 6. El alacrán).*

SF / *Danza española (I).*

UNAM / *Balada del venado y la luna.*

EMM / C 3, México, 1949. *Amanecía en el naranjel* (coro mixto a capella).

EMM / D 21, México, 1964. *Concierto para piano, timbales, campanelli, xilófono y batería.*

EMM / Arión 108, México, 1968. *Cinco piezas para flauta y piano (1. Alegoría del perejil; 2. La imagen repentina; 3. Nocturno; 4. El ave prodigiosa; 5. Danza mágica).*

Departamento de Bellas Artes del Gobierno del Estado de Jalisco / C. Jiménez Mabarak, Seis cantos, coro a capella, s / n de serie, México, 1976.

¡Quién cabalgará el caballo!...; Canción rústica; Te doy mi amistad rendida; Pregón; Rosa del mar; Muerto se quedó en la calle.

EMM / C 3, México, 1980. *Amanecía en el naranjel* (coro mixto a capella) (reimpresión).

EMM / C 10, México, 1981. *Cantos para la juventud* (coro a capella a 3 voces)(1. *Canción bajo el limonero; 2. Los caballos de la luna; 3. Lorita real; 4. La niña de plata; 5. La sapa*).

EMM / E 32, México, 1991. *Obertura.*

EMM / E 34, México, 1991. *Concierto en do para piano y pequeña orquesta.* (Reducción para 2 pnos.).

EMM / C 19, México, 1994. *Seis cantos* (coro mixto a capella) *(1. ¡Quién cabalgará el caballo!...; 2. Canción rústica; 3. Te doy mi amistad rendida; 4. Pregón; 5. Rosa del mar; 6. Muerto se quedó en la calle).*

Kuri-Aldana, Mario

(Tampico, Tamps., México, 15 de agosto de 1931) (Fotografía: José Zepeda)

Compositor. Realizó estudios con Carlos del Castillo en la Academia S. Bach y en la Escuela Nacional de Música de la UNAM (México) con José F. Vásquez, Jesús Estrada y Juan D. Tercero. Alumno de Rodolfo Halffter y Luis Herrera de la Fuente, fue becado por el Centro Latinoamericano de Altos Estudios Musicales y la Fundación Rockefeller para estudiar con Alberto Ginastera y Ricardo Malipiero. Realizó estudios con Olivier Messian, Aarón Copland y Luigi Dallapicola. Se ha desempeñado como investigador y maestro en el Fonadan (México) y en la Dirección General de Culturas Populares (México). Es maestro en la Escuela Superior de Música del INBA (México), director de la Banda de la SEP (México) y de la Orquesta de Cámara del Centro Libanés (México). Ha escrito artículos para la *Revista Orientación Musical* y para la *Gaceta de Divulgación Cultural Internacional*. También es autor de más de sesenta canciones populares. Obtuvo el primer lugar en el Concurso de Composición de la Escuela Nacional de Música de la UNAM (1958), primer lugar en el Concurso de Composición de la SACM (1968), primer premio otorgado por la Unión Nacional de Críticos de Teatro (1992), el Premio de Ciencias y Artes de la SEP (1994). Desde 1995 forma parte del Sistema Nacional de Creadores del CNCA.

CATÁLOGO DE OBRAS

SOLOS:

Suite ingenua (1953) (10') - pno.
Tres preludios (1. Búsqueda; 2. Romance; 3. Lamento) (1958) (8') - pno.
Tres piezas para piano (Villancico; Canción; Jarabe) (1965) (4') - pno.

Sonata en do (1972) (14') - pno.
Miniaturas (1982) (6') - pno.
Canto latinoamericano (1989) (6') - vers. para pno. En coautoría con Armando Kuri-Aldana.

DÚOS:

Canto de cinco - flor (1957) (19') - vc. y pno.
Tres nocturnos (1. El anfiteatro de mármol; 2. She walks in beauty; 3. Cuando amanezca) (1957) (7') - cl. y pno.
Sonatina mexicana (1959) (12') - vl. y pno.
Puentes (Cinco células instrumentales para no-virtuosos) (1973) (13') - va. y pno.
Canciones españolas (1995) (15') - vers. para vc. y pno.

TRÍOS:

Cantares para una niña muerta (1966) (13') - vers. para fl., cl. y pno. o clv.

CUARTETOS:

Cuarteto de cuerdas no. 2 (1996) (18') - cdas.

QUINTETOS:

Candelaria (1965) (10') - atos.
Cuatro de bronce (1986) (15') - metls.

CONJUNTOS INSTRUMENTALES:

Danzas indias (1957) (9') - fl., ob., 2 crs. y percs. (5).
Xilofonías (1963) (8') - flautín, ob., cl. bj., cf. y percs. (4).
Concierto para nueve instrumentos (1965) (10') - arp., ob., cl., fg. tp., tb., vl., va. y perc.
Máscaras (1987) (12') - vers. para mar., arp., pno. y cjto. percs.
Sueño de un domingo por la tarde en la Alameda (1988) (20') - vers. para cjto. percs.

BANDA:

Los cuatro Bacabs (suite para banda) (1971) (23') - banda. Texto: Adela Formoso de Obregón.

Maderas y metales (1994) (6') - banda de viento.

BANDA Y SOLISTA(S):

Concertante popular (1987) (12') - tp., tb. y banda de vientos.
Glorias del ayer (1994) (5') - vers. para bar. y banda. Texto: Armando Kuri-Aldana.

ORQUESTA DE CÁMARA:

Suite antigua (1956) (13') - orq. cdas.
Primera sinfonía "Poética" (1967) (17') - orq. cdas.
Villa de Reyes (1968) (5') - orq. cdas.
A Carlos Chávez, In memoriam (1984) (10') - orq. cdas.
Suite antigua (1990) (16') - vers. revisada para orq. cdas.

ORQUESTA DE CÁMARA Y SOLISTA(S):

Tres piezas (1960) (8') - ob. y orq. cdas.
Máscaras (1962) (11') - mar., orq. vientos y percs.
Aguardando su aurora (Primer canto para Cernuda) (1964) (7') - sop., arp., cr. y orq. cdas. Texto: Luis Cernuda. Colaboración: Armando Kuri-Aldana.
Formas de otros tiempos (1971) (13') - arp. y orq. cdas.
Cinco canciones mexicanas (1972) (16') - sop., alto y orq. cdas. Texto: Armando Kuri-Aldana.
Concierto de Santiago (1973) (15') - fl., orq. cdas. y percs.
Concertino mexicano (1974) (13') - vl. y orq. cdas.
Noche de verano (1976) (15') - narrador, sop. y orq. cám. Texto: Ray Bradbury.
A Carlos Chávez, In memoriam (1984) (10') - vers. para tp., tb. y orq. cdas.
Hermano Sol (1987) (14') - vers. para ten., mez. y orq. cdas. Texto: Carlos Pellicer.

Transfiguraciones (1991) (9') - tb. o cr., solistas; fl., vib. y orq. cdas.
Ilusión fantasma (1996) (4') - mez. y orq. cdas. Texto: Sor Juana Inés de la Cruz. En coautoría con Armando Kuri-Aldana.

ORQUESTA SINFÓNICA:

Canto latinoamericano.
Sacrificio (suite sinfónica) (1959) (16').
Los cuatro Bacabs (suite para doble orquesta de vientos) (1960) (23').
Bacab de las plegarias (1966) (14').
Ce Acatl - 1521 (segunda sinfonía) (1976) (30').
Sueño de un domingo por la tarde en la Alameda (1986) (25').
Noche tibia y callada (Homenaje a Agustín Lara) (1989) (18').
Tocotín de Atempan (1990) (10').
Sinfonía del norte (1992) (30').
Obertura caribeña (1993) (8').
Sinfonía bolero (1994) (25').
Danzón (1994) (7').
Ecos de una América nuestra (1995) (15').

ORQUESTA SINFÓNICA Y SOLISTA(S):

Pasos (1963) (11') - pno. y orq.
La canción del pegaso (1991) (7') - vers. para bar. y orq. Texto: Mario Kuri-Aldana, Armando Kuri-Aldana.
Sinfonía poética (1993) (16') - ten. y orq. Texto: Luis Cernuda, Armando Kuri-Aldana.
Glorias del ayer (1994) (5') - bar. y orq. Texto: Armando Kuri-Aldana.

VOZ Y PIANO:

Principio de cuentas (1953) (15') - sop. y pno. Texto: Armando Kuri-Aldana.
Cantares para una niña muerta (1961) (13') - vers. para mez. y pno. Texto: A. Khoury.

Estas cuatro (1963) (8') - sop. y pno. Texto: A. Khoury.
Canciones españolas (1972) (15') - mez. y pno. Texto: Armando Kuri-Aldana, Lope de Vega, García Lorca, Luis de Góngora, Gutierre de Cetina, Luis Cernuda.
Canción de los nuevos soles (1977) (3') - bar. y pno. Texto: Mario Kuri-Aldana, Armando Kuri-Aldana.
Hermano Sol (1986) (14') - ten., mez. y pno. Texto: Carlos Pellicer.
Y no estás (1988) (3') - canto y pno. Texto: Mario Kuri-Aldana, Armando Kuri-Aldana.
Andando por el camino (1989) (4') - ten. y pno. Texto: Josefina Lavalle. En coautoría con Guillermo Arriaga.
Cada vez que te veo (1991) (3') - mez. y pno. Texto: Armando Kuri-Aldana. En coautoría con Armando Kuri-Aldana y Marcos Rodríguez.
Deja ver (1991) (3') - mez. y pno. Texto: Armando Kuri-Aldana. En coautoría con Armando Kuri-Aldana.
Sin saber por qué ni cómo (1991) (4') - bar. y pno. Texto: Armando Kuri-Aldana. En coautoría con Armando Kuri-Aldana.
Cantar de los vencidos (1994) (15') - mez. o ten., bar. y pno. Texto: Armando Kuri-Aldana. En coautoría con Armando Kuri-Aldana.
Ni fu ni fa (1996) (3') - bar. y pno. Texto: Armando Kuri-Aldana.

VOZ Y OTRO(S) INSTRUMENTO(S):

Cantares para una niña muerta (1961) (13') - mez., fl. y guit. Texto: Armando Kuri-Aldana.
Éste, ése y aquél (1964) (7') - voz media, fl., vl., vc. y vib. Texto: Pedro Urbina, Armando Kuri-Aldana, César Vallejo.
Del color de la esperanza (1966) (29') - mez., narrador y jazz - bda. (sax alt.,

sax. ten., tp., tb., pno., cb. y bat.).
Texto: Armando Kuri-Aldana.

CORO:

Cantares para una niña muerta (1961)
(13') - vers. para coro mixto. Texto:
Armando Kuri-Aldana.
Cantares del México antiguo (1975) (9') -
coro mixto. Texto: litúrgico, Beatriz
Castillo Ledón.
Hermano Sol (1989) (14') - vers. para
coro mixto. Texto: Carlos Pellicer.
Andando por el camino (1989) (4') - vers.
para coro masculino. Texto: Josefina
Lavalle. En coautoría con Guillermo
Arriaga.
María de Jesús (1996) (4') - vers. para
coro mixto. En coautoría con Arman-
do Kuri-Aldana.

CORO E INSTRUMENTO(S):

Lucero de Dios y Ave María (1969) (9') -
coro mixto y órg. Texto: litúrgico,
Armando Kuri-Aldana.
Misa maronita (1970) (50') - coro mixto
y órg. Texto: litúrgico, Mario Kuri-
Aldana.
In memoriam (1971) (15') - bar., coro
mixto y banda. Texto: Armando Kuri-
Aldana.

CORO, ORQUESTA DE CÁMARA
Y SOLISTA(S):

Música para Sor Juana (1996) (15') -
mez., coro mixto, fl., ob., clv., percs.
y orq. cdas. Texto: Sor Juana Inés de
la Cruz.

CORO Y ORQUESTA SINFÓNICA:

La canción del pegaso (1991) (7') - vers.
para coro mixto y orq. Texto: Mario
Kuri-Aldana, Armando Kuri-Aldana.

CORO, ORQUESTA SINFÓNICA
Y SOLISTA(S):

Cantar de los vencidos (1975) (30') - guit.,
arp., coro y orq. Texto: Poema ná-
huatl en vers. de Miguel León-Porti-
lla, Armando Kuri-Aldana.
Noche de verano (1975) (15') - vers. para
narrador, sop., bajo, coro infantil, coro
femenino y orq. Texto: Ray Bradbury.
Cuatro tiempos para Sor Juana (1995)
(20') - bar., mez., coro mixto y orq.
Texto: Sor Juana Inés de la Cruz.
La canción del pegaso (1991) (7') - bar.,
coro mixto y orq. Texto: Armando
Kuri-Aldana.

MÚSICA ELECTROACÚSTICA
Y POR COMPUTADORA:

Señora de los Santiagos (1973) (22') -
cinta.

DISCOGRAFÍA

Discos AS / Serie Música Mexicana Con-
temporánea, MMC 001, México. *Can-
tares para una niña muerta* (Enri-
queta Legorreta, sop.; Rubén Islas, fl.;
Jesús Benítez, guit.).
UNAM / Voz Viva de México, Serie Músi-
ca Nueva: Eduardo Mata, Héctor
Quintanar, Mario Kuri-Aldana, Joa-

quín Gutiérrez Heras, VVMN - 1, Méxi-
co, 1968. *Xilofonías* (Héctor Oropeza,
píc.; Gys de Graaf, ob.; Fernando
Alvarado, cl. bj.; Carlos Bustillos, cf.;
Zeferino Nandayapa, Homero Valle,
Abel Jiménez y Javier Sánchez, percs.;
dir. Eduardo Mata).
UNAM / Voz Viva de México, Serie Músi-

ca Nueva: Música Coral Mexicana, México, 1986. *Cantares para una niña muerta* (Coro de la UNAM; dir. José Luis González).

CNCA - INBA - SACM - Academia de Artes / Ponce, Enríquez, Kuri-Aldana, Trío México, s / n de serie, México, 1992. *Sonata mexicana* (Trío México).

Spartacus / Clásicos Mexicanos: Compositores Mexicanos del Siglo XX, DDD 21006, México, 1993. *Canto latinoamericano* (Orquesta Filarmónica de la Ciudad de México; dir. Luis Herrera de la Fuente).

CNCA / Quinto Encuentro Nacional de Orquestas Juveniles: Orquestas y Coros Juveniles de México, México, 1993. *Obertura caribeña* (dir. Cruz Rojas).

Orquesta Sinfónica Nacional de Costa Rica, Costa Rica, 1993. *Candelaria* (Quinteto Miravalles).

Compositores Mexicanos II, México, 1994. *Tres piezas*, para orquesta de cuerdas y oboe (Orquesta Sinfónica de la Universidad de Guanajuato; dir. Héctor Quintanar).

PARTITURAS PUBLICADAS

EAM / *Estas cuatro*.

C. F. Peters / *Los cuatro Bacabs* (suite para banda).

C. F. Peters / *Máscaras*.

RIC / BA12 386, Argentina, 1965. *Cantares para una niña muerta*, vers. para coro mixto a capella.

EMM / PB 5, México, 1966. *Tres piezas*.

RME / MR 1181, Inglaterra, 1969. *Cantares para una niña muerta* (vers. para fl., cl. y pno. o clv.).

RME / MR 1172, Inglaterra, 1969. *Candelaria*.

Compás / México, 1970. *María de Jesús*.

ELCMCM / LCM - 8, México, 1979. *Tres preludios*.

EMM / E 24, México, 1981. *Xilofonías*.

ELCMCM / LCM - 30, México, 1981. *Tres nocturnos a Ray Bradbury*.

ELCMCM / LCM - 33, México, 1982. *Suite ingenua; Tres piezas para piano*.

ELCMCM / LCM - 44, México, s / f. *Puentes*.

Ladrón de Guevara, Raúl

(Naolinco, Ver., México, 20 de octubre de 1935)

Compositor y pianista. Realizó sus estudios musicales en la Escuela de Música de la Facultad de Bellas Artes de la Universidad Veracruzana (México), en el Conservatorio Nacional de Música del INBA (México) y en la Academia Chigiana (Italia). Ha sido docente, así como recitalista y solista en México, los Estados Unidos, España y Alemania. Tuvo a su cargo la Facultad de Música y el Área de Artes, además de ser Director General de Extensión Universitaria y Difusión Cultural de la Universidad Veracruzana. Ha recibido diversos reconocimientos, uno de ellos lo constituye el Premio al Mérito Universitario de la Universidad Veracruzana (1990); posteriormente obtuvo el oficio del *Chairman* por el Departamento de Música de la Universidad de California en Santa Bárbara (EUA, 1991). Ha escrito también música para teatro.

CATÁLOGO DE OBRAS

SOLOS:

Tres piezas (1962) (6') - pno.
Preludio, minueto y final (1974) (8') - guit.
Dos estudios (1983) (5') - guit.
Tres piezas clásicas (1984) (8') - pno.
Nocturno e improvisación (1986) (7') - pno.
Dos valses sentimentales (1988) (6') - pno.
Preludio y estudio (1996) (6') - pno.

DÚOS:

Sonata (para oboe o clarinete y piano) (1970) (9') - ob. o cl. y pno.
Movimiento concertante para violoncello y piano (1983) (8') - vc. y pno.
Introducción y allegro (1990) (10') - vl. y pno.

CUARTETOS:

Suite a cuatro (1979) (12') - 4 guits.

QUINTETOS:

Pequeña suite para quinteto de metales (1995) (12') - metls.

ORQUESTA DE CÁMARA:

Tres piezas (1977) (8') - orq. cdas.
In memoriam (1979) (7') - orq. cdas.

ORQUESTA SINFÓNICA:

Tres preludios sinfónicos (1968) (12').
Nocturno (1983) (8').
Obertura veracruzana (1987) (9').

ORQUESTA SINFÓNICA Y SOLISTA(S):

Concierto para guitarra y orquesta (1975) (15') - guit. y orq.
Concierto para guitarra y orquesta (1985) (15') - guit. y orq.

VOZ Y PIANO:

Tres nocturnos (1979) (6') - mez. y pno. Texto: Rosalba Pérez Priego.
Canción del alba (1983) (3') - vers. para sop. o mez. y pno. Texto: Pedro Garfias.
Es verdad (1982) (3') - sop. o ten. y pno. Texto: Federico García Lorca.
Romance de tus ojos (1983) (4') - mez. o bar. y pno. Texto: Pedro Garfias.

Marinero (1983) (3') - sop. o ten. y pno. Texto: Héctor P. Blomberg.
Canción de cuna (1990) (3') - mez. y pno. Texto: Emilio Carballido.
Serenata (1990) (3') - ten. o bar. y pno. Texto: Emilio Carballido.
Cinco canciones (1. La mañana está de fiesta; 2. Estudio; 3. Imposible a mis manos; 4. Que no muera este amor; 5. Luna) (1994) (15') - sop. y pno. Texto: Jaime Torres Bodet, Carlos Pellicer, Librado Basilio, Carlos Juan Islas, Carlo Antonio Castro.

CORO:

Dos motetes y un madrigal (1969) (8') - coro mixto. Texto: Lope de Vega, litúrgicos.
Tríptico (1. Imposible a mis manos; 2. Epitafio; 3. Una sola palabra) (1980) (9') - coro mixto. Texto: Librado Basilio, Rosalba Pérez Priego, Ramón Rodríguez.
¿Y la luna? (1982) (4') - coro mixto. Texto: Del Valle Inclán.
Canción del alba (1983) (3') - coro mixto. Texto: Pedro Garfias.
Poesía coral (Siete fragmentos) (1986) (10') - coro mixto. Texto: José Gorostiza.

DISCOGRAFÍA

Musart - Universidad Veracruzana. *Tres piezas clásicas*, para piano (Raúl Ladrón de Guevara, pno.).

EMI Ángel / Música Mexicana para Guitarra, SAM 35065, 33 c 061 451413, México, 1981. *Preludio y minueto*, para guitarra (de *Preludio, minueto y final*) (Miguel Alcázar, guit.).

INBA - SACM / Ponce, Enríquez, Chávez, Ladrón de Guevara, Lavista, PCS 10020, México, 1988. *Movimiento concertante*

para violoncello y piano (Carlos Prieto, vc.; Edison Quintana, pno.).

Tritonus / Música para Oboe y Piano de Compositores Mexicanos, TTS - 1006, México, 1989. *Sonata* (para oboe o clarinete y piano) (Carlos Santos, ob.; Aurelio León, pno.).

Universidad Veracruzana - Gobierno del Estado / PCD 10145, México. *Preludio y minueto para guitarra* (de *Preludio, minueto y final*) (Enrique Velasco, guit.).

PARTITURAS PUBLICADAS

EUV / Música Mexicana del Siglo XX, s / n de serie, Veracruz, México, 1970. *Sonata* (para oboe o clarinete y piano).

ELCMCM / LCM - 2, México,1979. *Preludio y minueto para guitarra* (de *Preludio, minueto y final*).

ELCMCM / LCM - 18, México, 1980. *Dos nocturnos para voz y piano* (de *Tres nocturnos*).

ELCMCM / LCM - 33, México, 1982. *Tres piezas clásicas*, para piano.

ELCMCM / LCM - 51, México, 1983. *Movimiento concertante para violoncello y piano.*

ELCMCM / LCM - 61, México, s / f. *Dos canciones.*

Grupo Editorial Gaceta / Colección Manuscritos: Música Mexicana para Guitarra, México, 1984. *Primer estudio para guitarra.*

Área Académica de Artes de la Universidad Veracruzana / Veracruz, México, 1985. *Tres piezas clásicas*, para piano.

Edición del autor / 1987. *Es verdad.*

EMUV / Colección Tesitura, s / n de serie, Veracruz, México, 1990. *Dos valses sentimentales*, para piano.

ELCMCM / LCM - 61, México, 1990. *Dos canciones para voz y piano (1. Romance de tus ojos; 2. Marinero).*

EMUV / s / n de serie, Veracruz, México, 1992. *Nocturno* (de *Tres nocturnos*).

Lara, Ana

(México, D. F., 30 de noviembre de 1959) (Fotografía: José Zepeda)

Compositora. Realizó estudios de composición en el Taller de Estudios Polifónicos con Humberto Hernández Medrano (México), en el Conservatorio Nacional de Música del INBA (México) con Daniel Catán y Mario Lavista, y en el Taller de Composición Carlos Chávez del Cenidim (México) a cargo de Federico Ibarra. Asimismo, cursó estudios de posgrado con Zbigniew Rudzinski en la Academia de Música de Varsovia (Polonia), así como cursos con Franco Donatoni, Brian Ferneyhough, Rodolfo Halffter, Itsvan Lang, entre otros. Ha colaborado con las revistas *Pauta, Consejos Para Ver y Oír* y *Jornada Semanal;* y ha sido coordinadora de Difusión e Información en el Cenidim, productora del programa "Hacia una nueva música" en Radio UNAM y miembro fundadora y presidenta de la Sociedad Mexicana de Música Nueva, entre otras de sus actividades. Obtuvo la beca del Fonca para Jóvenes Creadores (1990), y fue seleccionada para el Programa de Intercambio de Residencias Artísticas México - Estados Unidos (1995). Pertenece al Sistema Nacional de Creadores (1994 - 1997).

CATÁLOGO DE OBRAS

SOLOS:

Hacia la noche (1985) (6') - fl.
Dos estudios (1986) (5') - pno.
Ícaro (1989) (6') - fl. ten. de pico.
Alusiones (1990) (8') - cb.
Saga (1990) (5') - arp.
Pegaso (cuatro miniaturas) (1992) (8') - clv.
Koaiá (1995) (8') - vc.

DÚOS:

In memoriam (1985) (8') - fl. alt. y vc.
Entre los rayos del sol (1988) (8') - arp. y cb.
O mar, marée, bateaux (1992) (8') - guit. a 4 manos.
O mar, marée, bateaux (1992) (8') - vers. para 2 guits.

TRÍOS:

Vitrales (1992) (10') - va., vc. y cb.

CUARTETOS:

Arcos (1987) (15') - cdas.

QUINTETOS:

Aulos (1994) (10') - atos.

CONJUNTOS INSTRUMENTALES:

La marcha de la humanidad (Homenaje a Siqueiros) (1996) (40') - qto. metls. y (4) percs.

Cántaros (1995) (12') - cl. y qto. atos.

ORQUESTA DE CÁMARA Y SOLISTA(S):

Desasosiego (1993) (24') - mez. y orq. cám. Texto: Mariana de Alcoforado.

ORQUESTA SINFÓNICA:

La víspera (1989) (15').
Ángeles de llama y cielo (1994) (20').

DISCOGRAFÍA

CNCA - INBA - Cenidim / Serie Siglo XX: Música Mexicana para Flauta de Pico, Horacio Franco, vol. VIII, s / n de serie, México, 1992. Ícaro (Horacio Franco, fl. dulce).

CNCA - INBA - Cenidim / Serie Siglo XX: Voces serenas, Sonidos de México desde Italia, vol. XVI, s / n de serie, México, 1994. Vitrales (Ensamble Octandre; dir. Aldo Brizzi).

Lejos del Paraíso - Fonca / Son a Tamayo, Lidia Tamayo, GLPD 10, México, 1995. Saga (Lidia Tamayo, arp.).

Spartacus / Clásicos Mexicanos, Serie Contemporánea: Nueva Música Mexicana, 21018, México, 1995. Aulos (Quinteto de Alientos de la Ciudad de México).

Fonca / Clavecín Contemporáneo Mexicano, Lidia Guerberof Hahn, s / n de serie, México, 1996. Pegaso (Cuatro miniaturas) (Lidia Guerberof Hahn, clv.).

PARTITURAS PUBLICADAS

Agenda / Musica Attuale: Italia. Vitrales. CNCA - INBA - Cenidim / s / n de serie. México, 1992. Alusiones.

EMM / D 59, México, 1990. Hacia la noche.

BMG Ariola / CLA 9286, Italia, 1992. Alusiones.

Gruppo Editoriale / Italia, 1992. Alusiones.

CNCA - INBA - Cenidim / Bibliomúsica, Revista de Documentación Musical. núm. 6, septiembre - diciembre, México, 1993. Tras la ventana (de Pegaso).

UNAM - EMM / Colección de Música Sinfónica Mexicana, México, 1994. La víspera.

Lavalle, Armando

(Ocotlán, Jal., México, 23 de noviembre de 1924 - México, D. F., 12 de febrero de 1994)

Compositor y violinista. Realizó sus estudios musicales en el Conservatorio Nacional de Música del INBA (México); sus maestros de composición fueron Miguel Bernal Jiménez, Rodolfo Halffter y Silvestre Revueltas. Formó parte del Trío Italiano, y como director titular o huésped estuvo al frente de casi todas las orquestas sinfónicas de México. Asimismo fue representante de México en la Trimalca (1979), catedrático de la Escuela Superior de Música del INBA, cofundador y director del Taller de Composición de la Universidad Veracruzana (México) e investigador musical del Instituto de Investigadores de esta misma institución. Recibió múltiples homenajes y, además, la Secretaría de Relaciones Exteriores lo distinguió con el Águila de Tlatelolco (1979). Perteneció a la Liga de Compositores de Música de Concierto.

CATÁLOGO DE OBRAS

SOLOS:

Dos piezas para guitarra (1982) - guit.
Cinco valses morbosos y convencionales (1982) - pno.
Dos piezas para guitarra (1983) - guit.
Suite infantil (1. El soldadito de plomo; 2. Canción de cuna; 3. Jugando en el prado) (1985) - pno.
Cuatro piezas para piano (1985) - pno.
Tema y variaciones de Veracruz (Canción mexicana) (1989) - vl.
Canción estudio - Canción mexicana (Ancor para violín solo) (1989) - vl.

DÚOS:

Dos invenciones barrocas para conservar la especie - fl. y fg.
Suite para violoncello y piano (1967) (12') - vc. y pno.
Sonata para oboe y piano (1967) (10') - ob. y pno.
Sonata para violín y piano (1968) (9') - vl. y pno.
Tres piezas para violín y piano (1968) - vl. y pno.
Gestación, vida y muerte (1975) (13') - fl. y perc.

Tres piezas para violín y piano o Tres movimientos anímicos para conservar la especie (1976) - vl. y pno.

Concierto para violín (1981) - vers. para vl. y pno. (del *Concierto para violín y cuerdas*).

Suite para dos guitarras (1983) (15') - 2 guits.

Segunda suite para dos guitarras (1984) - 2 guits.

Variaciones infantiles para viola y piano (1984) - va. y pno.

TRÍOS:

Trígonos (1968) (10') - fl., cl. y fg.

Homenaje al maestro Higinio Ruvalcaba (1979) - ob., fg. y pno.

Seassion luke warm (1983) - cl., fg. y pno.

Tres danzas xalapeñas de salón (1985) (10') - 3 guits.

Tres danzas populares de América Latina (1985) (10') - 3 guits.

Trío no. 2 (1988) (19') - vl., vc. y pno.

CUARTETOS:

Radiografía de Viena (1964) (7') - cdas.

Potencial (1967) (13') - guit. española, salterio, arp. y perc.

Trío con acompañamiento de batería (1969) (16') - ob., fg., vc. (y bat.).

Cuarteto no. 2 (1974) (20') - cdas.

Trío no. 1 (1977) - vl., vc., pno. y bat.

Homenaje al maestro Higinio Ruvalcaba (1979) - vers. para ob., fg., vc. y pno.

Kleine Rondó (cuarteto a Mozart) (1981) - cdas.

Primera suite para cuarteto de guitarras (1983) (18') - guits.

Segunda suite para cuarteto de guitarras (1983) (18') - guits.

Cantos navideños mexicanos (1983) - guits.

Homenaje a Mozart (1992) (15') - cdas. (nueva vers. de *Kleine Rondó*).

QUINTETOS:

Divertimento para quinteto de alientos (1953) (10') - atos.

Trío (1968) (10') - ob. (+ c. i.), fg., vl. para romper, vc. y perc.

Divertimento no. 3 (suite para quinteto de alientos) (1981) - atos.

Suite popular para quinteto de metales (1988) - metls.

Caribeana (1988) (8') - metls.

CONJUNTOS INSTRUMENTALES:

FIALV *(Falsas impresiones ante la vida)* (1963) (10') - fl., cl., arp. y cto. cdas.

En un lugar de la Mancha (fantasía) (1983) - 7 guits.

Arpegios (dos piezas para dos arpas y grupo instrumental) (1991) - ob., 4 crs., 2 vls., va., vc., cb., arp. y arp. jarocha.

ORQUESTA DE CÁMARA:

Marcha de los juguetes locos - orq. infantil.

Suite "Toña" (1952) (8') - orq. cdas.

Adagio para cuerdas "Espacial" (1956) (9') - orq. cdas.

Mictlan Omeyotl (Energía de la creación) (1978) (12') - orq. percs.

Homenaje a Silvestre Revueltas (1979) (8') - orq. cdas.

Suite popular latinoamericana (1979) (15') - orq. cám.

Interiores (canción mexicana) (1989) - orq. de cdas. y perc.

ORQUESTA DE CÁMARA Y SOLISTA(S):

Estructuras geométricas (1958) (12') - bat. y orq. cdas.

Concierto para viola y orquesta de cuerdas (1966) (23') - va. y orq. cdas.

Concierto para violín y orquesta de cuerdas (1966) (12') - vl. y orq. cdas. (con percs.).

Concierto para violín y cuerdas (1981) - vl. y orq. cdas.

ORQUESTA SINFÓNICA:

Dos danzas americanas.
Mi viaje (1950) (16').
Obertura colonial (1954) (6').
Movimiento perpetuo (1962).
Homenaje a Silvestre Revueltas (1979) (8').
Son jarocho no. 3 (1982) (10').

ORQUESTA SINFÓNICA Y SOLISTA(S):

Divertimento (1976) (23') - cl. y orq.
Concierto para piano "Tolloacan" (1978) - pno. y orq.
Concierto para tuba y orquesta (1981) - tba. y orq.
Concierto no. 2 para piano y orquesta (1986) (12') - pno. y orq.
Concierto no. 1 para guitarra española y orquesta (1987) - guit. española y orq.
Doble concierto para violín y violoncello (1991) (25') - vl., vc. y orq.

VOZ:

Cinco coplas de amor feliz (1989) (21') - ten. Texto: Carlos Prendes, anónimo.

VOZ Y PIANO:

Tres canciones para voz y piano (1. La niña ausente o Canción de los buenos principios; 2. Botoncito; 3. Canción que es llanto en el mar) (1957 - 1972) (11') - sop. o mez. y pno. Texto: anónimo.
Corderito (canción de cuna) (1976) - sop. o mez. y pno. Texto: Gabriela Mistral.
Quetzal (1981) (4') - sop. y mez. y pno. Texto: Eusebio Ruvalcaba.
Niña de cara morena (1982) - sop. o mez. y pno. Texto: Carlos Prendes.
I got the weary blues (1983) - mez. y pno. Texto: Ramón Rodríguez.

¿En perseguirme mundo, qué interesas? (1983) (4') - bajo y pno. Texto: Sor Juana Inés de la Cruz.
Copla triste (1983) - ten. y pno. Texto: Ricardo Jaimes Freire.
Hastío (1983) - bar. y pno. Texto: Antonio Machado.
Soledad tardía (1983) - bar. o mez. y pno. Texto: Ricardo Jaimes Freire.
Ensaladilla (1983) - bajo y pno. Texto: Sor Juana Inés de la Cruz.
Cinco coplas de amor feliz (1989) (21') - vers. para ten. y pno. Texto: Carlos Prendes, anónimo.

VOZ Y ORQUESTA DE CÁMARA:

Seis cantos a Sor Juana Inés de la Cruz (1984) - sop., bajo y orq. cdas. Texto: Sor Juana Inés de la Cruz.
Cinco coplas del amor feliz (1989) - ten. y orq. de cdas. Texto: Carlos Prendes, anónimo.

VOZ Y ORQUESTA SINFÓNICA:

Niña de cara morena (1982) - vers. para sop. o mez. y orq. Texto: Carlos Prendes.
Cuatro canciones (1984 ca.) - voz y orq. (vers. de *Tres canciones, para voz y piano*, y *Niña de cara morena*).

CORO:

Tres canciones infantiles (1971) - coro.
Cuatro cantos de Sotavento (1982) - coro mixto. Texto: anónimo.
Tres cantos sacros (1982) - coro mixto. Texto: litúrgico.
Hombre pequeñito (1982) - coro mixto. Texto: A. Storni.
Homenaje a Silvestre Revueltas (canción de cuna) (1983) - coro a capella. Texto: Armando Lavalle.

Coro e instrumento(s):

Réquiem y canto de tristeza (1968) (24') - coro mixto, pno. y perc. Texto: litúrgico.

Coro y orquesta sinfónica:

Ipalnemohuani (1966) (15') - coro masculino y orq. Texto: náhuatl.

Cantata a la Universidad Veracruzana (1984) (21') - coro y orq. Texto: Neftalí Beltrán.

Música para ballet:

Canción de los buenos principios (1956) (36') - atos., cdas. y perc.
Tres tiempos de amor (1958) (28') - atos., cdas., pno. y perc.
Corrido (1959) (30') - atos., cdas. y perc.

DISCOGRAFÍA

IPN / Arte Politécnico: Orquesta Sinfónica del IPN, APC - 006, México, s / f. *Obertura colonial* (Orquesta Sinfónica del IPN; dir. Salvador Carballeda).

Tritonus / Música de Compositores Mexicanos, TTS - 1002, México, 1989. *Cuatro valses morbosos y convencionales* (Raúl Ladrón de Guevara, pno.).

Tritonus / Música para Oboe y Piano de Compositores Mexicanos, TTS - 1006, México, 1989. *Sonata,* para oboe y piano (Carlos Santos, ob.; Aurelio León, pno.).

CNCA - INBA - SACM - Academia de Artes / Trío México, Catán, Sandi, Muench, Lavista, Lavalle, s / n de serie, México, 1993. *Trío no. 2* (Trío México).

Spartacus / Clásicos Mexicanos: Compositores Mexicanos del Siglo XX, 21006, México, 1993. *Obertura colonial* (Orquesta Filarmónica de la Ciudad de México; dir. Luis Herrera de la Fuente).

PARTITURAS PUBLICADAS

EMM - SACM / D 30, México, 1973. *Sonata para violoncello y piano.*

ELCMCM / LCM - 43, México, 1983. *Sonata para oboe y piano.*

Edición del autor / s / n de serie,1983. *Suite para dos guitarras.*

EMUV, Revista *La Palabra y el hombre* / núm. 51, 1984. *I got the weary blues.*

UNAM / s / n de serie, México, D. F., 1984. *Concierto para viola y orquesta de cuerdas.*

Edición del autor / s / n de serie, Xalapa, 1985. *Suite infantil.*

EMUV / s / n de serie, México, 1985. *Cuatro piezas para piano.*

Revista *Guitarra de México* / año 1, núm. 2, México, D. F., 1986. *Dos piezas para guitarra.*

ELCMCM / LCM - 14, México, 1990. *Tres canciones para voz y piano.*

EMUV / s / n de serie, México, 1991. *Adagio para cuerdas* "Espacial".

Lavista, Mario

(México, D. F., 3 de abril de 1943) (Fotografía: José Zepeda)

Compositor. Realizó sus estudios de composición con Carlos Chávez y Héctor Quintanar, y análisis musical con Rodolfo Halffter en el Conservatorio Nacional de Música del INBA (México). Becado por el gobierno francés, estudió con Jean Etienne Marie en la Schola Cantorum. Asistió a cursos y seminarios impartidos por Henri Pousseur, Karlheinz Stockhausen, y participó en los Cursos Internacionales de Música Nueva en Darmstadt (Alemania). En 1970, con otros compositores, fundó el grupo de improvisación musical Quanta. Ha realizado trabajos gráfico-musicales con el pintor Arnaldo Coen. Es director de la revista *Pauta* y, desde hace varias décadas, imparte clases en el Conservatorio Nacional de Música del INBA. Obtuvo la beca de la Fundación Guggenheim y fue nombrado miembro de la Academia de Artes (1987), recibió el Premio Nacional de Ciencias y Artes y la Medalla Mozart (1991). Ha escrito música para cine, danza, teatro, televisión y video láser.

CATÁLOGO DE OBRAS

SOLOS:

Pieza para un(a) pianista y un piano (1970) (10') - pno.
Game (1971) (duración variable) - una o varias fls.
Cluster (1973) (2') - pno.
Diafonía (1973) (12') - pno. (+ perc.).
Cadencias para el primer y tercer movimientos del Concierto en mi bemol, para dos pnos. y orquesta de Mozart (1974) - pno.
Jaula (1976) (duración variable) - uno o varios pnos. Colaboración: Arnaldo Coen.
Talea (1976) (duración variable) - caja de música.
Pieza para caja de música (1977) - caja de música.
Tango del adulterio (1979) (4') - pno.

Canto del alba (1979) (11') - fl.
Nocturno en mi bemol op. 55 no. 3 (Posth) (1980) (5') - pno.
Simurg (1980) (10') - pno.
Dusk (1980) (8') - cb.
Lamento a la muerte de Raúl Lavista (1912 - 1980) (1981) (duración variable) - fl. bj.
Danza bucólica (1981) (duración variable) - caja de música.
Motete a dos voces (1981) (duración indeterminada) - caja de música.
Nocturno (1982) (8') - fl. alt.
Correspondencias (1983) (9') - pno. En colaboración con Gerhart Muench.
Tres acrósticos nocturnos (1983) (7') - pno.
Madrigal (1985) (8') - cl.
Ofrenda (1986) (10') - fl. dulce.
El pífano: retrato de Manet (1989) (7') - píc.
Cuaderno de viaje (1989) (12') - va. o vc.

DÚOS:

Diálogos (1974) (8') - vl. y pno.
Pieza para dos pianistas y un piano (1975) (9') - pno. a 4 manos.
Quotations (1976) (7') - vc. y pno.
Cante (1980) (12') - 2 guits.
Cuicani (1985) (10') - fl. y cl.
Danza de las bailarinas de Degas (1992) (8') - fl. y pno.
Tres danzas seculares (1994) (9') - vc. y pno.

TRÍOS:

Trío (1976) (7') - vl., vc. y pno.
Responsorio in memoriam Rodolfo Halffter (1988) (12') - fg. y percs. (2).
Las músicas dormidas (1991) (10') - cl., fg. y pno.

CUARTETOS:

Diacronía (1969) (10') - cdas.
Reflejos de la noche (1984) (12') - cdas.

Música para mi vecino (cinco estudios sobre las cuerdas al aire) (1995) (13') - cdas.

QUINTETOS:

Antifonía (1974) (10') - 2 fls., 2 fgs. y cb.
Cinco danzas breves (1994) (12') - atos.

CONJUNTOS INSTRUMENTALES:

Kronos (1969) - 15 o más relojes despertadores.
Marsias (1982) (9') - ob. y copas de cristal.

ORQUESTA DE CÁMARA:

Reflejos de la noche (1984) (12') - vers. para orq. cdas.

ORQUESTA SINFÓNICA:

Continuo (1971) (8').
Lyhannh (1976) (8').
Ficciones (1980) (12').
Reflejos de la noche (1986) (12').
Aura (paráfrasis orquestal de la ópera) (1989) (20').
Clepsidra (1991) (10').
Lacrymosa a la memoria de Gerhart Muench, (1992) (10').
Tropo para Sor Juana (sobre el Sanctus de la Misa a Nuestra Señora del Consuelo) (1995) (18').

ORQUESTA SINFÓNICA Y SOLISTA(S):

Hacia el comienzo (1. Con los ojos cerrados; 2. Pasaje; 3. Maithuna, primer fragmento) (1984) (9') - mez. y orq. Texto: Octavio Paz.
Tres nocturnos (1986) (16') - mez. y orq. Texto: Alvaro Mutis y Rubén Bonifaz Nuño.

VOZ Y PIANO:

Dos canciones (1. Palpar; 2. Reversible)

(1966) (7') - mez. y pno. Texto: Octavio Paz.
Tres canciones (1986) (8') - mez. y pno. Texto: Li Po, Po Chu Yi.

VOZ Y OTRO(S) INSTRUMENTO(S):

Monólogo (1966) (10') - bar., fl., vib. y cb. Texto: Gogol.

CORO:

Homenaje a Beckett (1968) (8') - 3 coros mixtos. Texto: Samuel Beckett.
Missa ad nostrae consolationis Dominam (1994) (30') - coro mixto. Texto: litúrgico.

ÓPERA:

Aura (ópera en un acto) (1988) (70') - sop., mez., ten., bar. y orq. Libreto: Juan Tovar, sobre el texto original de Carlos Fuentes.

MÚSICA ELECTROACÚSTICA
Y POR COMPUTADORA:

Espacios imaginarios (1969) (60').
Alme (1971) (8').
Contrapunto (1972) (15').
Historias como cuerpos (1980) (12').

DISCOGRAFÍA

UAM - Iztapalapa / Cuarteto da Capo, s / n de serie, México, s / f. *Nocturno* (Mariaelena Arizpe, fl. alt.).

UNAM / Voz Viva de México, Serie Literatura Mexicana: José Juan Tablada, LM - 17 / LD, México, 1969. *Improvisación musical* (Grupo Quanta).

PROA / Sociedad Mexicana de Música Contemporánea, A. C., vol. 1, s / n de serie, México, 1973. *Diacronía* (Daniel Burgos y Arturo Pérez Medina, vls.; Ivo Valenti, va.; Jesús Enríquez, vc.).

UNAM / Voz Viva de México, Serie Música Nueva: Mario Lavista, Julio Estrada, VVMN - 10 / LD, México, 1974. *Cluster; Game; Pieza para un(a) pianista y un piano* (Gildardo Mojica y Rubén Islas, fls.; Alicia Urreta, pno.).

UNAM / Voz Viva de México, Serie Música Nueva: Violín y piano, VVMN - 12 / 12 LD, México, 1975. *Diálogos* (Manuel Enríquez, vl.; Jorge Velazco, pno.).

Tacuabé / Serie Música Nueva: Música Nueva Latinoamericana, T / E 13, Uruguay, 1981. *Canto del alba* (Marielena Arizpe, fl.).

Forlane / Compositeurs Mexicains d' Aujourd'hui, CA - 631, UM 3568, Francia, 1982. *Ficciones* (Orquesta Filarmónica de la Ciudad de México; dir. Fernando Lozano).

UAM - Iztapalapa / Música Mexicana de Hoy, Cuarteto da Capo, Dúo Castañon - Bañuelos, MA 351, México, 1983. *Marsias* (Leonora Saavedra, ob.).

CREA / Voces de la Flauta, DPJ - 1005, México, 1984. *Canto del alba; Lamento a la memoria de Raúl Lavista; Nocturno* (Marielena Arizpe, fl.).

INBA - SACM / Compositores - Intérpretes: Manuel Enríquez, Mario Lavista, Federico Ibarra, s / n de serie, México, 1985. *Canto del alba; Lamento a la muerte de Raúl Lavista; Pieza para dos pianistas y un piano* (Marielena Arizpe, fl.; Federico Ibarra y Mario Lavista, pnos.).

Tacape / Serie Música Nova de América Latina: Compositores Latinoameri-

canos, T 017, Brasil, 1986. *Simurg* (Beatriz Balzi, pno.).

INBA - Cenidim - SACM / Serie Siglo XX: Mario Lavista, Reflejos de la noche, vol. 4, México, 1988. *Madrigal; Ofrenda; Cuicani; Reflejos de la noche* (Horacio Franco, fl. dulce; Luis Humberto Ramos, cl.; Cuarteto Latinoamericano).

INBA - SACM / Ponce, Enríquez, Chávez, Ladrón de Guevara, Lavista, PCS 10020, México, 1988. *Quotations* (Carlos Prieto, vc.; Edison Quintana, pno.).

Tritonus / Presencias: Música para piano, s / n de serie, México, 1990. *Correspondencias* (Rodolfo Ponce Montero, pno.).

CNCA - INBA / Mario Lavista. Aura, PCD 10100, México, 1990. *Aura* (ópera en un acto) (Lourdes Ambriz, sop.; Encarnación Vázquez, mez.; Alfredo Portilla, ten.; Fernando López, bar.; Orquesta del Teatro de Bellas Artes; dir. Enrique Diemecke).

Cuatro Estaciones / 450 años de música en la Ciudad de México, s / n de serie, México, 1990. *Reflejos de la noche* (Conjunto de Cámara de la Ciudad de México; dir. Benjamín Juárez Echenique).

Elan / Latin American String Quartet, CD - 22334, EUA, 1991. *Reflejos de la noche* (Latin American String Quartet).

CNCA - INBA - Cenidim / Serie Siglo XX: Música Mexicana para flauta de pico, Horacio Franco, vol. VIII, s / n de serie, México, 1992. *Ofrenda* (voice flute) (Horacio Franco, fl. dulce).

PMG Classics / Cello Music from Latin America III, CD 092103, EUA, 1992. *Quotations* (Carlos Prieto, vc.; Edison Quintana, pno.).

CNCA - INBA - SACM - Academia de Artes / Trío México, Catán, Sandi, Muench,

Lavista, Lavalle, s / n de serie, México, 1993. *Trío* (Trío México).

Cenidim - UNAM / Serie Siglo XX: Wayjel, Música para dos guitarras, vol VII, CD, México, 1993. *Cante* (Dúo Castañón - Bañuelos, guits.).

Airó Music / Vientos Alísios, AIRCD - 0293, Venezuela, 1993. *El pífano:* retrato de Manet (Luis Julio Toro, píc.).

Cenidim - UNAM / Serie Siglo XX: La obra para piano de Gerhart Muench, vol. X, México, 1994. *Correspondencias* (Rodolfo Ponce Montero, pno.).

CNCA - INBA - UNAM - Cenidim / Serie Siglo XX: Las músicas dormidas, Trío Neos, vol. XI, México, 1994. *Las músicas dormidas* (Trío Neos).

CNCA - INBA - UNAM - Cenidim / Serie Siglo XX: Mario Lavista, Cuaderno de viaje; Música de cámara, vol. XII, México, 1994. *Madrigal; Marsias; Lamento a la muerte de Raúl Lavista, Cuaderno de viaje; Cuicani; Cante; Responsorio in memoriam Rodolfo Halffter* (Mariaelena Arizpe, fl.; Roberto Kolb, ob.; Luis Humberto Ramos, cl.; Wendy Holdaway, fg.; Dúo Castañón-Bañuelos, guits.; Ricardo Gallardo y Alonso Mendoza, percs.; Maurizio Barbetti, va.).

CNCA - INBA - Cenidim / Serie Siglo XX: Voces Serenas, Sonidos de México desde Italia, vol. XVI, s / n de serie, México, 1994. *Cuaderno de viaje* (Ensamble Octandre; dir. Aldo Brizzi).

Fonca / Rodolfo Ponce Montero, Música Mexicana para Piano, s / n de serie, México, 1994. *Simurg* (Rodolfo Ponce Montero, pno.).

CNCA - INBA - Cenidim / Serie Siglo XX: Imágenes del Piano en México, Alberto Cruzprieto, vol. XIX, s / n de serie, México, 1994. *Simurg* (Alberto Cruzprieto, pno.).

Spartacus / Clásicos Mexicanos: México

y el Violoncello, CD - 21016, México, 1995. *Cuaderno de viaje* (Ignacio Mariscal, vc.; Carlos Alberto Pecero, pno.).

Spartacus / Clásicos Mexicanos, Serie Contemporánea; Nueva Música Mexicana, CD - 21018, México, 1995. *Cinco danzas breves* (Quinteto de Alientos de la Ciudad de México).

UNAM / Voz Viva de México, Música Sinfónica Mexicana, MN 30, México, 1995. *Clepsidra* (Orquesta Filarmónica de la UNAM; dir. Ronald Zollman).

Urtext / Música Sinfónica Mexicana, JBCC - 003 - 004, México, 1995. *Clepsidra* (Orquesta Filarmónica de la UNAM; dir. Ronald Zollman).

Pmillenio / Implosions, CD - 006, Islandia, 1995. *Lamento a la muerte de Raúl Lavista* (Kolbeinn Bjarnason, fl.).

North /South Recordings / México, 100 Years of Piano Music, N / SR 1010, EUA, 1996. *Simurg* (Max Lifchitz, pno.).

PARTITURAS PUBLICADAS

DBAJ / Guadalajara. *Pieza para dos pianistas y un piano.*

ECM / Morelia. *Correspondencias.*

EUV / Colección: Yunque de Mariposas, Veracruz, 1975. *Game.*

IUP / EUA. *Missa ad nostrae consolationis Dominam.*

PSO / Nueva York. *Clepsidra.*

PSO / Nueva York. *Ficciones.*

PSO / Nueva York. *Lacrymosa, a la memoria de Gerhart Muench.*

PSO / Nueva York. *Reflejos de la noche.*

SE / Roma. *Cuaderno de viaje.*

SE / Roma. *Danza de las bailarinas de Degas.*

SE / Roma. *El pífano: retrato de Manet.*

EMM / B 11, México, 1967. *Dos canciones (1. Palpar; 2. Reversible).*

EMM / Arión 120, México, 1972. *Pieza para un(a) pianista y un piano.*

EMM / Arión 131, México, 1977 y 1988. *Diálogos para violín y piano.*

EMM / Arión 136, México, 1979 y 1981. *Quotations.*

EMM / D 31, México, 1980 y 1982. *Canto del alba.*

UNAM / Música Sinfónica Mexicana, s / n de serie, México, 1982. *Lyhannh.*

EMM / Arión 144, México, 1983. *Simurg.*

Revista *Plano Oblicuo* / I, 3 - 4, Veracruz, Ver., México, 1983. *Tres acrósticos nocturnos.*

EMM / D 40, México, 1984. *Lamento a la muerte de Raúl Lavista; Nocturno.*

EMM / D 47, México, 1985. *Marsias.*

EMM / D 48, México, 1986. *Cante.*

UNAM / Música Sinfónica Mexicana, s / n de serie, edición fascimilar del manuscrito, México, 1987. *Ficciones.*

UNAM / Música Sinfónica Mexicana, s / n de serie, México, 1988. *Hacia el comienzo (1. Con los ojos cerrados; 2. Pasaje; 3. Maithuna, primer fragmento).*

EMM / D 55, México, 1989. *Ofrenda.*

EMM / E 31, México, 1990. *Aura* (paráfrasis orquestal de la ópera).

EMM / E 35, México, 1991. *Clepsidra.*

EMM / D 64, México, 1991 y 1994. *Responsorio in memoriam Rodolfo Halffter.*

EMM / D 65, México, 1991 y 1993. *Reflejos de la noche.*

CNCA - INBA - Cenidim / s / n de serie. México, 1992. *Dusk.*

EMM / E 39, México, 1993. *Lacrymosa a la memoria de Gerhart Muench.*

EMM / E 41, México, 1993. *Reflejos de la noche* (vers. orq. cdas.).

EMM / D 47, México, 1993. *Marsias* (reimpresión).

EMM / D 80, México, 1994. *Madrigal.*

EMM / D 81, México, 1994. *Cuicani.*

Lazzeri, Jorge

(México, D. F., 31 de octubre de 1956) (Fotografía: José Zepeda)

Compositor. Estudió composición en la Escuela Nacional de Música de la UNAM (México). Tomó cursos extraordinarios de dirección de orquesta con Gabor Friss. Fue cofundador del Círculo Disonus, agrupación de compositores de la UNAM, subjefe de producción en Radio UNAM (1986), así como conductor, guionista y asesor musical del canal 13 de televisión (1978 - 1982), Radio Educación (1982 - 1988) y Canal 11 del IPN (1982 - 1990). En 1990, fundó y dirigió la Orquesta de Cámara Arteus, en Guadalajara; en 1992 formó el Coral Mexiquense, agrupación que dirige hasta la fecha. Ha compuesto música para documentales.

CATÁLOGO DE OBRAS

SOLOS:

Preludio facile (1977) (5') - pno.
Suite autorretrato (1981) (5') - pno.
Micropreludios (1978 - 1982) (7') - pno.
Estudio "L" (encore) (1982) (4') - pno.

DÚOS:

Místico (1979) (7') - fl. y pno.
La triste balada del ganso muerto (1982) (8') - cl. y pno.

TRÍOS:

Terreno y cósmico (1980) (16') - vl., vc. y pno.
Un sueño (1980) (12') - fl., cl. y fg.

Estudio I (1981) (6') - fl. o vl., fg. o vc. y pno.

QUINTETOS:

Quinteto de alientos (1982) (8') - atos.

CONJUNTOS INSTRUMENTALES:

Fantasía (1977) (6') - 4 vls., va., vc., cb. y pno.

ORQUESTA DE CÁMARA:

Tormenta (ensayo para orquesta de cuerda) (1980) (3') - orq. cdas.

ORQUESTA DE CÁMARA Y SOLISTA(S):

Concierto (1981) (15') - fg., percs. (3) y orq. cdas.

ORQUESTA SINFÓNICA:

Poema sinfónico "Quetzalcóatl" (1981) (7').
Poema sinfónico "Resurrección" (1985) (9').
Diapsalmata (1990) (14').

ORQUESTA SINFÓNICA Y SOLISTA(S):

Fantasía (1981) (11') - pno. y orq.

VOZ:

Pequeña canción a dos voces (1979) (2') - dúo (voces y / o instrs. agudo y grave). s / t.

Estudio vocal (1981) (1') - sop., alto, ten. y bajo. Texto: Jorge Lazzeri.
Ave María (1981) (3') - sop., alto, ten. y bajo. Texto: Jorge Lazzeri, litúrgico.

CORO:

¡Oh Jesús! (Canción de navidad) (1977) (7') - coro mixto. Texto: Jorge Lazzeri.
Canto a Nezahualcóyotl (1977) (12') - coro mixto. Texto: Jorge Lazzeri, Nezahualcóyotl.

CORO Y ORQUESTA SINFÓNICA:

Villancico (1992) (3') - coro mixto y orq. Texto: Jorge Lazzeri.

Lifchitz, Max

(México, D. F., 11 de noviembre de 1948) (Fotografía: José Zepeda)

Compositor y pianista. Radica en Nueva York desde 1966. Inició sus estudios musicales en México bajo la dirección de Rodolfo Halffter; los continuó, frecuentemente como becario, en la Juilliard School of Music de Nueva York y en la Universidad de Harvard (EUA), teniendo entre algunos de sus maestros a Luciano Berio, Bruno Maderna y Darius Milhaud. Además de su labor en la enseñanza en lugares como Juilliard School, Harvard University y State University de Nueva York, entre otros, y de su actividad como concertista, en 1980 fundó, y dirige actualmente, el Ensamble y la Asociación Cultural North / South Consonance. Ha obtenido becas de composición por la Fundación Ford y Fundación Guggenheim, entre otras. En 1982, recibió la Medalla de la Paz otorgada por la ONU. Ha compuesto obras de teatro musical.

CATÁLOGO DE OBRAS

SOLOS:

Monte Albán (sonatina for piano) (1962) (10') - pno.

Medieval scenes (six piano pieces) (1963) (12') - pno.

Piano preludes (five piano pieces) (1964) (10') - pno.

Simple pages for young pianists (fifteen pedagogical piano pieces for children) (1965) (15') - pno.

Elegía (1971) (7') - pno.

Adelante (1974) (12') - pno.

Implications (1979) (12') - pno.

Affinities (1979) (12') - pno.

Transformations no. 1 (1979) (7') - vc.

Tientos (1979) (12') - acordeón.

Yellow ribbons no. 3 (1981) (7') - ob. d'amore.

Yellow ribbons no. 4 (1982) (5') - fg.

Yellow ribbons no. 6 (1982) (4') - cl.

Yellow ribbons no. 10 (1982) (8') - pno.

Yellow ribbons no. 13 (1982) (6') - cl.

Yellow ribbons no. 14 (1982) (8') - cr. de bassetto.

Yellow ribbons no. 16 (1982) (duración variable) - cb.

Transformations no. 2 (1982) (6') - vl.

Inner pulse (1982) (7') - perc.

Transformations no. 3 (1984) (8') - mar.
Night voices no. 2 (1984) (duración variable) - fl.
Yellow ribbons no. 26 (1986) (4') - cl.
Invocation (1988) (8') - tp.

DÚOS:

Dúo (1966) (15') - vl. y vc.
Consorte (1970) (7') - va. y va. d'amore.
Episodes (1978) (12') - cb. y pno.
Rhythmic soundscape no. 1 (1978) (9') - pno. y perc.
Rhythmic soundscape no. 2 (1979) (7') - tp. y perc.
Yellow ribbons no. 1 (1981) (5') - fl. y pno.
Yellow ribbons no. 7 (1982) (4') - cl. y pno.
Rhythmic soundscape no. 3 (1983) (6') - vc. y perc.
Yellow ribbons no. 22 (1984) (7') - va. y pno.
Night voices no. 3 (1984) (9') - ob. y pno.
Yellow ribbons no. 23 (1985) (6') - tp. y pno.
Yellow ribbons no. 24 (1985) (6') - cl. y cl. bj.
Mosaico latinoamericano (1991) (15') - fl. y pno.

TRÍOS:

String trio (1964) (15') - vl., va. y vc.
Pieza (1968) (8') - 3 pnos.
Fantasía (1971) (8') - vl., vc. y pno.
Ethnic mosaic (1978) (10') - fl., fg. y pno.
Yellow ribbons no. 2 (1981) (12') - vl., cl. y pno.
Yellow ribbons no. 5 (1981) (10') - 2 cls. y pno.
Yellow ribbons no. 31 (1988) (10') - fl., arp. y perc.

CUARTETOS:

Explorations (1976) (12') - fl., ob., fg. y pno.
Rebellions (1976) (13') - 2 pnos. y percs. (2).

Exceptional string quartet (1977) (18') - cbs.
Pulsations (1988) (12') - percs.

QUINTETOS:

Music for percussion (1977) (15') - percs.
Winter counterpoint (1979) (14') - fl., ob., fg., va., y pno.
Yellow ribbons no. 20 (1983) (9') - atos.
Yellow ribbons no. 25 (1985) (12') - fl., sax., tb., cb. y perc.

CONJUNTOS INSTRUMENTALES:

Fibers (1967) (12') - 3 cls., 3 tps., 3 tbs. y tba.
Solo (1967) (10') - fl., cl., va. y vc., tb., arp., pno., percs. (2).
Mosaicos (1971) (15') - fl., ob., cl., vl., cb. y pno.
Canto (1972) (3') - cl., fg., tp., tb., vl., cb. y perc.
Yellow ribbons no. 11 (1982) (8') - 2 fls., 2 obs., 2 cls., 2 fgs. y 2 crs.
Yellow ribbons no. 15 (1982) (9') - fl., ob., cl., vl., vc. y pno.
Yellow ribbons no. 19 (1983) (duración variable) - instrs. *ad libitum*.
Yellow ribbons no. 21 (1984) (15') - solista (cr. de bassetto), fl., cl., va., vc. cb. y pno.
Night voices no. 1 (1984) (15') - 2 cls., 2 vls., va., vc. y pno.
Rhythmic soundscape no. 5 (1986) (17') - solista (pno.) y percs. (5).
Night voices no. 7 (1986) (duración variable) - instrs. *ad libitum*.
Night voices no. 8 (1986) (15') - solista (mar.), fl., cl., tp., tb., vc. y cb.

BANDAS:

Mosaico mexicano (1979) (12').

ORQUESTA DE CÁMARA:

Tiempos (1969) (10') - orq. cám.

Globos (1971) (9') - orq. cám.
Roberta (1972) (4') - orq. cám.
Sueños (1974) (15') - orq. cám.
Expressions (1982) (12') - orq. cdas.
Yellow ribbons no. 12 (1982) (6') - orq. cám.
Spring counterpoint (1993) (10') - orq. cám.

ORQUESTA DE CÁMARA Y SOLISTA(S):

Exploitations (1975) (18') - cb. y orq. cám.
Night voices no. 5 (1984) (14') - fl. y orq. cám.
Night voices no. 6 (1985) (14') - fg. y orq. cám.
Night voices no. 10 (1989) (12') - vl. y orq. cám.

ORQUESTA SINFÓNICA:

Yellow ribbons no. 8 (1982) (6').
Yellow ribbons no. 9 (1982) (12').
Yellow ribbons no. 17 (1983) (10').

ORQUESTA SINFÓNICA Y SOLISTA(S):

Intervención (1976) (22') - vl. y orq.
Yellow ribbons no. 18 (1983) (9') - vl., cb. y orq.
Piano concerto (1989) (18') - pno. y orq.

Night voices no. 13 (1993) (38') - vc. y orq.

VOZ:

Canciones de navidad (1984) (10') - sop., alto, ten. y bajo.

VOZ Y OTRO(S) INSTRUMENTO(S):

Kaddish (1973) (25') - solista (bar.), 2 sops., 2 altos, 2 tens., 2 bajos, 2 tps., 2 crs., 2 tbs. y percs. (2)
Canto de paz (1983) (4') - sop., vl., vc., fl. o cl. y pno.
Honey (1985) (3') - sop. y tp.
Insects (1988) (3') - sop. y tp.
Do animals think? (1988) (3') - sop. y tp.
Of bondage and freedom (1991) (18') - sop., vl. y pno.

CORO E INSTRUMENTO(S):

Villancicos rebeldes (1988) (9') - coro y pno.

MÚSICA ELECTROACÚSTICA Y POR COMPUTADORA:

I got up (1974) (duración variable) - tb., cb., perc. y cinta (o medios electrónicos en vivo).
Black pearls (1974) (75') - cinta.

DISCOGRAFÍA

Phillips / Phillips 839, 932 DSY, 1969. *Solo* (The Juilliard Ensemble; dir. Dennis Russell Davies).

Opus One Records / Opus One núm. 87, 1983. *Affinities* (Max Lifchitz, pno.).

Finnadar / Finnadar 7 90234 - 1, 1984. *Tientos* (William Schimmel, acordeón).

Composers Recordings / CRI SD 516, 1985. *Consorte; Exceptional string quartet; Rhythmic soundscape no. 1;* *Winter counterpoint* (Lawrence Dutton, va.; Walter Trampler, va. de amor; The Times Square Basstet; Gordon Gottlieb, perc.; Max Lifchitz, pno.; Walter Trampler Bronx Arts Ensemble).

Opus One Records / Opus One núm. 118, 1986. *Transformations no. 1; Yellow ribbons no. 2* (Theodore Mook, vc.; North / South Consonance Trio).

CNCA - INBA - SACM / Manuel Enríquez,

violín solo y con sonidos electrónicos, PCD 10121, México, 1987. *Transformations 2* (Manuel Enríquez, vl.).

New World Records / NW 37 - 2, 1989. *Yellow ribbons nos. 11, 12 y 15* (Bronx Arts Ensemble; dir. Max Lifchitz).

Opus One Records / Opus One núm. 149, 1990. *Yellow ribbons no. 1; Yellow ribbons no. 21; Canto de paz* (Lynne Vardaman, sop.; Paul Gallo, cr.; Lauren Weiss y Max Lifchitz, pnos.; North / South Consonance Ensemble).

Classic Masters / American Music for Chamber Ensemble, CMCD - 1011, 1990. *Night voices no. 8* (Tracie Lozano Howars, mar.; North / South Consonance Ensemble).

North / South Recordings / N / SR 1001, 1992. *Elegía* (Max Lifchitz, pno.)

North / South Recordings / N / SR 1004, 1994. *Of bondage and freedom* (Lynne Vardaman, sop.; Gregor Kitzis, vl.; Max Lifchitz, pno.).

Lifshitz, Marcos

(México, D. F., 1 de julio de 1951) (Fotografía: José Zepeda)

Compositor y guitarrista. Realizó la carrera de concertista en Guitarra con Alberto Salas en el Conservatorio Nacional de Música del INBA (México), y recibió una beca del Taller de Composición Carlos Chávez donde realizó estudios. Se ha desempeñado como compositor, director artístico de la Sociedad Filarmónica de Conciertos, y del Grupo Promocorp. En la FAIM (México) se le ha reconocido como expositor. Obtuvo el primer, segundo y tercer lugares en los concursos de creatividad promovidos por la CIRT (México).

CATÁLOGO DE OBRAS

SOLOS:

Suite para piano no. 1 (1996) (12') pno.

ORQUESTA SINFÓNICA:

La batalla final (1991) (17').

ORQUESTA SINFÓNICA Y SOLISTA(S):

Concierto para violín y orquesta no. 1 (1989) (20') - vl. y orq.

CORO Y ORQUESTA SINFÓNICA:

Me-xihc-co (1990) (15') - coro mixto y orq. s / t.

CORO, ORQUESTA SINFÓNICA Y SOLISTA(S):

Danzas sinfónicas "El nuevo sol" (1992) (22') - coro mixto, instrs. prehispánicos y orq. Texto: Marcos Lifshitz.

Lobato, Domingo

(Morelia, Mich., México, 4 de agosto de 1920)

Compositor y organista. Ingresó en la Escuela Superior de Música Sacra de Morelia (México, 1929). Cursó las carreras de composición, órgano y canto gregoriano con Miguel Bernal Jiménez. Realizó labores docentes en la Escuela de Bellas Artes del estado de Jalisco y en la Escuela de Música Sacra de Guadalajara (México), entre otras. Fue profesor y director de la Escuela de Música de la Universidad de Guadalajara, así como director del Conservatorio de las Rosas de Morelia. Es autor del libro *Elementos básicos de música tonal.* En 1958 recibió el Premio Jalisco; también fue merecedor de reconocimientos por parte de la Organización Cultural Artística (1994) y de la Secretaría de Cultura del estado de Jalisco (1995). Ha compuesto música para teatro.

CATÁLOGO DE OBRAS

SOLOS:

Suite no. 1 (1945) (20') - pno.
Seis danzas (1956) (20') - pno.
Sonata no. 1 (1957) (7') - pno.
Sonatina (1960) (10') - pno.
Sonata no. 2 (1961) (15') - pno.
Cuatro estudios breves atonales (1975) (12') - pno.
Sonata no. 3 (1988) (14') - pno.
Once estudios elementales (1988) (13') - pno.
Tres meditaciones para órgano (1989) (11') - órg.
Diez estudios atonales para órgano (1989) (15') - órg.
Tres preludios (1. Pájaros de colores; 2. Agua salada; 3. Estival) (1992) (14') - pno.

DÚOS:

Sonata para oboe y piano (1965) (15') - ob. y pno.
Sonata para violín y piano (1968) (20') - vl. y pno.
Sonata para chelo y piano (1973) (10') - vc. y pno.

TRÍOS:

Trío para piano, clarinete y fagot (1970) (12') - cl., fg. y pno.

Trío para piano, violín y chelo (1984) - vl., vc. y pno.

CUARTETOS:

Cuarteto para cuerdas no. 1 en sol mayor (1952) (18') - cdas.

Cuarteto para cuerdas (1984) (20') - cdas.

QUINTETOS:

Sonata para guitarra y cuarteto de cuerdas (1971) (8') - guit. y cto. cdas.

ORQUESTA DE CÁMARA:

Desde el mirador de Chicoasén (1978) (12') - orq. cdas.

ORQUESTA SINFÓNICA Y SOLISTA(S):

Poema sinfónico "Los árboles muertos" (1979) (20') - guit. y orq.

VOZ Y PIANO:

Seis canciones románticas (1968) (18') - sop. y pno. Texto: Juan Tablada.

Seis cantos breves, para soprano y piano (1983) (18') - sop. y pno.

VOZ Y OTRO(S) INSTRUMENTO(S):

Los peregrinos de Emaús (1982) (8') - coro masculino y órg. Texto: litúrgico.

CORO E INSTRUMENTO(S):

Cántico mariano (1989) (20') - sop. solista, coro y órg. Texto: Benjamín Sánchez.

Cinco romances (1992) (18') - coro femenino, vl., vc., arp. y órg. Texto: San Juan de la Cruz.

Homenaje a Sor Juana Inés de la Cruz (1995) (25') - narrador, fl., vc., órg. y coro femenino. Texto: Ellison.

CORO Y ORQUESTA SINFÓNICA:

Cantata épica "México, creo en ti" (1965) (20') - coro mixto y orq. Texto: Ricardo López Méndez.

CORO, ORQUESTA SINFÓNICA Y SOLISTA(S):

Pastorela (1980) (1 hr.) - solistas, coro y orq. Texto: Arriola Adame.

ÓPERA:

El cantar de los cantares (1972) (1 hr.) - ópera de cámara para voz solista, coro femenino y orq. cám.

PARTITURAS PUBLICADAS

Guanajuato. *Tres preludios.* EMM / A 19, México, 1965. *Seis danzas.*

EMM / B 19, México, 1983. *Seis cantos breves.*

López, Fernando Javier

(México, D. F., 3 de diciembre de 1954) (Fotografía: José Zepeda)

Compositor y barítono. Estudió la carrera de composición en la Escuela Nacional de Música de la UNAM (México) con Julio Estrada. Otros de sus maestros han sido Juan Antonio Rosado, Rodolfo Halffter, Raúl Pavón, Ramón Barce, Milton Babbitt y Luis de Pablo. Fue cofundador del Grupo de Música Contemporánea de la Escuela Nacional de Música de la UNAM. Además de su actividad como cantante, se ha desempeñado como maestro de iniciación musical y ha impartido clases en la Escuela de Bellas Artes del Estado de México. Obtuvo el primer lugar en el Concurso de Composición de la Escuela Nacional de Música (1975).

CATÁLOGO DE OBRAS

SOLOS:

Tema y variaciones (1980) (6') - pno.
Ebata triomphal du Crimoire (1980) (duración variable) - pno.
Hors du temps (1981) (duración variable) - pno.

DÚOS:

Tres páginas para clarinete y piano (1978) (duración variable) - cl. y pno.
Variaciones sobre un tema de Pollock (1979) (duración variable) - pno. a 4 manos (+ gong y triángulo).
Tres páginas para cello y piano (1989) (duración variable) - vc. y pno.

Sonata para violín y piano (1993) (9') - vl. y pno.

CUARTETOS:

Tres piezas para cuarteto de cuerdas (1977) (7') - cdas.
Un minuto de silencio a la memoria de Huidobro (1978) (duración variable) - 4 fls.

QUINTETOS:

Cinco piezas dodecafónicas para quinteto de alientos (1988) (8') - atos.

CONJUNTOS INSTRUMENTALES:

¿Dónde está Huidobro? (1980) (duración variable) - actor e instrs. *ad libitum* variables. Texto: Vicente Huidobro.

ORQUESTA SINFÓNICA:

Altazor (1982) (10').
Pieza para orquesta (1984) (8').

ORQUESTA SINFÓNICA Y SOLISTA(S):

Cantata nocturna (1987) (30') - sop., bar., coro mixto y orq. Texto: Octavio Paz.

VOZ Y PIANO:

Tres canciones para voz y piano (1990) (10') - voz y pno. Texto: Stéphane Mallarmé.

VOZ Y OTRO(S) INSTRUMENTO(S):

Tres canciones para soprano y conjunto instrumental (1979) (12') - sop., arp., perc. y cto. cdas. Texto: Vicente Aleixandre.

CORO:

Chair de ma Chair (1994) (6') - coro mixto. Texto: Juan Larrea.

CORO E INSTRUMENTO(S):

En lugar de un ángel (1995) (15') - recitador, coro mixto, pno. y percs. Texto: A. Artaud.

MÚSICA ELECTROACÚSTICA
Y POR COMPUTADORA:

Pieza no. 1 (1981) (6') - cinta.

PARTITURAS PUBLICADAS

UNAM / Antología de la Música en México, editada por Julio Estrada, México, 1986. *Tres páginas para clarinete y piano.*

López Moreno, Jesús

(Morelia, Mich., México, 17 de junio de 1971)
(Fotografía: José Zepeda)

Compositor y organista. Obtuvo el título de técnico en enseñanza musical en la Escuela Superior de Música del Conservatorio de las Rosas en Michoacán (México); realizó un diplomado en musicología histórica de México y obtuvo el título de licenciado en composición. Sus principales maestros fueron Gerardo Antonio Cárdenas y Emil Awad. Actualmente continúa sus estudios de órgano en la Escuela Nacional de Música de la UNAM (México). Fue integrante de Los Niños Cantores de Morelia. Se ha desempeñado como maestro y organista de diferentes instituciones.

CATÁLOGO DE OBRAS

SOLOS:

Sonata para piano (1993) (19') - pno.

TRÍOS:

Trío para piano, marimba y flauta (1995) (6') - fl., mar. y pno.

CUARTETOS:

Cuarteto de cuerdas (1992) (5') - cdas.

CONJUNTOS INSTRUMENTALES:

Carrillón (1995) (7') - percs. (5).

ORQUESTA SINFÓNICA Y SOLISTA(S):

Concierto para órgano y orquesta sinfónica (1993) (15') - órg. y orq.

López-Ríos, Antonio

(México, D. F., 15 de diciembre de 1955) (Fotografía: José Zepeda)

Compositor y director de orquesta. Sus estudios musicales los inició al lado de su padre, y posteriormente los continuó en el Conservatorio Nacional de Música del INBA (México). Mediante una beca del gobierno holandés (1979 - 1983), cursó un posgrado en el Conservatorio Real de La Haya, donde fue merecedor del Premio Nikolai. Fue discípulo de Nikolaus Harnoncourt, además de que realizó estudios de dirección orquestal y composición en la Hochschule de Música de Viena (1985 - 1989). Impartió clases en el Conservatorio Nacional de Música (1983 - 1985) y fungió, asimismo, como director titular de la Orquesta de Monterrey. Desde 1992 reside en Berlín, donde dirige la Berliner Sinfonietta. Recibió el Premio de las Artes (1990) y la Medalla Mozart (1995). Ha compuesto música para *performances*.

CATÁLOGO DE OBRAS

SOLOS:

Tres piezas (1980) (8') - tbl.
Estudio I (1995) (4') - fl.
Estudio II (1997) (3') - fl.

CONJUNTOS INSTRUMENTALES:

Fanfarria (1990) (4') - 3 tps., 4 crs., 3 tbs. y tba.
Mil cristales (1996) (12') - fl., cl., tp., cr., vl., va., vc., cb. y vib.

Homenaje a Piazzola (1996) (6') - fl., cl., cr., 2 vls., va., vc. y cb.

CORO:

O sacrum convivium (1994) (7') - coro mixto. Texto: litúrgico.

MÚSICA PARA BALLET:

Microsuite (1981) (9') - fl., pno. y percs. (2).

MÚSICA ELECTROACÚSTICA
Y POR COMPUTADORA:

Estudio (1984) (11') - vib. y cinta.

Tetrakys (1996) (15') - sop., mez., narrador, fl., cl., tp., perc., 2 guits. eléctricas en vivo, vl., va., vc. y cb. Texto: Ludwig Wittgenstein.

Luna, Armando

(Chihuahua, Chih., México, 17 de septiembre de 1964) (Fotografía: José Zepeda)

Compositor. Comenzó sus estudios musicales con Juan Manuel Medina en el Coro de los Niños Cantores de Chihuahua (México) e ingresó en la Escuela de Bellas Artes de la Universidad de esa ciudad, donde estudió con Rubén Majalca y Fernando Sáenz Colomo. Realizó la carrera de composición en el Conservatorio Nacional de Música del INBA (México) con Gonzalo Ruiz Esparza, Humberto Medrano y José Suárez. Posteriormente ingresó en el Taller de Composición de Mario Lavista y asistió a cursos con Rodolfo Halffter, Itsvan Lang y Lukas Foss, cursando la maestría en composición bajo la tutela de Leonardo Balada en la Universidad Carnegie Mellon (EUA). Actualmente es catedrático del Conservatorio de Música del Estado de México y del Conservatorio Nacional de Música del INBA. Obtuvo becas en el Conservatorio Nacional de Música del INBA (1986, 1987), y obtuvo el tercer y segundo lugares en el Concurso de Composición Felipe Villanueva convocado por la Orquesta Sinfónica del Estado de México (1988, 1989, respectivamente); se hizo acreedor a la beca de Jóvenes Creadores otorgada por el Fonca (México, 1990).

CATÁLOGO DE OBRAS

SOLOS:

Homenaje a tres (1986) (13') - pno.
Tres danzas (1990) (12') - vc.
Sonata (1992) (20') - vl.
Sonata (1994) (13') - guit.
Sonata 1 (1994) (20') - pno.
Travesuras op. 9 (1994) (10') - pno.

DÚOS:

Dos danzas para dos violines (1991) (8') - 2 vls.
Dos piezas (1991) (15') - vl. y pno.
Fantasías (1992) (18') - fl. y pno.
Cinco masks (1994) (15') - fl. y guit.

TRÍOS:

Trío (1985) (12') - vl., vc. y pno.

CUARTETOS:

Cuarteto de cuerdas no. 1 (1993) (25') - cdas.

Sonata de cámara no. 2 (1996) (14') - fl., vl., va. y vc.

QUINTETOS:

Sonata de cámara no. 1 (1994) (20') - cl., vl., va., vc. y pno.

Cinco caprichos (1991) (20') - fls. de pico (sopranino, sop., alt., ten. y bj.).

ORQUESTA DE CÁMARA Y SOLISTA(S):

Concierto (1987) (20') - vl. y orq. cdas.

ORQUESTA SINFÓNICA:

Égloga (1988) (15').

Aquelarre (1989) (18').

Elegía (1991) (12').

Danzas rústicas (1992) (20').

ORQUESTA SINFÓNICA Y SOLISTA(S):

Divertimento (1986) (18') - vl. obligado y orq.

Concierto para violoncello y orquesta (1990) (8') - vc. y orq.

CORO:

Tres salmos (1992) (15') - coro mixto. Textos: litúrgicos.

DISCOGRAFÍA

CNCA - INBA - Cenidim / Serie Siglo XX: Sonantes, Gonzalo Salazar, guitarra, vol. XX, s / n de serie, México, 1994. *Sonata* (Gonzalo Salazar, guit.).

Macías, Gonzalo

(Huamantla, Tlax., México, 17 de junio de 1958)

Compositor y pianista. Realizó estudios de piano con Isaías Noriega en el Conservatorio de Puebla (México) y con Jorge Suárez en la Escuela Nacional de Música de la UNAM (México). Paralelamente asistió al curso de análisis de la música del siglo XX impartido por Mario Lavista en el Conservatorio Nacional de Música del INBA (México). Como becario del gobierno francés estudió con Sergio Ortega, Betsy Jolas y Gérard Grisey, en París (Francia), y gracias a otra beca otorgada por la UNAM asistió al curso de composición de Franco Donatoni, Klaus Huber y Brian Ferneyhough en la Fundation Royaumont; asimismo, estudió con Michel Zbar y Emmanuel Nunes. Actualmente se desempeña como profesor de composición de la Escuela de Música de la Benemérita Universidad Autónoma de Puebla y ayudante de profesor en la Escuela Nacional de Música de la UNAM. Recibió la Medalla Mozart del Instituto Cultural Domecq (1992) y la Fundation Royaumont le otorgó una residencia artística (1995).

CATÁLOGO DE OBRAS

SOLOS:

Tres piezas (1988) (6') - pno.
Tres piezas (1988) (5') - guit.
Vals (1988) (2') - fl.
Trazo (1990) (3') - cl.
Canción (1990) (3') - ob.
Caída (1992) (5') - pno.
El mismo paisaje (1992) (3') - fl.

DÚOS:

Paisaje a dos (1995) (5') - fl. y cl.
Bigrama (1995) (9') - fl. y guit. en cuartos de tono.

TRÍOS:

Trío (1989) (7') - fl., cl. y fg.
2, 4 sur 18 (1991) (5') - 3 guits.
Son para tres (1991) (7') - 2 fls. y perc.
Ante el umbral (1995) (14') - cl., vc. y pno.

CUARTETOS:

Cuarteto (1989) (8') - vcs.
Souffle (1992) (9') - percs.

QUINTETOS:

Bolero agonizante (1991) (6') - metls.

CONJUNTOS INSTRUMENTALES:

Variaciones sobre un mismo presagio (1993) (12') - fl., cl., vl., vc., mar. y pno.

ORQUESTA SINFÓNICA:

Línea tres (1992) (11').

Espacio viejo (1993) (18').

VOZ Y OTRO(S) INSTRUMENTO(S):

Preludio y dos poemas (1990) (8') - sop. y clv. Texto: Octavio Paz.
Poema (1994) (10') - sop., cl., vl. y vc. Texto: Jaime Sabines.

MÚSICA ELECTROACÚSTICA Y POR COMPUTADORA:

Contrincante (1990) (5') - guit. eléc., bj. eléc. y tb. bj.
Uno de los caminos (1994) (12') - perc. y cinta.

DISCOGRAFÍA

Musea / C'etaint de tres grands vents, FGBG 4042, AR, Francia, 1990. *Contrincante* (Veronique Verdier, tb. bj.; Alain Ballaud, bj. eléc.; Jean-Luc Hervé, guit. eléc.).

Madrigal Gil, Delfino

(Erongarícuaro, Mich., México, 30 de septiembre de 1924)

Compositor. Cursó sus estudios musicales en la Escuela de Música Sacra de Morelia (México), asimismo, estudió composición y órgano con Miguel Bernal Jiménez. Ha sido organista de la Catedral de México y docente en la Escuela de Música Sacra y en el Conservatorio de las Rosas, Morelia.

CATÁLOGO DE OBRAS

SOLOS:

Preludio, "Dúo de llanto" - pno.
Entrada (1946) (2') - órg.
Salida (1946) (2') - órg.
Sonata en do (1948) (12') - pno.
Pequeño estudio (1948) (3') - pno.
Tarde de lluvia (1948) (3') - pno.
Romania (1948) (3') - pno.
Marcha fúnebre (1948) (4') - pno.
Barcarola (1948) (2') - pno.
Marcha de los patitos (1948) (3') - pno.
Suite, "Un día en el lago de Pátzcuaro" (1948) (12') - pno.
Toccata para gran órgano (1949) (4') - órg.
Las hilanderas (1949) (2') - pno.
Dúo de llanto (1950) (3') - pno.
Sonata en modalidades gregorianas (1950) (12') - órg.
Marcha nupcial (1952) (3') - órg.
Álbum de ocho piezas en modalidades gregorianas (1991) (12') - órg.

ORQUESTA DE CÁMARA:

Suite pueblerina tarasca - orq. cdas.

ORQUESTA SINFÓNICA:

Fanfarrias olímpicas (1968).

VOZ Y PIANO:

Álbum de canciones estilo lied.
Álbum de villancicos y pedida de posada.
Álbum de siete canciones románticas.
Tres canciones de cuna.
Dos canciones estilo medieval.
Tres canciones mexicanas.

CORO:

Erongarícuaro.
La huarecita.
Tres sones.
Misa mexicana.
Misa en estilo gregoriano.

CORO E INSTRUMENTO(S):

Maitines (1. Para Navidad; 2. Para Semana Santa) - coro y órg. Texto: litúrgico.

Vísperas (1. Para la Virgen de Guadalupe; 2. Para la inmaculada concepción; 3. Para San Francisco; 4. Para San José; 5. Para San Pedro y San Pablo) - coro y órg. Texto: litúrgico.

Nueve responsorios para el oficio de tinieblas - coro y órg. Texto: litúrgico.

Antifonía para tercia para todo el año litúrgico - coro y órg. Texto: litúrgico.

Misa de difuntos en honor de Miguel Bernal Jiménez - coro y órg. Texto: litúrgico.

Ubi petrus - coro y órg. Texto: litúrgico.

La litúrgica - coro y órg. Texto: litúrgico.

Santa Cecilia - coro y órg. Texto: litúrgico.

La coral a la Virgen de Guadalupe - coro y órg. Texto: litúrgico.

La ferial - coro y órg. Texto: litúrgico.

San José - coro y órg. Texto: litúrgico.

Segunda de difuntos - coro y órg. Texto: litúrgico.

Tres misas (con cantos para misas rezadas: 1. Santo Dominguito; 2. San Felipe; 3. San Gregorio) - coro y órg. Texto: litúrgico.

Ave María (motete) - coro y órg. Texto: litúrgico.

Panem celestem (motete) - coro y órg. Texto: litúrgico.

O sacrum (motete) - coro y órg. Texto: litúrgico.

Joshep fili (motete) - coro y órg. Texto: litúrgico.

Ave regina caelorum para dos voces iguales (motete) - coro y órg. Texto: litúrgico.

María mater (motete) - coro y órg. Texto: litúrgico.

Ave regina caelorum para tres voces iguales (motete) - coro y órg. Texto: litúrgico.

Regina coeli para tres voces (motete) - coro y órg. Texto: litúrgico.

Porta coeli (motete) - coro y órg. Texto: litúrgico.

Ave María (motete) - coro y órg. Texto: litúrgico.

Salve estrella del mar (motete) - coro y órg. Texto: litúrgico.

Te deum (motete) - coro y órg. Texto: litúrgico.

Partes invariables para la fiesta de la Virgen de Guadalupe (motete) - coro y órg. Texto: litúrgico.

Alabemos pues humildes (Tantum ergo) (motete) - coro y órg. Texto: litúrgico.

Mas te quisiste volver morena (misterio) - coro y órg. Texto: litúrgico.

Emperatriz poderosa (misterio) - coro y órg. Texto: litúrgico.

La Virgen del Carmen (misterio) - coro y órg. Texto: litúrgico.

Dulcísima Virgen de México Encanto (misterio) - coro y órg. Texto: litúrgico.

Madre llena de dolor (misterio) - coro y órg. Texto: litúrgico.

Salve para coro y pueblo (misterio) - coro y órg. Texto: litúrgico.

Himnos (Veintinueve himnos para congregaciones religiosas) (misterio) - coro y órg. Texto: Presbítero Manuel Ponce.

Sol del mundo - coro femenino y pno.

José y María - coro femenino y pno.

Zagales jubilosos - coro femenino y pno.

Letanía - coro femenino y pno.

Pedida de posada - coro femenino y pno.

Misa general en honor de la Virgen de Guadalupe (1968) - 3 voces femeninas y órg.

CORO Y ORQUESTA DE CÁMARA:

Aclamaciones - coro y orq. metls.

Misa de Santa Cecilia - coro y orq. metls.

DISCOGRAFÍA

Misa mexicana; Misa en estilo gregoriano (Coro de Cámara de la Ciudad de México, El Príncipe Azteca y su conjunto de instrumentos autóctonos; Coro de la Escuela Nacional de Música para Religiosas).

Musart / Misa Mexicana, D - 1052, México, 1965. *Misa mexicana* (dir. Delfino Madrigal Gil).

RCA - Ariola Internacional - Gobierno de Michoacán / Música pianística de Delfino Madrigal Gil, México, 1985. *Primer movimiento de sonata (de Sonata en do); Adagio; Romania; Tarde de lluvia; Pequeño estudio; Preludio, dúo de llanto; Marcha fúnebre; Marcha de los patitos; Suite, un día en el lago de Pátzcuaro* (Rodolfo Ponce Montero, pno.).

Creaciones Esplendor, S. A. / Pedida de Posada y Villancicos, CE 0010, México, 1966. *Dejadle querubes; Sol del mundo; José y María; Zagales jubilosos; Letanía; Pedida de posada (1. En el nombre del cielo; 2. De larga jornada); A Belén* (Coro de Religiosas Paulinas; dir. Delfino Madrigal Gil).

PARTITURAS PUBLICADAS

Suplemento Musical de la Schola Cantorum / 1946. *Motetes.*

Suplemento Musical de la Schola Cantorum / 1946. *Ave Regina caelorum.*

Suplemento Musical de la Schola Cantorum / 1946. *Elevación.*

Suplemento Musical de la Schola Cantorum / 1946. *Entrada.*

Suplemento Musical de la Schola Cantorum / 1946. *Mas te quisiste volver morena.*

Suplemento Musical de la Schola Cantorum / 1951. *María mater.*

Suplemento Musical de la Schola Cantorum / 1951. *Panem celestem.*

Suplemento Musical de la Schola Cantorum / 1951. *Emperatriz poderosa.*

Suplemento Musical de la Schola Cantorum / 1951. *Bajo tu manto.*

Suplemento Musical de la Schola Cantorum / 1958. *Porta Coeli; Ave regina caelorum* (cuatro voces iguales).

Ricordi / México, 1958. *Cantos de posadas.*

Enamus CIRM - MARISA / 1962. *Regina coeli; Partes invariables para la fiesta de la Virgen de Guadalupe y Tantum ergo.*

Suplemento Musical de la Schola Cantorum / 1946. *Misa funeral en honor de Miguel Bernal Jiménez.*

Ricordi / Buenos Aires, 1965. *Erongarícuaro.*

Ediciones de la Escuela de Música Sagrada para Religiosas / 1966. *De difuntos.*

Ediciones de la Insigne y Nacional Basílica de Guadalupe / 1968. *Misa general en honor de la Virgen de Guadalupe.*

Enamus CIRM - MARISA / 1968. *Por la orillita del río.*

Ediciones de la Escuela de Música Sagrada para Religiosas / 1972. *Ferial.*

Ediciones de la Escuela de Música Sagrada para Religiosas / 1973. *Misa de Santa Cecilia.*

Márquez, Arturo

(Álamos, Son., México, 20 de diciembre de 1950) (Fotografía: José Zepeda)

Compositor. Inició sus estudios musicales en forma particular; después ingresó en el Conservatorio Nacional de Música del INBA (México) y, mediante una beca del propio INBA, estudió en el Taller de Composición con Joaquín Gutiérrez Heras, Héctor Quintanar, Federico Ibarra y Raúl Pavón. Asimismo, el gobierno francés lo becó para estudiar con Jacques Castérèd en París, y con la beca Fulbright realizó la maestría en composición en California Institute of the Arts (EUA) con Morton Subotnick, Lucky Mosko, Mel Powell y William Kraft. Fue director de la Banda Municipal de Navojoa (México), Coordinador de Información y Documentación en el Cenidim (México), así como maestro en la Escuela Nacional de Música de la UNAM y en la Escuela Vida y Movimiento. Ha colaborado en el *Boletín* del Cenidim, *México en el Arte* y *Pauta*. Actualmente es investigador del Cenidim. Recibió la beca de Creadores Intelectuales otorgada por el CNCA (México, 1991). Desde 1994 pertenece al Sistema Nacional de Creadores. Ha escrito música para proyectos multimedia, cine y danza.

CATÁLOGO DE OBRAS

SOLOS:

Moyolhuica (1981) (7') - fl.
Manifiesto (1983) (6') - vl.
Postludio (1984) (7') - vc.
Peiwoh (1984) (9') - arp.
En clave (1988) (7') - pno.
Master pez (1988) - fl. (+ cl. y órg.) .
Solo para piano (1988) - pno.
Son a Tamayo (1989) (7') - arp.
Zacamandú en la yerba (1993) (8') - pno.

DÚOS:

Enigma (1982) (10') - fl. y arp.
Sarabandeo (1995) (9') - cl. y pno.
Danzonete (1995) (5') - cl. y arp.

TRÍOS:

De pronto (1987) (9') - fl., vc. y arp. Texto: Ángel Cosmos.
Variaciones (1990) (10') - percs. (3).

CUARTETOS:

Ron-do (1985) (10') - cdas.
Asa-nchez Uri-ve (1985) (8') - percs.
Homenaje a Gismonti (1993) (10') - cdas.

CONJUNTOS INSTRUMENTALES:

Tres piezas para grupo de cámara (1988)
(12') - fl., cl., vc., 2 arps., percs. (2) y
pno.
Octeto Malandro (1996) (11') - fl., sax.
sop., c. i., fg., va., cb., pno. y perc.

ORQUESTA DE CÁMARA:

Persecución (1992) (14') - orq. cdas.
Danzón no. 4 (1996) (9') - orq. cám.

ORQUESTA DE CÁMARA Y SOLISTA(S):

Viraje (1983) (12') - arp. y cdas.
Ciudad rota (1986) (14') - mez., pno.,
percs. (2) y orq. cdas. Texto: Francis-
co Serrano.
Sehuailo (1992) (14') - 2 fls. y orq. cám.
Danzón no. 3 (1994) (13') - fl., guit. y
orq. cám.

ORQUESTA SINFÓNICA:

Gestación (1983) (10').
Son (1986) (12').
Vals au meninos da rua (1993) (10').
Paisajes bajo el signo de cosmos (1993)
(10').
Danzón no. 2 (1994) (11').

CORO:

Canto claro (8') - coro mixto. Texto: Fran-
cisco Serrano.

CORO Y ORQUESTA SINFÓNICA:

Noche de luna (1991) (12') - coro mixto
y orq.

MÚSICA ELECTROACÚSTICA
Y POR COMPUTADORA:

Danzón no. 1 - fl. (+ sax. alt.) y dat.
Mutismo (1983) (11') - 2 pnos. y cinta.
Di-verso (1984) (11') - percs. (3) y cinta.
Texto: Ángel Cosmos.
Sin título (1988) - cámaras fotográficas
con modificación electrónica.
Master pez (1988) - arp. con y sin modi-
ficación electrónica.
Poesía de la voz (1988) - voces con mo-
dificación electrónica.
ASA / ISO 100 21° (1988) - cámaras foto-
gráficas con modificación electróni-
ca.
Mascleta y fuga (1988) - sint. y fuegos de
artificio.
Con complementos (1989) (12') - pno.
midi y comp.
Canon (1990) (9') - xw7 y comp.
Reencuentros (1991) (7') - 2 arps. y cin-
ta.
A Mao (1992) (6') - mar. y cinta.
Son a Tamayo (1992) (13') - arp., perc.,
video y cinta.

DISCOGRAFÍA

Noche de luna. (Orquesta Sinfónica de
Quintana Roo; dir. Benjamín Juárez
Echenique).
INBA - SACM / Coro de Cámara de Bellas
Artes. Director Jesús Macías. 50 Ani-
versario, PCS 10017, México, s / f.
Canto claro (Ma. Guadalupe Astorga
de R., sop.; Ruth R. Ramírez Zapata,
alto; José Gpe. Reyes Carmona, ten.;
Juan José Martínez López, bajo; Coro
de Cámara de Bellas Artes; dir. Jesús
Macías).
Musart - CIIMM - INBA / Colección His-
pano - Mexicana de Música Contem-
poránea: Cuarteto de Cuerdas Lati-
noamericano, CD 4, D 50, México,

1986. *Ron-do* (Cuarteto Latinoamericano).

EMI CAPITOL - CIIMM / Colección Hispano - Mexicana de Música Contemporánea: Lidia Tamayo, arpa, Encarnación Vázquez, voz, CD 5, LM - 291, México, 1987. *Peiwoh* (Lidia Tamayo, arp.).

INBA - SACM / Manuel Enríquez, violín solo y con sonidos electrónicos, PSC 10020, México, s / f. *Manifiesto* (Manuel Enríquez, vl.).

CNCA - INBA - SACM / Manuel Enríquez, violín solo y con sonidos electrónicos, PCD 10121, México, 1987. *Manifiesto* (Manuel Enríquez, vl.).

SEP - DDF - CREA / Cuatro Jóvenes Compositores Mexicanos, E - 26, México, 1988. *Virajes para arpa y cuerdas* (Lidia Tamayo, arp.; Orquesta Filarmónica de la Ciudad de México; dir. Benjamín Juárez Echenique).

CIIMM / Colección Hispano-Mexicana de Música Contemporánea: Música de Cámara, CD 6, LME - 515, México, 1988. *Sin título* (música de cámara)*; Solo para piano; Poesía de la voz; ASA / ISO 100 21°; Master pez* (arpa con y sin modificación electrónica)*; Master pez* (órgano, clarinete y flauta); *Mascleta y fuga* (proyecto interdisciplinario con el escritor Ángel Cosmos y el fotógrafo Juan José Díaz Infante; Ángel Cosmos, voz; Lidia Tamayo, arp.; Joseph Lluis Berenguer, fl., cl. y órg.; Arturo Márquez, pno.; Antonio Russek y Samir Menaceri, medios electrónicos).

INBA - SACM. México, 1993. *Moyolhuica* (Danilo Lozano, fl.).

CNCA - INBA - Cenidim / Serie Siglo XX: Voces Serenas, Sonidos de México desde Italia, vol. XVI, s / n de serie, México, 1994. *Three (little) pieces for chamber ensemble* (Ensamble Octandre; dir. Aldo Brizzi).

CNCA / Música Latinoamericana de Concierto, s / n de serie, México, 1994. *Paisajes bajo el signo de cosmos* (Orquesta Sinfónica Carlos Chávez; dir. Fernando Lozano).

Urtext / Música para Flauta de las Américas: Marisa Canales, vol. II, JBCC 002, México, 1994. *Danzón no. 3* (Marisa Canales, fl.; Juan Carlos Laguna, guit.; Conjunto de Cámara de la Ciudad de México; dir. Benjamín Juárez Echenique).

Lejos del Paraíso / Ollesta, GLPD 06, México, 1994. *Danzón no. 1* (Guillermo Portillo, fl. y sax. alt.; Arturo Márquez, sints. y ollas; Pepe Navarro, ollas y percs.).

Lejos del Paraíso / Son a Tamayo, GLPD 10, México, 1995. *Son a Tamayo* (Lidia Tamayo, arp.; Alfredo Bringas, percs.).

UNAM / Voz Viva de México: Música Sinfónica Mexicana, MN 30, México, 1995. *Danzón no. 2* (Orquesta Filarmónica de la UNAM; dir. Ronald Zollman).

Urtext / Música Sinfónica Mexicana, JBCC - 003 - 004, México, 1995 y 1996, 2a. y 3a. ed. *Danzón no. 2* (Orquesta Filarmónica de la UNAM; dir. Ronald Zollman).

Urtext / México, 1996. *Música para Mandinga.*

Urtext / Música Sinfónica Mexicana, México, 1996, 3a. ed. *Danzón no. 2* (Orquesta Filarmónica de la UNAM; dir. Ronald Zollman).

Spartacus / Clásicos Mexicanos: Compositores Mexicanos del Siglo XX, vol. II, SDL 21009, México, 1996. *Son* (Orquesta Filarmónica de la Ciudad de México; dir. Eduardo Díazmuñoz).

PARTITURAS PUBLICADAS

CNCA - INBA - Cenidim / s / n de serie. México, 1983. *Enigma.*

UNAM / Los Universitarios: vol. XIII, núm. 29, México, 1985. *Moyolhuica.*

EMM / D 39, México, 1984. *Manifiesto.*

EMM / E 26, México, 1985. *Virage.*

Revista *Fotozoom* / año 10, núm. 116, México, 1985. *Música de cámara (1. Sin título; 2. Solo para piano; 3. Poesía de la voz; 4. ASA ISO / 100 21°;* *5. Master pez; 6. Master pez; 7. Mascleta y fuga).*

Revista *Factor* / México, 1986. *Postludio.*

EMM / D 50, México, 1986. *Ron-do.*

Revista *México en el Arte* / México, 1987. *Peiwoh.*

Peer Southern / Nueva York, 1996. *Danzón no. 2.*

Peer Southern / Nueva York, 1996. *Sarabandeo.*

Martínez, Ernesto

(México, D. F., 21 de julio de 1953) (Fotografía: José Zepeda)

Compositor y pianista. Realizó la licenciatura en composición en la Escuela Nacional de Música de la UNAM (México) y participó en cursos con Rodolfo Halffter y Federico Ibarra, entre otros. Ha sido acompañante al piano de grupos de danza y director de la Productora Musical Arsis. Es coautor del Sistema de Composición Microrrítmica, a partir del cual formó el dúo del mismo nombre. Del Consejo Estatal para la Cultura y las Artes de Querétaro (México) obtuvo la beca para Creadores en la categoría de grupos artísticos, 1996.

CATÁLOGO DE OBRAS

DÚOS:

Un Beethoven no volverá a nacer (1995) (7') - 2 pnos.
Adagio (1995) (7') - 2 pnos.
Kalimba con motto (1995) (8') - 2 kalimbas.
Calibrando I (1995) (6') - 2 pnos.
Suite "La musa inepta" (Monótona, atiborrada, muy poco nacionalista y ¿qué?) (1995) (7') - 2 pnos.
Adagio (1995) (6') - 2 pnos. eléctricos.
Tocatta (1996) (6') - 2 pnos.
Mutaciones basadas en el preludio no. 1 del clavecín bien temperado de J. S. Bach (1996) (15') - 2 pnos.

TRÍOS:

Zampoñofonía (1996) (5') - 2 mars. de juguete, zampoñófono y cántaro.

CUARTETOS:

Cuarteto de alientos no. 1 (1978) (6') - fl., ob., cl. y fg.
Sin penacho (1996) (6') - 2 pnos. y 2 mars.

CONJUNTOS INSTRUMENTALES:

Música sincrónica no. 1 (1988) (51') - 3 pnos. y 9 pianistas.

ORQUESTA SINFÓNICA:

Sinfonietta (1985) (9').

VOZ Y OTRO(S) INSTRUMENTO(S):

Ipal nemohua (Dador de la vida) (1979) (12') - sop. y percs. (7). Texto: Nezahualcóyotl.

DISCOGRAFÍA

Lejos del Paraíso / Micro - Ritmia, CDGLP 83, México, 1996. *Tocatta; Sin penacho; Zampoñofonía; Suite "La musa inepta"; Adagio; Mutaciones basadas* *en el preludio no. 1 del clavecín bien temperado de J. S. Bach* (Ernesto Martínez, Eduardo González, pnos.).

Martínez, Ricardo

(Monterrey, N.L., México, 9 de enero de 1953)
(Fotografía: Marcos Méndez)

Compositor e investigador musical.
Comenzó sus estudios musicales en
la Escuela de Música (hoy Facultad
de Música) de la UANL (México); des-
pués estudió con Arturo Salinas en
la Escuela Superior de Música y Dan-
za de Monterrey y tomó cursos de
composición y música electroacús-
tica con Rudolf Komorus, Martin Bar-
tlett, John A. Celona y Michel Longton en la ciudad de Victoria, Canadá.
Actualmente es catedrático y jefe del Laboratorio de Música Electroacústica
de la Facultad de Música de la UANL.

CATÁLOGO DE OBRAS

SOLOS:

Rondó (1976) (5') - fl.
Tres pequeñas piezas atonales (1976) (3') -
　fl.
Obsesión (1978) (4') - ob.
La tierra de Orfeo (1979) (8') - vc.
Perspectiva (1982) (8') - pno.
Círculo (1982) (5') - 3 tps. (tp. bj., bugle
　y tp. píccolo).
Pequeña forma sonata (1983) (5') - pno.
Homenaje a Cri-cri (1991) (4') - fl.
Infra - supra (1993) (5') - cl. bj.
Blues UANL (1993) (3') - armónica
　diatónica.

DÚOS:

Pequeña fantasía (1976) (5') - cl. y pno.

Sonata fantasía (1977) (14') - va. y pno.
Tres pequeñas piezas atonales (1978) (3') -
　vl. y pno.
Espacios (1978) (3') - 2 vcs.
Ethos (1990) (6') - cl. y pno.

TRÍOS:

Tláloc (1980) (5') - 3 guits.
Mestiza (1982) (9') - ob., celesta y cb.

CUARTETOS:

Cuarteto de cuerdas (1982) (14') - va., 2
　vcs. y cb.

QUINTETOS:

Gabrieli (1993) (14') - metls.

CONJUNTOS INSTRUMENTALES:

Espacio limitado (1981) (6') - 2 fls., ob., cl., fg., 2 tps., cr., tb. y tba.

Down to it (1983) (3') - 3 fls., fl. alt., cl. (+ cl. bj., cl. A), tp., flugelhorn, 2 vls. y 2 crs.

Cincuentenario (1989) (11') - 2 fls., 2 obs., 2 cls., 2 fgs., 4 tps., 4 crs., 3 tbs. y tba.

ORQUESTA SINFÓNICA:

Vida, muerte y resurreción (1991) (16').

24 - V - 65 (1994) (13').

ORQUESTA SINFÓNICA Y SOLISTA(S):

Regiomontano universal (1992) (13') - narradores y orq. Texto: Alfonso Reyes.

Eterizada energía acústica (1993) (21') - vl. procesado y amplificado, perc., sints. y orq.

CORO Y ORQUESTA SINFÓNICA:

Cenzontlatole cen cenmanca (1989) (18') - coro mixto y orq. s / t.

VOZ Y PIANO:

Tres pequeñas piezas (1982) (7') - sop. y pno. Texto: náhuatl.

MÚSICA ELECTROACÚSTICA Y POR COMPUTADORA:

Encounter (1978) (11'30") - cinta.

Proyección I (1978) (11'15") - cinta.

Preludio electrónico I (1978) (2'15") - cinta.

Proyección II (1978) (4'47") - cinta.

Quetzalcóatl (1978) (15'17") - cinta.

Beginning (1978) (8'40") - cinta.

Veritatis (1978) (16'55") - fl., ob., pno. eléctrico y cinta.

Earth I (1979) (10'10") - cinta.

Earth II (1979) (8'33") - cinta.

Arco iris (1979) (14'37") - cinta.

Alpha (1979) (12'21") - cinta.

Preludio electrónico II (1979) (4'36") - cinta.

Crazy mind (1979) (3'16") - cinta.

Searching (1979) (15') - cinta.

Madora (1979) (10') - cinta.

Preludio electrónico III (1980) (4'06") - cinta.

Variaciones (1980) (7'55") - cinta.

Inner thought (1980) (16'28") - cinta.

Electronic invention (1981) (14'42") - cinta.

Gardenia (1981) (1'08") - cinta.

Eter (1981) (9'08") - cinta.

In to it (1981) (5'35") - cinta.

407 (1982) (14'43") - cinta.

California (1982) (4') - cinta.

Noche de verano (1982) (3'15") - cinta.

Looking after (1983) (14'35") - cinta.

Looking for a shadow (1983) (7') - guit. electroacústica procesada y cinta.

Jungla cósmica (1983) (6'40") - cinta.

Pasado (1987) (5'20") - cinta.

Futuro (1987) (5'10") - cinta.

Entre universos (1988) (18'50") - cinta.

Exploración I (1990) (20'32") - cinta.

Exploración II (1990) (21'25") - cinta.

Exploración III (1990) (11'32") - cinta.

Exploración IV (1991) (9') - cinta.

Exploración V (1991) (29') - cinta.

Padre sol, madre luna (1991) (44'20") - cinta.

Coral acúatico (1992) (45'25") - cinta.

Estela sonora (1993) (29'25") - cinta.

Exploración VI (1994) (14'45") - cinta.

Exploración VII (1994) (14'45") - cinta.

Exploración VIII (1995) (15'25") - cinta.

Exploración IX (1995) (15'05") - cinta.

Exploración X (1995) (15'28") - cinta.

Exploración XI (1995) (14'43") - cinta.

Exploración XII (1996) (15'33") - cinta.

Exploración XIII (1996) (15'37") - cinta.

Exploración XIV (1996) (15'18") - cinta.

Exploración XV (1996) (13'50") - cinta.

Ecos de infancia (1996) (30') - cinta.

Mañana primaveral (1996) (30'32") - cinta.

Mata, Eduardo

(México, D. F., 6 de septiembre de 1942 - Cuernavaca, Mor., México, 4 de enero de 1995)

Compositor y director de orquesta. Estudió con Carlos Chávez, Rodolfo Halffter y Julián Orbón en el Conservatorio Nacional de Música del INBA (México). Fundamentalmente, su carrera fue la de director de orquesta en México y fuera del país. Asimismo, se desempeñó como director artístico de festivales como el de San Salvador, y de las Jornadas Cassals en México. Recibió la Lira de Oro (1974) y el Premio Elías Sourasky (1975). Desde 1985 fue miembro vitalicio de El Colegio Nacional. Lo nombraron ciudadano distinguido de Dallas (EUA) y le otorgaron el Hispanic Heritage Award. Fundó y dirigió la agrupación Solistas de México. Compuso música incidental para teatro.

CATÁLOGO DE OBRAS

SOLOS:

Sonata (1960) - pno.

DÚOS:

Improvisaciones para clarinete y piano (1961) - cl. y pno.
Improvisaciones no. 3 (1965) - vl. y pno.
Sonata para violoncello y piano (1966) - vc. y pno.

TRÍOS:

Trío a Vaughan Williams (1957).

CONJUNTOS INSTRUMENTALES:

La venganza del pescador (1964) - 8 ejecutantes.
Improvisaciones no. 1 (1964) - cto. cdas. y pno. a 4 manos.
Aires, sobre un tema del siglo XVI (1964).

ORQUESTA DE CÁMARA Y SOLISTA(S):

Improvisaciones no. 2 (1965) - 2 pnos. y orq. cdas.
Sinfonía no. 3 (1966) - cr. obligado y orq. vientos.

85

ORQUESTA SINFÓNICA:

Sinfonía no. 1 (Clásica) (1962).
Sinfonía no. 2 (Romántica) (1963).

MÚSICA PARA BALLET:

Déborah, suite de ballet (1965) - orq.

MÚSICA ELECTROACÚSTICA
Y POR COMPUTADORA:

Los huesos secos - cinta.

DISCOGRAFÍA

UNAM / Voz Viva de México; Serie Música Nueva: Eduardo Mata, Héctor Quintanar, Mario Kuri-Aldana, Joaquín Gutiérrez Heras, VVMN - 1, México, 1968. *Aires sobre un tema del siglo XVI* (Carlos Puig, ten.; José Sifuentes y Héctor Oropeza, fls.; Gys de Graaf e Higinio Velázquez, vas.; Sally Van Den Berg, vc.; José Luis Hernández, cb.; dir. Eduardo Mata).

PARTITURAS PUBLICADAS

EMM / A 15, México, 1964. *Sonata para piano.*

EMM / E 21, México, 1967. *Improvisaciones no. 2.*

Medeles, Víctor Manuel

(Ajijic, Jal., México, 16 de diciembre de 1943)

Compositor. Estudió en la escuela de Música de la Universidad de Guadalajara (México) y fue alumno de Domingo Lobato, Leonor Montijo y Hermilio Hernández. En 1977 egresó del Taller de Composición del INBA (México), donde fue alumno de Mario Lavista, Joaquín Gutiérrez Heras y Héctor Quintanar. Formó parte del grupo de improvisación musical Quanta. Colaboró en el Cenidim (México), cofundó el Taller de Composición de la SACM (1976) y fundó y dirigió el Taller de Creación Musical Manuel Enríquez. Obtuvo el primer lugar en el concurso Un Canto a Guadalajara, y fue becario del Consejo Estatal para la Cultura y las Artes de Jalisco.

CATÁLOGO DE OBRAS

SOLOS:

Once intenciones (1973) (9') - pno.
Nueve pequeñas piezas dodecafónicas (1974) (9') - pno.
Intento I (1979) (8') - pno.
Ensayo (1979) (10') - guit.
Encenias (1991) (11') - fg.
Remembranza de hoy (1994) - pno.

TRÍOS:

Trío sonante (1974) (9') - vl., vc. y pno.
A piacere (1977) (11') - instr. de cda., instr. de teclado y perc.
Cuicacalli (1989) (10') - fl., vc. y pno.
Danza de signos (1990) (12') - cl., fg. y pno.

CUARTETOS:

Tetrafonía (1973) (8') - fl., cl., vl. y tb.

QUINTETOS:

Tripartita (1972) (10') - fl., cr., pno., cb. y perc.
Intento II (1980) (7') - fl., cr., tp., tb. y perc.
Son (1993) - metls.

ORQUESTA DE CÁMARA:

Cinco piezas (1981) (25') - orq. cdas.
Continuum (1985) (11') - orq. percs.

ORQUESTA SINFÓNICA:

Preludio modal no. 1 (1976) (13').
Ictus (1977) (14').
Fundaciones (1990) (18').
Homenaje a Tzapopa (1991) (10').
Oda a la Universidad (1992) (9').

ORQUESTA SINFÓNICA Y SOLISTA(S):

Concierto para guitarra y orquesta (1996)
(18') - guit. y orq.

VOZ Y PIANO:

Pobre mi burrito (1978) (2') - voz y órg.
(o pno.).
Tres canciones (1986) (10') - voz y pno.
Texto: Ximena Manrique.
Encontrarte (1995) - voz y pno. Texto:
Amelia García de León.

VOZ Y OTROS(S) INSTRUMENTO(S):

En mi pensamiento sólo está el día (1984)
(2') - voz y guit. Texto: Aurora de la
Luz Puyhol.

CORO:

Totocuic (Canto de pájaros) (1992) (8') -
coro mixto. Texto: náhuatl.

CORO Y ORQUESTA SINFÓNICA:

América... flor en tierra (1992) (9') - coro
mixto y orq.

MÚSICA ELECTROACÚSTICA
Y POR COMPUTADORA:

Fluorescencias (1986) (10') - fl. y cinta.
Invenciones a una voz (1988) (9') - voz,
arp., percs. y cinta.

PARTITURAS PUBLICADAS

CNCA - INBA - Cenidim / s / n de serie,
México, s / f. *Ensayo.*
Música de Concierto de México, S. C. /

Nueva Música para piano, núm. 1,
México, 1992. *Intento I.*

Medina, Juan Pablo

(México, D. F., 1 de julio de 1968) (Fotografía: José Zepeda)

Compositor. Realizó sus estudios de composición en el CIEM (México) con María Antonieta Lozano, Alejandro Velasco, Gerardo Tamez y Enrique Santos. Obtuvo el certificado del octavo grado de teoría de la música del Associated Board of the Royal Schools of Music de Londres (Inglaterra); continuó estudiando con Juan Trigos, José Suárez y Franco Donatoni. Actualmente es maestro en el CIEM.

CATÁLOGO DE OBRAS

SOLOS:

... Para piano (1995) (3') - pno.

DÚOS:

Dueto (1996) (5') - fl. y cl.

TRÍOS:

Trío (1995) (4') - fl., cl. y pno.

QUINTETOS:

Quinteto (1995) (5') - atos.

CONJUNTOS INSTRUMENTALES:

Música para piano y quinteto de alientos (1996) (7') - pno. y qto. atos.

ORQUESTA DE CÁMARA Y SOLISTA(S):

Concierto para violín y orquesta de cuerdas (1996) (8') - vl. y orq. cdas.

VOZ Y OTRO(S) INSTRUMENTO(S):

Moquimilocan (1995) (8') - ten., fl., ob., cl., cr., tp., tb., tba., vl., va., vc., cb. y percs. (2). Texto: Nezahualcóyotl.

Medina, Roberto

(Morelia, Mich., México, 13 de mayo de 1955)
(Fotografía: José Zepeda)

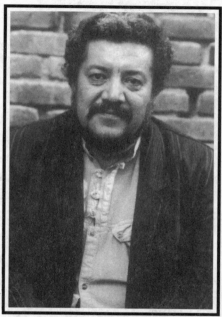

Compositor. Realizó sus estudios musicales en el Conservatorio de las Rosas (Morelia) y como becario en el Taller de Composición del Cenidim (México). Ha tenido entre sus maestros a Bonifacio Rojas, Rubén Valencia, Gerhart Müench, Federico Ibarra y Manuel Enríquez; asimismo cursó el diplomado en musicología y asistió a numerosos cursos con Mario Lavista, Rodolfo Halffter, Wlodzimiers Kotonski y Leo Brouwer, entre otros. Además de la composición, ha dedicado su tiempo a la docencia en lugares como el Conservatorio de las Rosas, Escuela Nacional de Música de la UNAM (México), así como Escuela Superior de Música del INBA (México), donde actualmente es Secretario Académico. En 1991, obtuvo la beca para Creadores e Intelectuales del Fonca (México).

CATÁLOGO DE OBRAS

SOLOS:

Sonata I (1980) (10') - pno.
Variantes (1980) (5') - pno.
Suite modal para un músico medieval (1980) (10') - pno.
Un sueño (1980) (8') - pno.
Sonata II (1981) (12') - pno.
Actus IV (1987) (6) - fl.
Dian (1988) (6') - pno.
Variantes II (preludio) (1989) (3') - pno.
Sólo para ti (1993) (6') - fg.
Toccata (1993) (5') - pno.
Piezas para niños (1994) (8') - pno.

DÚOS:

Dos estudios para clarinete y piano (1982) (8') - cl. y pno.
Sonata III (1982) (16') - pno. a 4 manos.
Actus (1984) (7') - cl. y pno.
Ila (1993) (9') - 2 arps.
Dos (1996) (8') - 2 pnos.

TRÍOS:

En el espejo de un sueño (1981) (15') - pno. y percs. (2)
En el prisma del cristal (1983) (10') - fl., ob. y vc.

91

Dian I (1989) (5') - fl., cl. y fg.
Dian II (1990) (10') - cl., fg. y pno.
Trío (1996) (12') - cl., fg. y pno.

CUARTETOS:

Cuarteto de cuerdas (1980) (9') - cdas.
Actus III (1986) (8') - tps.
Cuarteto (1996) (15') - cdas.

ORQUESTA DE CÁMARA:

Actus I (1985) (10') - 10 instrs. de cda. y percs.
Actus II (1985) (12') - pequeña orq. y perc.

ORQUESTA SINFÓNICA Y SOLISTA(S):

Ila Pascola (concertino) (1996) (14') - 2 arps. y orq.

VOZ Y PIANO:

La rosa de Hiroshima (1979) (5') - sop. y pno. Texto: Vinicius de Moraes.

Signos (1980) (7') - sop. y pno. Texto: Swonderberg, Reverdy, Valery, Baudelaire.
Dos canciones para soprano y piano (1982) (10') - sop. y pno. Texto: Oliverio Girondo.
Tres canciones (1987) (10') - sop. y pno. Texto: Gaspar Aguilera.
Tres canciones (1993) (9') - sop. y pno. Texto: Gaspar Aguilera.

CORO:

Cánticos para antes del alba (1982) (10') - coro mixto. Texto: tribales.

MÚSICA ELECTROACÚSTICA
Y POR COMPUTADORA:

Visiones cautivas (1989) (7') - cinta.
Estudios (1989) (10') - cinta.
Marina (1990) (4') - cinta.
Ila - Pascola (1993) (10') - cinta.

DISCOGRAFÍA

CNCA - INBA - SACM / Primer Festival Internacional de Música, Morelia, Michoacán, vol. I, s / n de serie, México, 1989. *Preludio para piano* (de *Variantes II*) (Alberto Cruzprieto, pno.).

CNCA, INBA, Cenidim / Serie Siglo XX: Música Mexicana Contemporánea, Trío Neos, vol. VI, s / n de serie, México, 1992. *Dian* (*Dian II*) (Trío Neos).

PARTITURAS PUBLICADAS

Cenidim / Cinco compositores jóvenes, Música para piano. s / n de serie, México, s / f. *Un sueño.*
CNCA - INBA - Cenidim / s / n de serie. México, 1992. *Actus* (para cl. y pno.).

DIANA / Método para piano de Natalia Chepova. México, 1996. *Piezas para niños.*

Medina Valenzuela, Rogelio

(El Oro, Edo. de México, 28 de mayo de 1920)
(Fotografía: José Zepeda)

Compositor y trombonista. Realizó sus estudios de composición con Juan León Mariscal y análisis con Blas Galindo y Rodolfo Halffter en el Conservatorio Nacional de Música del INBA (México). Fue segundo trombón de la Orquesta Sinfónica de Xalapa, subdirector de la Orquesta de Cámara Silvestre Revueltas y subdirector de la Orquesta Sinfónica Obrera. Obtuvo el segundo lugar en el Concurso de Composición del Conservatorio Nacional de Música del INBA (1954) y diploma en el Concurso Ensamble Xalitic (1992).

CATÁLOGO DE OBRAS

DÚOS:

Un recuerdo (1993) (6') - vl. y arp.

QUINTETOS:

Pequeña sinfonía en si bemol (1953) (10') - 2 tps., cr., tb. ten. y tba.

ORQUESTA DE CÁMARA:

Adagio a Santa Cecilia (1953) (6') - orq. cám.

Divertimento para orquesta de cuerdas (1953) (12') - orq. cdas.

ORQUESTA SINFÓNICA:

Andante en mi bemol (1951) (9').
Ensayo número uno (1952) (10').

ORQUESTA SINFÓNICA Y SOLISTA(S):

Seis columnas (1944) (10') - narrador y orq. Texto: Rogelio Medina Valenzuela.

Mendía, Guillermo de

(México, D. F., 10 de agosto de 1955) (Fotografía: José Zepeda)

Compositor. Realizó sus estudios de composición con Juan Antonio Rosado en la Escuela Nacional de Música de la UNAM (México). Ha tomado cursos de música por computadora con Antonio Fernández Ross y Jorge Pérez Delgado, así como de dirección de orquesta con Armando Zayas. Es miembro fundador de Círculo Disonus y director fundador del coro Yaam-Gig. Actualmente labora como catedrático del Instituto de Litúrgica, Música y Arte Cardenal Miranda y pertenece a la Sociedad Mexicana de Música Nueva. Recibió la medalla al mejor estudiante de composición otorgada por la UNAM (1993), y mención honorífica en su examen profesional (1994). Se eligió para participar en la Primera Feria Universitaria del Arte de la UNAM (1995). Obtuvo la Medalla Gabino Barreda de la UNAM (1995).

CATÁLOGO DE OBRAS

SOLOS:

Homenaje (1979) (10') - pno.
Libellule (1980) (6') - cb.
Izab (1983) (12') - órg.
Diente de león (Álbum de pequeñas piezas para piano: 1. Gettin' off; 2. Tres invenciones a dos voces; 3. Entre la niebla; 4. Antier; 5. Transposición antigua; 6. Insistiendo; 7. Disensiones; 8. Cinco miniaturas; 9. Lento rubato y postludio; 10. Pesante, misterioso; 11. Fuga libre) (1990) (27') - pno.

En la noche (1990) (5') - vc.
El encuentro (1991) (7') - fl.
Variaciones sobre "Eleonor Rigby" (1991) (6') - pno.
La fuerza del cordero (sonata para piano en tres movimientos) (1992) (9') - pno.
Templo de luz (1992) (7') - vl.
Veni Iesu (1996) (10') - clv.

DÚOS:

Discordancia (1978) (4') - cl. y vc.

TRÍOS:

Trío - Sonata (1981) (10') - fl., cl. y fg.

CUARTETOS:

En los huesos de la higuera (1990) (6') - cdas.
En los huesos de la higuera (1990) (6') - 2a. vers. para fl., vl., va. y vc.
El vínculo interno (1992) (8') - fl., vl., cl. y vc.

QUINTETOS:

Bajo el azul profundo (1991) (10') - fl., ob., cl., cr. y fg.
Los 144 000 marcados de Israel (1995) (7') - fl., ob., cl., arp. y pno.

ORQUESTA SINFÓNICA:

When the night comes (1991) (7').
¿Dónde está el sol? (1993) (7').

VOZ Y PIANO:

Ausencia (1. Matinada; 2. Para ver que todo se ha ido; 3. Me haces falta; 4. Construirme) (1991) (10') - mez. y pno. Texto: Guillermo de Mendía, Federico García Lorca, Pedro Salinas, Eusebio Rubalcava.
Visiones del amor y la vida II (1993) (8') - sop. y pno. Texto: Guillermo de Mendía.

CORO:

Serial (1990) (4') - coro mixto. s / t.

MÚSICA ELECTROACÚSTICA Y POR COMPUTADORA:

Marzo (1992) (8') - sint. y comp.
Sueño nocturno (1992) (9') - sint. y comp.
Life is nothing but a dream (1993) (4') - sint. por comp.
Apocalipsis (1994) (17') - bar., coro., pno. y sint. por comp. Texto: San Juan.

Menaceri, Samir

(Carhaix, Finisterre Nte., Francia, 1 de septiembre de 1956) (Fotografía: José Zepeda)

Compositor. Reside en México desde 1976. Estudió música electrónica y técnicas de grabación en el Cenidim con el ingeniero Raúl Pavón, y música electroacústica con Antonio Russek. Tomó cursos con Jean Etienne Marie, Jean Claude Eloy, Karlheinz Stockhausen y en el Taller UPIC - México de Iannis Xenakis. Asimismo, estudió informática musical en Music Lab en París (Francia). Es miembro fundador del CIIMM y del grupo Interface. Ha compuesto música para danza.

CATÁLOGO DE OBRAS

MÚSICA ELECTROACÚSTICA
Y POR COMPUTADORA:

Aleaciones (1981) (8') - cinta. Colaboración: Antonio Russek.

Aleaciones II (1982) (6') - cinta.

Entretiempo - entrespacios (1984) (duración variable) - medios electrónicos. Colaboración: Antonio Russek, Vicente Rojo y Roberto Morales.

Cantos acuáticos (1984) (6'18") - cinta.

Un bosque... (1984) (6'52") - cinta.

Aphelion (1984) (7'48") - cinta.

Perielion (1984) (5') - cinta.

A 3 (1985) (duración variable) - medios electrónicos. Colaboración: Antonio Russek y Vicente Rojo.

Interacción (1986) (duración variable) - medios electrónicos y percusiones electrónicas.

Mantis (1988) (4'36") - cinta.

Rastros de herrumbre (1989) (5'30") - medios electrónicos.

M (1990) (6'15") - cinta.

Extinción (1990) (6'15") - cinta.

Meza, Gerardo

(México, D. F., 1960) (Fotografía: José Zepeda)

Compositor y violinista. Realizó estudios musicales en la Escuela Superior de Música del INBA (México) y en la Escuela de Perfeccionamiento Vida y Movimiento (México). Paralelamente estudió composición con Francisco Núñez. Además de su trabajo creativo, ejerce su carrera como solista al violín. Actualmente forma parte de la Orquesta Filarmónica de la Ciudad de México.

CATÁLOGO DE OBRAS

DÚOS:

Remembranza (1986) (8') - vl. y pno.
Acuarela (1995) (14') - vl. y pno.

QUINTETOS:

Divertimento (1995) (7') - 2 tps., cr., tb. y tba.

ORQUESTA DE CÁMARA:

Bosquejos (1987) (10') - orq. cdas.

Tepoztlán (1995) (5') - orq. cdas.

ORQUESTA DE CÁMARA Y SOLISTA(S):

Acuarela no. 1 (1987) (7') - fl. y orq. cdas.
Acuarela no. 2 (1988) (7') - fl. y orq. cám.

ORQUESTA SINFÓNICA:

Presagios (1992) (15').

DISCOGRAFÍA

4 Estaciones / Primer Gran Festival de la Ciudad de México: 400 años de música, D - 1193 - 2R, México, 1989. *Acuarelas para flauta y orquesta* (Marisa Canales, fl.; Conjunto de Cámara de la Ciudad de México; dir. Benjamín Juárez Echenique).

Meza, Juan Ramón

(México, D. F., 18 de abril de 1960) (Fotografía: José Zepeda)

Compositor y violinista. Realizó estudios en la Escuela Superior de Música del INBA (México) y en la Escuela de Perfeccionamiento Vida y Movimiento (México). Algunos de sus maestros fueron Julio Estrada, Manuel Enríquez, Martha García Renart, Mario Kuri-Aldana y Armando Lavalle. Ha fungido como responsable de las actividades musicales en la Universidad Obrera de México Vicente Lombardo Toledano y ha colaborado como asistente de composición para la Compañía de Danza Jorge Domínguez; colaboró como investigador en el proyecto La Música Maya de Quintana Roo, dirigido por Thomas Stanford. Asimismo se ha desempeñado como asistente del Programa Nacional de Apoyo a Bandas de Música de Viento de la Dirección General de Culturas Populares. Actualmente colabora en el Programa Orquestas y Coros Juveniles de México. Ha compuesto música para danza.

CATÁLOGO DE OBRAS

SOLOS:

Regresión (1991) (9') - pno.
Figuraciones (1991) (13') - 2a. vers. para guit.
Transformaciones (Regresión no. 2) (1993) (14') - pno.

DÚOS:

Interferencias no. 1 (1989) (6') - 2 fls.
Interferencias no. 2 (1991) (9') - vl. y vc.

TRÍOS:

Disociaciones (1993) (18') - vl., va. y vc.

CUARTETOS:

Entelequia (cuarteto no. 1 para instrumentos de arco) (1988) (12') - cdas.

VOZ Y PIANO:

Arrullo que es casi un murmullo (1978) (3') - sop. y pno. Texto: Rocío Guadalupe Pacheco.

Música electroacústica
y por computadora:

Corriente alterna (1990) (7') - cinta.

Hilos de luz - estadios pre-complejos (1996) (16') - cualquier combinación instrumental o medios electrónicos.

Moncayo, José Pablo

(Guadalajara, Jal., México, 29 de junio de 1912 - México, D. F., 16 de junio de 1958)

Compositor, pianista, percusionista y director. A los 14 años inició sus estudios de piano con Eduardo Hernández Moncada, posteriormente ingresó al Conservatorio Nacional de Música del INBA (México), donde estudió con Candelario Huízar y después con Carlos Chávez en el Taller de Composición; allí conoció a Daniel Ayala, Salvador Contreras y Blas Galindo, con quienes formó el Grupo de los Cuatro (1935). Becado por el Berkshire Institute (1942), estudió con Aaron Copland. Como pianista y percusionista, formó parte de la Orquesta Sinfónica de México (1932 - 1944), de la que también fue subdirector (1945) y director artístico (1946 - 1947); se presentó, además, como el primer director titular de la Orquesta Sinfónica Nacional (1949 - 1952). Impartió las cátedras de composición y dirección de orquesta en el Conservatorio Nacional de Música, y también fue maestro de la Escuela Superior Nocturna de Música (actualmente Escuela Superior de Música) y de las Escuelas de Iniciación Artística del INBA. Por otra parte, formó parte del grupo Nuestra Música junto con otros importantes compositores. Ganó varios premios, entre ellos, los convocados por la Orquesta Sinfónica de México (1944 y 1949). Hizo música para teatro y cine.

CATÁLOGO DE OBRAS

SOLOS:

Impresiones de un bosque (1931) - pno.
Impresión (1931) - pno.
Sonatina (1935) - pno.
Homenaje a Carlos Chávez (1948) (6') - pno.

Tres piezas para piano (1948) - pno.
Pieza para piano (1949) - pno.
Muros verdes (1951) (6') - pno.
Pequeño nocturno (1957) - pno.
Simiente (1958) - pno.
Fantasía intocable - pno.
Romanza de las flores de calabaza - pno.

DÚOS:

Diálogo para dos pianos y una vaca (1931, *ca.*) - 2 pnos.
Sonata (1933) - vc. y pno.
Sonata (1934) - vl. y vc.
Sonata para viola y piano (1934) (17') - va. y pno.
Sonata para violín y piano (1936) (9') - vl. y pno.

TRÍOS:

Romanza (1936) - vl., vc. y pno.
Trío (1938) - fl., vl. y pno.

QUINTETOS:

Amatzinac (1935) - fl. y cto. cdas.

CONJUNTOS INSTRUMENTALES:

Pequeño nocturno (1936) - qto. cdas. y pno.

ORQUESTA DE CÁMARA:

Llano grande (1942) - orq. cám.

ORQUESTA DE CÁMARA Y SOLISTA(S):

Homenaje a Cervantes (1947) (8') - 2 obs. y orq. cdas.

ORQUESTA SINFÓNICA:

Llano alegre (1938).
Hueyapan (1938).

Huapango (1941) (9').
Sinfonía (1942).
Sinfonietta (1945) (12').
Tres piezas para orquesta (1. Feria; 2. Canción; 3. Danza) (1947).
Tierra de temporal (1949).
Cumbres (1953) (13').
*La potranca (*música para la película *Raíces)* (1954).
Bosques (1954).
Canción india.
Ofrenda.

VOZ Y PIANO:

Sobre las olas que van - voz y pno.

CORO:

Canción del mar (1948) (4') - coro mixto.
Momento musical - coro.

CORO E INSTRUMENTO(S):

Conde Olinos - coro y pno.

ÓPERA:

La mulata de Córdoba (1948) (50') - mez., ten., bar., bajo, orq. y coro. Libreto: Agustín Lazo, Xavier Villaurrutia.

MÚSICA PARA BALLET:

Tierra (1956).

DISCOGRAFÍA

MCA Records / Carlos Chávez dirige, LPR 41020, México. *Huapango* (Orquesta Sinfónica Nacional de México; dir. Carlos Chávez).

Gala mexicana, CD, FQ - 3, México. *Huapango* (Orquesta Filarmónica de Querétaro; dir. Sergio Cárdenas).

Provincianas, CD, APC 004. *Tierra de temporal* (Orquesta Sinfónica del Instituto Politécnico Nacional; dir. Salvador Carballeda).

Vox cum laude / Huapango, D VCL 9033. *Huapango* (Orquesta Sinfónica de Xalapa; dir. Luis Herrera de la Fuente).

Spartacus / Clásicos Mexicanos: México clásico, CD, 21007, México. *Huapango* (Orquesta Filarmónica de la

Ciudad de México; dir. Luis Herrera de la Fuente).

UNAM / Voz Viva de México: Moncayo, Chávez y Revueltas, MN 7, México. *Huapango* (Orquesta Filarmónica de la UNAM; dir. Eduardo Mata).

UNAM / Voz Viva de México: Música coral mexicana, MN - 24, México. *Canción del mar* (Coro de la UNAM; dir. José Luis González).

RCA / Danza Moderna Mexicana, Orquesta Sinfónica de la UNAM, MKLA - 65. *Tierra de temporal* (Orquesta Sinfónica de la UNAM; dir. Armando Zayas).

RCA Víctor / Orquesta de la Universidad, MKL - S - 002. *Sinfonietta* (Orquesta de la Universidad; dir. Eduardo Mata).

RCA - BMG / Moncayo - Ponce - Revueltas, CDM 3270. *Huapango; Bosques* (Orquesta Sinfónica Nacional; dir. Sergio Cárdenas).

Decca / Music of Mexico, DL 9527. *Huapango* (Orquesta Sinfónica de México; dir. Carlos Chávez).

CNCA - INBA / Orquesta Sinfónica Nacional de México, Enrique Diemecke, CDDE 470801. *Tierra de temporal* (Orquesta Sinfónica Nacional de México; dir. Enrique Diemecke).

CNCA - Alfa / Música mexicana, CD 1012. *Huapango* (Orquesta Filarmónica de la Ciudad de México; dir. Enrique Bátiz).

Forlane / Ballets mexicanos, Chávez - Moncayo - Galindo, UM 3701. *Zapata (Tierra de temporal)* (Orquesta Filarmónica de la Ciudad de México; dir. Fernando Lozano).

Forlane / Orchestre Philarmonique de Mexico, UCD 16688 / 16689. *Huapango; Zapata (Tierra de temporal)* (Orquesta Filarmónica de México; dir. Fernando Lozano).

Varese - Sarabanda / Orquesta Sinfónica del Estado de México, VCDM 1000.220, *Huapango* (Orquesta Sinfónica del

Estado de México; dir. Enrique Bátiz).

Capitol / Orquesta Sinfónica Nacional, T 10083. *Huapango* (Orquesta Sinfónica Nacional; dir. Luis Herrera de la Fuente).

Musart / Orquesta Sinfónica Nacional dirigida por Luis Herrera de la Fuente, MCD 3007. *Huapango* (Orquesta Sinfónica Nacional; dir. Luis Herrera de la Fuente).

Musart / Carlos Barajas, pianista, MCD 3028. *Muros verdes* (Carlos Barajas, pno.).

Musart / Orquesta Sinfónica Nacional, MCDC 3033. *Huapango* (Orquesta Sinfónica Nacional; dir. Luis Herrera de la Fuente).

Musart / Serie Concertistas SACM: Halffter - Herrera de la Fuente - Moncayo, MCD 3039. *Homenaje a Cervantes* (Orquesta de Cámara de México; dir. Luis Herrera de la Fuente).

In crescendo / Serie Sala de Conciertos, s / n de serie. *Tierra de temporal* (Orquesta de la Sociedad Filarmónica de Conciertos; dir. Eduardo Álvarez).

Louisville (CBS) / Música de Moncayo, 545 - 8. *Cumbres* (The Louisville Orchestra; dir. Robert Whitney).

Luzam / Bella Música de México, CD LUMC 93002. *Muros verdes* (María Teresa Rodríguez, pno.).

Instituto Mexicano de Comercio Exterior / Música Mexicana para Piano, s / n de serie. *Muros verdes* (José Kahan, pno.).

Forlane / 4 Compositeurs Mexicains: Chávez, J. Mabarak - Moncayo - Revueltas, UMK - 3551, México, 1981. *Huapango* (Orchestre Philarmonique de Mexico; dir. Fernando Lozano).

RCA Víctor / Musica de Moncayo, MRS 018, 1980. *Huapango; Tierra de temporal; Bosques; Feria y Danza* (Orquesta Sinfónica Nacional; dir. Sergio Cárdenas).

Peerless - Forlane / Cuatro Compositores Mexicanos, Chávez - J. Mabarak - Moncayo - Revueltas, M / S 7001 - 4, reed., México, 1981. *Huapango* (Orquesta Filarmónica de la Ciudad de México; dir. Fernando Lozano).

EMI / Music of Mexico, ESD 7146, 1981. *Huapango* (Orquesta Sinfónica del Estado de México; dir. Enrique Bátiz).

EMI / Huapango, SAM 8647, 1986. *Huapango* (Orquesta Sinfónica de Xalapa; dir. Luis Herrera de la Fuente).

Peerless - Forlane / Cuatro Compositores Mexicanos, Chávez - J. Mabarak - Moncayo - Revueltas, M / S 7001 - 4, reed., México, 1987. *Huapango* (Orquesta Filarmónica de la Ciudad de México; dir. Fernando Lozano).

Musart / Orquesta Sinfónica Nacional, CD 106, reed., 1988. *Huapango* (Orquesta Sinfónica Nacional; dir. Luis Herrera de la Fuente).

Gallo / Mexican music for piano, CD 550, 1988. *Tres piezas para piano* (David González Espinosa, pno.).

OM Records / Orquesta Sinfónica de Xalapa, Orquesta Sinfónica de Minería, CD 80135, 1989. *Huapango* (Orquesta Sinfónica de Minería; dir. Luis Herrera de la Fuente).

BMG - RCA / Moncayo - Ponce - Revueltas, CDM - 3270, México, 1992. *Huapango; Bosques* (Orquesta Sinfónica Nacional; dir. Sergio Cárdenas).

CNCA - DIF / Orquesta y Coros Juveniles de México, Cuarto Encuentro Nacional de Orquestas Juveniles, s / n de serie, México, 1992. *Huapango* (Orquesta de Excelencia; dirs. Ernesto Rojas, Antonio Sanchís, Próspero Reyes).

Unicorn / Souvernir series: Music from Mexico including Sinfonia India and Huapango, UKCD 2059, 1993. *Huapango* (Orquesta Sinfónica Nacional de México; dir. Kenneth Klein).

CNCA - INBA / Orquesta Sinfónica Nacional de México, Enrique Diemecke, CDDE 470801, 1993. *Huapango* (Orquesta Sinfónica Nacional de México; dir. Enrique Arturo Diemecke).

Universidad de Guanajuato / Compositores Mexicanos, PMG 0001, México, 1993. *Tres piezas para orquesta* (Orquesta Sinfónica de la Universidad de Guanajuato; dir. Héctor Quintanar).

Discos Pueblo / Terceto de Guitarras de la Ciudad de México, obras de Moncayo, Ponce, Tamez, Oliva; CDDP 1081, México, 1993. *Huapango* (transcripción para 3 guitarras de Gerardo Tamez) (Terceto de Guitarras de la Ciudad de México).

CNCA - INBA - Cenidim / Serie Siglo XX: Imágenes del piano en México, Alberto Cruzprieto, vol. XIX, s / n de serie, México, 1994. *Muros verdes* (Alberto Cruzprieto, pno.).

CNCA - INBA - Cenidim / Serie Siglo XX: Música Mexicana para Violín y Piano, vol. XXI, s / n de serie, México, 1994. *Sonata* (Michael Meissner, vl.; María Teresa Frenk, pno.).

UNAM / Voz Viva de México: Música Sinfónica Mexicana, MN 30, México, 1995. *Huapango* (Orquesta Filarmónica de la UNAM; dir. Ronald Zollman).

North / South Recordings / México, 100 Years of Piano Music, M / S R 1010, EUA, 1996. *Tres piezas* (Max Lifchitz, pno.).

PARTITURAS PUBLICADAS

Plural / *Canción del mar.*

EMM / A 4, México, 1948 y 1990. *Tres piezas para piano.*

EMM / E 2, México, 1950, 1989 y 1993. *Huapango.*

EMM / A 12, México, 1964 y 1985. *Muros verdes.*

EMM / E 22, México, 1979. *La mulata de Córdoba* (reducción para canto y piano).

EMM / C 12, México, 1983. *Canción del mar.*

EMM / E 2, México, 1987 (2a. ed., corregida). *Huapango.*

EMM / E 27, México, 1987. *Amatzinac.*

EMM / E 29, México, 1989. *Homenaje a Cervantes* (2 obs. y orq. cdas.).

EMM / D 60, México, 1990. *Sonata para violín y piano.*

EMM / D 67, México, 1991. *Sonata para viola y piano.*

EMM / E 37, México, 1993. *Cumbres.*

EMM / E 38, México, 1993. *Sinfonietta.*

Departamento de Bellas Artes del gobierno del estado de Jalisco / *Llano alegre.*

Montes de Oca, Ramón

(México, D. F., 11 de octubre de 1953) (Fotografía: José Zepeda)

Compositor. Obtuvo la licenciatura de artes en la especialidad de música en el Southern Oregon State College (EUA); participó en el seminario impartido por Istvan Lang y estudió en el Taller de Composición del Conservatorio Nacional de Música del INBA (México) con Mario Lavista. Fue director de la Escuela de Música de la Universidad de Guanajuato, coordinador del Ciclo de Conciertos de Música Contemporánea del FIC y miembro de la Comisión Dictaminadora del Fonca. Actualmente labora como catedrático de la Escuela de Música de la Universidad de Guanajuato y es miembro del Sistema Nacional de Creadores. Obtuvo mención honorífica en el proyecto para Jóvenes Compositores organizado por la Sociedad de Maestros de Música del Estado de Oregon (1979), así como la beca para Creadores Intelectuales que otorga el Fonca (1992).

CATÁLOGO DE OBRAS

SOLOS:

Toccata (1984) - pno.
Monólogo (1985) - cl.
Nocturno (1986) (revisada en 1990) - pno.
Sombra de ecos (1989) - vl.
Laberinto de espejos (1990) - fg.
Dos estampas nocturnas (1993) - pno.

DÚOS:

Elegía (1994) - vc. y pno.

Espacio para un personaje (1995) - vl. y pno.
Cinco parajes de invierno (1996) - va. y pno.

TRÍOS:

Trío breve (1985) - vl., vc. y pno.
Rumor de follaje (1992) - cl., fg. y pno.

CUARTETOS:

Tierra de cenizas (1988) - cdas.

ORQUESTA DE CÁMARA:

El descendimiento según Rembrandt (1991) - gran orq. cdas.

VOZ Y PIANO:

Palpar (1984) - sop. y pno. Texto: Octavio Paz.

DISCOGRAFÍA

CNCA - Cenidim - INBA / Serie Siglo XX: Música Mexicana Contemporánea, Trío Neos, vol. VI, s / n de serie, México, 1992. *Laberinto de espejos* (Wendy Holdaway, fg.).

Fonca / Rodolfo Ponce Montero, Música Mexicana para Piano, s / n de serie, México, 1994. *Nocturno* (Rodolfo Ponce Montero, pno.).

Dirección General de Difusión Cultural, Universidad de Guanajuato / Compositores Mexicanos II, s / n de serie, México, 1994. *El descendimiento según Rembrandt* (Orquesta Sinfónica de la Universidad de Guanajuato; dir. Héctor Quintanar).

CNCA - INBA - Cenidim - UNAM / Reflexiones y Memorias, Música para Piano de España y México, vol. XV, s / n de serie, México, 1994. *Nocturno* (Eva Alcázar, pno.).

PARTITURAS PUBLICADAS

EMM / D 62, México, 1990. *Laberinto de espejos.*

CNCA - INBA - Cenidim / s / n de serie, México, 1992. *Sombra de ecos.*

Instituto de Cultura del Estado de Guanajuato / Ediciones La Rana, Música para piano, s / n de serie, México, 1995. *Dos estampas nocturnas; Nocturno.*

Morales, Roberto

(México, D. F., 26 de marzo de 1958) (Fotografía: José Zepeda)

Compositor, flautista y pianista. Realizó estudios musicales en la Escuela Superior de Música del INBA (México), en el CCRMA (EUA), así como con Jean Etienne Marie y Jean Claude Eloy (Francia). Se le reconoce como fundador del grupo Alacrán del Cántaro y cofundador del estudio de música por computadora en la Escuela Superior de Música del INBA. Asimismo, como investigador ha participado en diversas conferencias nacionales e internacionales y ha sido compositor residente en el CNMAT, en San José State University de Yale University (EUA), y en la Universidad de McGill. Participó en la organización del festival La Computadora y la Música. Actualmente organiza el Festival Callejón del Ruido y dirige el Laboratorio de Informática Musical en Guanajuato (México). Obtuvo la beca de Jóvenes Creadores otorgada por el Fonca (México, 1990). Ha compuesto música para teatro, danza, cine, televisión y radio.

CATÁLOGO DE OBRAS

SOLOS:

Koblet (1986) (6') - pno.
Melko (1986) (8') - fl.
Tangueo (1986) (9') - arp. jarocha.
... Donde las esencias se confunden (1990) (9') - perc.
Vientos alisios (1991) (10') - pno.

DÚOS:

Para flauta y brocha garabatera (1986) (5') - fl. y pintor.
Pajarero (1988) (7') - 2 fls.

Tientos en eco I (1988) (10') - fl. y pno.
Ojo de agua (1989) (9') - vl. y pno.
Los visitantes (1994) (12') - tb. y pno. En colaboración con George Lewis.
Espacios reales I (1996) (12') - fl. y tb. En colaboración con George Lewis.
Espacios reales II (1996) (14') - tb. y pno. En colaboración con George Lewis.

TRÍOS:

Figurines del Vogue (1993) (6') - cl., fg. y pno.

CUARTETOS:

Ruta 64 San Bernabé Tezonco (1992) (13') - cdas.
Cuarteto no. 2 (1996) (7') - cdas.

CONJUNTOS INSTRUMENTALES:

Asalto por bulerías (1994) (7') - fl., ob., cl., cdas., pno. y percs. (2).

ORQUESTA SINFÓNICA:

Claus (1986) (10').

ORQUESTA SINFÓNICA Y SOLISTA(S):

Qué cantidad de noche (1995) (12') - pno. y orq.

VOZ Y OTRO(S) INSTRUMENTO(S):

Una vaga promesa (1995) (8') - sop., fl., cl., tb., va., pno. y perc. s / t.

MÚSICA ELECTROACÚSTICA
Y POR COMPUTADORA:

Rey Lear (1980) (17') - sop., fl., pno., sints., arp., mcas., birimbao, kalimba y s / t.
Agua derramada (1984) (10'20") - sints. y cinta.
Presagio (1984) (17') - voz, fl. y sints. Texto: Beatriz Novaro.
Jabirú (1984) (7') - arp. chamula, cinta y medios electrónicos.
Conversa (1985) (6') - sints. y bj. eléc.
Nodos (1985) (6') - sints. e instrs. no convencionales.
Sombras (1986) (7') - sints.
Relámpagos azules (1986) (7') - fl., perc., sint. y cinta.
Flor negra (1986) (10') - pno. y bj. eléc.
Zipacná (1987) (7') - arp., pno., perc. y sint.

Eres sueño (1987) (9'30") - sop., sint. y bailarín. Texto: Beatriz Novaro.
Alcanzar su gracia pondría fin a la aventura (1987) (1:30') - fl., sax., pno., perc., sint., bj. eléc., cb., actor y pintor.
Nahual (1987) (10') - arp. chamula, pandero jarocho y sint.
Güedana (1988) (7'30") - sop., ob., pno., sint. y comp. s / t.
Espejos de colores (1988) (10') - píc., 3 fls., 2 tps., 2 crs., 2 tbs., perc. y sint.
Contestataria (1989) (9') - tp., cr., tb., percs. (2), sints. y comp.
Tientos en Eco III (1989) (10') - fl., pno., sints. y comp. Coautoría: Francisco Núñez.
Recursividad celular (1990) (4') - autómatas celulares para fl., sints. y comp.
Shivde (1990) (8') - sints. y comp.
Las Melisas (1990) (12') - vl., vc., cb., sints. y comp.
Soles nuevos (1990) (9'40") - fl., fl. MIDI, sint. y comp.
Nahual II (1990) (9'10") - arp. chamula, sints. y comp.
Cempaxúchitl (Instrospección y pensamientos) (1990) (10'12") - fl., fl. de carrizo y comp.
Servicio a domicilio (1991) (9'40") - pno. y comp.
En lo que me decido (1992) (7'10") - guit. eléc., pno., bat. y comp.
Mineral de Cata (1993) (8'10") - fls. prehispánicas y comp.
Nueva (1994) (7'30") - disklavier y comp.
Desvelo (1996) (12') - orq. y comp.
Espacios virtuales (1996) (16') - para sistema SICIB, fl. MIDI y dos bailarines.
Espacios virtuales II (1996) (20') - 2 fls., cl., tb., cb., pno., medios electrónicos y 2 bailarinas.

DISCOGRAFÍA

CIIMM / Colección Hispano-Mexicana de Música Contemporánea: Música Electroacústica Mexicana, vol. 3, s / n de serie, México, 1984. *Agua derramada.*

International Computer Music Association Compact Disk / 1992. *Nahual II.*

Leonardo Music Journal CD / Música Electro - acústica de Compositores Latinoamericanos, vol. IV, 1994. *Servicio a domicilio.*

CNCA - INBA - Cenidim - UNAM / Reflexiones y Memorias, Música para Piano de España y México, vol. XV, s / n de serie, México, 1994. *Vientos alisios* (Eva Alcázar, pno.).

Morales García, Marcial

(Tepatlaxco, Pue., México, 3 de julio de 1910 -
Tepatlaxco, 23 de diciembre de 1996)

Compositor y director. Inició sus estudios musicales con su padre, y los completó de manera autodidacta. En Tepatlaxco formó una pequeña orquesta y una banda (1930). Impartió clases de música en la Escuela Secundaria de Tetela de Ocampo, Puebla (México, 1954 - 1961). Asimismo, fue director de la Banda de Música Municipal de Puebla (1961 - 1967), y después se trasladó a Cuetzalan, donde se desempeñó como maestro de capilla. Fue objeto de homenajes del H. Ayuntamiento de la ciudad de Puebla (1981 - 1984); además se le otorgó la Cédula Real (1984); y un reconocimiento por el H. Ayuntamiento de Tepatlaxco (1989), además del Premio en Música por su labor profesional (1995).

CATÁLOGO DE OBRAS*

BANDA:

Pasodoble (1952) (5') - tp. y banda.

BANDA Y CORO:

Tepatlaxco - coro y banda. Texto: Marcial Morales García.
Cuetzalan (1973) (5') - coro y banda. Texto: Marcial Morales García.
Tepoztlán (1977) (6') - coro y banda de atos. Texto: Marcial Morales García.

ORQUESTA SINFÓNICA Y SOLISTA(S):

La favorita (1933) (10') - vl. y orq.
Destello de grandeza (1936) (10') - vl. y orq.
Siete de mayo (1941) (10') - vl. y orq.
Arte provinciano (1941) (10') - 2 vls. y orq.
Fuerza del destino (1942) (10') - vl. y orq.
Estudiantina (1945) (10') - tb. y orq.
Alma mexicana (1945) (5') - cl., sax., tp. y orq.

* El siguiente catálogo no incluye todas las obras del compositor.

VOZ Y OTRO(S) INSTRUMENTO(S):

Invitatorios de varios santos y de la santísima Virgen - voz y órg.

Elegía (1958) (4') - voz y órg.
Dos Santas Marías (1966) (4') - voz y órg.
Marcha religiosa (1970) (4') - voz y órg.

Moreno, Salvador

(Orizaba, Ver., México, 3 de diciembre de 1916)

Compositor y pianista. Radica en Barcelona (España), desde 1955. Inició sus estudios musicales en la Escuela Nocturna de Arte para Trabajadores, y posteriormente ingresó al Conservatorio Nacional de Música del INBA (México); algunos de sus maestros fueron José Rolón, Carlos Chávez y Cristófor Taltabull. Ha ejercido la crítica musical y publicado sus textos en diversos diarios y revistas de arte. Se le nombró correspondiente en México de la Real Academia de Bellas Artes de San Jorge (España, 1965), correspondiente en México de la Real Academia de Bellas Artes de San Carlos (España, 1980) e hijo predilecto de la ciudad de Orizaba (1989). Ha escrito música para teatro y danza.

CATÁLOGO DE OBRAS

SOLOS:

Nocturno - pno.
Secretos - pno.
El sauce (1937 *ca.*) - pno.
Pajarracos (1937) - pno.
"... gitanas vestidas de blanco" (1938) - pno.
Gotas ("... ¿no oyes caer las gotas de mi melancolía?") (1938) - pno.
Chispas (1938 *ca.*) - pno.
Clamor (1938 *ca.*) - pno.

VOZ Y PIANO:

Saludo I - voz y pno. Texto: Salvador Moreno.

Saludo II - voz y pno. Texto: Salvador Moreno.
Dos canciones a los árboles (1. En primavera; 2. En otoño) - voz y pno. Texto: Salvador Moreno.
Dos canciones mexicanas (1. No digas que no que nunca; 2. Zopilote llamo al cuervo) - voz y pno. Texto: Bernardo Ortiz de Montellano.
El reloj de la villa - voz y pno. Texto: Salvador Moreno.
Afuera, afuera, ansias mías - voz y pno. Texto: Sor Juana Inés de la Cruz.
Visión de Anáhuac - voz y pno. Texto: Carlos Pellicer.
Ave María - voz y pno. Texto: litúrgico.

Definición (1937) - voz y pno. Texto: Josefa Murillo.

Alba (1938) - voz y pno. Texto: Federico García Lorca.

Canción del naranjo seco (1938) - voz y pno. Texto: Federico García Lorca.

Canción del jinete (1938) - voz y pno. Texto: Federico García Lorca.

Cancioncilla del primer deseo (1938) - voz y pno.

Canción tonta (1938) - voz y pno. Texto: Federico García Lorca.

En los almendros precoces (1939) - voz y pno. Texto: Juan José Domenchina.

Verlaine (1939) - voz y pno. Texto: Federico García Lorca.

Al silencio (1939) - voz y pno. Texto: Ramón Gaya.

Canción de la barca triste (1940) - voz y pno. Texto: Edmundo Báez.

Culpa debe ser quereros (1940) - voz y pno. Texto: Garcilaso de la Vega.

Nadie puede ser dichoso (1940) - voz y pno. Texto: Garcilaso de la Vega.

Cortar me puede el hado (1941) - voz y pno. Texto: Fray Luis de León.

Una paloma (1941) - voz y pno. Texto: Emilio Prados.

Poema (1941) - voz y pno. Texto: Rafael Solana.

Violetas (1942) - voz y pno. Texto: Luis Cernuda.

Cementerio de la nieve (1944) - voz y pno. Texto: Xavier Villaurrutia.

Olvido (1944) - voz y pno. Texto: Octavio Paz.

Fugaces (1947) - voz y pno. Texto: Josefa Murillo.

No nantzin (1949) - voz y pno. Texto: José María Bonilla.

Ihuac tlaneci (1949) - voz y pno. Texto: José María Bonilla.

To ilhuicac tlahtzin (1950) - voz y pno. Texto: José María Bonilla.

To huey tlahtzin Cuauhtémoc (1950) - voz y pno. Texto: José María Bonilla.

Mutabilidad (1952) - voz y pno. Texto: Luis Cernuda.

Nana para un niño que se llama Rafael (1956) - voz y pno. Texto: Rafael Santos Torroella.

Nana del sueño que busca (1956) - voz y pno. Texto: Rafael Santos Torroella.

Desde que estou retirando (1959) - voz y pno. (de la ópera *Severino*). Texto: João Cabral de Melo Neto.

Nunca esperei muita coisa (1959) - voz y pno. (de la ópera *Severino*). Texto: João Cabral de Melo Neto.

VOZ Y OTRO(S) INSTRUMENTO(S):

Alba (1938 *ca.*) - vers. para voz, arp., 2 fls., 2 cls., 2 fgs., cr., vl., va., vc., cb. y percs. Texto: Federico García Lorca.

Canción del naranjo seco (1938 *ca.*) - vers. para voz, c.i., fg., cr., vl., va., vc., cb. y percs. Texto: Federico García Lorca.

Canción del jinete (1938 *ca.*) - vers. para voz, arp., cl., fg., cr., tp., vl., va., vc., cb. y percs. Texto: Federico García Lorca.

Verlaine (1938 *ca.*) - vers. para voz, fl., ob., cl., fg., cf., vl., va., vc. y cb. Texto: Federico García Lorca.

No nantzin (1957 *ca.*) - vers. para voz e instrs. Texto: José María Bonilla.

Ihuac tlaneci - vers. para voz e instrs. Texto: José María Bonilla.

To ilhuicac tlahtzin - vers. para voz e instrs. Texto: José María Bonilla.

To huey tlahtzin Cuauhtémoc - vers. para voz e instrs. Texto: José María Bonilla.

¡Ay, ojos los de mi espanto! - voz, fl., ob., 2 cls., fg., 2 crs., 2 tps., tba., vl., va., vc., cb. y percs. Texto: Emilio Prados.

CORO:

Consuelo, vete con Dios - coro mixto. Texto: Gil Vicente.

Estos son mis cabellos, madre (1') - coro mixto. Texto: anónimo.

Presa segura - coro mixto. Texto: Salvador Espriú.

Cortar me puede el hado (3') - vers. para coro mixto. Texto: Fray Luis de León.

ÓPERA:

Severino (1961) - Ópera en un acto. Libreto: João Cabral de Melo Neto.

DISCOGRAFÍA

Odeón (RCA) / Canciones Aztecas, 7 ERL1082, España. *No nantzin; Ihuac tlaneci; To ilhuicac tlahtzin; To huey tlahtzin Cuauhtémoc* (Margarita González, mez.).

Philips / Chants Mexicains, N - 00643, Holanda. *No nantzin; Ihuac tlaneci; To ilhuicac tlahtzin; To huey tlahtzin Cuauhtémoc* (Margarita González, mez.; Simone Tillard, pno.).

Musart - Ediciones de la Asociación Musical Manuel M. Ponce / Primera Antología de Canciones, México, 1954. *Definición; Alba; Canción del naranjo seco; Canción del jinete; Cancioncilla del primer deseo; Verlaine; Al silencio; Canción de la barca triste; Culpa debe ser quereros; Nadie puede ser dichoso; Cortar me puede el hado; Una paloma; Poema; Violetas; No nantzin; Ihuac tlaneci; To ilhuicac tlahtzin; To huey tlahtzin Cuauhtémoc* (María Bonilla, sop.; Salvador Moreno, pno.).

Philips / Songs of Mexico, N - 00643 - R, Holanda, 1954. *No nantzin; Ihuac tlaneci; To ilhuicac tlahtzin; To huey tlahtzin Cuauhtémoc* (Carlos Puig, ten.; Geza Frid, pno.).

EDIGSA / Recital de Canciones Hispanoamericanas, España, 1957 (Conchita Badía, sop.; Pedro Vallribera, pno.).

Musart / Serie INBA: Música y Músicos de México (Cantares Poéticos), vol. I, MCD 3029, México, 1964. *Canción del jinete, Culpa debe ser quereros* (Ju-

lia Araya, mez.; Francisco Martínez, pno.).

Maranatha / Cuatro Canciones Mexicanas, EP - 01, México, 1966 (Beatriz Aznar, sop.; María Elena Barrientos, pno.).

CBS - COLUMBIA / Recital de Lieder, MC - 0627, México, 1976. *Canción de la barca triste, Nana para Rafael; Desde que estou retirando; Alba* (Margarita González, mez.; Salvador Ochoa, pno.).

Polydor / Songs of Many Lands, Inglaterra, 1976. *To huey tlahtzin Cuauhtémoc* (Victoria de los Ángeles, sop.; Geoffrey Parsons, pno.).

CBS - MASTERWORKS / 7850726, Inglaterra, 1979. *No nantzin; Ihuac tlaneci; To ilhuicac tlahtzin; To huey tlahtzin Cuauhtémoc* (Victoria de los Ángeles, sop.; Geoffrey Parsons, pno.).

Dirba / Canciones Mexicanas, 002, México, 1987. *Canción del naranjo seco; Canción del jinete; Canción de la barca triste* (Roberto Bañuelas, bar.).

INBA - SACM / Coro de Cámara de Bellas Artes, 50 Aniversario, PCS 10017, México, 1988. *Estos son mis cabellos, madre; Cortar me puede el hado* (Coro de Cámara de Bellas Artes; dir. Jesús Macías).

VAI audio / Victoria de los Ángeles, Live in Concert (1952 - 1960), 1025 - 2, EUA, 1994. *Definición; Canción del jinete; Canción de la barca triste* (Victoria de los Ángeles, sop.).

PARTITURAS PUBLICADAS

SEP / Cantos para el Primer Ciclo, México, 1944. *Saludo I; Saludo II; Dos canciones a los árboles.*

SEP / 10 Cantos Escolares, México, 1949. *Dos canciones mexicanas; El reloj de la villa.*

UNAM / Primera Antología de Canciones, México, 1954. *Definición; Alba; Canción del naranjo seco; Canción del jinete; Cancioncilla del primer deseo; Verlaine; Al silencio; Canción de la barca triste; Culpa debe ser quereros; Nadie puede ser dichoso; Cortar me puede el hado; Una paloma; Poema; Violetas; No nantzin; Ihuac tlaneci; To ilhuicac tlahtzin; To huey tlahtzin Cuauhtémoc.*

Revista *Cántico* / España, 1955. *Violetas.*

RM / Canciones de Salvador Moreno, España, 1963. *Definición; Alba; Canción del naranjo seco; Canción del jinete; Cancioncilla del primer deseo; Canción tonta; Verlaine; Al silencio; Canción de la barca triste; Culpa debe ser quereros; Nadie puede ser dichoso; Cortar me puede el hado; Una paloma; Poema; Violetas; Cementerio de la nieve; Olvido; Fugaces; No nantzin; Ihuac tlaneci; To ilhuicac tlahtzin; To huey tlahtzin Cuauhtémoc; Mutabilidad; Nana para un niño que se llama Rafael; Nana del sueño que busca; Desde que estou retirando; Nunca esperei muita coisa.*

Boileau / Barcelona, 1970. *Nocturno; Secreto.*

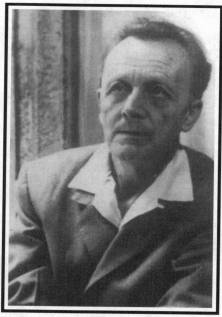

Muench, Gerhart

(Dresden, Alemania, 23 de marzo de 1907 - Tacámbaro, Mich., México, 9 de diciembre de 1988)

Compositor y pianista. Inició sus estudios de piano con su padre, un profesor del Conservatorio de Dresden. Comenzó a componer muy joven, obteniendo el reconocimiento de Paul Hindemith. Músico precoz, a los 15 años concluyó con honores sus estudios pianísticos y de composición. Su carrera musical se truncó por la segunda Guerra Mundial, ya que fue reclutado en 1940 y se le obligó a realizar trabajos ajenos a la música. Emigró a los Estados Unidos en 1947, donde ocupó una cátedra de composición en Los Ángeles, sustituyendo a Ernest Krenek. Se instaló en México (1953), donde retomó la composición y continuó con su labor en la enseñanza.

CATÁLOGO DE OBRAS*

SOLOS:

Dos poemas op. 75.
Études pour le piano (1935) - pno.
Sonata (1938) - vc.
Kreisleriana Nova (1939) - pno.
Concert d'hiver (1943) - pno.
Fuga cromática (1950) - pno.
Ricercare (1950) - pno.
Seis piezas (1951) - pno.
Shakespeare - Suite (1951) - clv.
Ricercare (1952) - pno.
Prismas (1955) - pno.

Prismas 2 (1959) - pno.
Evoluta (1961) - pno.
Pièce de résistance (1962) - pno.
Tessellata tacambarensia no. 1 (1964) - pno.
Alea (Jeux de dés - Wurfelspiel) (1964) - pno.
Evoluta no. 2 (1966) - pno.
Tessellata tacambarensia no. 3 (1969) - pno.
Un aspecto lunar (1971) - pno.
Pasos perdidos (1971) - pno.
Tessellata tacambarensia no. 9 (Silva Tacambarensis) (1974) - pno.

*El presente catálogo no incluye todas las obras del compositor.

Clavicordii tractatio (1975) - clv.
Tessellata tacambarensia no. 10 (1976) - pno.
Monólogo (1978) - vl.
Presencias (cuatro preludios para piano) (1979) - pno.
Poème tenebreux (1979) - pno.
Poème lumineux (1979) - pno.
Speculum veneris (1980) - arp.
Nocturno en si bemol (1981) - pno.
Poema alado (1981) - fl.
Correspondencias (1983) - pno. En colaboración con Mario Lavista.
Dionysia (1983) - pno.
Un petit rêve (1984) - pno.
Deuxième petit rêve (1984) - pno.
Second petit rêve (1985) - pno.
Fugato de Tacámbaro (1985) - pno.
Dos poemas op. 75.

DÚOS:

Sonata (1938) - vc. y pno.
Marsyas und Apoll (1946) - fl. y pno.
Tacambarenses III (1961) - va. y pno.
Evoluta I (1961) - 2 pnos.
Evoluta II (1961) - 2 pnos.
Sonata a due (1. Ricercare cancricans; 2. Cantus cancricans; 3. Ritrovare cancricans) (1962) - vl. y clv.
Evoluta III (1962) - 2 pnos.
Tessellata tacambarensia no. 2 (1964) - vl. y pno.
Añorando - anhelando (1967) - 2 pnos.
Scriabin Dixit (1970) - fl. dulce y pno.
Cuatro ecos de Roger (1973) - fl. dulce y un instr. *ad libitum.*
Tessellata tacambarensia no. 6 (1973) - vl. y pno. (+ maracas y claves).
Fulgores tacambarenses (1974) - fl. dulce y pno.
Ont of chaos (1975) - vc. y pno.
Mini - diálogos (secuestros tonales) (1977) - vl. y vc.
Yuriko (1977) - vl. y pno.
Semblanzas de Pan (1980) - fl. y pno.

TRÍOS:

Trío (1938) - vl., vc. y pno.
Tessellata tacambarensia no. 7 (1964) - pno., maracas y claves.
Emanationes tacambarenses (1974) - c.i., va. y vib.
Signa flexanima (1975) - vl., vc. y pno.
Signa flexanima (homenaje a Henri Bosco) (1975) - vl., vc. y pno.
Proenza (1977) - vl., vc. y pno.
Ayer (1982) - vl., vc. y pno.

CUARTETOS:

Quartetto per archi (1949) - cdas.
Labyrinthus Orphei (1950) - ob., cl. bj., va. y arp.
Tetrálogo (1977) - cdas.
Suum cuique (1982) - fl., ob., vc. y pno.
Noctis texturae (1983) - fl., ob., vc. y pno.

QUINTETOS:

Tesaurus orphei (1951) - ob., cl., va., cb. y arp.
Pentálogo (1985) - fl., ob., cl., vl. y vc.

CONJUNTOS INSTRUMENTALES:

Vocations (1951) - fl. (+ píc.), 2 obs., 2 fgs., 2 tps., tbls., va., cb. y pno.

ORQUESTA DE CÁMARA Y SOLISTA(S):

Concert d'été (1940) - pno. y orq. cám.
Concierto en sol (1957) - pno. y orq. cdas.

ORQUESTA SINFÓNICA:

Muerte sin fin (1957).
Labyrinthus Orphei (1965).
Oxymora (1967).
Auditur (1968).
Epitomae tacambarensiae (1974).
Sortilegios (1979).
Paysages du rêve (1984).

ORQUESTA SINFÓNICA Y SOLISTA(S):

Capriccio variato (1940) - pno. y orq.
Homenaje a Jalisco (1953) - pno. y orq.
Concierto (1956) - fg. y orq.
Concierto para violín (1960) - vl. y orq.
Itinera dúo (1965) - pno. y orq.
Vestigia (1971) - vl. y pno.
Vida sin fin (1976) (23') - pno. y orq.
Oposiciones (1982) - pno. y orq.

VOZ Y PIANO:

Nachtlied (1939) - voz y pno. Texto:
Hebbel.
An die Melancholie (1939) - voz y pno.
Texto: Lenau.
*Fünf Lieder (1. Der feind; 2. Am Bette
eines kindes; 3. Blonder Ritter; 4.
Spaziergang; 5. Der Eisamste)* (1940) -
voz y pno. Texto: Brentano, Lenau,
Eichendorff y Nietzsche.
Canción de cuna (1954) - 4 voces y pno.
Texto: popular mexicano.
Tres interpretaciones (1960) - voz y pno.
Tres canciones (1960) - voz y pno. Texto:
Octavio Paz.
Arroja luz (1981) - voz y pno. Texto:
Homero Aridjis.

VOZ Y OTRO(S) INSTRUMENTO(S):

Invocationes Mariae (1956) - sop. y órg.
Alma redemptoris mater (1956) - sop. y órg.
Sancta María (1958) - 2 voces de niños
y pno.
Sic quinquies (1963) - voz, cl., fg., tp., 2
pnos. y percs. Texto: Eric de Haull-
ville.
Misa al Espíritu Santo (1969) - voz y órg.
Asociaciones (1969) - sop., fl., sax ten., tp.,
tb., vib. y perc. Texto: Gerhart Muench.
La pioggia nel pineto (1971) - bar., va. y
pno. Texto: Gabriele d'Annuzio.

CORO:

Cinco misas - coro.

Missa Defunctorum: Réquiem (1959) -
coro mixto. Texto: litúrgico.
Ave praeclara (1960) - coro. Texto: Alber-
to Magno.
Aurea luce (1961) - coro de niños a capella.
Tota pulchra (1962) - voces iguales (fe-
meninas o masculinas). Texto: litúr-
gico.
IV Missa (1964) - coro. Texto: litúrgico.

CORO E INSTRUMENTO(S):

Wiegenlied (1954) - coro de niños y pno.
Los panaderos (1954) - coro de niños y
pno.
I Missa (1955) - coro de niños y órg. Tex-
to: litúrgico.
El azotador (1955) - vers. para coro de
niños y pno. Texto: Manuel Ponce.
Canción de las voces serenas (1957) -
coro de niños y pno.
María en la metáfora del agua (1958) -
coro de niños y pno.
Jubilemus Salvatori (1959) - coro de ni-
ños y órg. Texto: litúrgico.
No lloréis mis ojos (1961) - coro de ni-
ños y órg.
III Missa (1961) - coro de niños y órg.
Texto: litúrgico.
Venida es venida (1962) - coro masculi-
no y pno.
Corona Virginis (1962) - coro de niños y
bj. continuo *ad libitum*. Texto: litúr-
gico.
Beatriz Dei Genetrix (1963) - fl., claves,
coro de voces blancas. Texto: litúr-
gico.
Cedro y caoba (1966) - coro masculino,
claves y maracas. Texto: Carlos Pellicer.
Se nos ha ido la tarde (1983) - coro mix-
to y pno. Texto: Jaime Torres Bodet.

CORO Y ORQUESTA SINFÓNICA:

El azotador (1955) - coro de niños y orq.
Texto: Manuel Ponce.

II Missa "Sinite Pueros" (1957) - coro de niños y orq. Texto: litúrgico.

CORO, ORQUESTA SINFÓNICA
Y SOLISTA(S):

Exaltación de la luz (1981) - sop., coro masculino y orq. Texto: Homero Aridjis.

ÓPERA:

Tumulum veneris (1950) - opera de cám., 12 personajes y orq. cám. Texto: Gerhart Muench.

DISCOGRAFÍA

UNAM / Cuarteto da Capo, s / n de serie, México, s / f. *Suum cuique* (Cuarteto da Capo).

INBA - SACM / Carillo, Revueltas, Quintanar, Hernández Moncada, Muench, PCS 10018, México, s / f. *Tessellata tacambarensia no. 3; Tessellata tacambarensia no. 7* (Maricarmen Higuera, pno.).

CNCA - INBA - SACM / Manuel Enríquez, violín solo y con. sonidos electrónicos, PCD 10121, México, 1987. *Monólogo* (Manuel Enríquez, vl.).

CNCA - INBA - SACM / Cuarteto Latinoamericano, s / n de serie, México, 1989. *Tetrálogo* (Cuarteto Latinoamericano).

CNCA - INBA - SACM - Academia de Artes / Trío México, Catán, Sandi, Muench, Lavista, Lavalle, s / n de serie, México, 1993. *Ayer - Yesterday* (Trío México).

CNCA - INBA - UNAM - Cenidim / Serie Siglo XX: La Obra para Piano de Gerhart Muench, vol. XIII, México, 1994. *Kreisleriana Nova; Dos poemas; Ricercare; Tessellata tacambarensia no. 1; Cuatro presencias; Un petit rêve; Deuxième petit rêve; Correspondencias* (Rodolfo Ponce Montero, pno.).

Fonca / Rodolfo Ponce Montero, Música Mexicana para Piano, s / n de serie, México, 1994. *Dionisia; Nocturno* (Rodolfo Ponce Montero, pno.).

PARTITURAS PUBLICADAS

Ediciones Coral Moreliana / México. *Kreisleriana Nova.*

Ediciones Coral Moreliana / México. *An die melancholie.*

Ediciones Coral Moreliana / México. *Nachtlied.*

Ediciones Coral Moreliana / México. *Der feind.*

Ediciones Coral Moreliana / México. *Fünf lieder.*

Ediciones Coral Moreliana / México. *Capriccio variato.*

Ediciones Coral Moreliana / México. *Concert d'hiver.*

Ediciones Coral Moreliana / México. *Marsyas und Apoll.*

Ediciones Coral Moreliana / México. *Quartetto per archi.*

Ediciones Coral Moreliana / México. *Ricercare.*

Ediciones Coral Moreliana / México. *Labyrinthus Orphei.*

Ediciones Coral Moreliana / México. *Shakespeare - Suite.*

Ediciones Coral Moreliana / México. *Ricercare.*

Ediciones Coral Moreliana / México. *Wiegenlied.*

Ediciones Coral Moreliana / México. *Los panaderos.*

Ediciones Coral Moreliana / México. *El azotador.*

Ediciones Coral Moreliana / México. *Invocationes Mariae.*

Ediciones Coral Moreliana / México. *Canción de las voces serenas.*

Ediciones Coral Moreliana / México. *Concierto.*

Ediciones Coral Moreliana / México. *Sancta María.*

Ediciones Coral Moreliana / México. *Prismas.*

Ediciones Coral Moreliana / México, 1959. *Muerte sin fin.*

Ediciones Coral Moreliana / México. *Ave praeclara.*

Ediciones Coral Moreliana / México. *Concierto para violín y orquesta.*

Ediciones Coral Moreliana / México. *No lloréis mis ojos.*

Ediciones Coral Moreliana / México. *Tacambarenses III.*

Ediciones Coral Moreliana / México. *Venida es venida.*

Ediciones Coral Moreliana / México. *Tessellata tacambarensia no. 1.*

Ediciones Coral Moreliana / México. *Jeux de dés.*

Ediciones Coral Moreliana / México. *Tres interpretaciones.*

Ediciones Coral Moreliana / México. *Scriabin Dixit.*

Ediciones Coral Moreliana / México. *Un aspecto lunar.*

Ediciones Coral Moreliana / México. *Pasos perdidos.*

Ediciones Coral Moreliana / México. *Cuatro ecos de Roger.*

Ediciones Coral Moreliana / México. *Tessellata tacambarensia no. 7*

Ediciones Coral Moreliana / México. *Tessellata tacambarensia no. 9.*

Ediciones Coral Moreliana / México. *Fulgores tacambarenses.*

Ediciones Coral Moreliana / México. *Emanationes tacambarenses.*

Ediciones Coral Moreliana / México. *Clavicordio tractatio.*

Ediciones Coral Moreliana / México. *Tessellata tacambarensia no. 10.*

Ediciones Coral Moreliana / México. *Vida sin fin.*

Ediciones Coral Moreliana / México. *Mini - diálogos.*

Ediciones Coral Moreliana / México. *Proenza.*

Ediciones Coral Moreliana / México. *Yuriko.*

Ediciones Coral Moreliana / México. *Sortilegios.*

Ediciones Coral Moreliana / México. *Notturno.*

Ediciones Coral Moreliana / México. *Exaltación de la luz.*

Ediciones Coral Moreliana / México. *Se nos ha ido la tarde.*

Ediciones Coral Moreliana / México. *Dionysia.*

Ediciones Coral Moreliana / México. *Correspondencias.*

Ediciones Coral Moreliana / México. *Un petit rêve.*

Ediciones Coral Moreliana / México. *Paysages du rêve.*

Ediciones Coral Moreliana / México. *Deuxième petit rêve.*

Ediciones Coral Moreliana / México. *Fugato de Tacámbaro.*

Ediciones Coral Moreliana / México. *Pentálogo.*

Ediciones La Rana / México. *Evoluta II.*

Ediciones La Rana / México. *Evoluta III.*

Editiones Schola Cantorum / Italia. *Alma redemptoris mater.*

Editiones Schola Cantorum / Italia. *Aurea luce.*

Editiones Schola Cantorum / Italia. *Misa al espiritu santo.*

Revista *Excélsior* / México. *Monólogo.*

Revista *Excélsior* / México. *Cuatro pre-sencias.*

UNAM / México. *Paysages du rêve.*

EMM / Arión 113, México, 1969. *Tesellata tacambarensia no. 3.*

EMM / A 32, México, 1986. *Dos poemas*

(1. Poème tenebreux; 2. Poème lumineux).

EMM / D 57, México, 1989. *Tessellata tacambarensia no. 6.*

EMM / D 69, México, 1991. *Speculum veneris*

Nancarrow, Conlon

(Texarkana, Arks., EUA, 27 de octubre de 1912 - México, D.F., 10 de agosto de 1997) (Fotografía: Carlos Sandoval)

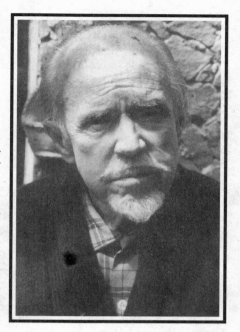

Compositor y trompetista. Estudió en el Conservatorio de Cincinnati (EUA), ciudad donde trabajó como trompetista. En Boston (EUA) estudió con Nicolas Slonimsky, Walter Piston y Roger Sessions. Llegó a México en 1940, adquiriendo la nacionalidad en 1955. Fue miembro honorario de la Academia de Artes (México).

CATÁLOGO DE OBRAS

SOLOS:

For Yoko - pno.
Three two - (part studies for piano) - pno.
Study no. 3750 - pno.
Prelude for piano (1935) - pno.
Blues for piano (1935) - pno.
Sonatina (1941) - pno.
Study no. 1 - pno. mecánico.
Study no. 2 ab - pno. mecánico.
Study no. 3 abcde - pno. mecánico.
Study no. 4 - pno. mecánico.
Study no. 5 - pno. mecánico.
Study no. 6 - pno. mecánico.
Study no. 7 - pno. mecánico.
Study no. 8 - pno. mecánico.
Study no. 9 - pno. mecánico.
Study no. 10 - pno. mecánico.
Study no. 11 - pno. mecánico.
Study no. 12 - pno. mecánico.

Study no. 13 - pno. mecánico.
Study no. 14 - pno. mecánico.
Study no. 15 - pno. mecánico.
Study no. 16 - pno. mecánico.
Study no. 17 - pno. mecánico.
Study no. 18 - pno. mecánico.
Study no. 19 - pno. mecánico.
Study no. 20 - pno. mecánico.
Study no. 21 - pno. mecánico.
Study no. 22 - pno. mecánico.
Study no. 23 - pno. mecánico.
Study no. 24 - pno. mecánico.
Study no. 25 - pno. mecánico.
Study no. 26 - pno. mecánico.
Study no. 27 - pno. mecánico.
Study no. 28 - pno. mecánico.
Study no. 29 - pno. mecánico.
Study no. 30 - pno. mecánico.
Study no. 31 - pno. mecánico.
Study no. 32 - pno. mecánico.

Study no. 33 - pno. mecánico.
Study no. 34 - pno. mecánico.
Study no. 35 - pno. mecánico.
Study no. 36 - pno. mecánico.
Study no. 37 - pno. mecánico.
Study no. 38 - pno. mecánico.
Study no. 39 abc - pno. mecánico.
Study no. 40 a - 2 pnos. mecánicos.
Study no. 41 abc (1980 ca.) - 2 pnos. mecánicos.
Study no. 42 - 2 pnos. mecánicos.
Study no. 43 - 2 pnos. mecánicos.
Study no. 44 - 2 pnos. mecánicos.
Study no. 45 abc - pno. mecánico.
Study no. 46 - pno. mecánico.
Study no. 47 - pno. mecánico.
Study no. 48 ab - pno. mecánico.
Study no. 49 abc - pno. mecánico.
Study no. 50 - pno. mecánico.
Estudio rítmico no. 1 (1983 ca.) - pno.
Tango? (1981 ca.) - pno.
Two cannons for Ursula (1988) - pno.

Dúos:

Toccata (1935) - vl. y pno.
Sonatina para piano (1941 ca.) - pno. a 4 manos.

Tríos:

Study no. 34 - vers. para vl., va. y vc.
Sarabande and scherzo (1930) - ob., fg. y pno.

Trío (1942) - cl., fg. y pno.
Trío no. 2 (1991) - ob., fg. y pno.

Cuartetos:

String quartet (1945) - cdas.
String quartet no. 3 (1988 ca.) - cdas.
Study no. 26 - vers. a 7 manos.

Conjuntos instrumentales:

Septet (1939 ca.) - cl. bj., sax, fg., vl., va., cb. y pno.

Orquesta de cámara:

Piece for small orchestra (1943).
Piece for small orchestra no. 2 (1985).
Three movements for chamber orchestra (1993).

Orquesta sinfónica:

Orchestral piece.
Study for orchestra (1991) - vers. para orq. (de Study no. 49 abc).

Música electroacústica y por computadora:

Contraption no. 1 - pno. preparado y comp.
Contraption IPP 71512 - Contraption IPP 71512 (máquina - instr. que articula y modifica el sonido).

DISCOGRAFÍA

Wergo / Piano Artissimo, CD WER - 6223 - 2. Studies nos. 21, 25, 45 a.
Wergo / Studies for Player Piano, vol. I. Studies nos. abcde, 20, 41 ab, 44.
Wergo / Studies for Player Piano, vol. II. Studies nos. 4, 5, 6, 14, 22, 26, 31, 32, 35, 37, 40 ab, Tango?
Wergo / Studies for Player Piano, vol. I, WER 6068 - 2. Studies nos. 3 abcd, 20, 41 abc, 44.

Wergo / Studies for Player Piano, vol. II, WER 6068 - 2. Studies nos. 4, 5, 6, 14, 22, 26, 31, 32, 35, 37, 40 ab, Tango?
Columbia Records / Studies for Player Piano, LP MS 7222, 1973. Studies nos. 2, 7, 8, 10, 12, 15, 19, 21, 23, 24, 25, 33.
New World Records / Sound Forms for Piano: Experimental Music by Herny Cowell, John Cage, Ben Johnston,

and Conlon Nancarrow, LP NW 203, 1976. *Studies nos. 1, 27, 36.*

1750 Arch Records / Complete Studies for Player Piano, vol. I, S - 1768, 1977. *Studies nos. 3 abcd, 20, 41 abc.*

1750 Arch Records / Complete Studies for Player Piano, vol. II, S - 1777, 1979. *Studies nos. 4, 5, 6, 14, 22, 26, 31, 32, 35, 37, 40 ab.*

1750 Arch Records / Complete Studies for Player Piano, vol. III, S - 1786, 1981. *Sonatina a - b - c; Studies nos. 1, 2, 7, 8, 10, 15, 21, 23, 24, 25, 33.*

1750 Arch Records / Complete Studies for Player Piano, vol. IV, S - 1798, 1984. *Studies nos. 9, 11, 12, 13, 16, 17, 18, 19, 27, 28, 29, 34, 36.*

Nonesuch / Kronos quartet, CD 979111 - 2, 1986. *String quartet no. 1* (Kronos Quartet).

Keyboard Soundpage # 35 / Ursula Oppens, piano, 1987. *Tango?*

Wergo / Studies for Player Piano, vol. III, WER 601667 - 50, 1988 ca. *Studies nos. 1, 2 ab, 7, 8, 10, 15, 21, 23, 24, 25, 33, 43, 50.*

Wergo / Studies for Player Piano, vol. IV, WER 601667 - 50, 1988 ca. *Studies nos. 9, 11, 12, 13, 16, 17, 18, 19, 27, 28, 29, 34, 36, 46, 47.*

Wergo / Studies for Player Piano, vol. V, WER 60165 - 50, 1988. *Studies nos. 42, 45 abc, 48 abc, 49 abc.*

Music & Arts / American Piano Music of Our Time, CD - 604, 1989. *Tango?* (Ursula Oppens, pno.).

Gramavision / Arditti, Arditti String Quartet, CD R2 79440, 1989. *String quartet no. 3* (Arditti Quartet).

Musicmasters / 7068 - 2 - C, 1991. *Piece for small orchestra no. 1; Toccata for violin and player piano; Prelude and blues; Study no. 15* (transcribed for piano four hands by Yvar Mikhashoff); *Tango?; Sonatina; Trio for clarinet, bassoon, and piano* (first movement); *String quartet no. 1; Piece for small orchestra no. 2* (Continuum Ensemble).

Musical Heritage Society (MHS) / Conlon Nancarrow, Orchestral, Chamber and Piano Music, CD 312764X, 1991. *Piece no. 1 for small orchestra; Toccata; Prelude and blues; Study 15 (Mikahashoff); Tango?; Sonatina; Trío; String quartet no. 1; Piece no. 2 for small orchestra.*

Bvhaast Records / Ebony Band, Music from the Spanish Civil War, CD 9203, 1992. *Piece for small orchestra no. 1.*

Music & Arts / American Piano Music of Our Time, vol. II, CD - 699, 1992. *Two cannons for Ursula.*

Disques Montaigne / USA Arditti String Quartet, CD 782010, 1993. *String quartet no. 1.*

BMG / Conlon Nancarrow Studies, Modern Ensemble, 09026 - 611180 - 2, 1993. *Studies for player piano nos. 5, 2, 1, 6, 7, 3c, 9, 14, 12, 18, 19; Tango?; Toccata; Piece no. 2 for small orchestra; Trío no. 1; Sarabande and scherzo* (Ensamble Moderno; dir. Ingo Metzmacher).

PARTITURAS PUBLICADAS

C.F. Peters Corporation / *Sonatina para piano, a 4 manos* (arr. Yvar Mikhashoff).

Smith Publications / *Sarabande and scherzo for oboe, bassoon, and piano.*

Smith Publications / *String quartet no. 1.*

Smith Publications / *Piece no. 2 for small orchestra.*

Smith Publications / *String quartet no. 3.*

New Music / 11 / 2, 1938. *Blues; Prelude; toccata.*

New Music / 25 / 1, 1951. *Rhythm study no. 1.*

Sounding Press / *nos. 7 - 8, 1973. Study no. 21.*

Sounding Press / núm. 6, 1973. *Study no. 24.*

Sounding Press / núm. 10, 1976. *Study no. 32.*

Soundings Press / núm. 9, 1976. *Study no. 25.*

Soundings Press / Collected Studies for Player Piano, Santa Fe, 1977. *Studies nos. 8, 19, 23, 27, 31, 35, 36, 40 a.*

Soundings Press / Santa Fe, 1981. *Study no. 41 abc.*

Soundings Press / Santa Fe, 1982. *Study no. 37.*

Soundings Press / Santa Fe, 1983. *Study no. 3.*

Soundings Press / Collected Studies for Player Piano, vol. V, Santa Fe, 1984. *nos. 2 ab, 6, 7, 14, 20, 21, 24, 26, 33.*

Soundings Press / Collected Studies for Player Piano, vol. VI, Santa Fe, 1985. *nos. 4, 5, 9, 10, 11, 12, 15, 16, 17, 18.*

C. F. Peters Corporation / 1986. *Sonatina para piano.*

Smith Publications / 1988. *Piece for small orchestra no. 2.*

Smith Publications / 1990. *String quartet núm. 3.*

Smith Publications / 1990. *Piece for small orchestra.*

Smith Publications / 1990. *Tango?*

Smith Publications / 1992. *Trio.*

Hendon Music - Boosey and Hawkes / Londres, 1992. *Two cannons for Ursula.*

CNCA - INBA - Cenidim / Heterofonía. núm. 108, México, enero - junio 1993. *Prelude; Blues.*

C. F. Peters / 1993. *Three two - part for piano.*

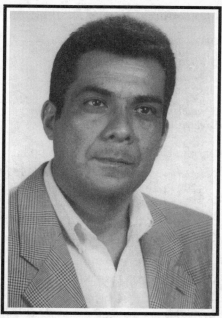

Navarro, Antonio

(Guadalajara, Jal., México, 26 de marzo de 1958)

Inició sus estudios musicales en la Escuela de Música de la Universidad de Guadalajara (México); después asistió al Taller de Composición del Cenidim con Federico Ibarra. En 1978 formó la Agrupación Sonido XX. Durante 10 años escribió artículos periodísticos como crítico musical en diarios de Guadalajara, tales como *El Informador*, *El Occidental* y *Seminario Diez*. Creó y dirigió en Guadalajara el Taller de Nueva Composición. Se ha desempeñado como programador radiofónico de Nueva Música en las Américas y desde 1988, como investigador en la Universidad de Guadalajara. En 1989 publicó su libro *Escritos y ensayos musicales*, editado por la Universidad de Guadalajara, y *Blas Galindo, semblanza y perfiles de un compositor*, publicado por el gobierno de Jalisco (1990). Realiza su labor docente en la Escuela de Música de la Universidad de Guadalajara. Obtuvo el premio de la Unión Mexicana de Críticos (1982), la beca para Creadores del CNCA (México, 1990), y el tercer premio del Concurso de Composición Guadalajara, convocado por la alcaldía de esa ciudad (1990).

CATÁLOGO DE OBRAS

SOLOS:

Integral (1979) (5') - fl.
Miniaturas (1980) (3') - fl.
Cinco preludios (1981) (13') - pno.
Poesía y pensamiento (1981) (4') - pno.
La canción del arlequín (1989) (3') - fl. o cualquier instr. de viento.
Tres piezas para piano (1989) (4') - pno.
Cinco preludios (segundo cuaderno) (1989) (13') - pno.

DÚOS:

Cuatro apuntes (1980) (7') - 2 guits.
Microconcierto (1982) (18') - 2 pnos.
El canto de los sortilegios (1994) (10') - arp. y vc.

CUARTETOS:

Ecos del verano (1991) (12') - ob., vl., vc. y pno.

ORQUESTA DE CÁMARA:

Gráfico (1979) (5') - orq. cdas.

ORQUESTA SINFÓNICA:

Concierto (1982) (20').
Divertimento (1996) (7').

ORQUESTA SINFÓNICA Y SOLISTA (S):

Concierto para piano y orquesta (1989) (20') - pno. y orq.

VOZ Y PIANO:

Cantos de la noche en blanco (1987) (10') - mez. y pno. Texto: Jorge Esquinca.

CORO, ORQUESTA SINFÓNICA Y SOLISTA(S):

Espejo de las aguas (Cantata I) (1982) (20') - sop., ten., narrador, coro mixto y orq. Texto: Elías Nandino.

Cantata de celebración para la Nueva Galicia (Cantata II) (1990) (18') - narrador, coro mixto y orq. Texto: Fray Antonio Tello y poesía indígena.
Las meditaciones de la Virgen (Cantata III) (1991) (15') - narrador (voz femenina), coro masculino y orq. Texto: Fray José María de Jesús Portugal.

MÚSICA PARA BALLET:

Espejos (1980) (11') - fl., guit. de 10 cdas., 2 vls., 2 vcs., pno. y percs. (3).
Homenaje a Stravinsky (1988) (5') - pno.

MÚSICA ELECTROACÚSTICA Y POR COMPUTADORA:

Constelaciones (1980) (9') - 2 guits. y cinta.
Iluminaciones (1984) (7') - pno. y sint. en vivo.

DISCOGRAFÍA

Universidad Autónoma Metropolitana - Iztapalapa / Música Mexicana de Hoy, Cuarteto da Capo, Dúo Castañón - Bañuelos, MA 351, México, 1983. *Cuatro apuntes* (Dúo Castañón - Bañuelos, guits.).

Lejos del Paraíso - SMMN - Fonca / Solos - Dúos, Sociedad Mexicana de Música Nueva, GLPD 21, México, 1996. *Cinco preludios para piano (segundo cuaderno)* (Rodolfo Ponce Montero, pno.).

PARTITURAS PUBLICADAS

Revista *Esfera* - Universidad de Guadalajara / núm. 1, México, enero - febrero de 1985. *Gráfico*.

Departamento de Bellas Artes del Gobierno de Jalisco / edición fascimilar, s / n de serie, México, 1984. *Cinco preludios*.

Niño, Ricardo

(Torreón, Coah., México, 27 de junio de 1967)

Compositor. Inició sus estudios musicales en la Casa de la Cultura de Torreón. Algunos de sus maestros han sido Lucía Galindo, Guillermo Serna, Ricardo Martínez y María Esther Duarte de Treviño. Posteriormente ingresó a la UANL (México) donde actualmente cursa la licenciatura en composición. Es productor del Departamento de Música Clásica de Radio Nuevo León. Se le otorgó una de las becas de Jóvenes Creadores por el Fondo Estatal para la Cultura y las Artes (México, 1994).

CATÁLOGO DE OBRAS

SOLOS:

Sonata no. 1 "Ensayo" (1989) (5') - pno.
Fantasía no. 1 (1990) (5') - pno.
Scherzo no. 1 (1991) (7') - pno.
Estudios (no. 1 en si b menor; no. 2 en la mayor) (1991) (12') - pno.
Los siete pecados capitales (1992) (35') - vers. para pno. de *Seis danzas instrumentales.*
Estudio dodecafónico (1993) (8') - ob.
Estudio para corno (1993) (8') - cr.
Estudio para violín (1993) (8') - vl.
Sones del trabajo (1993) (10') - perc.
Pequeña pieza (1993) (8') - arp.
Canción sin palabras (1995) (7') - pno.

DÚOS:

Dúo no. 1 (1993) (12') - vc. y pno.

TRÍOS:

Trío no. 1 (1992) (10') - vl., va. y vc.
Conversaciones (1993) (10') - tp., tb. y tba.
Un carnaval (1993) (10') - cl., fg. y perc.

CUARTETOS:

¡Ah!, Vivaldi (1992) (10') - 2 vas., vc., guit. o pno.
Piano cuarteto no. 1 (1994) (15') - vl., va., vc. y pno.
Pastoral (1995) (15') - fl., cl., ob. y fg.

QUINTETOS:

¡Ah!, Vivaldi (1992) (10') - vers. para 2 vas., vc., guit. y pno.
Shomaker - Levy 9 (1995) (15') - vl., cr., fg., perc. y pno.

CONJUNTOS INSTRUMENTALES:

Danza (1993) (10') - 2 guits., va., vc. y 2 pnos.

VOZ Y PIANO:

Canción para Nydia (1989) (5') - voz y pno. Texto: Ricardo Niño.
Recuerdos (1990) (5') - voz y pno. Texto: Ricardo Niño.

VOZ Y OTRO(S) INSTRUMENTO(S):

El mar (1993) (10') - sop. y fl. s / t.

MÚSICA PARA BALLET:

Los siete pecados capitales (1992) (45') - orq.
Icarus (1994) (30') - orq.

MÚSICA ELECTROACÚSTICA
Y POR COMPUTADORA:

Cansado - Descanso (1991) (12') - cinta.

Noble, Ramón

(Pachuca, Hgo., México, 25 de septiembre de 1920) (Fotografía: José Zepeda)

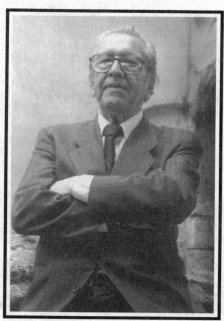

Compositor, organista y director de coros. Realizó sus estudios musicales en el Conservatorio Nacional de Música del INBA (México). Tuvo entre sus maestros a Blas Galindo, Luis Herrera de la Fuente y Romano Picutti. Ha fundado y dirigido el Coral Mexicano del INBA, el Coro del Patronato de la Orquesta Sinfónica Nacional y el Coral del ISSSTE; además ha impartido clases en diversas instituciones, tales como el Conservatorio de Música de Querétaro y el Conservatorio Nacional de Música del INBA, donde fue subdirector; asimismo, es creador de los Festivales Corales del INBA. Entre otros reconocimientos, ingresó como Académico de Número a la Legión de Honor de la Academia de Bellas Artes (1971), obtuvo la medalla Manuel I. Altamirano (1985) y fue nombrado Marshall Honorario de la ciudad de Oklahoma (EUA). Ha elaborado una gran cantidad de arreglos para coro sobre temas populares.

CATÁLOGO DE OBRAS

SOLOS:

Zapateado mexicano (1954 *ca.*) (2') - guit.
Serenata mexicana (1954 *ca.*) (2') - guit.
Preludio lejanías (1954 *ca.*) (3') - guit.
La alegre solterona (1958 *ca.*) (1') - guit.
Variaciones sobre un tema barroco (1958 *ca.*) (2') - guit.
Movimiento perpetuo (1958 *ca.*) (2') - guit.
Pasacalle (1958 *ca.*) (2') - guit.
Vals mexicano "La veleidosa" (1959 *ca.*) (1') - guit.

Canción de cuna (1959 *ca.*) (1') - guit.
Por bulerías (1959 *ca.*) (1') - guit.
Andante con ánima (1959 *ca.*) (2') - guit.
Preludio no. 1 (1959 *ca.*) (2') - guit.
Preludio no. 2 (1959 *ca.*) (2') - guit.
Tempo di polka (1960 *ca.*) (1') - guit.
Danza mexicana (en armónicos) (1960 *ca.*) (2') - guit.
El trenecito (1960 *ca.*) (1') - guit.
Canción mexicana (1960 *ca.*) (1') - guit.
Estrellita (paráfrasis) (1960 *ca.*) (2') - guit.

Añoranza (1961 *ca.*) (2') - guit.

Estudio no. 1 en sol menor (1961 *ca.*) (1') - órg.

Toccata en la mayor (1962) (4') - órg.

Preludio español (1963 *ca.*) (2') - guit.

Canzonetta en la mayor (1963 *ca.*) (3') - órg.

Divertimento en tema antiguo (1964) (5') - órg.

Toccata en mi menor (1964) (4') - órg.

Toccatina en re menor (1965 *ca.*) (3') - órg.

Allegro festivo (1967) (3') - órg.

Danza española (1967) (2') - órg.

Scherzino mexicano en mi bemol mayor (1967) (2') - órg.

Toccata en sol bemol mayor (1967) (4') - órg.

Variaciones sobre un viejo aire (1967) (4') - órg.

Adagietto en mi mayor (1967 *ca.*) (1') - órg.

Suite Tonantzintla (1. Scherzo - Danza Ángeles; 2. Adagio; 3. Danza de las estrellas; 4. Danza de los músicos; 5. Danza de los bufones) (1968) (5') - órg.

Toccatita en do menor (1969) (2') - órg.

Scherzino en re menor (1970) (3') - órg.

Toccata de navidad (1970) (4') - órg.

El flautista alegre (1971 *ca.*) (1') - órg.

Gavotina (1972) (2') - órg.

Introducción y fuga (1972) (3') - órg.

Ku-Ku en mi menor (1972) (2') - órg.

Variaciones mexicanas "El tecolote" (1972 *ca.*) (3') - guit.

Dos danzas mexicanas (in memoriam Miguel Bernal Jiménez) (1972 *ca.*) (3') - órg.

Divertimento (1972 *ca.*) (1') - órg.

Toccata San Gregorio (1975 *ca.*) (5') - órg.

Chacona en mi menor (1980) (4') - órg.

El flautista alegre (1980) (4') - órg.

Fantasía de navidad (1980) (5') - órg.

Moto perpetuo (1980) (4') - órg.

Pasacalle mexicana (1980) (3') - órg.

Danzas indígenas (1980) (4') - pno.

Suite para dos órganos (1. Passacalle; 2. Adagio; 3. Scherzo colonial) (1982) (6') - órg.

Sonata no. 1 en do mayor (1984) (3') - órg.

Chacona en sol menor (1984 *ca.*) (3') - órg.

Fantasía en la menor (homenaje a César Franck) (1985) (6') - órg.

Variaciones y fuga sobre un tema sacro (1985) (3') - órg.

Suite medieval (1985 *ca.*) (6') - guit.

Suite barroca (Introducción; 1. Giga; 2. Pasacaglia; 3. El ku - ku) (1986) (4') - órg.

Variaciones sobre un tema propio (1987) (4') - órg.

Fuga - fantasía en sol menor (1988) (4') - órg.

Coral y variaciones en sol mayor (1989) (4') - órg.

Marcha Cardenalicia (1989 *ca.*) (3') - órg.

Procesional (1990) (2') - órg.

El unicornio (1996) (4') - órg.

ORQUESTA DE CÁMARA Y SOLISTA(S):

Fantasía en la (1958 *ca.*) (7') - guit. y orq. cdas.

Concertino mexicano (1964) (10') - guit. y orq. cdas.

VOZ Y PIANO:

Doña Stella (1975) - voz y pno.

Sagrado y profano (1975) (4') - voz y pno.

CORO:

Aleluya (1959) (1') - coro mixto. Texto: litúrgico.

Cinco villancicos (1976 *ca.*) (9') - coro mixto. Texto: Sor Juana Inés de la Cruz.

Canción de los salmos (1979 *ca.*) (2') - coro mixto. Texto: litúrgico.

Regina Coelli La Etare (1980 *ca.*) (1') - coro mixto. Texto: litúrgico.

Verbum caro factum est (1980 *ca.*) (3') - coro mixto. Texto: litúrgico.

Canten vivas (1982) (2') - coro mixto. Texto: popular.

Romance de la luna luna (1986 *ca.*) (3') - coro mixto. Texto: Federico García Lorca.

De amor heridos (1990 *ca.*) (3') - coro a capella.

Misa mexicana (1991) (8') - coro mixto. Texto: litúrgico.

Festival de navidad (1995) (6') - coro mixto. Texto: populares.

Magnificat (1996) (9') - coro mixto. Texto: litúrgico.

Asómate a la ventana (1996) (4') - coro mixto. Texto: Octavio Paz.

CORO E INSTRUMENTO(S):

Santos (1977) (5') - órg. y coro.
Misa rítmica (1975) (10') - órg. y coro.
Danza de Amador (1985) (4') - voz y coro.
Rúbricas (1985) (4') - voz y coro.

CORO Y ORQUESTA SINFÓNICA:

Misa de concierto (1978 *ca.*) (10') - coro y orq. Texto: litúrgico.

DISCOGRAFÍA

Musart / 30 Años, Noche Buena en la Basílica: MCD 3018, México, s / f. *Canten vivas* (Coral Noble).

SEP / Disco Coral de los Maestros de México: s / n de serie, México, 1979. *Danza de Amador; Rúbricas* (Coral de los Maestros Cantores de México).

Discos Zodiaco / 25 Aniversario del Coral Mexicano: LPGP - 03, México, s / f. *Sagrado y profano.*

CBS / La Misa en México: SIL - 6, Stereo SILS - 6, México, s / f. *Santos.*

MUSART / Misa rítmica, ED 1779, México, s / f. *Misa rítmica* (Coral Mexicano).

Récords Globo / Concertino mexicano: 402403, Tokio, 1981. *Grande concertino nexicano.*

PARTITURAS PUBLICADAS

Vivace / s / n de serie, Washington, s / f. *Toccatina en re menor.*

Vivace / s / n de serie, Washington, s / f. *El flautista alegre.*

Vivace / s / n de serie, Washington, s / f. *Divertimento en tema antiguo.*

Ricordi / s / n de serie, Buenos Aires, 1965. *Concertino mexicano.*

Alliance Music Publications Inc. / AEM 0025. *De amor heridos.*

Noriega, Guillermo

(México, D. F., 29 de agosto de 1926) (Foto-
grafía: José Zepeda)

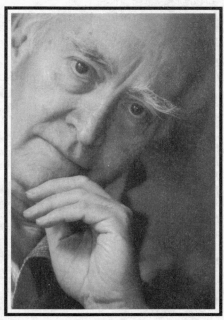

Compositor y pianista. Realizó estu-
dios de composición con José Pomar
en la Escuela Superior de Música del
INBA (México). El Instituto Interna-
cional de la Juventud lo becó para es-
tudiar con Henry Cowell en Colum-
bia University (EUA) y con Darius
Milhaud en Aspen School of Music
(EUA). Entre otras actividades, ha
sido asesor musical del Ballet Nacional de México (1953 - 1957), pianista
acompañante de diferentes compañías de danza y ballet (1955 - 1978),
cofundador y socio del grupo Nueva Música de México (1959 - 1960), miem-
bro de la Comisión para la Reforma Educativa del INBA (1971 - 1972),
profesor de música en el Taller de Cine del INBA y del CUEC (1971 - 1972),
asesor musical de Cedart del INBA (1976 - 1983), y profesor en el Conserva-
torio Nacional de Música de la misma institución. Ha compuesto música
para cine y publicado libros de armonía, análisis y teoría musical.

CATÁLOGO DE OBRAS

SOLOS:

Sonata no. 1 para piano (1955) (20') -
pno.
Seis preludios para piano (1958) (14') -
pno.
Sonata no. 2 para piano (1960) (26') -
pno.
Sonata no. 3 para piano (1973) (18') - pno.
Partita para piano en estilo de jazz (1974)
(31') - pno.
Sonata no. 4 (1978) (18') - pno.

TRÍOS:

Trío para violín, cello y piano (1978) -
vl., vc. y pno.

CUARTETOS:

Cuarteto de cuerdas (1962) (23') - cdas.

CORO:

El árbol de los libertadores (1958) (18') -
coro mixto. Texto: Pablo Neruda.

MÚSICA PARA BALLET:

La nube estéril (1953) (27') - orq.
Guernica (1953) (19') - 2 pnos. y percs. (2).
Advenimiento de la luz (1954) (25') - orq.
Tres procesiones (1956) (16') - 2 tps., 3 tbs., pno. y percs. (2).
Delgadina (1957) (20') - orq. cdas.
El rostro (1957) (18') - orq.
El debate (1957) (45') - orq.
El rescoldo (1959) (2 hr. 20') - orq. En colaboración con Rafael Elizondo.
Electra (1960) (20') - orq. cdas.

Molino de sueños (1961) (50') - vl., vc., pno. y percs. (2).
El hombre y la máquina (1962) (17') - orq.
María la voz (1962) (21') - orq.
Un solo para tres (1978) - vl., vc. y pno.

MÚSICA ELECTROACÚSTICA
Y POR COMPUTADORA:

Estudios sobre la soledad (1963) (32') - cinta.
Seis estudios sobre el espacio y el tiempo (1964) (17') - cinta.

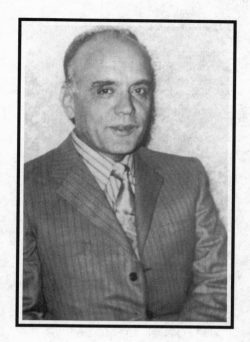

Noriega de la Vega, Isaías

(San Luis Potosí, México, 20 de diciembre de 1918 - Pue., México, 3 de julio de 1993)

Compositor y pianista. Realizó sus estudios musicales en el Conservatorio Nacional de Música del INBA (México). Posteriormente estudió con Rodolfo Halffter. Impartió clases en la UNAM (México), en el Conservatorio Nacional de Música y en la Casa de la Cultura de Puebla.

CATÁLOGO DE OBRAS

SOLOS:

Elegía - vl.
Nocturno (1958) - pno.
Danza (1958) - pno.
Fiesta (1959) - pno.
Sonata (1967) - pno.
Toccata (1978) - órg.
Segunda sonata (1979) - guit.
Shock (1985 *ca.*) - pno.

DÚOS:

Chin kultic (1977) - pno. y perc.
Inter nos (1980) - 2 guits.
Bicromia (1987) . pno. a 4 manos.

TRÍOS:

Trío (1986) - vl., vc. y pno.

CUARTETOS:

Cuarteto de cuerdas (1968) - cdas.

QUINTETOS:

Quinteto de alientos (1965) - atos.
Tractus (1975) - atos.

CONJUNTOS INSTRUMENTALES:

Anacuicatl (1971) - cjto. inst.
Sexteto (1976) - cl., cto. cdas. y pno.

ORQUESTA DE CÁMARA:

Concierto para orquesta de cuerdas (1958) - orq. cdas.

ORQUESTA DE CÁMARA Y SOLISTA(S):

Al sueño (1975) - sop. y cdas.
(Se desconoce el título) (1969) - cdas., pno. y percs.

ORQUESTA SINFÓNICA:

Fantasía (1958).
Danzas concertantes (1960).

141

Primera sinfonía (1966).
Segunda sinfonía (1968).
Elegía (1975 ca.)
Homenaje a Silvestre Revueltas (1976).
Tercera sinfonía (1978).

ORQUESTA SINFÓNICA Y SOLISTA(S):

Concierto para piano y orq. (1970) - pno. y orq.

VOZ Y PIANO:

Tres canciones (1966) - bar. y pno. Texto: José Recek Saade.

VOZ Y OTRO(S) INSTRUMENTO(S):

Cinco canciones (1966) - ten. y cdas. Texto: varios poetas mexicanos.

CORO:

Tres canciones (1967) - coro de voces iguales.

CORO, ORQUESTA SINFÓNICA Y SOLISTA(S):

Cantata heroica (1962) - sop., ten., bar., narrador, coro mixto y orq. Texto: Alfonso Gazca V.

DISCOGRAFÍA

Columbia / Productos especiales: CBS, TC - 1611 (17 - 04 - 70), México, 1963. *Cantata heroica* (Martha Ornelas, sop.; Plácido Domingo, ten.; Franco Iglesias, bar. y narrador; Coro del Conservatorio de Puebla; dir. Fausto de Andrés y Aguirre; Orquesta Sinfónica de Xalapa; dir. Luis Ximénez Caballero).

Núñez, Francisco

(La Piedad, Mich., México, 14 de febrero de 1945) (Fotografía: Paulina Lavista)

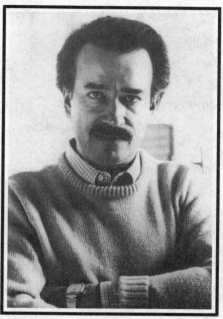

Compositor y pianista. Realizó sus estudios musicales en el Conservatorio Nacional de Música del INBA (México) y en el Taller de Composición de Carlos Chávez. Asistió a cursos con Karlheinz Stockhausen, Jean Etienne Marie y Gyorgy Ligeti, entre otros. Ha sido director de la Escuela Superior de Música del INBA, creador del Sistema SIAMA de educación musical infantil y autor del libro *Tú, la música, el arte*. Fundó el Laboratorio de Electroacústica de la Escuela Superior de Música y fue presidente de la SMMN y cofundador del CAMC de la SACM. Obtuvo el primer lugar de Composición Silvestre Revueltas de la UNAM (1976) y segundo lugar de Composición en la Universidad del Estado de México (1973). Desde 1993 pertenece al Sistema Nacional de Creadores.

CATÁLOGO DE OBRAS

SOLOS:

Suite (1964) (14') - pno.
Timbres (1973) (4') - pno.
Flores con luz de luna (1975) (8') - vers. para fl. alt.
Variaciones para piano en colaboración (1979) (8') - pno.
Reflexiones y memorias sobre el espectro sensorial (1987) (7') - pno.
Invocación (1990) (8') - pno.
Espacios de reflexión (1990) (6') - pno.
Transparencias y rarefacciones (1991) (5') - pno.

DÚOS:

Bosquejos (1980) (8') - 2 guits.
Tientos en eco I (1988) (7') - fl. y pno.
Ramificaciones (1991) (7') - 2 guits.
Otoño de girasoles (1996) (12') - fl. (+ fl. alt.) y cl. (+ cl. bj.).

TRÍOS:

Pirekuas (1990) (8') - cl., fg. y pno.
Danza purépecha (1991) (4') - vers. para cl., fg. y pno.
Esencias (1993) (10') - cl., fg. y pno.

CUARTETOS:

Danza purépecha (1980) (3') - cl., tb., vc. y pno.

CONJUNTOS INSTRUMENTALES:

Aspectos (1967) (12') - fl., cl., cr., vl., vc. y cb.

ORQUESTA DE CÁMARA:

Puntos y rayas (1975) (11') - orq. cdas.
Incitaciones y remembranzas (1984) (13') - orq. percs.
Mutaciones (1985) (15') - orq. cdas.

ORQUESTA DE CÁMARA Y SOLISTA(S):

Microformas (1971) (2') - tp., órg., percs. (2) y orq. cdas.

ORQUESTA SINFÓNICA:

Sinfonía mozartiana (1965) (20').
Sinfonía en cuatro movimientos (1966) (25').
Obertura romántica (1966) (15').
Claroscuro (1976) (12').
Contemplaciones (1977) (10').
Concierto para orquesta (1978) (16').
Tardes de fuego (1995) (14').

ORQUESTA SINFÓNICA Y SOLISTA(S):

Obertura romántica (1966) (15').
Timbres (1973) (10') - pno. y orq.
La piedra y la rosa (1982) (10') - sop. o ten. y orq. Texto: Carlos Montemayor.
Presencias (1982) (14') - sop. o ten. y orq. Texto: Carlos Montemayor.
No vendrán los años (1992) (4') - vers. para sop. y orq. Texto: Carlos Montemayor.
Plegaria para los cuerpos (1992) (5') - vers. para sop y orq.

VOZ Y PIANO:

Ave María (1968) (3') - sop. y pno. u órg. Texto: Carlos Montemayor.
Ciclo de ocho canciones (1990) (20') - voz y pno. Texto: Gustavo Adolfo Becker y Amado Nervo.
Plegaria para los cuerpos (1990) (5') - sop. y pno. Texto: Carlos Montemayor.
No vendrán los años (1990) (4') - sop. y pno. Texto: Carlos Montemayor.

VOZ Y OTRO(S) INSTRUMENTO(S):

Flores con luz de luna (1976) (8') - sop., fl. alt. y pno. Texto: Francisco Núñez.
Lira (1989) (9') - voz, fl., cl., cr., vl., vc., cb. y pno. Texto: Sor Juana Inés de la Cruz.

MÚSICA ELECTROACÚSTICA Y POR COMPUTADORA:

Los logaritmos del danés (1968) (8') - dat.
A Sacris (1971) (10') - dat.
Vita (1972) (10') - dat.
Reforma (1972) (15') - cinta y orq.
Provocación rítmica (1973) (6') - dat.
Cantos (1973) (8') - dat.
Juegos sensoriales (1987) (7') - cinta.
Espectro sensorial (1988) (8') - voz, ob., pno., ordenador y sints. s / t.
Tientos en eco II (1988) (5') - fl. y sint.
Tientos en eco III (1989) (8') - fl., pno. y ordenador.
Encuentros (1989) (11') - comp., sints. y orq.
Belkiana (1989) (10') - medios electrónicos.
Bostelmanniana (1989) (10') - medios electrónicos. Colaboración: Arnold Belkin y Enrique Bostelman.
Imprevisible (1989) (14') - mez., tp., tb., cr., pno., percs. (2), sints. y ordenador de fl. yamaha WX II y WT II. Texto: Carlos Montemayor.

Cantos y memorias (1989) (8') - fl., fl. WT II, fl. WX II, fg. y pno.
El fluir vital de la información (1990) (6') - fl., pno., sints. y ordenador.
Destellos (1990) (12') - fl. alt., sint., fl. WX II y fl. VT II.
Follajes (1990) (13') - vl., vc., cb. y sints. asistidos por ordenador.
Resplandores (1990) (10') - fl., fl. WX II, sints. y comp.

Ofrenda (1990) (10') - fl., pno., sint. y comp.
Brillos sonoros (1991) (12') - fl., sints., comp. y controlador de viento.
Dependencias e interrelaciones (1991) (8') - pno., comp. y sints.
Tamara "Perfil de luces" (1992) (14') - sints., comp. y orq.
Entre las luces (1992) (10') - sints., fl., sints., comp. y controlador de viento.
Floresta (1993) (8') - sints. y comp.

DISCOGRAFÍA

UAM - Iztapalapa / Música Mexicana de Hoy, Cuarteto da Capo, Dúo Castañón - Bañuelos; MA - 351, México, 1983. *Bosquejos* (Dúo Castañón - Bañuelos y Cuarteto Da Capo).

Forlane / Compositeurs Mexicains d'Aujourd'hui; CA - 631, México, 1982. *Concierto para orquesta* (Orquesta Filarmónica de la Ciudad de México; dir. Fernando Lozano).

UNAM / Voz Viva de México: Música Mexicana de Percusiones; vol. II, MN - 26 / 361 - 362, México, 1986. *Incitaciones y remembranzas* (Orquesta de Percusiones de la UNAM; dir. Francisco Núñez Montes).

Cenidim / México, 1990. *Variaciones para piano en colaboración* (Ana María Tradatti, pno.).

CNCA - Cenidim - INBA / Serie Siglo XX: Música Mexicana Contemporánea, Trío Neos, vol. VI, s / n de serie, México, 1992. *Variaciones para piano en colaboración* (Trío Neos).

Universidad de Guanajuato / Compositores Mexicanos: PMG 0001, México, 1993. *Timbres* (Orquesta Sinfónica de la Universidad de Guanajuato; dir. Héctor Quintanar).

CNCA - INBA - Cenidim - UNAM / Reflexiones y Memorias, Música para Piano de España y México: vol. XV, s / n de serie, México, 1994. *Reflexiones y memorias* (Eva Alcázar, pno.).

PARTITURAS PUBLICADAS

Cenidim / s / n de serie, México, s / f. *Variaciones para piano en colaboración.*
ELCMCM / LCM - 32, México, s / f. *Flores con luz de luna.*

ELCMCM / LCM - 47, México, s / f. *Danza purépecha.*
EMM / D 51, México, 1987. *Bosquejos.*
EMM / D 56, México, 1989. *Aspectos.*

Olaya, José

(México, D. F., 21 de octubre de 1922) (Fotografía: José Zepeda)

Compositor y violinista. Realizó sus estudios de composición con José Rolón en el Conservatorio Nacional de Música del INBA (México). Como intérprete, ha sido integrante de varios grupos de cámara y orquestas.

CATÁLOGO DE OBRAS

SOLOS:

Vals no. 1 (1945) (6') - pno.
Vals no. 2 (1945) (9') - pno.
Vals no. 3 (1945) (7') - pno.

TRÍOS:

Tres valses para tres guitarras (1986) (15') - 3 guits.

CUARTETOS:

Cuarteto de cuerdas no. 1 (1950) (35') - cdas.

VOZ Y PIANO:

Uno Danielito (1991) - voz y pno. Texto: José Olaya, María Teresa de Olaya.
Un año más (1992) - voz y pno. Texto: José Olaya, María Teresa de Olaya.

Olea, Óscar

(México, D. F., 11 de noviembre de 1953)

Compositor. Estudió en la Escuela Nacional de Música de la UNAM (México), en el Conservatorio Nacional de Música del INBA (México) y en el Taller de Composición del Cenidim (México). Entre algunos de sus maestros se cuenta a Manuel Enríquez y Federico Ibarra. Ha sido programador musical en Radio Educación y productor de televisión, así como jefe del Departamento de Difusión Cultural del gobierno de Oaxaca. Se ha dedicado a la enseñanza en el Conservatorio Nacional de Música del INBA y escuelas de bellas artes de la Universidad Autónoma de Oaxaca. También ha fungido como asesor de computación aplicada a la música. Ha escrito música para teatro.

CATÁLOGO DE OBRAS

SOLOS:

¿Y por qué ha de ser así? (1977) (10') - clv.
Suite de los pingüinos (1978) (5') - pno.
Toccata (1979) (4') - clv.
Variaciones solimar (1984) (8') - pno.
Cinco piezas para piano (1991) (12') - pno.

DÚOS:

Tejidos (1979) (7') - vl. y pno.
A cuatro manos (1980) (4') - pno. a 4 manos.
Gris claro (1982) (5') - vc. y pno.

TRÍOS:

Lamento (1975) (8') - vc. y 2 pnos.
Trío (1978) (duración variable) - fl., tp. y pno.
Toccata onomatopéyica (1978) (10') - percs.

CUARTETOS:

Toccata en tres partes (1976) (10') - tarola, xil., mar. y pno.
Cuarteto de cuerdas I (1985) (9') - cdas.
Octopus hard arms (1990) (12') - percs.

QUINTETOS:

América (1994) (10') - atos.

CONJUNTOS INSTRUMENTALES:

Aldebarán (1978) (8') - fl., ob., cl., tp., cr. y tb.

BANDA:

Partita integral (1977) (6') - banda y percs. (4).

ORQUESTA DE CÁMARA:

Deneb (1978) (10') - orq. cdas.
La unión de Marte y Venus (1980) (12') - orq. cdas.

ORQUESTA SINFÓNICA:

Canopus (1983) (8').
Cástor y Pollux (1983) (7').
Teopiscalco (1990) (20').

VOZ Y PIANO:

¿En dónde habré dejado mis manos? (1979) (6') - recitador y pno. Texto: Claudio Ceballos.
Estados de ánimo (1984) (3') - ten. y pno. Texto: Mario Benedetti.
Para entonces (1984) (3') - ten. y pno. Texto: Manuel Gutiérrez Nájera.
El olvido (1984) (3') - ten. y pno. Texto: Pablo Neruda.

VOZ Y OTROS(S) INSTRUMENTO(S):

Onírica (1974) (5') - ten. y vc. Texto: Óscar Olea Figueroa.

CORO E INSTRUMENTO(S):

Hablata (1978) (12') - coro, vl., clv. y pno. Texto: Claudio Ceballos.

Oliva, Julio César

(México, D. F., 16 de enero de 1947) (Fotografía: José Zepeda)

Compositor y guitarrista. Comenzó a estudiar guitarra con su padre y posteriormente ingresó a la Escuela Superior de Música y al Conservatorio Nacional de Música, ambos del INBA (México). Se le reconoce como autor de un método para guitarra. Obtuvo el primer lugar en el Concurso Nacional de Obras para Guitarra, en Michoacán (1976).

CATÁLOGO DE OBRAS

Solos:

Suite Montmartre (homenaje a Toulouse Lautrec) (1976) (11') - guit.

Suite Montparnasse (homenaje a Modigliani) (1976) (10') - guit.

Dos estampas españolas (homenaje a Paco de Lucía) (1977) (6') - guit.

Catorce estudios a través de la escala (1979) (40') - guit.

Epitafio a García Lorca (Bodas de Sangre) (1983) (8') - guit.

Lauriana (homenaje a Antonio Lauro) (1983) (3') - guit.

Debussyana (homenaje a Debussy) (1983) (4') - guit.

El retrato de Dorian Gray (1984) (6') - guit.

Serenata póstuma (a la memoria de Francisco Tárrega) (1984) (3') - guit.

Abismae aeterno (in memoriam Remedios Varo) (1984) (10') - guit.

El juego de abalorios (1985) (9') - guit.

Variaciones sobre una canción catalana (El noi de la mare) (1986) (6') - guit.

El hijo del Brahman (1986) (3') - guit.

Kamala (1987) (3') - guit.

Laberintos (1988) (15') - guit.

Blues of light (1989) (4') - guit.

Mantra estelar (homenaje a Ravi Shankar) (1989) (4') - guit.

Suite Montebello (1991) (9') - guit.

Sonata I, transfigurada (in memoriam F. Chopin) (1992) (20') - guit.

Sonata II, Trágica (in memoriam F. Chopin) (1993) (23') - guit.

Sonata III, de la muerte (in memoriam Ludwig van Beethoven) (1993) (12') - guit.

Romeo y Julieta (1994) (6') - guit.

Sonata IV, enigmática (1994) (35') - guit.

Sonata V, del destino (1994) (25') - guit.

Tres instantes de amor (1994) (9') - guit.

Sonata VI, del amor (1994) (12') - guit.
Variaciones sobre una canción de cuna (Duérmete mi niño) (1994) (5') - guit.
Tres plegarias místicas (1994) (9') - guit.
Cuadros mágicos (1996) (60') - guit.
Recuerdos de infancia (1996) (15') - guit.
Sonatina mágica (1996) (10') - guit.
Pedro Páramo (1996) (10') - guit.

DÚOS:

Caballo de Troya (1989) (8') - 2 guits.
La pietá (1989) (5') - 2 guits.
Suite Montebello (1991) (9') - 2 guits.
Suite Montebello (1991) (9') - vers. para vl. y guit.
Suite Montebello (1991) (9') - vers. para vl. y pno.
El hechizo de las sirenas (1994) (10') - fl. y guit.

TRÍOS:

La lejanía de los perfumes (sobre melodías mexicanas) (1986) (5') - vers. para 3 guits.
Siddharta (1986) (15') - 3 guits.

Las enseñanzas de Don Juan (1987) (12') - 3 guits.
Fantasía del eco (1988) (5') - 3 guits.
Swing love (1988) (5') - 3 guits.
Nostalgia del Río de la Plata (1990) (6') - 3 guits.
Suite Montebello (1991) (9') - vers. para 3 guits.

CUARTETOS:

Suite Montebello (1991) (9') - vers. para 4 guits.

CONJUNTOS INSTRUMENTALES:

Raveliana (homenaje a Ravel) (1986) (5') - 8 guits.
Necronomicón (in memoriam H. P. Lovecraft) (1985) (6') - 8 guits.
La lejanía de los perfumes (sobre melodías mexicanas) (1986) (5') - 8 guits.

VOZ Y OTRO(S) INSTRUMENTO(S):

Los amorosos (1991) (5') - sop., fl., guit. y vc. Texto: Jaime Sabines.
Tres poemas de amor (1995) (9') - sop. y guit.

DISCOGRAFÍA

Discos Pueblo / Terceto de Guitarras de la Ciudad de México: México, 1987. *Las enseñanzas de Don Juan* (Terceto de Guitarras de la Ciudad de México).
UNAM / Voz Viva de México: Música para Guitarra, México, 1988. *Epitafio a García Lorca* (Roberto Limón, guit.).
UAM / La Guitarra en el Nuevo Mundo: Los Compositores se Interpretan, vol. 7, LME - 565, México, 1989. *Tango* (de *Catorce estudios a través de la escala*); *Lauriana* (Julio César Oliva, guit.).
Publiservicios / Lejanías, México, 1992.

Sonata Transfigurada (Antonio López, guit.).
UNAM / La Guitarra en el Mundo, México, 1993. *Suite Montebello* (Julio César Oliva, guit.).
UNAM / México, 1993. *El retrato de Dorian Gray* (Manuel Rubio, guit.).
Fundación Corazón Otero / La Guitarra y su Universo, México, 1993. *Caballo de Troya* (Marco Antonio Anguiano y Ernesto Díaz Tamayo, guits.).
CNCA - INBA - SACM - Academia de Artes / Manuel Rubio, s / n de serie, México,

1983. *El retrato de Dorian Gray* (Manuel Rubio, guit.).

Universidad Veracruzana / México, 1996. *Raveliana; Necronomicón* (Orquesta de Guitarras).

Universidad Veracruzana / México, 1996. *Estudios: Fantasía y Nocturno* (Enrique Salmerón, guit.).

PARTITURAS PUBLICADAS

Gaceta / Colección Manuscritos: Música Mexicana para Guitarra, México, 1984. *Estudio en tango* (de *Catorce estudios a través de la escala*).

La guitarra en México, México, 1986. *Lauriana.*

Colección Manuscritos, Libro Primero, México, 1986. *Estudio en tango* (de *Catorce estudios a través de la escala*).

Colección Manuscritos, Libro Segundo, México, 1986. *Epitafio a García Lorca.*

Henry Lemoine / París, 1992. *Lauriana.*

Ediciones Yólotl / México, 1996. *Recuerdos de infancia.*

Olvera, Rafael

(Huauchinango, Pue., México, 22 de noviembre de 1959)

Compositor. Inició sus estudios musicales en la Escuela Nacional de Música de la UNAM (México); ahí realizó la licenciatura en composición, siendo discípulo de Filiberto Ramírez, Federico Ibarra y Francisco Martínez Galnares. Posteriormente fue becario del Cenidim y cursó la maestría en composición en la Universidad de Brigham Young (1992), donde ha laborado como profesor asistente. Fundó y dirigió el coro Anat K'ay (1981 - 1989) y fue director musical del Taller de Ópera de la Escuela Nacional de Música de la UNAM. Obtuvo el Premio Barlow como compositor residente en la Universidad de Brigham Young y dos menciones honoríficas en el Concurso de Composición Felipe Villanueva convocado por la Orquesta Sinfónica del Estado de México (1986 y 1988, respectivamente).

CATÁLOGO DE OBRAS

SOLOS:

Sonata (1986) (7') - pno.

DÚOS:

Passacaglia (1983) (5') - pno. a 4 manos.
Variaciones sobre un tema infantil (Mambrú) (1986) (7') - pno. a 4 manos.

TRÍOS:

Toccatina (1990) (4') - fl., cl. y guit.

CUARTETOS:

Facetas del tiempo (1983) (10') - fl., ob., vc. y pno.

ORQUESTA DE CÁMARA Y SOLISTA(S):

Quetzalcóatl (1992) (15') - 2 sops., 2 altos, 2 tens. y 2 bajos (voces amplificadas) y orq. percs.

ORQUESTA SINFÓNICA:

Eterna vida (1986) (10').
La creación (1988) (25').

VOZ:

La soledad (1986) (3') - sop. Texto: Jorge
Cruz.
Si mis dedos pudieran deshojar... (1987)
(3') - voz.

VOZ Y PIANO:

Once canciones (1989) (40') - voz. y pno.
Texto: Mario Benedetti.

CORO:

Dos himnos (1987) (3') - coro mixto.
Vocalise (1989) (25') - coro mixto.

CORO, ORQUESTA Y SOLISTA(S):

Jesucristo en América (1986) (25') - bar.,
órg., coro mixto y orq. percs.

ÓPERA:

El cuarto rey mago (1985) (50') - ópera
de cám.

MÚSICA PARA BALLET:

Two great and sore battles (1989) - en-
samble de percs.

Ortega Carrillo, Armando

(Orizaba, Ver., México, 15 de junio de 1936 -
Orizaba, 17 de noviembre de 1973)

Compositor y cantante (tenor). Principalmente autodidacta, realizó estudios con Beatriz Casas Aragón, Ramón Noble y Uberto Zanolli. Creó el Coro Monumental de 140 voces y dirigió el coro de la Iglesia de Santa Rosa de Lima. Hizo arreglos para coros, teatro y comedia musical.

CATÁLOGO DE OBRAS

SOLOS:

Marcha nupcial - órg.
Madrigal - órg.
Tú (Romanza sin palabras) - pno.
Balada y vals en la mayor, op. 4 (1953) - pno.
Tres estudios (1959) - guit.
Pensando en ti (1960) - pno.
Nocturno a Enriqueta (1961) - pno.
Gavota del abanico (1968) - pno.

DÚOS:

Balada en do mayor, op. 8 (1955) - fg. y pno.

ORQUESTA DE CÁMARA:

Esperanza (1966) - orq. cdas.
Secreto (melodrama en un acto) (1968) - orq. cdas.

ORQUESTA DE CÁMARA Y SOLISTA(S):

Agnus Dei (1953) - ten., bar. y orq. cdas. Texto: litúrgico.
Crepúsculo (1956) - pno. y cdas.
Juventud (1968) - pno. y cdas.

VOZ Y PIANO:

Nocturno a Esperanza - voz y pno. Texto: Armando Ortega Carrillo.
Si yo fuera Dios - voz y pno. Texto: Armando Ortega Carrillo.
Tú - voz y pno. Texto: Armando Ortega Carrillo.
Ave María (1953) - ten., bar. y pno. Texto: litúrgico.
Balada en sol mayor, op. 6 (1954) - voz y pno. Texto: Armando Ortega Carrillo.
Balada de las rosas (1955) - voz y pno. Texto: Rafael Riquelme.

Flor marchita (1955) - voz y pno. Texto: Armando Ortega Carrillo.

Flor de abril (1955) - voz y pno. Texto: Armando Ortega Carrillo.

Madrigal (1955) - voz y pno. Texto: Armando Ortega Carrillo.

Flor de azahar (1958) - voz y pno. Texto: Armando Ortega Carrillo.

Lágrimas (1958) - voz y pno. Texto: Gustavo Rosales Mateo.

Balada del jardín destrozado (1958) - voz y pno. Texto: Armando Ortega Carrillo.

Balada de los nardos (1958) - voz y pno. Texto: Armando Ortega Carrillo.

Balada de los jazmines (1958) - voz y pno. Texto: Armando Ortega Carrillo.

Balada de las violetas (1958) - voz y pno. Texto: Armando Ortega Carrillo.

Plenilunio III (1960) - voz y pno. Texto: Rafael Riquelme.

Plenilunio IV (1960) - voz y pno. Texto: Rafael Riquelme.

Salve regina (1960) - ten., bar. y pno. Texto: litúrgico.

Ave María (nocturno sacro) (1960) - ten. o sop. y pno. Texto: litúrgico

Nocturno a Aiza (1967) - voz y pno. Texto: Armando Ortega Carrillo.

Nocturno a Elena (1967) - voz y pno. Texto: Armando Ortega Carrillo.

Nocturno a Emma (1968) - voz y pno. Texto: Armando Ortega Carrillo.

Madrigal nupcial (1968) - voz y pno. Texto: Armando Ortega Carrillo.

Canción de la sirena (1969) - voz y pno. Texto: Armando Ortega Carrillo.

Día vendrá (1971) - voz y pno. Texto: Armando Ortega Carrillo.

Camino (1972) - sop. o ato., ten., bar. y pno.

VOZ Y OTRO(S) INSTRUMENTO(S):

Cántico (1953) - sop., ten., cto. cdas. y órg. Texto: litúrgico.

CORO:

Gloria - coro mixto. Texto: litúrgico.

Gloria patri - coro.

Aleluya (1953) - coro. Texto: litúrgico.

Pater noster (1968) - coro mixto. Texto: litúrgico.

Padre nuestro (1972) - coro. Texto: litúrgico.

Sanctus, op. 1 (1972) - coro. Texto: litúrgico.

Sanctus, op. 2 (1973) - coro. Texto: litúrgico.

CORO Y ORQUESTA DE CÁMARA:

Patria y ciencia - coro y orq. cdas. Texto: Armando Ortega Carrillo.

CORO, ORQUESTA DE CÁMARA Y SOLISTA(S):

En el establo (1972) - sop., bar., narrador, coro mixto, 2 tps., percs., órg. (o pno.), guits. y orq. cdas. Texto: Armando Ortega Carrillo.

Ahauializápan (1973) - declamador, ten., coro mixto, actriz, pno., percs. y orq. cdas. Texto: Armando Ortega Carrillo.

ÓPERA:

Las golondrinas - opereta en un acto para orq. cdas. Libreto: Armando Ortega Carrillo.

La vengadora (1952) - drama musical en un acto para sop., ten., 2 narradores, pno. y orq. cdas. Libreto: Armando Ortega Carrillo.

Eugenia (1954) - ópera de cám. en un acto para sop., ten., pno. y orq. cám. Libreto: Armando Ortega Carrillo.

Sombras (1958) - Ópera de cám. para tenor, pno. y actriz. Libreto: Armando Ortega Carrillo.

Esperanza (La quinceañera) (1968) - ópera ballet en un acto para sop., 2 mezs.,

2 tens., bar. (o bajo), coro, orq. cdas. y 2 bailarines. Libreto: Armando Ortega Carrillo.

MÚSICA PARA BALLET:

El nacimiento de Venus (1958) - orq. cdas.

Ruinas - orq. cdas.

Idilio de las libélulas (1962) orq. cdas.

/

Ortiz, Gabriela

(México, D. F., 20 de diciembre de 1964) (Fotografía: José Zepeda)

Compositora. Realizó sus estudios musicales en el Conservatorio Nacional de Música del INBA (México) con Mario Lavista y después en la Escuela Nacional de Música de la UNAM (México) con Federico Ibarra. Posteriormente, gracias al apoyo de The British Council Fellowship, cursó un posgrado en composición con Robert Saxton en la Guildhall School of Music and Drama (Inglaterra), y becada por la UNAM se doctoró en composición y música electroacústica en The City University (Inglaterra). Además de su trabajo como compositora, ha sido maestra en residencia de los cursos Women in Music realizados en Spalding y Nueva Inglaterra, además de asistente y maestra de composición en el área de música electroacústica en The City University. Obtuvo el primer lugar en el Concurso de Composición Alicia Urreta del INBA (1988) y la beca de Jóvenes Creadores del Fonca (México, 1992). Perteneció al Sistema Nacional de Creadores del Fonca (1993 - 1996). Ha escrito música para danza y cine.

CATÁLOGO DE OBRAS

SOLOS:

Danza (1984) (4') - pno. preparado.
Patios serenos (1985) (6') - pno.
Divertimento (1986) (7') - cl.
Huítzitl (1989) (8') - fl. dulce.
Huítzitl (1993) (8') - vers. para píc.

DÚOS:

5 pa' 2 (1995) (10') - fl. y guit.
Atlas - Pumas (1995) (12') - vl. y mar.

TRÍOS:

Río de las mariposas (1995) (11') - 2 arps. y steel drum.

CUARTETOS:

Cuarteto I (1987) (9') - cdas.

CONJUNTOS INSTRUMENTALES:

Apariciones (1990) (11') - qto. atos. y qto. cdas.

En pares (1992) (10') - 2 fls., 2 cls., 2 tps., 2 crs., 2 vls., 2 vcs., cb., arp. y percs. (2).

ORQUESTA DE CÁMARA Y SOLISTA(S):

Elegía (1993) (15') - vers. para 4 sops., fl., percs. (2), tbls., pno. (+ celesta), arp. y orq. cdas.
Altar (1995) (15') - cto. percs. y orq. cám.

ORQUESTA SINFÓNICA:

Patios (1989) (12').

ORQUESTA SINFÓNICA Y SOLISTA(S):

Concierto candela para percusiones (1993) (24') - perc. y orq.
Zócalo - Bastille (1996) (26') - vl., perc. y orq.

VOZ Y OTRO(S) INSTRUMENTO(S):

Elegía (1991) (15') - 4 sops., fl., vl., va., vc., cb., percs. (2), tbls. y arp.

MÚSICA ELETROACÚSTICA
Y POR COMPUTADORA:

Magna Sin (1992) (11'30") - steel drum y cinta.
Five micro études (1992) (11') - cinta.
Things like that happen (1994) (13') - vc. y cinta.
El trompo (1994) (9') - vib. y cinta.
Altar de muertos (1996) (30') - cto. cdas. y cinta.

DISCOGRAFÍA

CNCA - Cenidim - INBA / Serie Siglo XX: Música Mexicana Contemporánea, Trío Neos, vol. VI, s / n de serie, México, 1992. *Divertimento* (Luis Humberto Ramos, cl.).

CNCA - INBA - Cenidim / Serie Siglo XX: Música Mexicana para flauta de pico, Horacio Franco, vol. VIII, s / n de serie, México, 1992. *Huítzitl* (Horacio Franco, fl. dulce).

CNCA - INBA - Cenidim / Serie Siglo XX: Imágenes del Piano en México, Alberto Cruzprieto, vol. XIX, s / n de serie, México, 1994. *Patios serenos* (Alberto Cruzprieto, pno.).

CNCA - INBA - Cenidim / Serie Siglo XX:

Voces Serenas, Sonidos de México desde Italia, vol. XVI, s / n de serie, México, 1994. *Elegía* (Ensamble Octandre; dir. Aldo Brizzi).

UNAM / Voz Viva de México: Música Sinfónica Mexicana, MN 30, México, 1995. *Concierto candela*, para percusiones (Ricardo Gallardo, perc.; Orquesta Filarmónica de la UNAM; dir. Ronald Zollman).

Urtex / Música Sinfónica Mexicana, JBCC - 003 - 004, México, 1995, 2a. y 3a. ed. *Concierto candela* (Ricardo Gallardo, perc.; Orquesta Filarmónica de la UNAM; dir. Ronald Zollman).

PARTITURAS PUBLICADAS

Universidad de Guanajuato / México, 1988. *Divertimento*.
EMM / D 61, México, 1990. *Cuarteto no. 1*.

EMM / D 74, México, 1992. *Huítzitl*.
Agenda Musicale / Italia, 1993. *Elegía* (para 4 sopranos y ensamble de cámara).

Ortiz, Sergio

(Xalapa, Ver., México, 6 de junio de 1947) (Fotografía: José Zepeda)

Compositor, violista y director de orquesta. Inició sus estudios formales de música en la Escuela de Música de la Universidad Veracruzana. Posteriormente ingresó en el Conservatorio Nacional de Música del INBA (México), y en 1974 el gobierno rumano le otorgó una beca para continuar sus estudios de violín en el Conservatorio de Bucarest. También tomó cursos en la Escuela de Música de la Universidad de Houston (EUA), recibiendo el título de master of music (1982); ahí mismo estudió un posgrado en composición (1986 - 1987). La Universidad de California en Santa Bárbara (EUA) le otorgó una beca para realizar el doctorado en Composición, graduándose con el título de doctor of philosophy (1991). Entre sus maestros ha tenido a Michael Horvit, Peter Racine Fricker, Emma Lou Diemer y William Kraft. Fungió como secretario del Centro de Estudios Musicales INBA - IMAN (1975 - 1978), director asistente de la Orquesta Filarmónica de la Ciudad de México (1982) y director del New Music Ensemble de la Universidad de Houston (1986 - 1987). Desde 1984 forma parte de Concertistas del INBA y desde 1975 de la Liga de Compositores de Música de Concierto de México, de la que ha sido presidente en dos ocasiones. Es cofundador del CAMC de la SACM.

CATÁLOGO DE OBRAS

SOLOS:

Preludio y toccata (1989) (7') - pno.
Bagatella (1994) (2') - vc.

DÚOS:

Sonata (1987) (12') - tp. y pno.
Encuentros (1996) (7') - fl. y cl.

TRÍOS:

Trío para instrumentos de aliento (1968) (10') - ob., cl. y fg.

CUARTETOS:

Cuarteto (1977) (6') - fls. dulces (2 sops., alto y ten.)

CONJUNTOS INSTRUMENTALES:

Cuatro miniaturas "Ivesiana" (1970) (6') - fl., ob., cl. y cdas.

ORQUESTA SINFÓNICA:

Dos piezas para orquesta (1985) (6').
Elegy (in memoriam Peter Racine Fricker) (1990) (6').

ORQUESTA SINFÓNICA Y SOLISTA(S):

Nocturno (1992) (11') - vc. y orq.

VOZ Y PIANO:

Dos canciones (1969) (7') - voz y pno. Texto: T. S. Eliot.

VOZ Y OTRO(S) INSTRUMENTO(S):

Dos canciones (1. Esquema de viaje; 2. Como un inmenso pétalo...) (1990) (6') - ten., fl. y va. Texto: Guillermo Fernández, Isabel Fraire.

CORO:

Agnus Dei (1991) (7') - coro mixto. Texto: litúrgico.

PARTITURAS PUBLICADAS

ELCMCM / LCM - 92, México. *Preludio y toccata.*

ELCMCM / LCM - 9, México, 1979. *Trío para instrumentos de aliento.*

Palma y Meza, Hernán

(Mexicali, B.C., México, 12 de noviembre de 1961)

Compositor y guitarrista. Realizó sus estudios musicales en el INBA en Mexicali (México), así como en la Universidad Regiomontana (México) con David García y Radko Tichavsky, obteniendo el título de licenciado en música. Ha participado con miembro y director del Coro Ángelus y colaborador en la elaboración de programas de estudio para la licenciatura en música de la Universidad Regiomontana. Asimismo ha impartido clases en la Universidad Regiomontana, en la Escuela Superior de Música de la Universidad Autónoma de Coahuila y en la Escuela Superior de Música de la UANL (México), entre otras. Fue productor del Programa Sinfónico en Radio Nuevo León y columnista del diario *El Nacional*. Obtuvo el segundo lugar en el Concurso Nacional de Composición, organizado por la UANL. Ha escrito música para teatro y cine.

CATÁLOGO DE OBRAS

SOLOS:

Preludio, canon y postludio (1996) (8') - perc.

TRÍOS:

Trío (1991) (15') - vl., vc. y pno.
Dos miniaturas (1995) (6') - cl., va. y pno.

ORQUESTA SINFÓNICA:

Dzulum (1990) (7').
Trenia (1994) (15').

VOZ Y PIANO:

Tres canciones (1990) (7') - sop. y pno. Texto: Federico García Lorca.

VOZ Y OTRO(S) INSTRUMENTO(S):

Tres canciones (1996) (14') - sop., vl., va. y vc. Texto: Alfonso Reyes.
Tres canciones (1996) (14') - vers. para sop. y cto. cdas. Texto: Alfonso Reyes.

CORO:

Dos canciones (1991) (8') - coro mixto.
Texto: Federico García Lorca.

Dos motetes para tiempo de penitencia (1993) (8') - coro mixto.

CORO, INSTRUMENTO(S) Y SOLISTA(S):

La agonía del mundo (1989) (12') - recitador, coro e instrs. *ad libitum*. Texto: Netzahualcóyotl.

MÚSICA PARA BALLET:

Ballet (1991) (16') - orq. cdas.

Paredes, Hilda

(Tehuacán, Pue., México, 22 de septiembre de 1957)

Compositora. Realizó sus estudios de composición en el Conservatorio Nacional de Música del INBA (México); más tarde se graduó en composición en la Guildhall School of Music. Participó en las clases magistrales de Peter Maxwell Davies, Richard Rodney Bennett y Harrison Birtwistle en Dartington College of Arts (Gran Bretaña), y con Franco Donatoni en la Academia Chigiana (Italia), entre otros. Obtuvo la maestría en The City University y actualmente realiza el doctorado en la Universidad de Manchester. Ha recibido, entre otras distinciones, el Composition Award de la Fundación Holst (Gran Bretaña, 1989), el Composers Award del Consejo de las Artes de Gran Bretaña (1990), y el Apoyo a Proyectos y Coinversiones del Fonca (México, 1993). Perteneció al Sistema Nacional de Creadores (1993 - 1996), y obtuvo apoyo del Fideicomiso para la Cultura México - Estados Unidos (1996).

CATÁLOGO DE OBRAS

SOLOS:

Humoresque, melancholico, toccata (1982) (9') - clv. de dos teclados.
Permutaciones (1985) (8') - vl.
Ikal (1991) (8') - fls. de pico.
Chaczidzib (1992) (7') - píc.
Tríptico: caligrama, a contraluz, parábola (1994) (23') - pno.

DÚOS:

Tlapitzalli 2 (1987) (6') - fl. y perc.

TRÍOS:

Tlapitzalli 3 (1988) (15') - 3 fls. dulces.

QUINTETOS:

El prestidigitador (1988) (12') - 3 cls. y percs. (2).

CONJUNTOS INSTRUMENTALES:

Danza (1983) (8') - fl., ob., cl., fg., 2 crs. y qto. cdas.

Música para El gabinete del doctor Caligari (1984) (6') - fl. (+ fl. alt.), ob., cl. (+ cl. bj.), vl., va., vc., pno. y clv.

De aquel hondo tumulto... (1993) (9') - fls., cl., pno., arp., percs. (2) y qto. cdas.

Homenaje a Remedios Varo (1995) - fl. (+ pic. y fl. alt.), cl. (+ Eb, A y cl. bj.), vl., vc., perc. y pno.

ORQUESTA DE CÁMARA Y SOLISTA(S):

El canto del Tepozteco (1987) (12') - fl. y guit. solistas, cdas., percs. (5) y celesta.

ORQUESTA SINFÓNICA:

Ajaucan (1987) (13').
Oxkintok (1991) (15').
Zaztun (1996) (12').

VOZ Y PIANO:

Dos canciones anacrónicas (1979) (7') - voz y pno. Texto: Ramón López Velarde, Ted Hughs.

Globo, luciérnagas, faro (1991) (14') - voz femenina y pno. Texto: Eduardo Hurtado.

VOZ Y OTRO(S) INSTRUMENTO(S):

Sonetos eróticos (1989) (18') - sop., fl. (+fl. alt.), guit. y arp. Texto: Hilda Bautista.

Testamento de Hécuba (1989) (6') - mez. y guit. Texto: Rosario Castellanos.

CORO, INSTRUMENTO(S) Y SOLISTA(S):

Fuegos de San Juan (1985) (13') - mez., coro femenino, fl., cl., cr., percs. (5), arp. y 13 instrs. cda. Texto: Giorgos Seferis.

En el nombre del Padre (Réquiem pagano) (1995) (30') - coro, percs. (4) y pno. Texto: Jaime Sabines.

ÓPERA:

La séptima semilla (1991) (46') - ópera de cám. para sop., bar., 2 mezs., ten., perc. y cto. cdas. Libreto: Karen Whiteson

MÚSICA ELECTROACÚSTICA
Y POR COMPUTADORA:

Towards the sun (1990) (15') - fl. (+ fl. alt.), vc., sint., tabla y medios electrónicos.

TEATRO MUSICAL:

Agamenón toma un baño (1989) (6') - bar., tb., pno. y actriz. Texto: Hilda Paredes, Nicholas Till.

Oxkutzkab (1989) (7') - grupo vocal y qto. cdas. Texto: maya; vers. en inglés, Joe Shapcott.

DISCOGRAFÍA

CNCA - INBA - Cenidim / Serie Siglo XX: Voces Serenas, Sonidos de México desde Italia, vol. XVI, s / n de serie, México, 1994. *De aquel hondo tumulto...* (Ensamble Octandre; dir. Aldo Brizzi).

PARTITURAS PUBLICADAS

CNCA - INBA - Cenidim / *Bibliomúsica, Revista de Documentación Musical,* núm. 6, septiembre - diciembre, México, 1993. *Chaczidzib.*

EMM / México, 1995. *Sonetos eróticos.*

Pareyón, Gabriel

(Zapopan, Jal., México, 23 de octubre de 1974)
(Fotografía: José Zepeda)

Compositor. Inició sus estudios musicales con Marcela Orozco y los continuó en la Escuela de Música de la Universidad de Guadalajara con Hermilio Hernández, Roberto Morales, Jacobo Venegas y Víctor Manuel Amaral. Fue alumno de Domingo Lobato, así como de Mario Lavista en el Conservatorio Nacional de Música del INBA (México). Ha tomado cursos con Leonora Saavedra y Jorge Delezé. Impartió cursos en los Talleres de Música del Bachillerato de la Universidad de Guadalajara (México) y del Taller de Música Popular de la misma universidad. Ha escrito críticas, reseñas y ensayos sobre temas musicales. Es autor del *Diccionario de música en México*.

CATÁLOGO DE OBRAS

SOLOS:

Soneto a san José (1989) (1') - armonio u órg.
Tres piezas para órgano (1991) (9') - órg.
La resurrección de Cristo (1993) (24') - órg.

DÚOS:

Impresiones (1990) (4') - fl. y pno.
Sonata no. 1 para flauta y piano (1993) (10') - fl. y pno.

TRÍOS:

Trío de alientos (1994) (17') - ob., cl. y fg.

Trío para flauta, viola y contrabajo (1994) (7') - fl., va. y cb.

CUARTETOS:

Cuarteto de cuerdas "Homenaje a Domingo Lobato" (1994) (9') - cdas.

QUINTETOS:

Cuarteto con piano (1995) (10') - cto. cdas. y pno.

ORQUESTA DE CÁMARA Y SOLISTA(S):

Concierto para fagot y orquesta (1996) (12') - fg., orq. cdas. y percs.

ORQUESTA SINFÓNICA:

Preludio orquestal (1995) (7').

ORQUESTA SINFÓNICA Y SOLISTA(S):

Concierto para trombón y orquesta (1995) (15') - tb. y orq.

VOZ Y PIANO:

Destino del canto (1994) (7') - sop. y pno. Texto: Netzahualcóyotl.

CORO:

Seis sonetos de Sor Juana (1995) (25') - coro mixto. Texto: Sor Juana Inés de la Cruz.

MÚSICA ELECTROACÚSTICA
Y POR COMPUTADORA:

La vida no es muy seria en sus cosas (1994) (6') - sint. (+ comp.) y pno. preparado.

PARTITURAS PUBLICADAS

Ediciones Jaliscienses de Música Contemporánea / México. *Trío de alientos.*
Ediciones Jaliscienses de Música Contemporánea / México. *Concierto para trombón y orquesta.*

Ediciones Jaliscienses de Música Contemporánea / México. *Cuarteto de cuerdas "Homenaje a Domingo Lobato".*

Paz, Jorge

(México, D. F., 20 de diciembre de 1956) (Fotografía: José Zepeda)

Compositor. Estudió en el Conservatorio Nacional de Música del INBA (México), en el Cenidim y en la Escuela de Perfeccionamiento Vida y Movimiento (México). Algunos de sus maestos fueron Rodolfo Halffter, Wlodzimiers Kotonski, Manuel Enríquez, Jean Claude Eloy, Mario Lavista y Federico Ibarra. Ha realizado actividades de educación musical en instituciones como SACM, IPN, ISSSTE e INBA, y ha sido director de la Orquesta Sinfónica Juvenil Ars Viva (México). También ha investigado en los campos de la biomúsica y la musicoterapia, buscando resultados enfocados al teatro y la danza.

CATÁLOGO DE OBRAS

SOLOS:

Preludio (1982) (1') - pno.
Astrid, tú y los cometas (1996) (15') - pno.
Astrid, tú y los cuásares (1996) (15') - pno.
A mis padres (1976 - 1996) (30') - pno.

TRÍO:

Trío (1979) (7') - cl., vl. y pno.
Acuarelas (1981) (6') - percs.
Trío para oboe, fagot y piano (1996) (10') - ob., fg. y pno.
Trío para violín, violoncello y piano (1996) (12') - vl., vc. y pno.

CUARTETOS:

Cuarteto de cuerdas (1996) (12') - cdas.

ORQUESTA DE CÁMARA:

Pieza para orquesta de cuerdas (1996) (7') - orq. cdas.

ORQUESTA SINFÓNICA:

Alba (1996) (10').

ORQUESTA SINFÓNICA Y SOLISTA(S):

Oda a Muroroa (concierto de xilófono) (9') - xil. y orq.

173

Concierto para piano (1996) (12') - pno. y orq.

VOZ Y OTRO(S) INSTRUMENTO(S):

Voces (1980 - 1996) (30') - sop., alto, ten., bajo, fl., ob., fg., cto. cdas. y pno. Texto: Juan Ramón Jiménez, José Emilio Pacheco, Octavio Paz, Sor Juana Inés de la Cruz.

CORO:

Cantar (1982) (8') - coro mixto. Texto: Ezra Pound.

MÚSICA ELECTROACÚSTICA
Y POR COMPUTADORA:

Polymar (1981) (6') - cinta.

PARTITURAS PUBLICADAS

Cenidim / Cinco Compositores Jóvenes, Música para piano, P014, México, 1981. *Preludio.*

Pazos, Carlos

(Oaxaca, Oax., México, 1 de marzo de 1953)

Compositor. Inició sus estudios en el Conservatorio Nacional de Música del INBA (México). Gracias a una beca de la SEP, fue el primer mexicano que se graduó en el Conservatorio Estatal de Moscú P. Y. Chaikovsky. Después tomó clases en el Conservatorio de Leningrado Rimsky Korsakov (Rusia) con J. Falik, y asistió al curso de composición impartido por Luis de Pablo en el Real Conservatorio Superior de Música de Madrid (España). Fundó la Asociación Civil de Intérpretes, Musicólogos y Compositores egresados de la URSS (1989). En 1993 fundó el Taller de Composición Musical del CIMO en Oaxaca. El diario *Noticias* le otorgó el testimonio Valor de la Comunidad (1990). En 1993 obtuvo la beca de Creadores del Fondo Estatal para la Cultura y las Artes (México).

CATÁLOGO DE OBRAS

SOLOS:

Homofonías y polifonías (1979) (8') - pno.

DÚOS:

Sonata para violín y piano preparado (1980) (8') - vl. y pno. preparado.

ORQUESTA DE CÁMARA:

Interludio y fuga (1996) (5') - orq. cám.

ORQUESTA SINFÓNICA:

Sinfonía no. 1 "Choques" (1983) (13').

Sinfonía no. 2 "Raza cósmica" (1992) (8').

Pasacalle para orquesta (1993) (11').

Sinfonía no. 3 "Calidoscopio" (1994) (11').

Iconografía (1994) (11').

Urbes (1995) (12').

Sinfonía no. 4 "El Kibalión" (1995) (13').

VOZ Y PIANO:

Ciclo vocal "Odas" (1978) (5') - bajo y pno. Texto: Carlos Pazos.

Ciclo vocal "Cuentos" (1979) (5') - bajo y pno. Texto: Carlos Pazos.

175

Siete refranes (1981) (5') - mez. y percs.
 Texto: anónimo.

CORO Y SOLISTA(S):

Cantata "Apocalipsis" (1982) (12') - so-
 listas y coro mixto. Texto: litúrgico.

ÓPERA:

Popol Vuh (1985) (35') - Libreto: Carlos
 Pazos.

PARTITURAS PUBLICADAS

EMM / A - 39, México, 1990. *Homofonías
 y polifonías.*

Pedraza, Francisco

(México, D. F., 21 de marzo de 1963) (Fotografía: José Zepeda)

Compositor y guitarrista. Inició sus estudios en la Escuela Nacional de Música de la UNAM (México) con Radko Tichavsky. Fue miembro fundador del Taller Creativo Infantil Silvestre Revueltas, cofundador del grupo de compositores Índice 5, miembro del Taller de Ópera de Cámara y del Coro de la Escuela Nacional de Música de la UNAM. Ha investigado sobre música virreinal mexicana y organizado conciertos. Imparte clases en la Universidad de la Música. Desde 1994 pertenece a la Liga de Compositores de Música de Concierto de México. En 1984 obtuvo el Premio de Composición Círculo Disonus en la categoría de músical vocal.

CATÁLOGO DE OBRAS

SOLOS:

Fantasía (1975) (3') - guit.
La jerónima (1979) (5') - guit.
Suite a la antigua (1979) (12') - guit.
Fantasía para guitarra (1983) (4') - guit.
Reminiscencias (1984) (5') - fl.
Poema sensual de los placeres voluptuosos (1984) (12') - guit.
Elegía a ser una casta pequeñez (1986) (8') - pno.
Ventanas (1987) (5') - pno. preparado.
Pieza para guitarra (1988) (4') - guit.
Vocales (1989) (7') - vc.
Gracias a Lupita por el 8 - 4 (1990) (4') - cl.

Región de muerte (1991) (10') - órg.
La creación de la alborada (1992) (4') - pno.
Primaveras 3 - 45 (1994) (12') - guit.
Escenas de la casa de Tlalpan (1995) (12') - pno.

DÚOS:

Amate (1985) (10') - 2 guits.
La esmeralda (1986) (8') - fl. y guit.

TRÍOS:

Círculos (1983) (8') - cl. y 2 guits.

CUARTETOS:

Cuarteto de cuerdas (1986) (6') - cdas.

BANDA:

Santa Cecilia con el silvestrismo, niño de obsidiana y el colibrí (1990) (10') - banda sinf.
Siempre hasta la noche (1993) (10') - banda sinf.

ORQUESTA DE CÁMARA:

Piramidal funesta (1986) (10') - orq. cám.

VOZ Y PIANO:

Te amo, mujer de mi gran viaje (1989) (5') - bar. y pno. Texto: Vicente Huidobro.

VOZ Y OTRO(S) INSTRUMENTO(S):

Reminiscencias (1984) (4') - bar., fl. y pno. Texto: Salvador Novo.
Frida (1984) (10') - sop., fl. y guit. Texto: Luzan Martínez.

Cuatro elegías y un elogio (1984) (7') - ten. y guit. Texto: Rafael Landívar.
Mujer en azul (1985) (10') - mez., guit., percs. y cb. s / t.
Apollo musas hortatur ad planctum in decimae obitu (1985) (3') - bar. y guit. Texto: José de Guevara.

VOZ Y ORQUESTA DE CÁMARA:

Trilogía poética (1990) (12') - sop., ten. y orq. cám. Texto: Vicente Huidobro, Sor Juana Inés de la Cruz, Salvador Novo.

CORO E INSTRUMENTO(S):

La invasión de la noche (1986) (8') - coro femenino y 3 cbs. Texto: Sor Juana Inés de la Cruz.

CORO, INSTRUMENTO(S) Y SOLISTA(S):

Misa de gloria (1990) (20') - solistas, coro mixto y órg. Texto: litúrgico.

DISCOGRAFÍA

Producción independiente / LP, México, 1989. *Elogio de Landívar* (Quinto movimiento de *Cuatro elegías y un elogio*) (Graciela Llosa, sop.; Eloy Cruz, guit.).

PARTITURAS PUBLICADAS

ELCMCM / LCM - 84, México, 1994. *Cuatro elegías y un elogio.*

Peña, Víctor Manuel

(México, D. F., 14 de mayo de 1952) (Fotografía: José Zepeda)

Realizó sus estudios musicales con Alfonso de Elías, Yolanda Moreno, Leopoldo González y Don Sebesky; aunque fundamentalmente autodidacta en el terreno de la composición, ha estudiado también con Mario Lavista. Además de su trabajo de música de concierto, se desarrolla como compositor de música para cine. Obtuvo el tercer lugar dentro del Tachikawa World Festival de Japón (1995).

CATÁLOGO DE OBRAS

SOLOS:

Siete estudios (choros) para piano (1995) (14') - pno.

DÚOS:

Concierto para arpa y flauta (1996) (13') - arp. y pno.

CUARTETOS:

Cuarteto de cuerdas "antique" (1995) (10') - cdas.
Variaciones sobre un tema de Berstein (1996) (7') - cdas.

QUINTETOS:

Quinteto de alientos "Puchkin" (1995) (15') - atos.

Quinteto de alientos "Los abuelos" (1996) (8') - atos.

ORQUESTA DE CÁMARA:

Lamento (1996) (5') - orq. cdas.

ORQUESTA SINFÓNICA:

Tres canciones sin palabras (1990) (9').
Fuga (1996) (3').

CORO Y ORQUESTA DE CÁMARA:

Post mortem (1996) (13') - coro y orq. cdas. Texto: litúrgico.

MÚSICA PARA BALLET:

Escenas infantiles (1995) (15') - pno. y orq.

Peña Olvera, Feliciano

(Querétaro, Qro., México, 29 de abril de 1956)

Compositor. Realizó estudios con Felipe de las Casas, Rafael Vallejo, Natividad Martínez y Rogelio Hernández en la Escuela de Bellas Artes de la Universidad Autónoma de Querétaro (México), así como estudios con Bonifacio Rojas en el Conservatorio José Guadalupe Velázquez. Se ha desempeñado como maestro de armonía, programador de Radio UAQ y productor del programa radiofónico de música mexicana del siglo XX, Diacronía. Obtuvo el tercer lugar en el primer Concurso de Composición Musical de Querétaro, convocado por la Escuela de Bellas Artes de la Universidad Autónoma de Querétaro (1993) y el segundo lugar en el certamen Fernando Loyola convocado por el municipio y el Instituto Municipal de Cultura de Querétaro (1996).

CATÁLOGO DE OBRAS

SOLOS:

Sonatina (1983) (4') - pno.
Preludio (1983) (2') - pno.
Danza I (1984) (3') - pno.
Danza para piano no. 2 (1984) (3') - pno.
Preludio dodecafónico (1991) (4') - pno.

CUARTETOS:

Microestructuras dodecafónicas para cuarteto (1993) (2') - cdas.
El ángelus (1996) (5') - cdas.

DISCOGRAFÍA

Gobierno del estado de Querétaro - Patronato de las Fiestas de Navidad 1993 / Primer Concurso de Composición Musical de Querétaro, México, 1994. Microestructuras dodecafónicas para cuarteto; Danza para piano no. 2 (Cuarteto Roldán; Jesús Almanza, pno.).

Pinto Reyes, Guillermo

(Villa de Dzitbalché, Camp., México, 22 de diciembre de 1922 - León, Gto., México, 18 de junio de 1997) (Fotografía: Arturo Talavera)

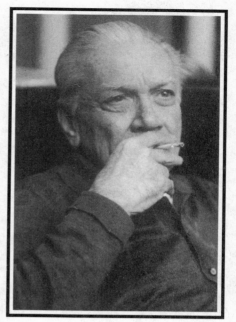

Compositor y organista. Efectuó sus estudios de órgano, composición y canto gregoriano con Miguel Bernal Jiménez en la Escuela Superior de Música Sacra de Morelia (México). Más tarde viajó a Europa y realizó estudios con Nadia Boulanger. Ha hecho arreglos para coro sobre música popular mexicana.

CATÁLOGO DE OBRAS

SOLOS:

Hoja de álbum - pno.
Preludio - pno.
Si, do, re - pno.
Rondó - pno.
Pinceladas - pno.
A una pastorcita - pno.
Marcha fúnebre - pno.
Monasterio en ruinas - pno.
Nocturno (5') - pno.
Monodia (5') - pno.
Danza maya (1943) - pno.
Pieza para piano (1944 ca.) (3') - pno.
Fuga según el contrapunto de Johann Sebastian Bach (1946 ca.; revisada en 1979 ca.) (5') - pno.
Estudio para piano (1964 ca.) (4') - pno.
Tríptico (1969) (4') - órg.
Sonata a la antigua (1978) (4') - pno.
Monodia (1980) (5') - pno.

Sonata popular mexicana (1981) (30') - pno.
Síntesis (1992) (6') - pno.

DÚOS:

Fuga para dos pianos (1948 ca.) (5') - 2 pnos.

CONJUNTOS INSTRUMENTALES:

Fanfarrias (1993) (5') - atos. metls. y percs.

ORQUESTA DE CÁMARA:

Suite en estilo antiguo - orq. cdas.

VOZ Y PIANO:

¿Qué tengo yo? (1970 ca.) (4') - voz y pno. Texto: Lope de Vega.
La rosa (1970 ca.) (6') - voz y pno. Texto: Abraham Domínguez.

Cancioncilla al Niño Dios (1995) (4') - voz y pno.

VOZ Y OTRO(S) INSTRUMENTO (S):

Yo quiero el corazón de Dios en mí (1985 *ca.*) - voz y guit. Texto: anónimo.
Tatacristo de paja (1986 *ca.*) (12') - voz solista, fl., cl., 2 vls., va., vc., cb. y pno.

CORO E INSTRUMENTO(S):

Misa a nuestra Señora de Izamal (1938 *ca.*) - coro mixto y órg. Texto: litúrgico.
Misa de nuestra Señora de la Luz de León, Guanajuato (1940 *ca.*) - coro mixto y órg. Texto: litúrgico.

Maitines para nuestra Señora de la Luz de León, Guanajuato (1942 *ca.*) - coro mixto y órg. Texto: litúrgico.
Misa Guadalupana sobre motivos gregorianos (1960 *ca.*) - coro mixto y órg. Texto: litúrgico.
Ave María (1962 *ca.*) - coro de voces blancas y órg. Texto: litúrgico.

CORO, INSTRUMENTO(S) Y SOLISTA(S):

Saeta al Niño Dios - voz, solista, coro y órg.

CORO Y ORQUESTA SINFÓNICA:

(Sin título) (1996) - coro y orq.

DISCOGRAFÍA

RCA / Música para Piano del Compositor Mexicano Guillermo Pinto Reyes, PCS 9566, México, s / f. *A una pastorcita; Pinceladas; Marcha fúnebre; Nocturno; Rondó; Si, do, re; Danza maya* (Rodolfo Ponce Montero, pno.).
1980. *Música para piano.*
Gobierno de Michoacán - Conservatorio de las Rosas / Sonata Popular Mexicana, Guillermo Pinto Reyes, s / n de serie, México, 1985. *Sonata popular mexicana* (Rodolfo Ponce Montero, pno.).
Fonca / Rodolfo Ponce Montero, Música Mexicana para Piano, s / n de serie, México, 1994. *A una pastorcita; Preludio; Monodia; Hoja de álbum; Nocturno* (Rodolfo Ponce Montero, pno.).

PARTITURAS PUBLICADAS

Instituto de la Cultura del Estado de Guanajuato - Ediciones La Rana / Colección: Artistas de Guanajuato. 1943. *Nocturno.*
Instituto de la Cultura del Estado de Guanajuato - Ediciones La Rana / Colección: Artistas de Guanajuato. 1976. *Marcha fúnebre.*

Instituto de la Cultura del Estado de Guanajuato - Ediciones La Rana / Colección: Artistas de Guanajuato. 1980. *Monodia.*
Instituto de la Cultura del Estado de Guanajuato - Ediciones La Rana / Colección: Artistas de Guanajuato. 1991. *Monasterio en ruinas.*

Quintanar, Héctor

(México, D. F., 15 de abril de 1936) (Fotografía: José Zepeda)

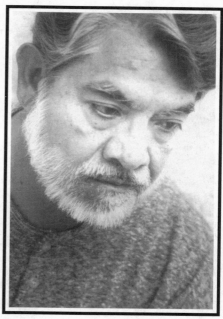

Compositor y director de orquesta. Inició sus estudios en la Escuela Superior de Música del INBA (México) y después ingresó al Conservatorio Nacional de Música del mismo instituto; entre sus maestros tuvo a Rodolfo Halffter, Carlos Jiménez Mabarak y Carlos Chávez. En 1963, este último lo nombró su asistente. La SEP lo becó para realizar estudios de música electrónica en Nueva York (EUA, 1964) y en París (Francia, 1967). En 1970 fundó y dirigió el Laboratorio de Música Electrónica del Conservatorio Nacional de Música, primero en Iberoamérica. Fungió como jefe del Departamento de Música de la UNAM (México) y miembro del Consejo Directivo de la SACM (México), donde creó la Escuela de Música. Asimismo, fue fundador, promotor y presidente de la Sociedad de Música Contemporánea. Se ha desempeñado en el campo de la enseñanza y en el de la dirección de orquesta en México y en el extranjero. Obtuvo la beca de la Fundación Guggenheim (1972) y recibió la Lira de Oro otorgada por el Sindicato Único de los Trabajadores de la Música (México).

CATÁLOGO DE OBRAS

SOLOS:

Sonidos (1970) (8') - pno.
Cinco piezas para niños (1990) (7') - pno.

DÚOS:

Per se - 2 pnos.
Sonata I (1967) (8') - vl. y pno.

TRÍOS:

Trío (1966) (7') - vl., va. y vc.
Sonata II (1967) (8') - tps.
Trío II (1977) (10') - vl., vc. y pno.

QUINTETOS:

Quinteto (1972) (8') - fl., tp., vl., cb. y pno.

CONJUNTOS INSTRUMENTALES:

Doble cuarteto (1966) (8') - fl., ob., cl., fg. y cto. cdas.

Fanfarria (1968) (3') - tps., crs., tbs. y percs. (4).

Ilapso (1970) (8') - cl., fg., tp., tb., vl., cb. y perc.

BANDA:

Paisaje (1986) (10') - banda militar y percs. (4).

ORQUESTA SINFÓNICA:

Sinfonía modal (1961) (18').
Sinfonía (1963) (18').
El viejo y el mar (1963) (12').
Sinfonía (homenaje a Carlos Chávez) (1965) (15').
Galaxias (1968) (10').
Sideral II (1969) (10').
Aries (1974) (9').
Fiestas (1976) (10').

Pequeña obertura (1979) (9').
Canto breve (1982) (9').
Himno (1985) (13').
Divertimento (1989) (12').
Trópico (1992) (10').
Paisaje (1996) (10') - vers. para orq.

VOZ Y OTRO(S) INSTRUMENTO(S):

Nocturno sueño (1984) (4') - ten. y guit. Texto: Xavier Villaurrutia.

CORO Y ORQUESTA SINFÓNICA:

Fábula (1964) (10') - coro y orq. Texto: anónimo del s. XVIII.

MÚSICA ELECTROACÚSTICA
Y POR COMPUTADORA:

Aclamaciones (1967) (10') - coro, orq. y cinta. Texto: Benito Juárez.
Mezcla (1972) (9') - orq. y cinta.
Voz (1972) (7') - cinta.
Diálogos (1973) (7') - pno. y cinta.

DISCOGRAFÍA

DOM - Forlane / *Fábula* (Orquesta Filarmónica de la Ciudad de México; dir. Fernando Lozano).

INBA - SACM / Carrillo, Revueltas, Quintanar, Hernández Moncada, Muench, PCS - 10018, México, s / f. *Sonidos* (Mary Carmen Higuera, pno.).

New Series Records / Louisville, Kentucky. *Sideral II* (Orquesta Sinfónica de Louisville, Kentucky; dir. Jorge Mester).

PROA - Sociedad Mexicana de Música Contemporánea, vol. 1, s / n de serie, México, 1973. *Ilapso* (David Jiménez, cl.; Michael O'Donovan, fg.; Felipe León, tp.; Clemente Sanabria, tb.; Daniel Burgos, vl.; Daniel Ibarra, cb.; Javier Sánchez C., percs.).

PROA - Sociedad Mexicana de Música Contemporánea, *Sonata II* (Felipe León, Adolfo López, Norberto López, tps.).

UNAM / Voz Viva de México, Serie Música Nueva: Eduardo Mata, Héctor Quintanar, Mario Kuri-Aldana, Joaquín Gutiérrez Heras, VVMN - 1, México, 1968. *Trío* (Daniel Burgos, vl.; Ivo Valenti, va.; Apolonio Arias, vc.).

UNAM / Voz Viva de México, s / n de serie, México. *Galaxias* (Orquesta Filarmónica de la UNAM; dir. Eduardo Mata).

UNAM / Voz Viva de México, s / n de serie, México. *Sonata I* (Manuel Enríquez, vl.; Jorge Velazco, pno.).

UNAM / Voz Viva de México, s / n de se-

rie, México. *Sonidos* (Mary Carmen Higuera, pno.).

CNCA - DIF / Orquesta y Coros Juveniles de México, Cuarto Encuentro Nacional de Orquestas Juveniles, s / n de serie, México, 1992. *Divertimento* (Orquesta de Excelencia; dirs. Rosa María Vázquez, Francisco Vázquez y Azael Martínez).

Universidad de Guanajuato / Compositores Mexicanos, PM G0001, México, 1993. *Canto breve* (Orquesta Sinfónica de la Universidad de Guanajuato; dir. Héctor Quintanar).

Universidad de Guanajuato / Compositores Mexicanos II, s / n de serie, México, 1993. *Pequeña obertura* (Orquesta Sinfónica de la Universidad de Guanajuato; dir. Héctor Quintanar).

Universidad de Guanajuato / Compositores Mexicanos III, s / n de serie, México, 1994. *Himno* (Orquesta Sinfónica de la Universidad de Guanajuato; dir. Héctor Quintanar).

Canadá, 1996. *Cinco piezas para niños* (Jorge Suárez, pno.).

PARTITURAS PUBLICADAS

Panamerican Union / Washington. *Trío I.*

Schött / Alemania. *Sonidos.*

EMM / PB 1, México, 1965. *Doble cuarteto.*

EMM / Arión 114, México, 1969. *Sonata I*, para violín y piano.

EMM / A 37, México, 1990. *Cinco piezas para niños.*

Música de Concierto de México / Nueva Música para Piano, núm. 1, México, 1992. *Per se.*

✓

Ramírez, Filiberto

(Meoqui, Chih., México, 18 de febrero de 1919)
(Fotografía: José Zepeda)

Compositor. Estudió en la Escuela Nacional de Música de la UNAM (México), institución de la que ha sido maestro y director. Algunos de sus maestros fueron Estanislao Mejía, Juan D. Tercero, Julián Carrillo, Pedro Michaca y Ramón Serratos. Pertenece a la Liga de Compositores de Música de Concierto de México. El gobierno búlgaro le otorgó la Medalla Oficial de Oro (1981).

CATÁLOGO DE OBRAS

SOLOS:

Cuatro pequeñas piezas para piano (1945) (8') - pno.
Seis bagatelas para piano (1960) (15') - pno.
Fantasía en fa menor para piano (1969) (8') - pno.
Variaciones sobre un juego infantil mexicano para piano (1973) (20') - pno.
Sonata para piano no. 1 "Juvenil" (1974) (23') - pno.
Sonata para piano no.2 "Introspectiva" (1975) (23') - pno.
Sonatina mexicana para arpa sola (1982) (20') - arp.
Variaciones sobre temas infantiles mexicanos (Primera serie: Canciones de cuna) (1983) (10') - pno.

Rapsodia mexicana para violoncello solo (1984) (8') - vc.
Chacona y fuga para violín solo (1985) (10') - vl.
Tres preludios al estilo barroco para piano (1985) (7') - pno.
Un día en la vida de un niño (1986) (20') - pno.
Variaciones sobre temas infantiles mexicanos (Segunda serie: Juegos infantiles) (1987) (12') - pno.
Sonata no. 3 "Clásica" (1990) (19') - pno.

DÚOS:

Sonata para violín y piano (1959) (23') - vl. y pno.
Cinco pentadiálogos para violín y piano (1979) (9') - vl. y pno.

189

Seis hexafonías (suite para flauta y piano) (1980) (24') - fl. y pno.

Sonata para viola y piano (1980) (24') - va. y pno.

Sonata "Amistad" para violoncello y piano (1981) (21') - vc. y pno.

Sonata para fagot y piano (1982) (24') - fg. y pno.

Sonatina para oboe y piano (1985) (15') - ob. y pno.

TRÍOS:

Trío "Conmemorativo" (1985) (25') - vl., vc. y pno.

CUARTETOS:

Cuarteto de cuerdas (1960) (32') - cdas.

ORQUESTA DE CÁMARA:

Sinfonietta con temas mexicanos (1984) (12') - orq. cám.

Serenata (1985) (18') - orq. cdas.

Suite no. 1 (1985) (14') - orq. cdas.

Suite no. 2 (1985) (16') - orq. cdas.

ORQUESTA SINFÓNICA:

Suite "Fiesta" (1947) (15').

Sinfonía no. 1 "Festiva" (1950) (25').

Sinfonía no. 2 "Norteña" (1952) (20').

Chihuahua 1910 (poema sinfónico) (1955) (16').

ORQUESTA SINFÓNICA Y SOLISTA(S):

Concierto para piano y orquesta (1949) (20') - pno. y orq.

VOZ Y PIANO:

Vesperal (1945) (3') - mez. y pno. Texto: Alfonso Junco.

Serenata (1945) (3') - ten. y pno. Texto: L. F. de Moratín.

Fruto (1945) (3') - sop. y pno. Texto: Francisco Luis Bernárdez.

Corazón mío (1945) (3') - sop. y pno. Texto: Margarita Mondragón.

El espinillo (1946) (3') - sop. y pno. Texto: Francisco Luis Bernárdez.

Berceuse (1946) (3') - sop. y pno. Texto: Francisco Luis Bernárdez.

Cartas (1947) (3') - sop. y pno. Texto: Francisco Luis Bernárdez.

Si la palmera pudiera (1947) (3') - sop. y pno. Texto: Gerardo Diego.

Trova (1947) (3') - sop. y pno. Texto: Margarita Mondragón.

Balada del tiempo mozo (1948) (3') - ten. y pno. Texto: Enrique González Martínez.

¿De quién es esta voz? (1948) (3') - sop. y pno. Texto: Francisco Luis Bernárdez.

Luna de la calera (1948) (3') - sop. y pno. Texto: Francisco Luis Bernárdez.

Azul (1949) (3') - sop. y pno. Texto: Horacio Zúñiga.

Rastros (1949) (3') - sop. y pno. Texto: Enrique de Meza.

Canción de cuna (1949) (3') - sop. y pno. Texto: Francisco Luis Bernárdez.

Soledad tardía (1950) (3') - mez. y pno. Texto: Enrique González Martínez.

La voz del agua (1950) (3') - sop. y pno. Texto: Enrique de Meza.

El rosedal (1951) (3') - sop. y pno. Texto: Enrique González Martínez.

Tentación (1952) (3') - sop. y pno. Texto: Gerardo Diego.

Soneto (1955) (3') - mez. y pno. Texto: Sor Juana Inés de la Cruz.

Mariposas (1955) (3') - sop. y pno. Texto: Leopoldo Lugones.

Celos (1956) (3') - ten. y pno. Texto: Francisco Villaespesa.

Necesita llorar (1957) (3') - mez. y pno. Texto: Rubén G. Navarro.

Obnubilación (1960) (3') - sop. y pno. Texto: Julieta Palavicini de Villaseñor.

Mis tempranas canciones (1960) (3') - sop. y pno. Texto: Rainer Maria Rilke.

Nocturno (1960) (3') - sop. y pno. Texto: Gerardo Diego.

El charquito (1965) (3') - sop. y pno. Texto: Francisco Luis Bernárdez.

Lágrimas (1965) (3') - sop. y pno. Texto: Salvador Rueda.

Arrullo (1965) (3') - sop. y pno. Texto: Gerardo Diego.

Tres canciones (1. Cobardía; 2. Silenciosamente; 3. El día que me quieras) (1966) (9') - ten. y pno. Texto: Amado Nervo.

Tríptico de la resurrección (1. Retorno; 2. La caída; 3. Esperanza teologal) (1976) (8') - alto y pno. Texto: Emma Godoy.

Aserradero de la angustia (1976) (3') - sop. y pno. Texto: Emma Godoy.

Barcarola (1982) (3') - sop. y pno. Texto: Margarita Mondragón.

Tres rimas (1. Así eres tú; 2. Madrigal; 3. Volví a besarte) (1982) (9') - sop. y pno. Texto: José Luis Ibarrarán.

Quiero ser marinero (1982) (3') - sop. y pno. Texto: Olimpia de Obaldía.

Tres canciones mexicanas (1. Mañanita de abril; 2. Canción triste; 3. México canta) (1984) (9') - bajo y pno. Texto: Rubén G. Navarro, Amado Nervo, Jaime Torres Bodet.

Tres barcarolas (1. A la orilla del mar; 2. Antes me asomaba al mar; 3. Se alegra el mar) (1984) (9') - sop. y pno. Texto: José Gorostiza, Concha Méndez.

PARTITURAS PUBLICADAS

ELCMCM / LCM - 73, México, 1991. *Tríptico de la resurrección.*

ELCMCM / LCM - 89, México, 1994. *Sonatina mexicana para arpa.*

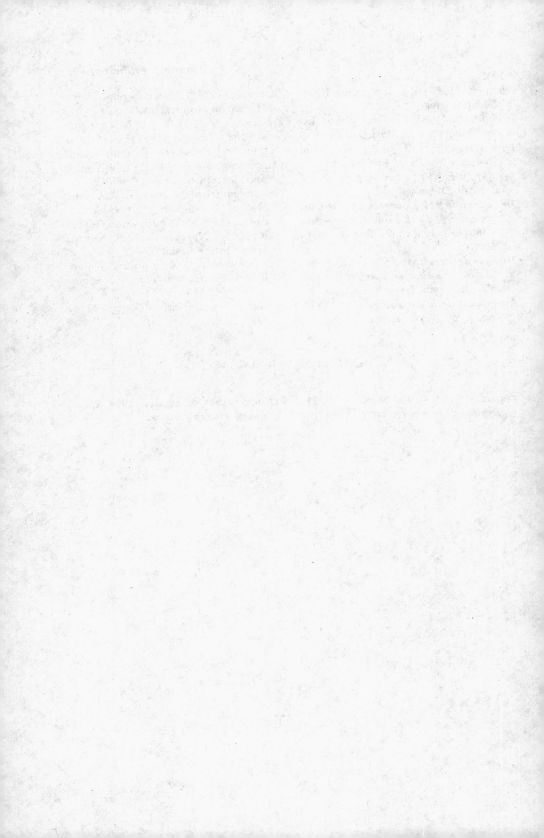

Ramírez, Ulises

(Uruapan, Mich., México, 28 de febrero de 1962) (Fotografía: José Zepeda)

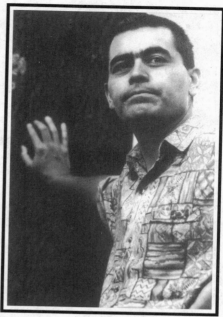

Compositor. Comenzó su formación musical en la Escuela Nacional de Música de la UNAM (México), donde estudió con Juan Antonio Rosado. En 1983 recibió una beca del gobierno de la Unión de Repúblicas Socialistas Soviéticas para realizar estudios de composición en el Conservatorio de Moscú (Rusia), donde tuvo como maestro a Vladislav G. Agafónnikov. Se graduó como compositor y maestro de musicología, recibiendo el grado académico de master en Bellas Artes (1990), mismo año en que se integró como docente a la Escuela Nacional de Música de la UNAM. En 1991 y 1994, recibió la beca de Jóvenes Creadores del Fonca (México).

CATÁLOGO DE OBRAS

SOLOS:

Dos bosquejos para arpa (1. Vuelo; 2. Destellos) (1993) (7') - arp.
Chacona (1993) (7') - vl.

TRÍOS:

Siete imágenes de España (suite para flauta, fagot y arpa) (1989) (18') - fl., fg. y arp.

CUARTETOS:

Cuarteto para dos violines, viola y violoncello (1988) (8') - cdas.

ORQUESTA SINFÓNICA:

Sinfonía no. 1 (Dedicada a Moscú) (1992) (20').
Sinfonía no. 2 "El laberinto" (1995) (1 hr.) - incluye guit. eléc.

VOZ Y OTRO(S) INSTRUMENTO(S):

Tres canciones para niños (1986) (5') - sop. y arp. Texto: Lírica Infantil Latinoamericana, J. F. Talión.

DISCOGRAFÍA

Lejos del Paraíso - SMMN - Fonca / Solos -
Dúos, GLPD21, México, 1996. *Chaco-
na* (Cuauhtémoc Rivera, vl.).

PARTITURAS PUBLICADAS

INBA - Cenidim / Heterofonía. núm. 109 -
110, México, julio 1993 - junio 1994.
Vuelo; Destellos.

Rasgado, Víctor

(México, D. F., 8 de julio de 1959) (Fotografía: José Zepeda)

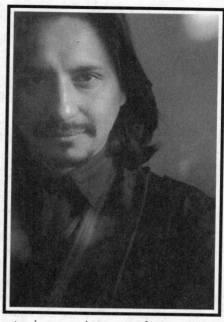

Compositor. Inició sus estudios musicales con Rosa Cobo; posteriormente, ingresó en la Escuela Nacional de Música de la UNAM (México), y después en el Centro de Investigación y Estudios Musicales Tlamatinime (México) y a la Royal Academy of Music (Londres). También estudió en el Conservatorio G. Verdi de Milán (Italia) bajo la dirección de Franco Donatoni, con quien se graduó en Composición y Música Electrónica. Asimismo, realizó estudios en la Academia Chigiana de Siena (Italia) y en la Academia de Alto Perfeccionamiento Lorenzo Perosi de Biella. Fue cofundador del Ensamble Sones Contemporáneos y es organizador, coordinador académico y asistente de los cursos de composición de Franco Donatoni en México. Entre otros premios y distinciones, ha sido merecedor de varias becas nacionales e internacionales para realizar sus estudios musicales. Obtuvo una beca del Fonca (México, 1990), perteneció al Sistema Nacional de Creadores de Arte (1993 - 1996), obtuvo el primer lugar en el IV Concurso Internacional de Composición Alfredo Casella de la Academia Chigiana (1993) y el primer lugar en el Concurso Internacional de Composición Olympia de la Radio Nacional de Grecia (1993). Ha escrito música para cine.

CATÁLOGO DE OBRAS

SOLOS:

¡Hay que seguir! (1980) (6') - pno.
Tres preludios rítmicos (1986) (6') - pno.
Seis gestos sobre las cuartas (1989) (8') - pno.
Emphasis (1992) (7') - fg.

DÚOS:

Siemprèe (1983) (4') - vl. y pno.
Arcana (1992) (9') - 2 fls. dulces (alt. y bj.).
Caracol (1993) (12') - tb. y perc. (1).

195

TRÍOS:

Rumores de la tierra (1986) (12') - tp., pno. y perc.
Trío (1992) (7') - fl., cl. y pno.
Quimera (1994) (7') - cl., fg. y pno.

QUINTETOS:

Adagio (1982) (9') - cdas.
Axolote (1988) (9') - atos.
Rayo nocturnal (1989) (6') - fl. (+ píc.), cl. (+ cl. bj.), vl., vc. y pno.
Revuelos (in memoriam Silvestre Revueltas) (1992) (6') - tp., cb., pno. y percs. (2).
Ónix (1996) (10') - fl., vl., vc., pno. y percs.

CONJUNTOS INSTRUMENTALES:

Revontulet (Fantasía boreal) (1993) (14') - fl., ob., cl., mandolina, guit., arp., vl., va., vc., cb., pno. y perc.
Calatayud (1996) (12') - 2 cls., 2 saxs., pno., percs. (2) y cdas.

ORQUESTA DE CÁMARA Y SOLISTA(S):

Zan Tontemiquico (1992) (10') - ten. y orq. cám. Texto: Tochihuitzin Coyolchiuhqui.

ORQUESTA SINFÓNICA:

Quetzaltepec (1994) (11').
Alebrijes (1995) (14').

ORQUESTA SINFÓNICA Y SOLISTA(S):

Canto florido (1987) (15') - ten., percs. (4) y orq. Texto: Netzahualcóyotl.

VOZ Y PIANO:

Esperando (1984) (5') - voz y pno. Texto: Víctor Rasgado.

VOZ Y OTRO(S) INSTRUMENTO(S):

Los dados eternos (1985) (7') - ten., ob., vl. y 2 pnos. Texto: César Vallejo.
Pancha te llamas (1992) (8') - mez., ten., tp., cr., tb. y tba. Texto: Juan Rulfo.
Domo (1994) (9') - alto., arp. y 3 fls. Texto: Domizio Mori.
Teocuitlacoztic (1996) (10') - ten., fl., ob., cl., fg. y cr. Texto: Netzahualcóyotl.

CORO:

Ataviaos (1992) (5') - coro mixto. Texto: Netzahualcóyotl.

CORO E INSTRUMENTO(S):

La vida que tú me dejaste (1988) (6') - coro y percs. Texto: J. Bañuelos.

CORO Y BANDA:

Himno Canacintra (1981) (7') - coro y banda.

ÓPERA:

Anacleto Morones (1991) (1 hr. 36') - ópera en dos actos para solistas, coro, orq. cám. y cinta. Texto: Juan Rulfo.

MÚSICA ELECTROACÚSTICA Y POR COMPUTADORA:

Huehue cuicatl (1990) (8') - ten. y cinta. Texto: Axayácatl.
Mictlán (1992) (18') - percs. y cinta.
Carrus navalis (1993) (12') - tb., percs. y cinta.
Dies solis
Amnios (1995) (56') - cinta.
¡Lo tuve que tirar! (1996) (9') - sop., cb. amplificado y cinta. Texto: Juan Rulfo.

DISCOGRAFÍA

Sones Contemporáneos, BR - JT 01, Italia, 1990 (1996, reedición). *Rumores de la tierra; Axolote; Seis gestos sobre las cuartas; Rayo nocturnal* (Gian Luigi Nuccini, fl.; Francesco Quaranta, ob.; Gina Lisa Cazzaniga, cl.; Alina María Barbaglia, fg.; Francesco Grigolo, tp.; Luca Quaranta, cr.; Samuel Laynez, vl.; David Zaccaria, vc.; Franco Lupo y Luca Chiantore, pnos.; Luca Gusella, perc.; dir. Juan Trigos).

Fonesa / Aztecas, Gesta Inacabada, México, 1992. *Huehue cuicatl.*

CNCA - INBA - Cenidim / Siglo XX: Voces Serenas, Sonidos de México desde Italia, vol. XVI, s / n de serie, México, 1994. *Revuelos* (in memoriam Silvestre Revueltas) (Ensamble Octandre; dir. Aldo Brizzi).

Centro de Música In Utero I / Canciones de Cuna, CM - 1, México, 1995. *Sièmprèe* (Patricia Carreón, voz).

Centro de Música In Utero / Amnios, CD MU - 3, México, 1995. *Amnios.*

Spartacus / Clásicos Mexicanos: Sones Contemporáneos, 21013, México, 1996, reedición. *Rumores de la Tierra; Axolote; Seis gestos sobre las cuartas; Rayo nocturnal* (Gian Luigi Nuccini, fl.; Francesco Quaranta, ob.; Gina Lisa Cazzaniga, cl.; Alina María Barbaglia, fg.; Francesco Grigolo, tp.; Luca Quaranta, cr.; Samuel Laynez, vl.; David Zaccaria, vc.; Franco Lupo y Luca Chiantore, pnos.; Luca Gusella, perc.; dir. Juan Trigos).

PARTITURAS PUBLICADAS

Chartra Editore / Italia, 1993. *Ataviaos.*

EMM / D 70, México, 1992. *Rayo nocturnal.*

Agenda Editore / s / n de serie, Italia, 1993. *Revuelos* (in memoriam Silvestre Revueltas).

Ediciones Chartra Sesma / ISBN 88-8658-30-0, Italia, 1993. *Dies solis* (música para el cortometraje para la Bienal de Venecia, Italia).

Ricordi / 136548, Italia, 1994. *Revontulet* (Fantasía boreal).

EMM / C 20, México, 1994. *Ataviaos.*

Ricordi / 136620, Italia, 1994. *Anacleto Morones.*

Revueltas, Román

(México, D. F., 8 de febrero de 1952) (Fotografía: José Zepeda)

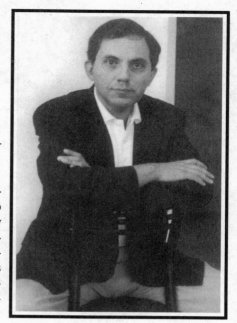

Compositor y violinista. Ha realizado sus estudios en el Conservatorio Real de Música de Lieja (Bélgica) y en la Academia Rubin de la Universidad de Tel-Aviv. Además de la composición, su actividad fundamental es el concertismo. También se desempeña como director del Proyecto Fonoteca de la Ciudad de México.

CATÁLOGO DE OBRAS

DÚOS:

Pasos perdidos (1990) (6') - vl. y pno.

CUARTETOS:

Cuarteto (1988) (9') - cl., fg., vl. y pno.

ORQUESTA DE CÁMARA:

Presagio y luna (1996) (9') - orq. cdas.

ORQUESTA SINFÓNICA:

Camino cerrado (1987) (7').
19 de septiembre (1988) (17').
Fanfarria para orquesta (1989) (3').
Elegía (1989) (6').

Rico, Horacio

(Celaya, Gto., México, 2 de enero de 1957)
(Fotografía: José Zepeda)

Compositor. Realizó sus estudios mu-
sicales en la Escuela Nacional de Mú-
sica de la UNAM (México). Ingresó co-
mo becario al Taller de Composición
del Cenidim con Federico Ibarra. Be-
cado por el gobierno ruso, estudió
con Vladimir Tsitovich (1985). Ha si-
do director del Coro de la UNAM y del
Coro del Conservatorio Nacional de
Música. Obtuvo la beca del Fondo Estatal para la Cultura y las Artes del
Estado de México (1996). Ha compuesto música para teatro.

CATÁLOGO DE OBRAS

SOLOS:

Tema y variaciones (1981) (10') - pno.
Suite para escalas sincréticas (1982) (4') -
 pno.
Suite modal para piano (1987) (5') - pno.
Estudios para piano preparado (1995)
 (9') - pno. preparado.

DÚOS:

Danzas eólicas para cuatro manos (1982)
 (8') - pno. a 4 manos.
Dos valses para acordeón y piano (1983)
 (6') - acordeón y pno.
Vals "Asfixiante" (1984) (3') - fl. y pno.
Vals de la bella serpiente (1991) (7') - cr.
 y pno.

TRÍOS:

Trío (1982) (8') - cl., cr. y pno.
Suite (1990) (8') - 2 crs. y pno.

CUARTETOS:

Tres cuadros (1984) (12') - pno. y percs.
 (3).
Dos cuartetos para cuerdas (1986) (30') -
 cdas.
Suite (1988) (10') - percs.

QUINTETOS:

Aldebarán (1985) (12') - atos.

ORQUESTA DE CÁMARA:

Imágenes (1984) (14') - orq. percs.

ORQUESTA SINFÓNICA:

Díptico (1988) (20').

ORQUESTA SINFÓNICA Y SOLISTA(S):

Concierto para corno y orquesta (1987) (15') - cr. y orq.

Concierto para fagot y orquesta (1990) (22') - fg. y orq.

Concierto para dos pianos preparados y orquesta (1991) (20') - 2 pnos. preparados y orq.

VOZ Y OTRO(S) INSTRUMENTO(S):

Ocho aforismos sobre el amor (1994) (16') - bar., pno. a 4 manos y percs. (2). Texto: Canut de Bon.

CORO, ORQUESTA SINFÓNICA Y SOLISTA(S):

Cantata "Rosa divina" (1995) (18') - sop., ten., coro y orq. Texto: Sor Juana Inés de la Cruz.

MÚSICA PARA BALLET:

La fiesta de los locos (1996) (40') - orq. cám.

Risco, Ricardo

(Panamá, Pan., 10 de noviembre de 1960) (Fotografía: José Zepeda)

Compositor y director de coros. Llegó a México en 1981. Realizó estudios de composición y dirección coral con Mario Lavista y Alberto Alva respectivamente, en el Conservatorio Nacional de Música del INBA (México). Tomó cursos y seminarios con Rodolfo Halffter e Istvan Lang. Ha sido director del Ensamble Coral del Conservatorio Nacional de Música (1986 - 1993), director huésped de la OSEM (1987) y del Coro de Cámara de Bellas Artes (1989), entre otros. Desde 1994 es director del Coro y Ensamble Vocal del Instituto Tecnológico de Monterrey - ciudad de México. Ha impartido clases en el Conservatorio Nacional de Música, en la Escuela Superior de Música y en el Instituto Tecnológico de Monterrey. Entre otras distinciones, ha recibido la beca de Jóvenes Creadores otorgada por el Fonca (México, 1991) y obtuvo el primer lugar en el Concurso de Composición Coral Luis Sandi del INBA (1992). Ha compuesto música para teatro, cine y televisión.

CATÁLOGO DE OBRAS

SOLOS:

Octandro (1985) (7') - cl. amplificado.
Variaciones (1986) (6') - cl. amplificado.
Preludio y fuga (1986) (10') - pno.
Introversión (1986) (8') - vc.
Numen nocturnalis (1990) (9') - fl. de pico.
Modus nocturnus (1993) (6') - fl. alt.

DÚOS:

Dúo para flauta y clarinete amplificado (1986) (9') - fl. y cl. amplificado.
Dueto (1995) (8') - fl. y guit.

TRÍOS:

Trío "Fantasía cuasi una sonata" (1985) (10') - vl., vc. y pno.

CUARTETOS:

Sparkling lights (1988) (10') - cdas.
Imágenes del cuarto naranja (1992) (15') - fl., vl., va. y vc.

ORQUESTA DE CÁMARA:

Convergentes (1985) (12') - orq. cdas.

ORQUESTA DE CÁMARA Y SOLISTA(S):

Música nocturna (1988) (14') - tbls. y orq. cdas.

ORQUESTA SINFÓNICA:

El jardín encantado (1991) (14').

VOZ Y PIANO:

Resurrección (1984) (2') - sop. y pno. Texto: Raquel Aguilera.
Confeso (1985) (3') - mez. y pno. Texto: Miguel González Marcos.

CORO:

Reversible (1989) (6') - coro mixto. Texto: Octavio Paz.
Vocalise (1990) (6') - coro mixto.
Aleluya (1990) (3') - coro mixto.
Sonetos (1992) (7') - coro mixto. Texto: Octavio Paz.

Ritter, Jorge

(México, D. F., 1 de agosto de 1957) (Fotografía: José Zepeda)

Compositor. Realizó estudios en el Conservatorio Nacional de Música del INBA (México) con Mario Lavista y Daniel Catán; posteriormente estudió en Nueva York (EUA) con Georg Continescu, y participó en seminarios con Rodolfo Halffter, Istvan Lang, Luciano Berio, Earl Brown y Leo Brouwer. En 1994 publicó el libro de estudios para guitarra *Meridion*. Es maestro del Conservatorio de Música del Estado de México. En 1993 recibió una beca del Fonca (México). Ha grabado música para cine y televisión.

CATÁLOGO DE OBRAS

SOLOS:

Tres piezas para guitarra (1982) (7') - guit.
Tres preludios para piano (1986) (10') - pno.
Variaciones "Capoeira" para guitarra sola (1987) (11') - guit.
Fantasía para guitarra sola (1994) (11') - guit.

DÚOS:

Poemas tabulares (1982) (10') - 2 guits.
Noesis (1989) (6') - pno. a 4 manos.
Elegía (1995) (5') - sax. sop. y pno.
Tríptico (1995) (12') - fl. y guit.

TRÍOS:

La tentación de Orfeo (1985) (10') - cl., vc. y pno.

CUARTETOS:

Kairos (1992) (7') - cdas.

QUINTETOS:

Toccata rítmica (1990) (12') - cr., cb., guit., pno. y perc.

CONJUNTOS INSTRUMENTALES:

Divertimento (1991) (6') - arp., píc., fl., c.i., cl. bj., cf., cr., tp., vl., va., vc., cb. y percs. (4).

ORQUESTA DE CÁMARA:

Largo maestoso (1983) (8') - orq. cdas.

ORQUESTA SINFÓNICA:

Marionetas (1994) (7').

ORQUESTA SINFÓNICA Y SOLISTA(S):

Concierto no. 1 (1989) (20') - guit. y orq.

VOZ Y PIANO:

Nocturno (1984) (3') - mez. y pno.

MÚSICA ELECTROACÚSTICA
Y POR COMPUTADORA:

Música para secuenciadores (1988) (8').

DISCOGRAFÍA

EMI Capitol de México / LME - 449, México, 1987. *Tres piezas para guitarra* (Emilio Salinas, guit.).

UNAM / Voz Viva de México, México, 1989. *Tres piezas para guitarra* (Roberto Limón, guit.).

Aulos - Schallplatten / PRE 66031 AUL, Alemania, 1990. *Tres piezas para guitarra* (Miguel Ángel Lejarza, guit.).

CNCA - INBA - SACM - Academia de Artes / Manuel Rubio, s / n de serie, México, 1983. *Tres piezas para guitarra* (Manuel Rubio, guit.).

Kojima Recordings / ALCD 43 - ALM, Japón, 1993. *Tres piezas para guitarra; Poemas tabulares* (Juan Carlos Laguna y Norio Sato, guits.).

PARTITURAS PUBLICADAS

Revista *Factor* / México, 1988. *Tres piezas para guitarra.*

Robles Girón, Héctor

(México, D. F., 6 de marzo de 1957) (Fotografía: José Zepeda)

Compositor y cellista. Realizó sus estudios musicales en el Conservatorio Nacional de Música del INBA (México). Dedicado en parte a la enseñanza, también ha sido asesor musical para teatro y televisión; es miembro fundador del Ensamble de las Américas, así como director fundador del Taller de Arte Musical de México.

CATÁLOGO DE OBRAS

SOLOS:

Adagio y fuga (1983) (10') - pno.
Desprendimiento (1984) (2') - vc.
Espacios vacíos (1986) (4') - fl.
Xitlalpul (1987) (2') - vc.
Latente (1990) (4') - vc.
Kukulcán (1991) (8') - cb.
Parajes sonoros (1992) (5') - guit.
Translación (1993) (9') - guit.

DÚOS:

Interlunio (1987) (5') - fl. y va.
Lejanía (1987) (6') - vl. y va.
Fusión (1989) (3') - vc. y cb.

Secuencia (1990) (8') - fl. y cl.
Ave sensorial (1993) (6') - ob. y pno.

QUINTETOS:

Espejismos (1990) (9') - fl., vl., va., vc. y cb.

ORQUESTA DE CÁMARA:

Transición (1981) (9') - orq. cdas.

ORQUESTA SINFÓNICA:

Nocturno solo (1981) (7').

PARTITURAS PUBLICADAS

Caprice S. L. / Boletín Informativo, núm. 2, año 2, abril - junio 1995. *Parajes sonoros.*

Rodríguez, Marcela

(México, D. F., 18 de abril de 1951) (Fotografía: José Zepeda)

Compositora y guitarrista. Estudió composición con María Antonieta Lozano y Mario Lavista. También formó parte del Taller de Composición de Julio Estrada en la Escuela Nacional de Música de la UNAM (México). Actualmente pertenece al Sistema Nacional de Creadores. Compone música para teatro y danza.

CATÁLOGO DE OBRAS

SOLOS:

Paso del tiempo (1979) (5') - guit.
Nocturno (1988) (4') - guit.
Lumbre I (1988) (5') - vc.
Lamento (1989) (5') - fl. dulce.
Cuatro miniaturas (1991) (14') - fl. dulce.
Hilos (1994) (5') - clv.
Lumbre II (apariciones) (1996) (5') - vc.

DÚOS:

Serenata no. 1 (1980) (10') - fl. y guit.
Serenata no. 2 (1980) (10') - fl. y guit.
Divertimento (1980) (3') - 2 guits.
Madrugada (1985) (4') - 2 guits.
Calles que se bifurcan (1986) (10') - 2 guits.
Tarde de circo (1987) (5) - 2 guits.
Amigas de los ojos (1989) (4') - 2 guits.

TRÍOS :

Libro de los elementos (1. Como el agua en el agua; 2. Lamento al viento; 3. Piedras; 4. Lumbre) (1989) (15') - fl. dulce, vc. y pno.

CUARTETOS:

Este mundo (1982) (8') - cdas.
Flug (1986) (4') - 2 tps. y 2 tbs.
Suite (1989) (10') - cl., fg., vc. y pno.
Cuarteto de cuerdas no. 2 (1994) (5') - cdas.
Cuarteto de cuerdas no. 3 (1996) (5') - cdas.
Zihua (1996) (10') - percs.

CONJUNTOS INSTRUMENTALES:

Paisaje (1986) (10') - percs. (6).

ORQUESTA DE CÁMARA:

Canto sin luz (1984) (9') - orq. atos.
La fábula de las regiones (1990) (18') - orq. cdas.
Verano (1994) (10') - orq. cám.

ORQUESTA DE CÁMARA Y SOLISTA(S):

Fantasía (1984) (10') - ob., percs. (3) y orq. cdas.
Concierto no. 2 (1994) (14') - fl. dulce y orq. cdas.
Funesta (1995) (30') - sop. y orq. cám. Texto: Sor Juana Inés de la Cruz.

ORQUESTA SINFÓNICA:

Nocturno (1986) (10').
Religiosos incendios (1991) (10').

ORQUESTA SINFÓNICA Y SOLISTA(S):

Concierto no. 1 para flautas dulces y orquesta (1993) (15') - fls. dulces y orq.

Concierto para guitarra y orquesta (1993) (15') - guit. y orq.
Concierto para cello y orquesta (1994) (15') - vc. y orq.

VOZ Y OTRO(S) INSTRUMENTO(S):

El viaje definitivo (1979) (3') - sop. y guit.
Ocho arias de Juan Ruiz de Alarcón (1992) (13') - sop. y clv. o guit. Texto: Juan Ruiz de Alarcón.
Lumbre 3 (lied del marinero) (1996) (5') - ten. y vc. Texto: Álvaro Mutis.

CORO:

A veces (1994) (1') - coro mixto. Texto: José Gorostiza.

ÓPERA:

La Sunamita (1990) (1 hr. 38') - solistas y cjto. instr.

DISCOGRAFÍA

CNCA - INBA - Cenidim / Serie Siglo XX: Música Mexicana para Flauta de Pico, Horacio Franco, vol. VIII, s / n de serie. México, 1992. *Lamento* (Horacio Franco, fl. ten.).

CNCA - INBA - DDF / La Sunamita, Marcela Rodríguez, 2 CD, s / n de serie, México, 1992. *La Sunamita* (Ma. Luisa Tamez, Janet Macari y Regina Orozco, sops.; Diana Alvarado, alto; Rafael Sevilla, Jorge Valencia y René Velázquez, tens.; Nicolás Isherwood, bajo; La Camerata; coordinador, Roberto Kolb; dir. Aldo Brizzi).

CNCA - INBA - Cenidim / Serie Siglo XX: Voces Serenas, Sonidos de México desde Italia, vol. XVI, s / n de serie, México, 1994. *Dos canciones sobre textos de Juan Ruiz de Alarcón* (Ensamble Octandre; dir. Aldo Brizzi).

UNAM / Voz Viva de México: Música Sinfónica Mexicana, MN 30, México, 1995. *Primer Concierto para flautas de pico* (Horacio Franco, fls. dulces; Orquesta Filarmónica de la UNAM; dir. Ronald Zollman).

Urtex / Música Sinfónica Mexicana, JBCC - 003 - 004, México, 1995, 2a. y 3a. ed. *Concierto no. 1 para flautas dulces y orquesta* (Horacio Franco, fls. dulces; Orquesta Filarmónica de la UNAM; dir. Ronald Zollman).

PARTITURAS PUBLICADAS

Barry Ed. / Alemania. *Madrugada.*
EMM / D 63, México, 1990. *Lumbre.*

CNCA - INBA - Cenidim / s / n de serie,
México, 1992. *Suite.*

Rojas, Bonifacio

(Morelia, Mich., México, 14 de noviembre de 1921 - Morelia, Mich., México, 12 de junio de 1997)

Compositor y director de orquesta. Estudió en la Escuela de Música Sacra de Morelia (México) con Felipe Aguilera Ruiz, Ignacio Mier Arriaga, Paulino Paredes Pérez, Miguel Bernal Jiménez y Gerhart Muench. Fundó la Orquesta Sinfónica de Morelia (hoy de Michoacán), y la Orquesta de Cámara de Michoacán. Ha dirigido orquestas y grupos corales, además de impartir clases en varias escuelas de música del país. Ha recibido diplomas del gobierno del estado de Michoacán, del H. Ayuntamiento de Morelia, de la Universidad Michoacana de San Nicolás de Hidalgo, y la presea José Tocavén (1986) al mérito musical, así como la del periódico *La Voz de Michoacán,* entre otros.

CATÁLOGO DE OBRAS

SOLOS:

Fuga en do menor (1944) - pno.
Vals romántico (1947) - pno.
Tres preludios (1. Blanco y azul; 2. Inge-nuidad; 3. Ilusión) (1947) - pno.
Suite dominical (1947) - órg.
Vals en re bemol mayor (1948) - pno.
Suite para niños no. 1 (1948) - pno.
Sonata clásica (1948) - pno.
Seis preludios (1. Nostalgia; 2. Añoranza; 3. Ternura; 4. El adiós; 5. Estival; 6. Te amo) (1946 - 1955) - pno.
Sonata cromotonal (1956) - pno.
Suite canteras (1962) - pno.
Poema (1965) - arp.

Sonata Mariana (1968) - órg.
Suite para niños no. 2 (1969) - pno.
In memoriam (1971) - órg.
Prelude et fuguette (1972) - órg.
Música para descansar (1973) - pno.
Granadina (1973) - guit.
Suite minera (1. Sierra morena; 2. El santuario; 3. Nocturno) (1975) - pno.
Vals en mi menor (1975) - pno.
Variaciones sobre el tema "Noche de paz" (1975) - órg.
Cuatro estudios de concierto (1976) - pno.
Variaciones sobre "La Passacaille" de Händel (1976) - órg.
Cuatro estudios contemporáneos (1978) - pno.

Élida (1981) - fl.
Variaciones sobre la pirekua "Josefinita" (1981) - fl.
Suite "Lo que habla es el silencio" (1984) - pno.
Minueto (1986) - guit.
Enigma (1986) - fl.
Divertimento para pedal obligado (1986) - órg.
Vita nuova (1988) - pno.
Flor de primavera (1991) - pno.
Primaveral (1991) - pno.
Estudio cromotonal (1992) - pno.
Toccata (1993) - órg.
Pastoral (1993) - órg.
Nocturno (1994) - órg.
Toccata, adagio y fuga (1995) órg.

DÚOS:

Preludio (1973) - 2 fls.
Suite purembe (1986) - fl. y guit.

QUINTETOS:

Variaciones sobre el tema "Pica perico" (1968) - atos.
Suite de rondas infantiles (1978) - atos.
Suite "El circo" (1. Obertura; 2. El payaso; 3. Los trapecistas; 4. Los perritos bailarines; 5. El malabarista; 6. Los caballitos) (1979).

CONJUNTOS INSTRUMENTALES:

Estructuras (1971) - cobres, bj., guit. eléc. y percs.

ORQUESTA DE CÁMARA:

Variaciones sobre el son "Flor de canela" (1985) - vers. para orq. cdas.

ORQUESTA DE CÁMARA Y SOLISTA(S):

Suite "Jardines vallisoletanos" (1960) - recitador, cdas. y percs. (2). Texto: Marcelino Guisa Ramos.

Tzintzuntzan "Tata Cristo de paja" (1986) - sop. y orq. cám. Texto: Alberto Ruiz Gaytán.
Suite "Cinco rosas en cantera rosa" (1992) - ob., vl., va., vc., cb. y orq. cdas.

ORQUESTA SINFÓNICA:

Sinfonía "Herencia tarasca" (1946).
Fiesta de la libertad (1953).
Variaciones sinfónicas sobre el son "Flor de canela" (1964).
Himno a Morelos (1965).
Gerdemani, poema sinfónico (1971).
Obertura 80 (1980).
Himno patriótico nicolaita (1991).
Himno "Juventud" (1991).
Al padre de la patria, poema sinfónico (1996).

ORQUESTA SINFÓNICA Y SOLISTA(S):

Intermezzo (1947) - vl. y orq.
Concierto en re menor (1975) - pno. y orq.
Tollocan (1981) - vl. y orq.
Morelia in tempo mesto (1991) - recitador y orq. Texto: Bonifacio Rojas.
Súplica (1991) - vl. y orq.

VOZ:

Ave María (1949) - 2 voces iguales.
Ave Maris Stella (1965) - 4 voces mixtas.

VOZ Y PIANO:

Es tan blanca (1947) - voz y pno.
Duerme rosal (1950) - voz y pno. Texto: Ernesto Pinto.
Flor de las enredaderas (1964) - voz y pno. Texto: Manuel López Pérez.
Dormir de un corazón (1969) - voz y pno. Texto: Manuel Mena.
Diez hai-kais (1. El pavo real; 2. Las abejas; 3. El saúz; 4. El abejorro; 5. Las toninas; 6. Caballo del diablo; 7. El caimán; 8. La mariposa; 9. Peces vo-

ladores; 10. El bambú) (1951 - 1972) - voz y pno. Texto: José Juan Tablada.

Meciendo (1980) - voz y pno. Texto: Gabriela Mistral.

Casa vacía (1983) - voz y pno. Texto: María Eugenia Olguín M.

Quiéreme en silencio (1983) - voz y pno. Texto: Ma. Eugenia Olguín M.

Canción navideña (1985) - voz y pno. Texto: Tomás Rico Cano.

Desvelo (1985) - voz y pno. Texto: Zenaida Adriana Pineda S.

Soledad (1985) - voz y pno. Texto: Herminia Cruz Recinos.

Ella (1986) - voz y pno. Texto: Rubén Darío.

Niñito ven (1987) - voz y pno. Texto: Amado Nervo.

Jucheti Male (1988) - voz y pno. Texto: anónimo.

No nantzin (1988) - voz y pno. Texto: náhuatl.

VOZ Y OTRO(S) INSTRUMENTO(S):

Verbum caro (1947) - voz y órg.

Bone pastor (1947) - voz y órg.

Veni sponsa Christi I (1949) - voz y órg.

Veni sponsa Christi II (1950) - voz y órg.

Benedicimus (1950) - voz y órg.

O quam suavis (1952) - voz y órg.

Veni sponsa Christi III (1953) - voz y órg.

* *Mater Christi* (1955) - voz y órg. Texto: litúrgico.

Ave María (1957) - voz y órg.

Canto para la primera comunión (1957) - voz y órg.

Renovación de las promesas del bautismo (1957) - voz y órg.

Salus infirmorum (1958) - 3 voces y órg. Texto: litúrgico.

Cancioncilla al niño Dios (1959) - 3 voces iguales y órg.

Veni sponsa Christi IV (1961) - voz y órg.

Dulce niño (1962) - voz y órg.

* *Ecumenica "Paz en la tierra"* (1968) - 2 voces iguales y órg. Texto: litúrgico.

La tierra tembló (1968) - 4 voces mixtas y órg.

Una virgen (1969) - voz y órg.

Los luceros (1969) - voz y órg.

El edén (1969) - voz y órg.

La luz (1969) - voz y órg.

Guadalupana (1969) - 3 voces iguales y órg. Texto: litúrgico.

Bajo tu amparo (1969) - 4 voces mixtas, órg. y cto. cdas.

* *De la Asunción* (1970) - 3 voces iguales y órg. Texto: litúrgico.

Ave María (1970) - 4 voces mixtas y órg.

* *Cantante dominum* (1972) - 4 voces mixtas y órg. Texto: litúrgico.

Canciones para niños (1. El gato y el ratón; 2. El saltamontes; 3. El mono Pepito y el oso Pipón; 4. Te voy a regalar un arco iris) (1979) - sop. y qto. atos. o pno. Texto: Ramón López Lara, Pbro., Juan B. Grosso, Virginia Rodríguez.

Aleluya (1984) - voz y órg.

O salutaris (1987) - voz y órg.

Consagración a la santísima Virgen (1989) - voz y órg.

Diez villancicos (1. Venid Dios nuestro; 2. Llorando está; 3. Cantemos aleluyas; 4. Gloria de Judá; 5. Ha nacido Dios; 6. Vamos a Belén; 7. Naciste muy pequeño; 8. Al ver al Dios nacido; 9. Din don dan; 10. Virgen fiel de Nazaret) (1991) - 4 voces mixtas y órg.

A Nuestra Señora de Guadalupe (1995) - voz y órg. Texto: litúrgico.

* En estas obras, originalmente el compositor pensó en la música para el rito religioso, considerando, con ello, la participación de la congregación.

CORO Y ORQUESTA SINFÓNICA:

Homenaje a don Vasco de Quiroga (1965) - coro y orq. Texto: Bonifacio Rojas.

MÚSICA ELECTROACÚSTICA Y POR COMPUTADORA:

Pinos michoacanos (fantasía) (1989) - cdas. y cinta.

Rojo, Vicente

(México, D. F., 15 de enero de 1960) (Fotografía: José Zepeda)

Compositor. Participó en el curso de composición electroacústica impartido por Pierre Schaeffer y Guy Reibel, en el Conservatorio Superior de París (Francia, 1979 - 1981). Al mismo tiempo asistió a los seminarios del Groupe de Recherches Musicales (Francia). En 1981 trabajó en el estudio Phonos (España) con Gabriel Brincic, y posteriormente con Charles Dodge, en el Center for Computer Music, Brooklyn College (EUA). Trabajó en el Primer Taller Internacional UPIC (Francia, 1987), bajo la asesoría de François Bernard Mache y Alain Despres. En 1988 fue profesor en el Taller UPIC - México. Con apoyo de la Fundación Rockefeller y el Fonca (México), participó como invitado en el curso de composición algorítmica en el Center for Computer Research in Music and Acoustics en la Universidad de Stanford (EUA, 1994). Es cofundador del grupo Atte. La Dirección, miembro de la Sociedad Mexicana de Música Nueva (SMMN) y miembro fundador del Centro Independiente de Investigaciones Musicales y Multimedia (CIIMM).

CATÁLOGO DE OBRAS

MÚSICA ELECTROACÚSTICA
Y POR COMPUTADORA:

Algas marinas (1981) (12') - cinta.
Imagen (1982) (12') - cinta.
Trío 1 (1982) (20') - electrónica en vivo (3 intérps.). Colaboración: Antonio Russek y Samir Menaceri.
Trío 2 (1983) (15') - electrónica en vivo (3 intérps.). Colaboración: Antonio Russek y Samir Menaceri.

Vulcán (1983) (11') - cinta.
Entretiempos / Entrespacios (1984) (15') - electrónica en vivo. Colaboración: Antonio Russek y Samir Menaceri.
Encuentros (1984) (9') - cinta.
Envolvente (1984) (12') - narradores, vl., perc. y sint.
Trío 3 (1985) (15') - electrónica en vivo. Colaboración: Antonio Russek y Roberto Morales.

A4 (1985) (15') - electrónica en vivo. En colaboración con Antonio Russek, Samir Menaceri y Roberto Morales.

Pasos (1985) (6') - cinta y diapositivas.

Passionata (1986) (30') - electrónica en vivo. En colaboración con Arturo Márquez.

Erótica II (1986) (8') - globo y vl. procesados.

Maitines 666 (1987) (10') - ten. y cinta. Texto: Umberto Eco.

En vitesse (1988) (6') - cinta. En colaboración con Antonio Russek.

Música para después de la batalla (1988) (32') - electrónica en vivo. En colaboración con Samir Menaceri y Roxana Flores.

Nadie es inocente (1988) (9') - cinta.

Claroscuro (1988) (6') - cinta.

Lágrimas de óxido (1988) (10') - sints. (1 intérp.) y esculturas sonoras.

Marabunta (1990) (7') - sax. modificado, sint. y dat.

Otoño perdido (1990) (13') - cinta.

Metal 21 (1990) (9') - sint. y dat.

Voces (1990) (10') - muestreador digital y dat.

La escondida 21 altos (1991) (23') - voz femenina, sints. y dat. Texto: Alberto Huerta. En colaboración con Armando Contreras.

No te k. 20 Mozart (1991) (15') - electrónica. En colaboración con Armando Contreras.

Olleolla (1992) (15') - fls. prehispánicas, sint., sax., dat. y ollas de barro (4).

Babel (1993) (1 hr. 20') - voz femenina, narrador y sints. [+ percs. (2)]. Texto: David Huerta. En colaboración con Armando Contreras y Betsy Pecanins.

Ella se desliza (1993) (4') - electrónica. En colaboración con Armando Contreras.

Sol negro (1993) (6') - electrónica. En colaboración con Armando Contreras.

Itinerario (1994) (15') - sints. y samples (2 intérps.). En colaboración con Armando Contreras.

DISCOGRAFÍA

CIIMM / Colección Hispano-Mexicana de Música Contemporánea: Música Electroacústica Mexicana, vol. 3, s / n de serie, México, 1984. *Vulcán.*

Lejos del Paraíso / s / n de serie, México, 1989. *Música para después de la batalla.*

Opción Sónica / Mirage, OPCD 14, México, 1994. *Ella se desliza; Sol negro.*

Lejos del Paraíso / Ollesta, GLPD 06, México, 1994. *Olleolla* (Guillermo Portillo, fls. y sax.; Vicente Rojo, sint. y percs.).

Romero, Germán

(Mérida, Yuc., México, 28 de octubre de 1966)
(Fotografía: José Zepeda)

Compositor. Realizó la licenciatura en composición con Julio Estrada en la Escuela Nacional de Música de la UNAM (México). Ha asistido a cursos con Arturo Márquez, Jörg Herchet, Mario Lavista, Federico Ibarra y Daniel Catán, entre otros. Hizo una residencia en Les Ateliers UPIC (Francia). Fue profesor en la Escuela de Perfeccionamiento Vida y Movimiento e impartió cursos en la ENM de la UNAM. Actualmente es profesor de la Escuela de Música Coral del Instituto de Cultura de Yucatán, del Centro Estatal de Bellas Artes del mismo estado y del Cedart Ermilo Abreu Gómez. Recibió beca para participar en el Festival Internacional de Música Nueva de Darmstadt (1992), y otra del Fonca para Jóvenes Creadores (1996). Ha compuesto música para cine.

CATÁLOGO DE OBRAS

SOLOS:

Tres canciones para Aura (1985) (5') - pno.
El mito del reencuentro (1989) (7') - vc.
Velasco (1994) (7') - pno.
Umbrales (1994) (8') - guit.
Tejidos (1996) (8') - arp.

CUARTETOS:

Entre sangre y viento (1988) (12') - cdas.

ORQUESTA DE CÁMARA:

Composición I (1990) (7') - orq. cám.

VOZ Y OTRO(S) INSTRUMENTO(S):

El principio, música para tres fragmentos del Tao Te King (10') - sop. y fl. (+ fl. alt.). Texto: Lao Tsé.

Rosado, Juan Antonio

(San Juan, Puerto Rico, 10 de diciembre de 1922 - México, D. F., 27 de agosto de 1993)

Compositor. Llegó a México en 1948; no pudo obtener la nacionalidad mexicana. Realizó estudios en la Escuela Nacional de Música de la UNAM (México), donde se recibió como maestro en composición; asimismo, tomó diversos cursos de especialización. Algunos de sus maestros fueron Roland MacKamul, Juan D. Tercero y Rodolfo Halffter. Desempeñó una larga labor docente y administrativa en la Escuela Nacional de Música de la UNAM, donde colaboró como subdirector. Fundó diversos grupos de compositores como X - 1, Círculo Universitario de Compositores y Círculo Disonus. Es autor de la música y el libreto de la comedia musical *Rapsodia potpurrí*. Ganó el primer premio en el Concurso de Composición de la Escuela Nacional de Música de la UNAM (1960).

CATÁLOGO DE OBRAS

SOLOS:

Danza oriental de las horas (capricho oriental para piano) (1940) - pno.
Diciembre alegre (vals para piano) (1940) - pno.
Capricho macabro (suite no. 2 en do mayor) (1941) - pno.
Tema (1946) - pno.
Fantasía en si mayor no. 1 (1948) (6') - pno.
Tres nocturnos (1949) (4') - pno.
Bailable en re (1950) (1') - pno.
Vals en fa (1950) (2') - pno.
Bailable en do mayor (1950) (1') - pno.

Mazurka en sol mayor (1950) (2') - pno.
Añoranza (1950) (2') - pno.
Vals allegro en do (vals petit) (1950) (3') - pno.
Mazurka en fa menor (1950) (3') - pno.
Tarantella en sol (1950) (3') - pno.
Berceuse (1951) - pno.
Habanera (1951) - pno.
Scherzo no. 1 (1951) - pno.
Scherzo no. 2 (1951) - pno.
Romanza y habanera (1951) - pno.
Danza lenta (1951) - pno.
Cuatro preludios (1951) (10') - pno.
Preludio y canon (1952) - pno.

Introducción y toccata (1952) - pno.
Tres caprichos (1952) - pno.
Dos fugas (1953) - pno.
Pequeña suite (1. Danza de los saltarines; 2. Danza sincopada; 3. Danza oriental; 4. Vals) (1953) - pno.
Variaciones sobre temas populares (1954) - pno.
Hoja de álbum (1957) - pno.
Preludio (1957) - pno.
Introducción y fantasía sobre un tema de Johann Sebastian Bach (1958) - pno.
Caricaturas mexicanas (1. Alegre y sentimental; 2. Viejos tiempos; 3. De parranda) (1958) - pno.
Transmutaciones I (1958) - pno.
Suite encadenada (1. Jazzetto; 2. Fantasía; 3. Bacanal) (1960) - pno.
Intimidad (1960) - guit.
Invención a dos voces (1961) - pno.
Nocturno a la memoria de Debussy (1961) - pno.
Transmutaciones II (1961) (7') - pno.
Vals (1964) - vers. para pno.
(Sin título) (1. Allegretto; 2. Lento; 3. Allegro festino) (1965) - pno.
Fuga melancólica (1966) - pno.
Mutaciones (1972) (7') - pno.
Remembranzas (1. Manhattan; 2. Afroantillana) (1974 / 1988, respectivamente) - pno.
Tarantela (1979) - pno.
Cuatro invenciones (1977 - 1985) (4') - pno.

DÚOS:

Homenaje a Igor - cl. y pno.
Salchichas vienesas - sax. y pno.
Fantasía romántica (1954) - 2 pnos.
Preludio y fantasía sobre un tema de Johann Sebastian Bach (1958) - tb. y pno.
Elegía (1960) - cl. y pno.
Sonatina para clarinete y piano (1961) - cl. y pno.

Transmutaciones II (1961) - cl. y pno.
Romance para violín y piano (1967) - vl. y pno.
Introducción y allegro vivace en sol (1967) - vl. y pno.
Divertimento VII (1. Obertura; 2. Jazzetto; 3. Vals; 4. Fantasía) (1967) - pno. a 4 manos.
Transmutaciones III (1968) - fl. y pno.
Sonatina para flauta y piano (1968) - fl. y pno.
Pieza no. 1 para violoncello y piano (1970) - vc. y pno.
Sonatina para fagot y piano (1970) - vers. para fg. y pno. (basada en la *Pieza no. 1 para violoncello y piano*).
Rondó (1984) - 2 pnos.
Tres piezas para violoncello y piano (1987) - vc. y pno.

TRÍOS:

Trío para flauta, fagot y piano (13') - fl., fg. y pno.
Romance (1957) - fl., tb. y pno.
Divertimento II (1960) - fl., vc. y pno.
Divertimento IV (1. Jazzetto; 2. Leyenda; 3. Presto) (1963) (10') - fl., vc. y pno.
Divertimento VI (1. Diálogo; 2. Evocación; 3. Tropicana; 4. Romance; 5. Fuga en fa) (1965) - fl., cl. y fg.
Tres piezas para flauta, violín y piano (1972) - fl., vl. y pno.

CUARTETOS:

Cuarteto de cuerdas (1960) - cdas. (inconcluso).
Divertimento V (1964) (2') - fl., ob., cl. y fg.
Transmutaciones V (1972) - guit., fl., cb. y perc.

QUINTETOS:

Suite lírica (1. Romanza; 2. Marcha; 3. Fiestas pueblerinas) (1955) - cto. cdas. y pno.

Divertimento I (Quinteto de alientos no. 1) (1959) - fl., ob., cl., fg. y cr.

Divertimento III (1. Jazzetto; 2. Nocturno; 3. Antillana; 4. Revoltillo) (1962) (15') - saxs.

Divertimento VII (Quinteto de alientos no. 2) (1. Preámbulo; 2. Fantasía; 3. Vals; 4. Mutaciones) (1985) - atos.

Quinteto de alientos no. 3 (1985) - atos.

Introducción (1992) - atos.

CONJUNTOS INSTRUMENTALES:

Suite contrastes (Suite popular) (1. Prólogo; 2. Elegía; 3. Vals; 4. Leyenda; 5. Marcha) (1957) - cl., sax. alt., tp., bugle, tb. ten. de varas, bat. y pno.

Transmutaciones IV (1969) - fl. (+ píc.), cl., fg., vc., pno. y percs. (2).

ORQUESTA SINFÓNICA:

Fantasía sinfónica (1959).

Transmutaciones III (1961) - vers. para orq. (inconclusa).

ORQUESTA SINFÓNICA Y SOLISTA(S):

Concierto para flauta y orquesta - (inconcluso).

Concierto fantasía (1954) - 2 pnos. y orq.

Concierto para saxofón tenor y orquesta (1983) - sax. ten. y orq. (inconcluso).

VOZ Y PIANO:

El nido ausente (1959) (3') - sop. y pno. Texto: Leopoldo Lugones.

Llanto en mi corazón (1960) - voz y pno. Texto: Paul Verlaine.

Chismografía (1960) (3') - sop. y pno. Texto: anónimo.

El retablo de la tarde (1962) - sop., alto y pno.

Corrido de los fundadores (1991) - voz y pno. En colaboración con Mario Kuri-Aldana. Texto: Armando Kuri-Aldana.

MÚSICA PARA BALLET:

Rapsodia callejera (1956) - cl., sax. alt., 2 saxs. tens., sax. bar., tp., cb., pno. y percs. (3).

DISCOGRAFÍA

EMI Capitol / Música Latinoamericana para Guitarra, LP, 1980. *Intimidad* (Miguel Alcázar, guit.).

Rosales, Hugo

(México, D. F., 9 de diciembre de 1956) (Fotografía: José Zepeda)

Compositor. Realizó sus estudios musicales en la Escuela de Iniciación Artística no. 1 del INBA (México), Escuela Nacional de Música de la UNAM (México) y en la Facultad de Música del Instituto Superior de Arte de La Habana (Cuba), donde obtuvo la licenciatura en música con la especialización en composición sinfónica bajo la dirección de Roberto Valera, Carlos Fariñas y Harold Gramatges. También asistió a diversos cursos con Juan Blanco, Luigi Nono, Franco Donatoni y Manuel Enríquez, entre otros. Ha sido cofundador del Círculo Disonus y del Ensamble Nacional de Artes Escénicas. En 1987 ganó en Cuba el premio de composición de las Juventudes Musicales y el Concurso Nacional de Composición de las Escuelas de Arte y Ministerio de Cultura; obtuvo el Premio Nacional Sor Juana Inés de la Cruz convocado por el gobierno del Estado de México (1996). Actualmente es maestro de la Escuela Superior de Música del INBA y de la Escuela Nacional de Música de la UNAM.

CATÁLOGO DE OBRAS

SOLOS:

El diario de una piedra (1974) (5') - guit.
Magdalena (1974) (5') - guit.
El último juicio (1974) (5') - guit.
Tres pensamientos sobre una idea (1975) (5') - guit.
Suite barroca (1980) (16') - guit.
Anaid a la paloma (1980) (9') - guit.
Corriente empedrada (1982) (8') - guit.
Bagatela elegiaca (1983) (5') - fl.

Sonata rondó (Jimaguas) (1986) (9') - guit.
El güije (1987) (5') - cl.
Preludio (1987) (5') - fg.
El güije (1995) (5') - vers. para pno.

DÚOS:

Tres piezas (1981) (9') - fl. y pno.
Bagatela de la luna llena (1987) (5') - fl. y pno.

Corriente empedrada (1987) (5') - tp. y pno.
El güije (1995) (5') - vers. para fl. y pno.

CUARTETOS:

Fuga (1979) (6') - fl., ob., cl. y fg.

QUINTETOS:

La música nace del sol (1985) (10') - atos.

CONJUNTOS INSTRUMENTALES:

Nuestra América (1985) (10') - 2 tps., 2 crs., tb. y tba.

ORQUESTA DE CÁMARA:

El cuíjaro (1979) (12') - orq. cdas.
Pirámides (1985) (15') - orq. percs.

ORQUESTA SINFÓNICA:

Jimaguas (1986) (15').
Tonatiuh (sol mestizo) (1989) (15').

VOZ Y OTRO(S) INSTRUMENTO(S):

Mejor cantemos (1972) (4') - voz y guit. Texto: Hugo Rosales.
A mi madre (1973) (4') - voz y guit. Texto: Hugo Rosales.
Luz (1973) (4') - voz y guit. Texto: Hugo Rosales.
Despertar triste (1973) (4') - voz y guit. Texto: Hugo Rosales.
Frustración (1974) (4') - voz y guit. Texto: Hugo Rosales.

A mi guitarra (1974) (4') - voz y guit. Texto: Hugo Rosales.
A ti, hermano (1976) (5') - voz y guit. Texto: Hugo Rosales.
El guerrillero desconocido (1976) (5') - voz y guit. Texto: Hugo Rosales.
Acambay (1983) (4') - voz y guit. Texto: Hugo Rosales.
Canto al trabajo (1984) (4') - voz y guit. Texto: Hugo Rosales.
Himno al deporte (1985) (5') - voz y guit. Texto: Hugo Rosales.
Tríptico a mi hijo (1. Canción de cuna; 2. Los niños patinadores; 3. Los niños, esperanza del mundo) (1992) (12') - voz y guit. Texto: Hugo Rosales.

CORO:

Canto a la Paz (1983) (6') - coro mixto.

CORO, ORQUESTA SINFÓNICA Y SOLISTA(S):

El sueño (1995) (35') - sop., alto, ten., coro mixto y orq. (ampliada). Texto: Sor Juana Inés de la Cruz.

CORO Y BANDA:

Himno al maratón (1996) (4') - coro mixto y bda. sinf. Texto: Hugo Rosales.

MÚSICA ELECTROACÚSTICA Y POR COMPUTADORA:

Cristales (1984) (16' 40") - cinta.

DISCOGRAFÍA

Lejos del Paraíso - SMMN - Fonca / Solos - **Dúos**, GLPD21, México, 1996. *Bagatela de la luna llena* (Miguel Ángel Villanueva, fl.; Dulce María Sortibrán, pno.).

PARTITURAS PUBLICADAS

Editora Musical de Cuba / 20.022, Cuba, 1989. *Bagatela de la luna llena.*

Russek, Antonio

(Torreón, Coah., México, 3 de agosto de 1954)
(Fotografía: José Zepeda)

Compositor. Inició su formación a muy temprana edad en una orquesta sinfónica juvenil en su ciudad natal, tocando saxofón. Hacia 1973 comenzó a hacer vitrales y esculturas con especial interés en la exploración del objeto sonoro, y creó su propio estudio de acústica y síntesis electrónica. Asiste, asesora e imparte cursos sobre música electrónica en múltiples países. Además brinda asistencia técnica para instalaciones, ofrece conciertos y dirige ediciones discográficas. Es fundador del CIIMM y miembro de la SMMN. Ha participado en diversos seminarios en México y en el extranjero. Es integrante fundador de ÓNIX, Nuevo Ensamble de México. Ganó el Premio Cuauhtémoc de las Artes (1988) y se hizo acreedor a la beca para Creadores del CNCA (México, 1991). Compone música para teatro.

CATÁLOGO DE OBRAS

MÚSICA ELECTROACÚSTICA
Y POR COMPUTADORA:

Atmósferas 1 (1977) (25') - cinta.
Estudio electrónico no. 1 (1979) (25') - cinta.
Aleaciones 1 (1980) (11'50") - cinta. Colaboración: Samir Menaceri.
Estudio electrónico no. 2 (1980) (15') - cinta.
Continuidades y distancias (1981) (9') - bailarina y medios electrónicos en vivo.
Introspecciones (1981) (15') - medios electrónicos en vivo y sistema de distribución de 10 canales.
Para espacios abiertos (1981) (14') - cinta y sistema de distribución múltiple.
Reincidencias (1981) (12') - cinta.
Summermood (1981) (11') - fl. bj. amplificada con procesamiento electrónico en vivo.
Estudios para microcomputadora (1982) (20') - comp. en vivo.
Trío (1982) (15') - 3 medios electrónicos en vivo.

Piezas cortas (1982) (30') - cinta.

Desde entonces (1983) (14') - sax. alt. con procesamiento electrónico en vivo y sint.

Entretiempo - entrespacios (1983) (15') - dotación variable con electrónica en vivo.

Trío III (1983) (15') - sax., objeto sonoro y 1 medio electrónico en vivo.

Coexistencias (1984) (12') - pno. preparado y cinta.

Discursos (1984) (21') - actor y cinta. Texto: Peter Handke.

Paisaje circular (1984) (14') - disco metálico con procesamiento electrónico en vivo y cinta.

Reflejos distantes (1984) (14') - dos microcomps. en vivo y sistema de sonido de distribución múltiple.

A 4 (1985) (20') - sints., objetos sonoros y 4 procesamientos electrónicos en vivo.

Canon al aire libre (1985) (18') - ocho tbls. y cinta.

Juego de mesa (1985) (10') - cualquier número de músicos con objetos sonoros procesados electrónicamente en vivo y un sistema de sonido de distribución múltiple.

Punto de fuga 1 (1985) (12') - solista y medios electrónicos en vivo.

Conjetura (estudio para computadora no. 5) (1986) (13') - cinta.

Vestigio (1986) (14') - solista y medios electrónicos en vivo.

De vez en vez (1987) (9') - sint. y medios electrónicos en vivo.

Punto de fuga 2 (1987) (50') - instrs. *ad libitum* con medios electrónicos y efectos visuales.

A flor de piel (1988) (10') - metalófonos realizados por Gabriel Macotela y medios electrónicos en vivo.

A toute vitesse (1988) (6') - cinta.

ASA / ISO 100 21° (1988) (4') - cinta.

Luz de invierno (1988) (11') - vc. con procesamiento electrónico en vivo y cinta.

Puntos cardinales (1988) (8') - sax. alt. y procesamiento eléctronico en vivo.

Punto y aparte (1989) (18') - cinta.

Ohtzalan (1990) (10') - cinta.

Diez miniaturas (1980 - 1990) (13') - cinta.

Primer aliento (1991) (7') - controlador MIDI de aliento y cinta.

Sin aliento (1992) (8') - solista con un controlador inalámbrico y comp.

Zanfonietta (1992) (8') - solista con un controlador inalámbrico y cinta.

Concretando (1993) (3') - cinta.

Lu (1993) (12') - medio electrónico en vivo.

Nextalgia (1993) (3') - cinta.

Nuevas miniaturas (1995) (duración variable) - cinta.

Instantáneas (1995) (duración variable) - cinta.

Zayio (1996) (11') - fl. bj. y medios electrónicos en vivo.

DISCOGRAFÍA

CIIMM / El Ojo Visitado (libro objeto), s / n de serie, México, 1984. *Paisaje circular.*

CIIMM / Voces de la Flauta, C - 02. México, 1984. *Summermood* (María Elena Arizpe, fl.).

CIIMM / Colección Hispano-Mexicana de Música Contemporánea: Música Electroacústica Mexicana, vol. 3, s / n de serie, México, 1984. *Para espacios abiertos.*

CIIMM / Colección Hispano-Americana de Música Contemporánea, vol. 5, s / n de serie, México, 1988. *ASA / ISO 100 21°.*

Saldívar, René

(Matamoros, Tamps., México, 14 de abril de 1968) (Fotografía: Arturo Talavera)

Compositor, violista y violinista. Realizó estudios en la Facultad de Música de la Universidad de Tamaulipas (México). Ha participado como solista con varias orquestas y ha realizado arreglos sinfónicos. Actualmente es violinista de la Orquesta Sinfónica de Xalapa (México). Ganó el Concurso Nacional de Obras Originales para Quinteto de Alientos (1993) y el segundo lugar para Quinteto de Metales (1993). Asimismo recibió el premio al Mérito Juvenil en el área de Artes, otorgado por el gobierno de Veracruz.

CATÁLOGO DE OBRAS

DÚOS:

Dos romanzas para flauta y piano (1996) (6') - fl. y pno.

QUINTETOS:

Quinteto para alientos (1992) (12') - atos.
Quinteto para metales (1993) (10') - metls.
Divertimento para metales (1996) (11') - metls.

ORQUESTA DE CÁMARA Y SOLISTA(S):

Concierto para tres violas y orquesta de cuerdas (1993) (18') - 3 vas. y orq. cdas.

ORQUESTA SINFÓNICA:

Fantasía sinfónica (1989) (12').
Suite de valses mexicanos (1994) (18').
Suite de sones (1994) (17').

ORQUESTA SINFÓNICA Y SOLISTA(S):

Concierto para violín y orquesta (1989) (15') - vl. y orq.
Concierto para trombón y orquesta (1995) (18') - tb. y orq.
Concierto para contrabajo y orquesta (1995) (15') - cb. y orq.

CORO:

Corro bajo la luz de bengala (1992) (4') - coro mixto.

CORO Y ORQUESTA SINFÓNICA:

Canasta de villancicos (1993) (9') - coro mixto y orq. Texto: anónimo.

Rapsodia navideña (1993) (11') - coro mixto y orq. Texto: anónimo.

Salinas, Arturo

(Monterrey, N. L., México, 24 de noviembre de 1955) (Fotografía: Juan José Cerón)

Compositor y etnomusicólogo. Estudió composición con Robert Cogan en el Conservatorio de Nueva Inglaterra (EUA), donde se graduó con honores en 1978. También estudió música electroacústica y microtonal con Jean Etiene Marie en el Centro Internacional de Investigaciones Musicales en París (Francia); otros de sus maestros fueron Igor Markevitch (Weimar), Charles Boilès (Montreal) y Pauline Oliveros (EUA y Canadá). Ha realizado investigaciones sobre música indígena mexicana, principalmente tarahumara. Además ha sido compositor residente en Mills College (EUA), y profesor visitante de composición en la Universidad de Princeton, y en Brasil. Ha recibido becas y apoyos de la Fundación Sagan, Fundación Wenner-Grem y del Instituto Goethe, entre otros. Ha compuesto música para danza, cine e instalaciones sonoras.

CATÁLOGO DE OBRAS

SOLOS:

Yoru (1975) (10') - órg.
Nocturno (Amante) (1976) (4') - pno.
Unami (1981) (3') - fl.
Bi: holding together (1986) (duración variable) - acordeón (con campanas opcionales).
Kin 1 (1994) (1') - pno.

DÚOS:

Islas de otoño (1978) (9') - 2 pnos.
Munamukami (1980) (5') - fl. y pno.
Okwabi (1982) (6') - 2 tambores tarahumaras.

Netík (1994) (6') - vc. y pno.

CUARTETOS:

Estudios (1992) (9') - cdas.

QUINTETOS:

Kin 5 & 6 (1992) (3') - fl., cl., vc., mar. y pno.
Kintetito (1993) (2') - atos.

CONJUNTOS INSTRUMENTALES:

Insomnios (1979) (15') - 5 o más cbs.
*Tsui (*con *Amayi)* (1981) (20') - grupos

de 3, 6, 9 o 12 personas con copas de cristal (con cinta opcional).

Achurubi (1982) (duración variable) - percs. (2 o más) con instrs. indígenas.

Pau (1986) (13') - cjto. u orq. de vcs. (múltiplos de 6 hasta 96).

Danza de estrellas (1995) (6') - fl., ob., cl., fg., tp., tb., percs. (4), arp., pno., 2 vls., va., vc. y cb.

Poema oculto (1988) (13') - cl., va., vc., guit., arp., vib. y pno.

Awíroma (1995) (8') - percs. (6 o más) con instrs. indígenas.

Mawiris (1996) (16') - fl., cl., vl., vc., perc. y pno.

ORQUESTA SINFÓNICA:

Manantial (1990) (18').
Estrellas de invierno (1994) (6').

VOZ:

Chaméroama (1995) (duración variable) - voz hablada amplificada, s / t.

CORO:

Svetliná (1976) (12') - coro femenino, s / t.

CORO E INSTRUMENTO(S):

Stelmni (1993) (5') - coro mixto y 33 campanas, s / t.

MÚSICA ELECTROACÚSTICA
Y POR COMPUTADORA:

Dao (1974) (duración variable) - instalación sonora.

Nijawi (1976) (17') - cinta.

Damaru (1979) (15') - cinta (con imágenes opcionales).

Damaru (versión II) (1979) (7') - cinta (con imágenes opcionales).

Vindu (1981) (8') - cinta.

Tabla (1983) (11') - perc. y sistema electroacústico.

Para la diosa de la lluvia (1983) (11') - fls. y ocarinas prehispánicas con sistema electroacústico espacial (1 ejecutante y 2 asistentes).

TO.TI.NA (1984) (6') - sonajas y maracas (indígenas y mestizas) y sistema electroacústico (1 ejecutante).

Úmai (1985) (duración variable) - instalación sonora.

Umbral (1986) (4') - cinta.

Bigu (1987) (10') - voz y sistema electroacústico. s / t.

Estrellas para Gabriel (1988) (30') - instalación sonora.

Rélawi (1989) (duración variable) - cajita de música electrónica e interactiva.

Takal: música para un eclipse solar (1991) (21') - instrs. indígenas mexicanos computarizados (1 ejecutante).

Lumil (1991) (12') - cinta.

Espacio nocturno (1993) (duración variable) - instalación sonora.

DISCOGRAFÍA

Radio Nuevo León / Conciertos de Verano Temporada '93 de Radio Nuevo León, CD, RNL 001, México, 1993. *Munamukami* (Miguel Lawrence, fl.; Arturo Rodríguez, pno.).

Deep Listening Publications / AS - DAT - 1. EUA, 1994. *Nijawi.*

Deep Listening Publications / AS - DAT - 2. EUA, 1994. *Lumil.*

PARTITURAS PUBLICADAS

Cenidim / Cinco Compositores Jóvenes, Música para Piano, s / n de serie, México, s / f. *Nocturno.*

Deep Listening Publications / AS - S - 1. EUA, 1994. *Svetliná.*

Deep Listening Publications / AS - S - 2. EUA, 1994. *Unami.*

Deep Listening Publications / AS - S - 3. EUA, 1994. *Yoru.*

Deep Listening Publications / AS - S - 4. EUA, 1994. *Munamukami.*

Deep Listening Publications / AS - S - 5. EUA, 1994. *Stelmni.*

Deep Listening Publications / AS - S - 6. EUA, 1995. *Kintetito.*

Deep Listening Publications / AS - S - 7. EUA, 1995. *Estudios.*

Deep Listening Publications / AS - S - 8. EUA, 1995. *Netik.*

Deep Listening Publications / AS - S - 9. EUA, 1995. *Bi: holding together.*

Deep Listening Publications / AS - S - 10. EUA, 1995. *Kin 1.*

Deep Listening Publications / AS - S - 11. EUA, 1995. *Kin 5 & 6.*

Deep Listening Publications / AS - S - 12. EUA, 1995. *Danza de estrellas.*

Deep Listening Publications / AS - S - 13. EUA, 1995. *Estrellas de invierno.*

Deep Listening Publications / AS - S - 14. EUA, 1996. *Awíroma.*

Deep Listening Publications / AS - S - 15. EUA, 1996. *Mawiris.*

Sánchez, Carlos

(México, D. F., 22 de julio de 1964) (Fotografía: José Zepeda)

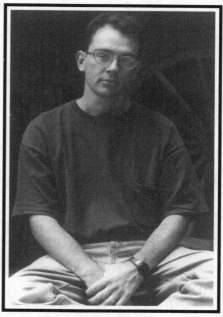

Compositor. Comenzó sus estudios musicales en la Escuela de Música de la Universidad de Guadalajara (México), recibiéndose como instructor de música (1985) y realizó la maestría en composición en Peabody Conservatory of Music de Baltimore (EUA, 1989). Obtuvo la maestría en composición en Yale University (EUA, 1991), y posteriormente el doctorado en composición en Princeton University (EUA, 1996). Además de su actividad creadora, ha realizado labores docentes en la Escuela de Música de la Universidad de Guadalajara y en los departamentos de Música de Princeton University y del San Francisco State University (EUA). Imparte también seminarios, talleres y conferencias. Fue director artístico de Cuicani Orchestra y colaborador de la revista *Varia* así como productor de programas en estaciones de radio cultural. Entre las distinciones que ha recibido, se encuentran el premio Margaret Fairbank Jory, American Music Center de Nueva York (1991), primer Premio Forum 1993 de la Universidad de Montreal (Canadá), UNESCO (1994), y el Presidential Award de San Francisco State University (1996). Ha compuesto música para teatro y cine.

CATÁLOGO DE OBRAS

SOLOS:

Cinco, cinco y seis (1987) (7') - fl.
Mano a mano I (1997) (3') - pno.
Mano a mano II (1997) (3') - pno.

DÚOS:

The loon's chant (1987) (18') - cl. y pno.
Calacas y palomas (1991) (11') - 2 pnos.

TRÍOS:

Jarocho locochón (1996) (9') - fl., cl. bj. y pno.

CUARTETOS:

Danza / contradanza (1994) (12') - cdas.

QUINTETOS:

M. E. in memoriam (1994) (7') - ob., 2 vls., pno. y perc.

CONJUNTOS INSTRUMENTALES:

Béla perpetua - (1995) - ensamble.
A Tutiplen (1997) (9') - fl., cl. bj., vl., vc., pno. y perc.

ORQUESTA DE CÁMARA:

Conductus (1990) (8') - orq. cám.
Retablos (1992) (9') - orq. cám.
Son del corazón (1993) (18') - orq. cám.
Conductus (1997) (8') - orq. cám.

ORQUESTA DE CÁMARA Y SOLISTA(S):

Fandango y cuna - (1996) - tb. y orq. cdas.

ORQUESTA SINFÓNICA:

Gota de noche (1989) (11').
Figura y secuencia (1989) (13').
Tzilini (1992) (12').
Girandula (1994) (12').
Girando, danzando (1996) (12').

VOZ Y OTRO(S) INSTRUMENTO(S):

Figura y secuencia (1989) (14') - narrador, cl. (+ cl. bj.), vl., va., vc., pno. (+ celesta) y perc.

MÚSICA ELECTROACÚSTICA Y POR COMPUTADORA:

Cinco (1987) (10') - fl., cl., perc., pno. y sint.
Estudio electrónico no. 1 (1987) - sints. y comp.
Pedacito de patria (1992) (7') - 2 arps. y cinta.

DISCOGRAFÍA

UMUS / Forum '93, Nouvel Ensemble Moderne, Montreal, 1995. *Son del corazón.*

PARTITURAS PUBLICADAS

Universidad de Guadalajara / Revista *Tiempos de Arte*, México, 1988. *Cinco, cinco y seis.*

EMM / México, 1994. *Calacas y palomas.*

Sánchez, Hilario

(Bochil, Chis., México, 2 de septiembre de 1939)

Compositor y pianista. Autodidacta. Fundamentalmente jazzista, ha incursionado en la música de concierto. Entre las distinciones a las que ha sido acreedor, destacan el homenaje en la Feria Cultural de Tuxtla Gutiérrez (México, 1991), Premio Chiapas, otorgado por el gobierno del estado de Chiapas (1991) y Premio Rafael Elizon-

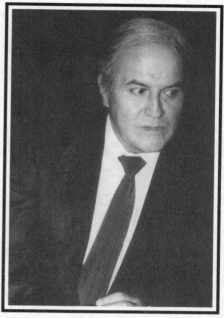

do, otorgado por la Agrupación de Periodistas de Teatro (1995). Ha escrito música para teatro, cine y danza.

CATÁLOGO DE OBRAS

DÚOS:

Paseo a lo largo de un río (1993) (8') - vers. para vl. y pno.
El huarache danzante (1996) (15') - vl. y pno.
El huarache transeúnte (1996) (15') - vl. y pno.

TRÍOS:

Trío Bonampak (1992) (6') - fl., va. y arp.

CUARTETOS:

El cenote sagrado (1985) (9') - cdas.
Cuatro estudios de jazz (1987) (10') - cdas.

BANDA:

Paseo a lo largo de un río (1991) (8') - banda de metls. y maderas.

ORQUESTA DE CÁMARA:

El cenote sagrado (1986) (10') - vers. para orq. cdas.
Niebla en Montebello (1990) (10') - orq. cdas.
Enigmas (1990) (10') - orq. cdas.

ORQUESTA DE CÁMARA Y SOLISTA(S):

Jazz de noche ondulada (1993) (11') - mez. y orq. cdas.

Ciudad gallina gris (1994) (12') - mez. y orq. cdas. Texto: Mariángeles Comesaña.

ORQUESTA SINFÓNICA:

Dodecaforítmica (1986) (12').
Amor al arte (1990) (13').
Danza en Peyotepec (1990) (13').
Máscaras mexicanas (1991) (10').

Chiapas cantabile (1991) (13').
Paseo a lo largo de un río (1992) (10').
México mezzo picante (1992) (15').

ORQUESTA SINFÓNICA Y SOLISTA(S):

Itzpapalotl (1985) (25') - voz amplificada y orq.
Romance entre marimba y la luna (1993) (12') - mez. y orq.

Sandi, Luis

(México, D. F., 22 de febrero de 1905 - D. F., 10 de abril de 1996) (Fotografía: Rubén García)

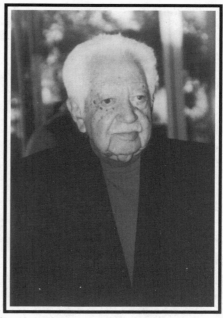

Compositor y director de coros. Estudió composición con Gustavo E. Campa y Estanislao Mejía. Impartió clases en el Conservatorio Nacional de Música del INBA (México), donde fundó el Coro del Conservatorio (1929) y más tarde, el Coro de Madrigalistas. Ocupó el cargo de jefe de la Sección de Música del INBA (México), y de presidente de Juventudes Musicales de México y del Comité Nacional del Consejo Internacional de la Música; asimismo, fungió como vicepresidente del Consejo Interamericano de la Música, fundador de la Liga de Compositores de Música de Concierto de México y director de Ópera del INBA. También hizo crítica musical, cofundó la revista *Nuestra Música* y publicó los libros *De música y otras cosas*, *Bitácora de viaje* e *Introducción al estudio de la música*.

CATÁLOGO DE OBRAS

SOLOS:

Fátima, (suite galante). (1948) (6') - guit.
Sonata para violín (1969) (10') - vl.
Miniatura (1995) (3') - va.

DÚOS:

Pastoral - ob. y pno.
Aire antiguo (1927) (13') - vl. y pno.
Canción exótica (1927) (4') - vl. y pno.
Sonatina para violoncello y piano (1959) (5') - vc. y pno.
Hoja de álbum (1956) (4') - vc. y pno.

Hoja de álbum no. 2 (4') - va. y pno.
Suite para oboe y piano (1982) (12') - ob. y pno.
Sonata para oboe y violoncello (1983) (11') - ob. y vc.

TRÍOS:

Tres movimientos (1978) (6') - vl., vc. y pno.
Variación para tres flautas dulces (1979) - fls. dulces.

CUARTETOS:

Cuarteto para instrumentos de arco (1938) (9') - cdas.
Cuatro momentos (1961) (5') - cdas.
Cuatro piezas (1977) (5') - fls. dulces.

QUINTETOS:

Quinteto (1960) (6') - fl., cl., tp., vl. y vc.
Quinteto divertimento (1978) (8') - atos.

ORQUESTA DE CÁMARA:

Suite de la hoja de plata (1939) (12') - orq. cám.
Cinco gacelas (1968) (8') - orq. cdas.
Trenos in memoriam Carlos Chávez (1978) (6') - orq. cdas.
Sinfonía mínima (1978) (8') - orq. cdas.

ORQUESTA SINFÓNICA:

Los cuatro coroneles de la reina (1928) (7') - vers. para orq.
Sonora (1933).
Suite banal (1936) (10').
La angostura (1939).
Norte (1940).
Tema y variaciones (1944) (6').
Cyrano (1950) (8').
Esbozos sinfónicos (1951) (10').
Cuatro miniaturas (1952) (12').
América, poema sinfónico (1967) (17).
Segunda sinfonía (1979).
Díptico (1988) (12').

ORQUESTA SINFÓNICA Y SOLISTA(S):

Concertino (1944) (7') - fl. y orq.
Poemas de amor y muerte (1966) (9') - voz y orq. Texto: epígrafes griegos.
Il cántico delle creature (1971) (10') - voz y orq. Texto: San Francisco de Asís.
Ajorca de cantos floridos (1977) (6') - voz y orq. Texto: Poesía náhuatl.

VOZ Y PIANO:

¡Oh, luna! - voz y pno.
Los cuatro coroneles de la reina (1928) (7') - voz y pno. Texto: Amado Nervo.
Madrigal (1936) (2') - voz y pno. Texto: Amado Nervo.
Diez hai-kais (1933) (4') - voz y pno. Texto: José Juan Tablada.
Canción obscura (1934) (3') - voz y pno.
Canción de la vida profunda (1947) (5') - voz y pno. Texto: Porfirio Barba - Jacob.
Cuatro canciones de amor (1955) (7') - voz y pno. Texto: Rafael Alberti, Ramón López Velarde, anónimos.
Poemas del amor y de la muerte (1963) (6') - voz y pno. Texto: Omar Khayyam, epígrafes griegos.
Destino (1968) (5') - voz y pno. Texto: Isabel Farfán Cano.
Cinco poemas de Salvador Novo (1975) (12') - bar. y pno. Texto: Salvador Novo.
La vida pasa, hay que vivir (1976) (3') - sop., mez. y pno. Texto: anónimo de Tenochtitlan.
Cuatro poemas de Tu-Fu (1976) (8') - voz y pno. Texto: Tu-Fu.

VOZ Y OTRO(S) INSTRUMENTO(S):

Rubayaits - voz, tp., cr. y tb. Texto: Omar Cayam.
El venado (1932) (8') - voz, fl., tp., tb., 2 vls., vihuela chica, guitarrón, mar. y perc.
Paloma ramo de sal (1947) (1') - voz y guit.
¿Qué traerá la paloma? (1958) (1') - voz y guit.
Poema en el espacio (1961) (3') - voz y vc. Texto: Elías Nandino.
Ave María (1981) - voz y órg.

CORO:

Silenciosamente (1930) (1') - coro mixto. Texto: Amado Nervo.
Tres madrigales (1932) (5') - s / t.
Quisiérate pedir, Nísida, cuenta (1947) (4') - coro mixto. Texto: Miguel de Cervantes.
Amanece (1948) - coro mixto. Texto: Alfonso del Río.
Canto de amor y muerte (1956) (6') - coro mixto. Texto: Ramón López Velarde.
A la muerte de Madero (1960) (2') - coro mixto.
Cinco gacelas (1960) (6') - coro mixto.
Cantata en la tumba de García Lorca (1977) (8') - coro mixto.

CORO E INSTRUMENTO(S):

Las troyanas (1937) (10') - coro mixto, 2 obs., c.i., fg., arp. y perc. Texto: Eurípides.

Mi corazón se amerita (1939) (4') - coro mixto y 2 pnos. Texto: Ramón López Velarde.

CORO Y ORQUESTA SINFÓNICA:

Gloria a los héroes (1947) (7') - coro y orq.
La suave patria (1951) (7') - coro y orq. Texto: Ramón López Velarde.

ÓPERAS:

Carlota (1947) (30') - Libreto: Francisco Zendejas.
La señora en su balcón (1964) (45').

MÚSICA PARA BALLET:

Día de difuntos (1938) (8') - orq.
Coatlicue (1949) (12') - orq.
Bonampak (1951) (20') - orq.

DISCOGRAFÍA

Discos Pueblo / Compositores Mexicanos: *Malinalco*: Mario Stern; *Concierto para oboe*: Enrique Santos; *Los cuatro coroneles de la reina*: Luis Sandi; *Divertimento*: Leonardo Velázquez, DP 1059, México, 1980. *Los cuatro coroneles de la reina* (Guillermina Pérez Higareda, sop.; Orquesta Sinfónica Nacional; dir. Antonio Tornero).

EMI Ángel / Música Mexicana para Guitarra, SAM 35065, 33 c 061 451413, México, 1981. *Fátima* (suite galante) (Miguel Alcázar, guit.).

DIRBA / Roberto Bañuelos Canta canciones mexicanas de concierto, DIRBA 002, México, 1986. *¡Oh, luna!* (Roberto Bañuelos, bar.; Rufino Montero, pno.).

Tritonus / Música para Oboe y Piano de compositores mexicanos, TTS - 1006, México, 1989. *Pastoral* (Carlos Santos, ob.; Aurelio León, pno.).

CNCA - INBA - SACM - Academia de Artes / Trío México, Catán, Sandi, Muench, Lavista, Lavalle, s / n de serie, México, 1993. *Tres movimientos* (Trío México).

Spartacus / Clásicos Mexicanos: México y el Violoncello, CD 21016, México, 1995. *Sonatina para cello y piano* (Ignacio Mariscal, vc.; Carlos Alberto Pecero, pno.).

PARTITURAS PUBLICADAS

ELCMCM / LCM - 7, México, s / f. *Sinfonía mínima.*

ELCMCM / LCM - 26, México, s / f. *Sonata.*

ELCMCM / LCM - 45, México, s / f. *Cantata en la tumba de Federico García Lorca.*

ELCMCM / LCM - 85, México, s / f. *Miniatura.*

ELCMCM / LCM - 95, México, s / f. *Tres movimientos para trío.*

EMM / B 1, México, 1947 y 1978. *Diez hai-kais.*

EMM / D 1, México, 1948 y 1993. *Fátima.*

EMM / C 4, México, 1950 y 1981. *Quisiérate pedir, Nísida, cuenta.*

EMM / D 5, México, 1951. *Cuarteto para instrumentos de arco.*

EMM / E 6, México, 1953. *Las troyanas.*

EMM / B 6, México, 1954. *Cuatro canciones de amor.*

EMM / C 8, México, 1957 y 1987. *Canto de amor y de muerte.*

EMM / D 14, México, 1961. *Aire antiguo.*

EMM / D 18, México, 1963. *Hoja de álbum.*

EMM / D 23, México, 1965. *Sonatina para violoncello y piano.*

EMM / B 10, México, 1966. *Poemas del amor y de la muerte.*

EMM / B 15, México, 1975. *Cinco poemas.*

EMM / B 16, México, 1977. *Cuatro poemas de Tu-Fu.*

EMM / B 17, México, 1982. *Los cuatro coroneles de la reina.*

EMM / D 41, México, 1984. *Suite para oboe y piano.*

EMM / D 44, México, 1984. *Sonata para oboe y violoncello.*

EMM / D 49, México, 1986. *Hoja de álbum no. 2.*

EMM / C 15, México, 1987. *Tres madrigales.*

EMM / E 28, México, 1988. *Trenos in memoriam Carlos Chávez.*

EMM / E 30, México, 1990. *Díptico.*

EMM / B 27, México, 1992. *Madrigal.*

EMM / E 40, México, 1993. *Suite de la hoja de plata.*

Sandoval, Carlos

(México, D. F., 6 de septiembre de 1956)

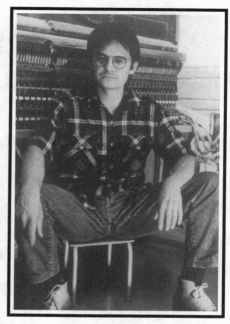

Compositor. Realizó estudios de composición con Antonio Rosado en la Escuela Nacional de Música de la UNAM (México) y posteriormente con Julio Estrada. Ha participado como compositor residente en Les Ateliers UPIC (Francia), en el taller-estudio de Trimpin (EUA) y en el STEIM (Holanda). Se desempeñó como asistente de Conlon Nancarrow (1991 - 1994) y como colaborador del proyecto Música, Matemáticas, Computación (México, 1990 - 1992) de Julio Estrada. Actualmente desarrolla un sistema de captura y análisis digital de movimientos y ataques sobre una superficie cóncava fija. Recibió una beca para los cursos de Darmstadt (1990) y del Fonca (México).

CATÁLOGO DE OBRAS

SOLOS:

Traepes (1985) (5') - improvisación para arp. chamula y diapasones.
Ginanatria (1990) (18') - vc.
Slow piece (1992) (7') - pno. mecánico.
Fast piece (1993) (8') - pno. mecánico.
Estudio de tramas no. 1 (1995) (7') - pno.

DÚOS:

Olva - dem (1984) (3') - vl. y guit. preparada.
Ovels de sota (1985) (4') - vl. y guit.
Dos piezas para piano (un poco) preparado y violoncello (1995) (14') - pno. preparado y vc.

CONJUNTOS INSTRUMENTALES:

Filos (1989) (12') - 6 vls., 4 vcs., 2 pnos. y percs. (4).

MÚSICA ELECTROACÚSTICA
Y POR COMPUTADORA:

Lomos (1989) (7'14") - dat.
Homenaje (1991) (12') - dat.
Fast piece (para instrumentos acústicos controlados por computadora) (1994) (7'30") - acordeón, metalófono, organillo, xil. y pno.

DISCOGRAFÍA

Col legno / Donaueschigen MusikTage, WWE 3CD 31882, Alemania, 1994. *Fast piece,* para pno. mecánico.

Santos, Enrique

(México, D. F., 2 abril de 1930) (Fotografía: José Zepeda)

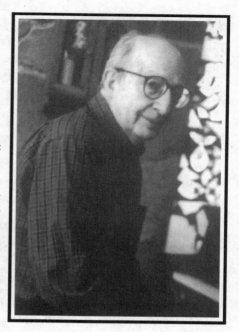

Compositor. Fundamentalmente autodidacta, inició sus estudios musicales con Dolores Morales, y hacia 1960 ingresó en el Conservatorio Nacional de Música del INBA (México), en donde tuvo, entre algunos de sus maestros, a Joaquín Amparán y Rodolfo Halffter.

CATÁLOGO DE OBRAS

SOLOS:

Meditación, danza y finale (9') - vl.
Niños traviesos (suite) (1960) (10') - pno.
Tema y variaciones (1960) (9') - pno.
Fantasía (1960) (8') - pno.
Gaviotas (1960) (5') - pno.
Estudio de octavas (1960) (4') - pno.
Sonata no. 1 (1983) (16') - pno.
Suite no. 1 (1985) (9') - guit.
Suite no. 2 "Alcazarina" (1986) (15') - guit.
Suite de las pulgas (1987) (5') - guit.
Sonata no. 2 (1988) (15') - pno.
Sonata no. 3 (1988) (8') - pno.
Suite de los grindeles (1988) (12') - pno.
Suite de las pulgas (1988) (5') - pno.
Pieza para la mano derecha (1990) (6') - pno.
Sonata no. 4 (1993) (20') - pno.

Sonata no. 5 (1995) (17') - pno.

DÚOS:

Pieza para dos flautas (1960) (5') - 2 fls. o 2 fls. de pico.
El retorno de la primavera (1965) (6') - ob. y pno.
Norno (1965) (5') - c.i. y pno.
Sonata para oboe y piano (1968) (12') - ob. y pno.
Largo para oboe y piano (1980) (5') - ob. y pno.
Canción sin palabras (1980) (5') - pno. a 4 manos.
Danza (1980) (5') - pno. a 4 manos.
Martiana (1988) (6') - 2 pnos.
Sonata no. 1 (1995) (18') - va. y pno.
Sonata no. 2 (1996) (19') - va. y pno.

TRÍOS:

Suite sobre cantos religiosos sefarditas (1985) (18') - fl., va. y guit.

Suite para dos oboes y corno inglés (1988) (10') - 2 obs. y c.i.

Suite para flauta, oboe y fagot (1988) (10') - fl., ob. y fg.

Trío para oboe, fagot y piano (1988) (8') - ob., fg. y pno.

Trío para flauta, cello y piano (1988) (8') - fl., vc. y pno.

CUARTETOS:

Cuarteto de cuerdas no. 2 (1980) (20') - cdas.

CONJUNTOS INSTRUMENTALES:

Marcha para seis flautas de pico (1970) (5') - fls. (sopranino, sop., alt., ten. y bj.) y cb.

ORQUESTA DE CÁMARA:

Homenaje a Carlos Chávez (1983) (5') - orq. cdas.

Divertimento (1983) (14') - orq. cdas.

Un saludo a Roberto (1984) (6') - orq. metls. y percs.

ORQUESTA DE CÁMARA Y SOLISTA(S):

Concierto no. 1 para oboe (1975) (8') - ob. y orq. cdas.

Concierto no. 1 para flauta (1985) (13') - fl. y orq. cdas.

Adagio para corno inglés y cuerdas (1983) (7') - c.i. y orq. cdas.

Concierto no. 1 para guitarra (1984) (12') - vers. para guit. y orq. metls. y percs.

Concierto para clavecín (1988) (10') - clv. y orq. metls. y percs.

ORQUESTA SINFÓNICA:

Simón Bolívar, (obertura) (1983) (6').

Pieza para orquesta (1984) (6').

Sinfonía no. 1 (1984) (25').

Juárez y Maximiliano, obertura (1986) (7').

Marcha para Querétaro (1987) (5').

ORQUESTA SINFÓNICA Y SOLISTA(S):

Concierto no. 1 para guitarra (1984) (12') - guit. y orq.

Concierto no. 2 para guitarra (1987) (15') - guit. y orq.

Concierto no. 2 para oboe (1987) (15') - vers. para ob. y orq. (del *Concierto no. 2 para guitarra*).

Concierto no. 1 para piano (1987) (14') - pno. y orq.

Concierto no. 2 para piano (1988) (20') - pno. y orq.

Concierto para violoncello (1989) (16') - vc. y orq.

Concierto para viola (1996) (22') - va. y orq.

VOZ Y PIANO:

Y yo me iré (1980) (4') - sop. o ten. y pno. Texto: Juan Ramón Jiménez.

Tres canciones sobre textos de Pío Baroja (1990) (8') - bar. o mez. y pno. Texto: Pío Baroja.

VOZ Y OTRO(S) INSTRUMENTO(S):

Tres canciones de niños (1. Dos; 2. Cuando sea grande; 3. Canto desde la cuna) (1985) (6') - sop. o ten., ob., vl., va. y vc.

Seis canciones sobre poemas de don Sem Tob (1990) (10') - bar. o mez. y guit. Texto: Sem Tob.

CORO:

Seis canciones sobre poemas de don Sem Tob (1990) (10') - vers. para coro mixto. Texto: Sem Tob.

CORO, ORQUESTA DE CÁMARA Y SOLISTA(S):

Cantos funalis (1995) (25') - mez., bar., coro y orq.

DISCOGRAFÍA

Discos Pueblo / Serie Compositores Mexicanos: *Malinalco*: Mario Stern; *Concierto para oboe*: Enrique Santos; *Los cuatro coroneles de la reina*: Luis Sandi; *Divertimento*: Leonardo Velázquez, DP 1059, México, 1980. *Concierto para oboe y cuerdas* (Carlos Santos, ob.; Orquesta de Cámara de Bellas Artes; dir. Sergio Ortiz).

EMI Ángel / Música Mexicana para Guitarra, SAM 35065, 33 c 061 451413, México, 1981. *Suite para guitarra* (Miguel Alcázar, guit.).

Tritonus / Música de Compositores Mexicanos, TTS - 1002, México, 1989. *Fantasía* (Raúl Ladrón de Guevara, pno.).

Tritonus / Música para Oboe y Piano de Compositores Mexicanos, TTS - 1006, México, 1989. *Sonata* (Carlos Santos, ob.; Enrique Santos, pno.).

CNCA - INBA - UNAM - SACM / Música para Piano a Cuatro Manos, SC 920103, México, 1992. *Canción sin palabras; Danza* (Martha García Renart y Adrián Velázquez, pnos.).

PARTITURAS PUBLICADAS

EMM / s / n de serie, México, 1966. *Suite para niños traviesos.*

ELCMCM / LCM - 1, México, s / f. *Fantasía.*

ELCMCM / LCM - 23, México, s / f. *Suite.*

ELCMCM / LCM - 37, México, s / f. *Suite para niños traviesos.*

ELCMCM / LCM - 50, México, s / f. *Sonata.*

ELCMCM / LCM - 72, México, s / f. *Música para dos flautas.*

ELCMCM / LCM - 76, México, s / f. *Suite de los grindeles.*

Savín, Francisco

(México, D.F., 18 de noviembre de 1927) (Fotografía: Arturo Talavera)

Compositor y director de orquesta. Realizó estudios en la Escuela Nacional de Música de la UNAM (México) y obtuvo un posgrado en la Academia de Artes Musicales de Praga (Checoslovaquia). Ha desempeñado labores pedagógicas además de ser director de la Orquesta Sinfónica Nacional y, actualmente, de la Orquesta Sinfónica de Xalapa, entre otras. Ha fungido como director del Conservatorio Nacional de Música del INBA y de la Escuela de Música del Conjunto Cultural Ollin Yoliztli (México). Desempeñó el cargo de jefe del Departamento de Música del INBA.

CATÁLOGO DE OBRAS

QUINTETOS:

Formas plásticas (1965) (8') - atos.
Formas plásticas (1965) - metls.

ORQUESTA DE CÁMARA Y SOLISTA(S):

Tres líricas (1968) - voz., percs. y orq. cám. Texto: náhuatl.

ORQUESTA SINFÓNICA:

Metamorfosis (1963) (12').
Concreción (1969) (18').

ORQUESTA SINFÓNICA Y SOLISTA(S):

Quetzalcóatl (1957) (22') - 2 narradores y orq.

Monología de las delicias (1969) (11') - 4 voces y orq.

CORO, ORQUESTA Y SOLISTA(S):

Fragmentos de una liturgia de estío (1982) (16') - órg., coro mixto y orq.

MÚSICA ELECTROACÚSTICA Y POR COMPUTADORA:

Quasar 1 (1970) (9') - órg. electrónico y percs.

DISCOGRAFÍA

Musart / MCD 3031, 1965. *Metamorfosis* (Sinfónica de Xalapa; dir. Francisco Savín).

PROA - Sociedad de Música Contemporánea / vol. 2, 1975. *Quasar 1* (Francisco Savín, órg.; Homero Valle, percs.).

PARTITURAS PUBLICADAS

EMM / PB 2, México, 1966. *Formas plásticas*.

Sierra, Tonatiuh de la

(México D. F., 1 de diciembre de 1955) (Foto-
grafía: José Zepeda)

Compositor y pianista. Inició sus es-
tudios con su madre, María Teresa
Rodríguez, con quien continuó su
carrera de pianista concertista. En-
tre sus maestros puede mencionarse
también a Alicia Muñiz, Francisco
Núñez, Héctor Quintanar en el Taller
de Composición de Carlos Chávez, y
a Rodolfo Halffter y Humberto Her-
nández Medrano. Asimismo ha desarrollado una importante labor docen-
te en la Escuela Superior de Música del INBA (México), Conservatorio del
Estado de México, Instituto Cardenal Miranda y Conservatorio Nacional
de Música del INBA (México). Ha compuesto música para cine.

CATÁLOGO DE OBRAS

SOLOS:

Escape (1972) (8') - pno.
Siete piezas (1973) (10') - pno.
Trece piezas infantiles (después de Robert
 Shumann) (1975) (15') - pno.
Continuo (1994) (7') - pno.

DÚOS:

Sonata (1995) (20') - 2 pnos.

TRÍOS:

Trío a Carlos Chávez (1978) (15') - cl., tp.
 y pno.

Preludio y fuga multimodales (1979) (12') -
 cl., c.i. y vc.
Preludio y fuga (1979) (8') - 2 tps. y tb.
Trío no. 2 (1981) (10') - fl., ob. y pno.
Trío no. 3 (1993) (12') - fl., vc. y pno.

QUINTETOS:

Quinteto I (1980) (10') - 2 vl., va., vc. y cb.
Macuilcan, quinteto II (1981) (13') - cl.,
 cr., vl., vc. y pno.

VOZ Y PIANO:

Cinco canciones (1995) (12') - sop. y pno.
 Texto: Huet Covarrubias.

CORO:

Coral y fuga (1979) (15') - coro a capella.
Texto: litúrgico.

DISCOGRAFÍA

CNCA - INBA - UNAM - Cenidim / Serie Siglo XX: Las Músicas Dormidas, Trío Neos, vol. XI, México, 1993. *Con tres* (Trío Neos).

Silva, *Pablo*

(México, D. F., 26 de agosto de 1964) (Fotografía: José Zepeda)

Compositor y pianista. Realizó estudios de composición en el Taller de Radko Tichavsky y fue becario del Taller Piloto de Federico Ibarra en la Escuela Nacional de Música de la UNAM (México). Asimismo, concluyó la licenciatura en piano en dicha institución. Becado por la UNAM, estudió la maestría en composición con Morton Subotnick, Mark McGurty, David Rosenboom, Mel Powell, Steven Mosko y Frederick Rzewski en el California Institute of the Arts (EUA). Además de su actividad como ejecutante, ha escrito música para teatro e impartido cursos en el Laboratorio de Cómputo Musical de la Escuela Nacional de Música de la UNAM. Actualmente es coordinador de Cómputo Académico en esa institución.

CATÁLOGO DE OBRAS

SOLOS:

Y primero fueron las semillas y después los bosques... (1986) (5') - pno.
Plegaria (1990) (7') - pno.
Cuatro preludios para piano (1993) (5') - pno.

DÚOS:

Tres piezas para clarinete y piano (1986) (8') - cl. y pno.

TRÍOS:

Winterwitch (1990) (10') - cl. y percs. (6).

QUINTETOS:

Orígenes (1987) (8') - percs.
Música para Hinnanith (1988) (5') - atos.

MÚSICA ELECTROACÚSTICA
Y POR COMPUTADORA:

Where to? (1991) (10') - sints. y comp. en vivo.
Now I know, now I sing, Now I dance (1993) (15') - cl., 2 mars. y sint.
Weave (1993) (4') - sints., controlador MIDI por aliento, controlador MIDI por teclado y comp.

Siwy, Ryszard

(Katowice, Polonia, 27 de abril de 1945)

Compositor y pianista. Radica en México desde 1979. Realizó estudios en el Liceo Musical de Katowice; la Escuela Nacional Superior de Música de Varsovia, donde se graduó con el título de maestría en artes, y en el Berklee College of Music en Boston, donde estuvo becado por el Polish Kosciuszko Fundation y el Ministerio de Cultura de Polonia. Autor del libro *150 dictados orquestales*, ha sido fundador y director musical del Ensamble de Instrumentos de Percusión en Varsovia, compositor de la Orquesta de la Radio y Televisión Polaca y profesor de la Facultad de Música de la Universidad Veracruzana en Xalapa (México). En 1984 fundó el Trío Varsovia. Obtuvo el tercer premio en el Concurso de Compositores de Koszalin, Polonia. Ha escrito música para cine y teatro.

CATÁLOGO DE OBRAS

SOLOS:

Fantasía para violín solo (1986) (4') - vl.
Improvisaciones sobre un tema inglés del siglo XVI (1992) (10') - guit.

DÚOS:

Sonata (1988) (20') - vl. y pno.

TRÍOS:

Concierto para violín, cuerda y timbales (1992) (22') - vl., cdas. y tbls.

CUARTETOS:

Concierto "Dinant" (1996) (14') - saxs. (sop. alto, ten. y bar.).

QUINTETOS:

Concierto en estilo barroco (1993) (15') - atos.

ORQUESTA SINFÓNICA:

Rapsodia mexicana (1990) (22').

Soto Millán, Eduardo

(México, D. F., 3 de agosto de 1956) (Fotografía: José Zepeda)

Compositor. Realizó sus estudios musicales en la Escuela Nacional de Música de la UNAM (México) y en el Laboratorio de Composición de Julio Estrada, así como en cursos impartidos por Ramón Barce, Rodolfo Halffter y Jean Etienne Marie, entre otros. Fundó y dirigió el grupo de Música Contemporánea de la Escuela Nacional de Música de la UNAM (1979 - 1982) y el Ensamble Intermúsica (1984 - 1986). Ha sido programador musical en Radio Educación, jefe del Departamento de Música de Cámara de la Dirección de Música de la UNAM, coordinador del Registro Nacional de Compositores del INBA (México), entre otros cargos, asimismo, es presidente fundador de la SMMN (México, 1989) y creador del CAMC (1993) de la SACM (México). Ha creado y coordinado diversos eventos musicales; colabora para diarios y revistas especializadas y ejerce la enseñanza. Invitado por el Atlantic Center for the Arts, fue compositor residente en la Arizona State University West (EUA, 1995 - 1996). Los Concertistas Universitarios de la UNAM lo han homenajeado (1989). Recibió menciones honoríficas en el certamen Música Mexicana para Danza de la UNAM (1982) y en el Primer Concurso de Composición Felipe Villanueva convocado por la Orquesta Sinfónica del Estado de México (1986). También compone música para danza, teatro y eventos multidisciplinarios.

CATÁLOGO DE OBRAS

Solos:

Improvisaciones I, II ,III, IV (1979) (duración variable) - vers. para un instr. de teclado.

Nocturno (1980) (10') - pno. (+ voz y perc.).
La figuración de un posible (1980) (8') - pno. vertical (+ crótalo).

Interludio (1980) (5') - fl. (+ píc.).

Rondino (1980) (3') - fl.

Sonata "De un tranquilo amanecer" (1980) (8') - pno.

Gnomos, ritual de la mañana (1980) (11') - cl. (+ perc. y 12 a 24 cajitas de música).

Composición I (1981) (8') - pno.

La flor es otro sol (1981) (8') - pno.

Dadalibitum (1982) (duración variable) - vers. para un objeto sonoro.

Aua (1985) (9') - pno. (+ perc.)

Composición II (Música del interior) (1986) (18') - vers. para perc. solo.

Música de Eva -el viento arrulló- (1989) (10') - pno. o pno. eléctrico.

Menos es más. Es más, mucho menos (1992) (duración variable) - fl.

Ciudad de México (México bajo la lluvia) I - Piel de agua (1993) (10') - perc.

Monocromía para un(o) solo (1994) (10') - vc.

DÚOS:

Estudio dodecafónico (1978) (4') - fl. y pno.

Improvisaciones I, II, III, IV (1979) (duración variable) - vers. para 2 instrs. de teclado.

Antiformas, tres pequeños manams para piano y percusión (1980) (10') - pno. y perc.

Trois pièces courtes pour cello et piano, de plus (1981) (8') - vc. y pno.

La flor es otro sol (1981) (8') - vers. para 2 pnos.

Dadalibitum (1982) (duración variable) - vers. para 2 objetos sonoros.

Coreomúsica (1983) (20') - pno. (+ perc.) y un bailarín.

Composición II (Música del interior) (1986) (18') - vers. para percs. (2).

Tzatzi (1989) (11') - pno. y perc.

Música de Eva -el viento arrulló- (1989) (10') - vers. para 2 pnos.

Non tempo (1991) (11') - arp. y perc.

Menos es más. Es más, mucho menos (1992) (duración variable) - vers. para 2 fls.

Ani - Tamayo - Iticha (1992) (7') - vl. y vc.

El cielo inmenso que cuida a la selva (1995) (10') - vc. y arp. (o arp. folklórica).

Manos a la obra -estudio para percusiones no. 1- (1995) (9') - percs. (2).

TRÍOS:

Recuerdos (1978) (4') - 2 fls. y vc.

Improvisaciones I, II, III, IV (1979) (duración variable) - vers. para 3 instrs. de teclado.

Dadalibitum (1982) (duración variable) - vers. para 3 objetos sonoros.

Composición II (Música del interior) (1986) (18') - vers. para percs. (3).

Música de Eva -el viento arrulló- (1989) (10') - vers. para 3 pnos.

Menos es más. Es más, mucho menos (1992) (duración variable) - vers. para 3 fls.

CUARTETOS:

Improvisaciones I, II, III, IV (1979) (duración variable) - vers. para 4 instrs. de teclado.

Alégora (1979) (20') - 2 fls., fl. (+ voz) y vc.

Dadalibitum (1982) (duración variable) - vers. para 4 objetos sonoros.

Composición II (Música del interior) (1986) (18') - vers. para percs. (4).

Música de Eva -el viento arrulló- (1989) (10') - vers. para 4 pnos.

Menos es más. Es más, mucho menos (1992) (duración variable) - vers. para 4 fls.

Corazón sur (1994) (18') - percs.

QUINTETOS:

Improvisaciones I, II, III, IV (1979) (duración variable) - vers. para 5 instrs. de teclado.

Dadalibitum (1982) (duración variable) - vers. para 5 objetos sonoros.

Composición II (Música del interior) (1986) (18') - vers. para percs. (5).

Música de Eva -el viento arrulló- (1989) (10') - vers. para 5 pnos.

Menos es más. Es más, mucho menos (1992) (duración variable) - vers. para 5 fls.

CONJUNTOS INSTRUMENTALES:

Improvisaciones I, II, III, IV (1979) (duración variable) - vers. para varios instrs. de teclado.

Dadalibitum (1982) (duración variable) - varios objetos sonoros.

Composición II (Música del interior) (1986) (18') - vers. para percs. (6).

Música de Eva -el viento arrulló- (1989) (10') - vers. para 6 o más pnos.

Menos es más. Es más, mucho menos (1992) (duración variable) - vers. para 6 o más fls.

Tloque - Nahuaque (1996) (11') - fl., cr. (+ ob.), sax. sop. (+ sax. alt.), fg., va., pno., bj. eléc. y perc.

ORQUESTA DE CÁMARA:

Bindú (1982) (13') - orq. cdas. y perc.

Composición II (Música del interior) (1986) (18') - orq. percs.

Composición IV -Ollin Yoliztli- (1987) (10') - orq. percs.

Caminos de silencio (1991) (10') - orq. cdas.

ORQUESTA SINFÓNICA:

Metáphoras (1982) (13').

Voces II (con himno a Marcel Duchamp) (1986) (17').

VOZ Y PIANO:

Arawis -cuatro canciones sobre poesía quechua- (1980) (9') - sop. y pno. Texto: autores anónimos quechuas.

VOZ Y OTRO(S) INSTRUMENTO(S):

Contra sonata (para un cantante mudo) (1979) (9') - voz y 2 pnos. s / t.

Rrose Sélavy, in memoriam (1980) (10') - sop., ten., va., perc. y qto. atos. s / t.

Cinco poemas sonoros (1981) (9') - voz, perc. y sonidos *ad libitum* (objetos sonoros). Texto: Hugo Ball, Kurt Schwitters, Tristan Tzara, Vicente Huidobro, Eduardo Soto Millán.

Aqua aeternus (1981) (8') - voz femenina, fl., 2 cl., 2 vl., vc. y perc. Texto: Eduardo Soto Millán.

Interludios para danza (1. Entonces siempre; 2. Mujer rodeada por un vuelo de pájaros en la noche; 3. Mediadora de esferas; 4. Primera instancia; 5. Con ruido secreto; 6. La voz del silencio; 7. Aparición; 8. El pequeño Johnny hace un viaje a otro planeta; 9. Segunda instancia: El objeto acabado) (1983) (duración variable) - sop., vc. y perc. Texto: Octavio Paz.

Voices (1986) (8') - 2 sop., fl., fg y vl. s / t.

Luz que se duerme (1987) (duración variable) - voz (cualquier tesitura), tp. e instrs. *ad libitum.* s / t.

Sentencia marina (1988) (12') - sop. y perc. Texto: Alberto Paredes.

CORO:

Om (1983) (12') - coro mixto. s / t.

Coro (1993) (10') - coro mixto. s / t.

MÚSICA ELECTROACÚSTICA Y POR COMPUTADORA:

Composición I (1981) (8') - vers. para pno. y cinta.

Mexihco (1986) (7') - cinta.

Mexihco (1986) (7') - vers. para voz y cinta.

Mexihco (1986) (7') - vers. para voz, sintetizador y cinta.

Silencio de espejos (1986) (10') - fl. amplificada con modificación electrónica.

Marceleste (1986) (9') - fl. bj. en do amplificada y cinta.

Sol-lo (Composición III) (1987) (8') - clv. y cinta.

Gucumatz (1987) (20' a 30') - 4 fls., 2 tp., 2 saxs., 2 tb., 2 cr., percs. (3), pno. eléctrico, sint. y bailarines. En colaboración con Roberto Morales.

Música para una llama violeta (1987) (10') - mar. modificada electrónicamente.

Pieza en forma de sandía (José Antonio '88) (1988) (7') - sint., medios múltiples *ad libitum* (visuales y sonoros) y cinta.

Música de Eva -el viento arrulló- (1989) (10') - vers. para cualquier cantidad de pnos. acústicos y / o electrónicos.

Mandrágora (1990) (13') - sint., perc. y cinta.

Despertar de luz (1990) (10'22") - perc. y cinta.

Amanita (1991) (10') - 2 arps. y DAT.

Amanita (1991) (10') - vers. para arp. y DAT.

Nindotocoxo - cerro sagrado - (1992) (12') - 5 ollas de barro y medios electrónicos.

DISCOGRAFÍA

EMI - Capitol - Productos Especiales / Música Contemporánea de Cámara: Ulises Gómez, Gerardo Carrillo, Jorge Córdoba, Eduardo Soto Millán, vol. 3, LME - 337, México, 1987. *Silencio de espejos* (Guillermo Portillo, fl.)

Lejos del Paraíso / Música del Interior, Eduardo Soto Millán, GLPD 05, México, 1994. *Tzatzi; Composición II (Música del interior); Interludios para danza; Música para una llama violeta; Despertar de luz* (Martha Molinar, sop.; Alma Olguín y Eduardo Soto Millán, voces en el colofón, Bozena Slawinska, vc.; Alberto Cruz Prieto, pno.; Antonio Segura, Ricardo Gallardo, Juan José Sepúlveda y Eduardo Soto Millán, percs; Eduardo Soto Millán, sint.).

Lejos del Paraíso / Ollesta, GLPD O6, México, 1995. *Nindotocoxo - cerro sagrado* (José Navarro y Eduardo Soto Millán, ollas de barro).

Quindecim Recordings / Tambuco, QP - 004, México, 1995. *Corazón sur* (Tambuco, percs.).

Radio Nuevo León / Conciertos de Verano, Temporada '95. Antología, México, 1995. *Corazón sur* (Cuarteto Tambuco, percs.).

Lejos del Paraíso - SMMN - Fonca / Solos - Dúos, GLPD 21, México, 1996. *Sol-lo (Composición III)* (Lidia Guerberof, clv.; Eduardo Soto Millán, sonidos electrónicos y colofón).

PARTITURAS PUBLICADAS

CNCA - INBA - Cenidim / s / n de serie. México, s / f. *Gnomos, ritual de la mañana.*

ELCMCM / LCM - 87, México, 1994. *Silencio de espejos.*

Stern, Mario

(México, D. F., 12 de mayo de 1936) (Fotografía: José Zepeda)

Compositor. Realizó sus estudios musicales con Jesús Bal y Gay, Rodolfo Halffter en el Conservatorio Nacional de Música del INBA (México), y con Harald Genzmer en la Staatliche Hochsohnie für Musik de Munich (Alemania). Recibió una beca del gobierno francés (1968 - 1970) para estudiar en la Escuela Superior de Música de París (Francia), teniendo como maestro, entre otros, a Pierre Schaeffer. Presidió (1987 - 1991) la Liga de Compositores de Música de Concierto de México. Ha laborado como director coral e impartido clases en diversas escuelas, entre ellas, en la Escuela Montessori, Educación Musical en Atelier y actualmente en la Escuela Nacional de Música de la UNAM (México). Ha publicado artículos sobre educación musical, y desde 1995 es miembro de la Mesa Coordinadora del CAMC de la SACM (México). En 1990 obtuvo la beca para Creación Artística del Consejo Nacional para la Cultura y las Artes (México).

CATÁLOGO DE OBRAS

SOLOS:

Variaciones para piano (1974) (10') - pno.
Vals para piano (1976) (3') - pno.
Cuatro piezas para piano (primer grado) (1978) (5') - pno.
Tres invenciones (1980) (7') - teclado.
Dos piececitas para niños (1980) (3') - pno.
Preludio y fuga (1981) (11') - órg.
Arrullo a mi gatito (1982) (3') - pno.
Tientos sobre la muerte de Alejandra Manola (1983) (15') - guit.

Vals (1983) (3') - guit.
Diferencias (1986) (16') - vl.
Improvisaciones (1986) (8') - vl.
Murmullos (homenaje a Rulfo) (1988) (8') - va.

DÚOS:

Vals para piano a cuatro manos (1976) (3') - pno. a 4 manos.
Variaciones (1981) (8') - pno. a 4 manos.
Papalotzin (1984) (20') - 2 guits.

Bloques (1984) (5') - 2 pnos.
Papalotzin (1986) (22) - guit. y clv.
Narcissus (1995) (10') - fl. alt. y clv.

TRÍOS:

Variaciones para tres flautas dulces (1964) (7') - fls. dulces.
Trío (1981) (17') - cl., vc. y pno.

CUARTETOS:

Líneas y manchas (1976) (20') - cdas.
Divertimento para alientos (1978) (40') - ob., cl., fg. y cr.
Mosaicos III (1985) (13') - cdas.

CONJUNTOS INSTRUMENTALES:

Tríos (1968) (7') - ob., cl., fg., cr., tp., tb. Texto: Goethe.
Masicos IV (1985) (10') - qto. atos. y cto. cdas.
Música para cello y percusiones (1986) (13') - vc . y percs. (6).

BANDA:

Tlayacapan (1987) (30') - 3 cls., sax. alt. y ten., 3 tps., 2 tbs., bar., tba y percs. (3).

ORQUESTA DE CÁMARA:

Serenata para cuerdas (1980) (19') - orq. cdas.
Conciero para viola, tuba y orquesta reducida (1984) (38'). orq. cám.
Barroco 1985 (1985) (10') - orq. cdas.

ORQUESTA DE CÁMARA Y SOLISTA(S):

Adagio para teclado y orquesta de cámara (1979) (9') - orq. cám.

ORQUESTA SINFÓNICA:

Nudos (1972) (12').
Sinfonía Methoni (1974) (30').

Malinalco (1979) (12').
Delfos (1980) (12').
Sinfonía mosaicos (1982) (21').
Mosaicos II (1984) (33').
Papalotzin, preludio orquestal (1984) (25').
Mosaicos V (1986) (15').

ORQUESTA SINFÓNICA Y SOLISTA(S):

Sinfonía concertante para viola violoncello y orquesta (1977) (30') - va., vc. y orq.
Concierto para violín y orquesta (1989) (23') - vl. y orq.
Seis sonetos de Sor Juana (1995) (15') - vers. para mez. y orq. Texto: Sor Juana Inés de la Cruz.

VOZ Y PIANO:

Schaefers Klagelied (1964) (4') - bar. y pno. Texto: Goethe.
Tres canciones de Ingeborg Bachman (1973) (6') - mez. y pno. Texto: Ingeborg Bachman.
Die Wälder und Felder grünen (1977) (5') - sop. y pno. Texto: Heine.
Die Völker Schwiegen (1985) (6') - bar. y pno. Texto: Hölderlin.
Ayahuiztli (la niebla) (1995) (5') - sop. y pno. Texto: Cacamatzín.
Seis sonetos de Sor Juana (1995) (15') - mez. y pno. Texto: Sor Juana Inés de la Cruz.

VOZ Y OTRO(S) INSTRUMENTO(S):

Pequeño ostinato (1978) (4') - sop., cl., va. y vc.
Un anochecer (1992) (4') - sop., 2 cls., va., vc., y cb. Texto: Octavio Paz.

CORO:

Wandres Nachtlied (1993) (2'). Texto: Goethe.
Der Mond ist anfgegangen (1994) (4') - Texto: Mathias Claudios.

CORO Y ORQUESTA SINFÓNICA:

Tres canciones tradicionales alemanas (1976) (11').

CORO, ORQUESTA Y SOLISTA(S):

La ira de Aquiles, oratorio (1991) (2 hr. 15') solistas., coro mixto, clv. *ad libitum,* 2 guits. y orq. Texto: Homero.
Horatiana (1992) (30') - sop. alto, ten., clv., guit. y orq. Texto: Horacio.

ÓPERA:

Jaque (1978) (40') - solistas, coro, órg. y orq. Texto: Mario Márquez.
Big Klaus and Little Klaus (1980) (30') - solistas., fls. dulces, coro mixto, coro infantil y orq. Texto: Andersen.
Pinocchio (1983) (3 hr. 15') - solistas, coro mixto, coro infantil, guit., 2 mandolinas y orq. Texto: Collodi.

DISCOGRAFÍA

Discos Pueblo / Serie Compositores Mexicanos: *Malinalco:* Mario Stern; *Concierto para oboe:* Enrique Santos; *Los cuatro coroneles de la reina:* Luis Sandi; *Divertimento:* Leonardo Velázquez, DP 1059, México, 1980. *Malinalco* (Orquesta Sinfónica del Estado de México; dir. Amerigo Marino).

CNCA - INBA - UNAM - SACM / Música para Piano a Cuatro Manos, SC 920103, México, 1992. *Vals* (Martha García Renart y Adrián Velázquez, pno.).
Cenidim - UNAM / Serie Siglo XX: Wayjel, Música para Dos Guitarras, vol. VII, México, 1993. *Papalotzin* (Dúo Castañón - Bañuelos, guits.).

PARTITURAS PUBLICADAS

ELCMCM / LCM - 77, México, s / f. *Papalotzin.*
ELCMCM / LCM - 93, México, s / f. *Bloques.*
Ediciones Ágora / México, 1978. *Variaciones para piano.*
ELCMCM / LCM - 5, México, 1979. *Pequeño ostinato.*
ELCMCM / LCM - 25, México, 1981. *Cuatro piezas de primer grado.*

EMUV / México, 1982. *Vals para piano.*
ELCMCM / LCM - 41, México, 1983. *Variaciones* (para piano a 4 manos).
Grupo Editorial Gaceta / Colección Manuscritos: Música Mexicana para Guitarra, México, 1984. *Vals* (para guitarra).
ELCMCM / LCM - 55, México, 1989. *Tientos sobre la muerte de Alejandra Manola.*

Tamez, Gerardo

(Chicago, Illinois, EUA, 6 de mayo de 1948)
(Fotografía: José Zepeda)

Compositor y guitarrista. Mexicano nacido en Chicago. Estudió en la Escuela Nacional de Música de la UNAM (México), en el Conservatorio Nacional de Música del INBA (México), en el Centro de Investigación y Estudios Musicales Ramatinime (México), así como en el California Institute of the Arts (EUA) (becado por Fonapas); sin embargo, su formación como compositor fundamentalmente ha sido autodidacta. Miembro fundador del grupo Los Folkloristas, parte de su actividad se ha desarrollado en la enseñanza en la Escuela Nacional de Música de la UNAM tanto como en el Centro de Investigación y Estudios Musicales Tlamatinime. Fundador del Terceto de Guitarras de la ciudad de México. Compone música para cine, radio, televisión y teatro.

CATÁLOGO DE OBRAS

SOLOS:

Estudio 1 (1976) (3') - guit.
Suite "Aires de son" (Suite) (1977) (7') - guit.
Sentires (1977) (4') - guit.
Atravesado (1978) (3') - guit.
Zapateado (1978) (2') - guit.
Guajira va (1979) (4') - guit.
Suite "Viñetas" (1984) (13') - guit.
Suite "Cielo rojo" (1985) (12') - arp.
Sonata (1987) (12') - guit.
Tres piezas chiquitas (1987) (3') - pno.
Tres piezas infantiles (1988) (2') - pno.

DÚOS:

Percuson (1980) (6') - 2 guits.
Cuatro piezas cortas (1985) (8') - vc. y guit.

TRÍOS:

Tierra mestiza (1976) (4') - vers. para 3 guits.
Percuson (1980) (6') - vers. para 3 guits.
De Pascola (1986) (6') - 3 guits.
Triariachi (1991) (8') - vl., guit. y cb.

265

CUARTETOS:

Tierra mestiza (1976) (4') - vers. para 4 guits.

QUINTETOS:

Tierra mestiza (1976) (4') - fl. de carrizo, vl., vihuela., guit. y guitarrón.

CONJUNTOS INSTRUMENTALES:

Yocoyani (1994) (10') - percs. (4), instrs. prehispánicos y étnicos de perc.
Arpatlán (1995) (13') - 12 arps., 12 arps. folklóricas, 3 jaranas, cuatro venezolano, guit., cb. y percs. (4).

ORQUESTA SINFÓNICA:

Tierra mestiza (1976) (4') - vers. para orq.

ORQUESTA SINFÓNICA Y SOLISTA(S):

Concierto San Ángel (1982) (22') - guit. y orq.

CORO E INSTRUMENTO(S):

Planeta Siqueiros (1995) (16') - coro mixto, ob., cl., percs. (4), guit. y qto. cdas. s / t.

ÓPERA:

Ópera pop "Dos Mundos" (1992) (65') - Texto: Rolo Diez.

MÚSICA ELECTROACÚSTICA
Y POR COMPUTADORA:

Cintarra (1988) (10') - guit. y cinta. En colaboración con Arturo Márquez.

DISCOGRAFÍA

Discos Pueblo / Los Folkloristas "México", DP - 1022, México, 1976. *Tierra mestiza* (Los Folkloristas).

Discos Pueblo / Gerardo Tamez, Guitarra de América Latina Tierra Mestiza, DP - 1052, México, 1981 y 1992. *Aires de son; Guajira va; Atravesado; Tierra mestiza* (Gerardo Tamez, guit.).

Discos Pueblo / Los Folkloristas "México - 2", DP - 1045, México, 1982. *Aires de son* (Los Folkloristas).

Egren / Dúo Madiedo - Pérez Puentes, Primer Concurso y Festival Internacional de Guitarra de La Habana, EP - 7527, La Habana, Cuba, 1982. *Percuson* (Dúo Madiedo - Pérez Puentes, guits.).

UAM - Iztapalapa / Música Mexicana de Hoy, Cuarteto da Capo, Dúo Castañón - Bañuelos, MA 351, México, 1983. *Percuson* (Dúo Castañón - Bañuelos, guits.).

Pavane Records / Óscar Cáceres, Bélgica, 1986. *Aires de son; Guajira va; Atravesado* (Óscar Cáceres, guit.).

Discos Pueblo / Terceto de Guitarras de la Ciudad de México, DP 1081, México, 1988 y 1993. *De Pascola; Percuson* (Terceto de Guitarras de la Ciudad de México).

Universidad Autónoma Metropolitana / La Guitarra en el Nuevo Mundo, Los Compositores se Interpretan, vol. 7, LME 565, México, 1989. *Canción y danza* (de la suite *Viñetas*) (Gerardo Tamez, guit.).

Discos Pueblo / Los Folkloristas - Horizonte Musical, DP - 1097, reedición, México, 1990. *Tierra mestiza* (Los Folkloristas).

Imagen Ocho / Ópera pop Dos Mundos, I8 CD - 01, México, 1992. *Ópera pop Dos Mundos* (Coro y Ensamble Dos Mundos).

Discos Pueblo / Terceto de Guitarras de la Ciudad de México, obras de Mon-

cayo, Ponce, Tamez y Oliva, CDDP 1081, México, 1993, reedición. *De Pascola; Percuson* (Terceto de Guitarras de la Ciudad de México).

Cenidim - UNAM / Serie Siglo XX: Wayjel, Música para dos guitarras, vol. VII, México, 1993. *Percuson* (Dúo Castañón - Bañuelos, guits.).

Producciones Independientes / Lejanías, Antonio López, CDALP - 001, México, 1993. *Suite Viñetas* (Antonio López, guit.).

Harmonia Mundi - Mandala / Guitare Plus, Trío Bensa, vol. 9, MAN 4834 HM 90, Alemania - Francia, 1993. *Percuson* (Trío Bensa, guits.).

Radio Nuevo León / Conciertos de Verano Temporada 1993 de Radio Nuevo León, CD, RNL 001, México, 1993. *Trío Imanti* (Gerardo Tamez, perc.).

Sony Masterworks / Embrujo Flamenco, CDEC 479782, México, 1996. *Tierra mestiza* (Embrujo Flamenco, guit., bj. y perc.).

PARTITURAS PUBLICADAS

Grupo Editorial Gaceta / Colección Manuscritos: Música Mexicana para Guitarra, México, 1984. *Sentires.*

Editions Max Eschig / Colection Óscar Cáceres: ME 8533, Francia, 1985. *Atravesado.*

Editions Max Eschig / Colection Óscar Cáceres: ME 8534, Francia, 1985. *Guajira va.*

Los Universitarios / vol. XII, núm. 31, México, noviembre 1985. *Danza.*

Grupo Editorial Gaceta / Colección Manuscritos: Música Mexicana para Guitarra 2, México, 1986. *Zapateado.*

Editions Salabert / Colection Óscar Cáceres: EAS 18257, Francia, 1989. *Aires de son.*

Tamez, Nicandro E.

(Monterrey, N. L., México, 30 de enero de 1931 - San Francisco, Villa de Santiago, N. L., 15 de mayo de 1985)

Pianista, organista y compositor. Realizó estudios de composición con Domingo Lobato en la Escuela Superior de Música de Guadalajara (México) y posteriormente, con Gerhart Muench. Se graduó en canto gregoriano con Miguel Bernal Jiménez en el Conservatorio de las Rosas Morelia (México). En San Luis Potosí fundó la Escuela Superior de Piano y Composición, y en Monterrey, la Escuela Libre de Artes. Se le designó director de la Escuela de Música de la UANL (México) (1972 - 1973). Escribió textos para la enseñanza musical, filosófico-musicales y obtuvo algunos reconocimientos, como el primer premio de composición del Club IOTA en Los Ángeles (EUA, 1965) y el Premio Nacional de Composición de Bellas Artes (México, 1965).

CATÁLOGO DE OBRAS

SOLOS:

Dos preludios (1949) (15') - pno.
Variaciones sobre un tema de Saint-Saëns (1949) (10') - pno.
Preludio (1950) (2') - pno.
Estudio (1950) (2') - pno.
Minué (1950) (2') - pno.
Impromptu "A la Rachmaninoff" (1950) (3') - pno.
Coral variado (1950) (3') - pno.
Tema y variaciones sobre Mozart (1950) (3') - pno.
Variaciones (1950) (3') - pno.
Suite Bach (1951) (5') - pno.

Cinco preludios y dos invenciones en estilo Bach (1951) (8') - pno.
Sueño del pequeño Aquiles (1952) (20') - pno.
El cementerio y la iglesia (1952) (8') - pno.
Bagatela a un dólar (1953) (2') - guit.
Bagatela a un dólar (1953) (2') - vers. para pno.
Noche de metamorfosis (1954) (5') - pno.
Meditación (1955) (10') - pno.
Atabales mestizos (1955) (20') - pno.
Sátira (1955) (3') - pno.
Estudio "quince variaciones y fuga para la mano izquierda y perfeccionamiento" (1957) (10') - pno.

269

Impresiones I, II, III (1957) (8') - pno.
Andante y Allegretto (1958) (3') - pno.
Suite "Mamey" (1963) (10') - pno.
Romanza y chacona (1963) (3') - pno.
Sonata - ensayo (1964) (10') - pno.
Seis microfonías (1965) (10') - pno.
Tres nocturnos (Homenaje: Schubert - Chopin - Scriabin) (1966) (15') - pno.
Once microfonías "Sponsa hai-kai" (1966) (10') - pno.
Diez microfonias "hai-kai" (1966) (10') - guit.
Sonatina romántica (1966) (10') - guit.
Tres ensayos y un prólogo (1967) (10') - pno.
Pedagógicas (1967) (15') - pno.
Epílogo expresionista "Introito patológico y muerte" (1967) (12') - pno.
Fenestra CV (1967) (5') - pno.
Emanaciones crisopéyicas (1968) (16') - vers. para pno.
Didascálica casi romántica (1968) (5') - pno.
Hai-kai judíos (1968) (15') - pno.
Materna (1969) (10') - pno.
Estudio de trémolo (1969) (2') - pno.
Argón (1970) (2') - pno.
Evolutio Skalënus (1970) (5') - pno.
Teresia mystica (1971) (5') - pno.
Laberinto (1971) (3') - pno.
Tres movimientos circulares (1971) (5') - pno.
Cancrizans (1971) (1') - pno.
Fu-Shing (1971) (6') - pno.
Serie -de series-, variaciones y poliserie (1971) (15') - pno.
Estudios: cinco parámetros encadenados, gradación y desarrollo (1972) (12') - pno.
Nativitas chamauleonis (1972) (3') - pno.
Tetrafanía ascendente (1972) (15') - pno.
Expansión (1972) (5') - pno.
Polifonía "Juego de soles" (1972) (15') - pno.
Polaca y polaca bipartita (1972) (5') - pno.

Boceto de un caricaturo (1972) (2') - pno.
Navidad (1973) (5') - pno.
Mutaciones sobre un tema original (1973) (20') - pno.
Melodías (I. Canción; II. Nocturno) (1973) (5') - pno.
Septies (1974) (6') - pno.
Ensayo polimorfo (1974) (10') - pno.
Ludus cochearum (1974) (6') - pno.
Alotriofagia (1974) (3') - pno.
Formantes (1974) (5') - pno.
Integral (1974) (8') - pno.
Canistrum mediumevenis (1974) (10') - pno.
A varios: cinco piezas (1974) (5') - pno.
Schumanns Blätter (1974) (3') - pno.
Egos religiosos (1975) (3') - pno.
Nocturno inconcluso (1975) (3') - guit.
Tres lentas piezas y epílogo (1976) (5') - pno.
Plectro didascálico (1976) (55') - guit.
Monomaquia I (1976) (10') - vc.
Cinco némures implosivos (1977) (8') - pno.
Monomaquia II (1977) (10') - vc.
Trígono (1978) (10') - pno.
Motivos tipo matrices (1978) (8') - pno.
Estudios II y III (1979) (5') - pno.
Sonata "Luce at eis" (1979) (12') - pno.
Trimurti ying (1979) (15') - instr. monódico ad libitum.
Filofanía navideña (1980) (15') - pno.
Cuatro estudios (1980) (4') - pno.
Ciudad monogal (1980) (15') - fl. dulce.
Metamorfosis (1980) (15') - guit.
Heuristia (1981) (10') - pno.
Mater pervicax (1981) (5') - pno.
Sonata I (1982) (10') - pno.
Sonata II (1982) (10') - pno.
Sonata III (1982) (12') - pno.
Sonata IV (1982) (15') - pno.
Sonata V (1983) (15') - pno.
Sintagma (1984) (6') - pno.
Sonata VI (1984) (15') - pno.
Sonata VII (1984) (15') - pno.

DÚOS:

Gigue en estilo de Bach (1949) (3') - fl. y pno.
Tres sueños (esbozos) (1961) (9') - 2 pnos.
Fonías (estudio sobre el sonido) (1963) (8') - 2 pnos.
Suite "quasi tradicional" (1965) (10') - fl. u ob. y pno.
Música incidental a F. G. Lorca (1965) (12') - guit. y pno.
Pregón nocturno (1968) (8') - vl. y pno.
Liturgia bizantina (1968) (1 hr.) - vl. y pno.
Emanaciones crisopéyicas (1968) (16') - fl. y pno.
Bachiana fácil (1970) (1') - fl. dulce y pno.
Canción de tessayuca (1970) (1') - fl. dulce y xil.
Navidad rítmica (1971) (6') - pno. a 4 manos.
Improvisación, cadenza, tema y variaciones casi tradicionales (1971) (5') - vl. y cb.
Poema (1972) (10') - fl. dulce y pno.
Dúo de navidad (1973) (8') - fls. dulces.
Toccata negra (1974) (10') - pno. a 4 manos.
Dúo (1974) (15') - guits.
Delirio a dúo (1975) (5') - fl. y pno.
Navidad mutante (1975) (8') - 2 fls. dulces (alt. y ten.).
Introducción a dúo I (1976) (3') - vc. y pno.
Círculo negro (1976) (10') - fl. dulce y pno.
Tesela india (1977) (15') - fl. dulce y pno.
Toccata doble (1978) (10') - 2 instrs. polifónicos *ad libitum*.
Estudio I (1979) (5') - arp. e instr. de teclado *ad libitum*.
Dialexia (1979) (15') - fl. dulce y pno.
Il maestro e lo scolare II (1979) (15') - pno. a 4 manos (+ percs.).
Arrullo introductorio (1979) (10') - **fl. dulce y pno.**

Romancillo (1980) (10') - vers. para fl. y pno.
Estudios en dúo (1981) (10') - fls. dulces (alt. y ten.).
Arrullo (1982) (5') - fl. dulce y pno.

TRÍOS:

Quasi jazz (1964) (20') - 2 pnos. y perc.
Trío (1972) (15') - cl., vl. y pno.
Trío (1978) (25') - instrs. *ad libitum*.
Variaciones (1978) (15') - instrs. *ad libitum*.
Romancillo (1980) (10') - vers. para 2 fls. y pno.
Fauresca (1981) (10') - fl., guit. y pno.
Trío (1981) (15') - fl. dulce, guit. y pno.

CUARTETOS:

Cuarteto para Newton (1968) (10') - cdas.
La navidad del camaleón (*nativitas chamauleonis*) (1972) (10') - vers. para fl., fg., vl. y pno.
Cytharodia a 4 (1974) (50') - fl. dulce, guit., claves y güiro.
Qua-si-n-fonia (1976) (10') - fls. dulces, guit., bj. y pno.
Quadrum (1977) (15') - 4 instrs. melósicos *ad libitum*.
Políptico involutivo (1978) (25') - fl. dulce, guit., bj. y pno.
Romancillo (1980) (10') - vers. para 3 fls. y pno.

QUINTETOS:

Romancillo (1980) (10') - vers. para 4 fls. y pno.
Canción de cuna (1981) (5') - 3 fls. dulces, guit. y pno.

CONJUNTOS INSTRUMENTALES:

Homenaje a Paul Hindemith (1964) (15') - fl., ob., cr., vl., va., vc. y armonio.
Neumas (1973) (12') - fl., cl., sax., guit., vc., pno. y percs.

Concentus (1975) (15') - una o más fls. dulces, sax., guit., vc., bj. y 2 pnos.

A la Miró (1975) (10') - instrs. *ad libitum.*

Brújulas (1976) (15') - instrs. *ad libitum.*

Cuatro némures vectoriales (1977) (1 hr.) - cb. y / o cb. eléctrico y / o vc., perc. orq. cdas. e instrs. polifónicos *ad libitum.*

Omnigenus (1978) (12') - 10 instrs. *ad libitum* y percs.

Cristo, Cristo, cristal (1979) (18') - instrs. *ad libitum.*

Concerto per basso (1979) (25') - bj. o bj. eléctrico e instrs. *ad libitum.*

Complejo (1979) (20') - fls. *ad libitum*, guits. *ad libitum*, bj. e instr. de teclado *ad libitum.*

Mneme salmo XX (1980) (10') - instrs. *ad libitum.*

Romancillo (1980) (10') - vers. para fls. *ad libitum* y pno.

Trinitas polimodal (1981) (18') - instrs. *ad libitum.*

Trifariam (1983) (15') - fls. dulces *ad libitum*, guits. *ad libitum* y pno.

Constelaciones (1984) (18') - fl. dulce, atos. *ad libitum*, guits. *ad libitum* y pno.

Ubudo (1984) (18') - instrs. *ad libitum.*

ORQUESTA DE CÁMARA Y SOLISTA(S):

Misa modal (1984) (15') - 2 voces, órg. y orq. Texto: litúrgico.

ORQUESTA SINFÓNICA Y SOLISTA(S):

Tetramero (1961) (23') - pno. y orq.

Criptofania "Passio et resurrectio" (1977) (38') - pno. y orq.

VOZ:

Misa del pájaro carpintero (1971) (5') - voz. Texto: litúrgico.

Misa maternitatis (1973) (15') - voz. Texto: litúrgico.

VOZ Y PIANO:

Tres canciones sagradas (1960) (10') - voz y pno. Texto: litúrgico.

Sombra (1969) (2') - voz y pno. Texto: Nicandro E. Tamez.

Misa gradual (1972) (18') - alto o bajo, fl., 2 guits. y órg. Texto: litúrgico.

Cuatro alquimiofanías "a María Profetissa" (1973) (10') - voz y pno. Texto: Nicandro E. Tamez.

Villancico del jardín (1975) (2') - voz y pno. Texto: autor desconocido.

El pajarito cojo (1975) (2') - voz y pno. Texto: Adriano del Valle.

Romanza a Mateso (1977) (3') - voz y pno. Texto: Nicandro E. Tamez.

Nocturno proyectivo (1979) (3') - voz y pno. Texto: Nicandro E. Tamez.

VOZ Y OTRO(S) INSTRUMENTO(S):

Canción de cuna (1960) (10') - 2 sop. alto y pno. Texto: Vera Muench.

Lyrica Judith (1962) (12') - declamador, 3 voces blancas y órg. Texto: litúrgico.

Poema del hombre (1964) (20') - declamador, mélodica o cl., armonio, pno. y coro. Texto: José Gorostiza.

Metanoia, quinteto con percusiones (1969) (27') - alto, fl., ob., guit., vl., pno. y percs.

Misa gradual (1972) (18') - alto o bajo, fl., 2 guits. y órg. Texto: litúrgico.

Quenonamican (1974) (55') - voz, atos., guit., cdas., y percs. Texto: náhuatl, Miguel de Cervantes Saavedra, Nicandro E. Tamez.

Metalógica I (1978) (18') - declamador, instrs. *ad libitum* y medios multidisciplinarios *ad libitum*. Texto: Nicandro E. Tamez.

Catarsis (1978) (40') - declamador, instrs. atos. *ad libitum* y / o cdas. *ad libitum*, guit., bj. y / o bj. eléctrico y pno y / u órg.

Comunio, sposa et mater (1979) (8') -

declamador e instrs. *ad libitum*. Texto: Nicandro E. Tamez.

Metalógica II (1979) (30') - declamador, voces *ad libitum*, instr. de teclado, instrs. *ad libitum*, batería y diapositivas. Texto: Samuel Beckett, Nicandro E. Tamez.

Metalógica III (1979) (30') - declamador, instrs. *ad libitum* y medios multidisciplinarios. Texto: Nicandro E. Tamez.

Epitafio háptico (1980) (8') - voz e instrs. *ad libitum*. Texto: Nicandro E. Tamez.

De profundis, salmo CXXIX (1982) (10') - ten., contratenor, fl. dulce y guit. Texto: litúrgico.

Misa modal (1984) (15') - vers. para 2 voces, órg. y cto. cdas. Texto: litúrgico.

CORO:

Salmo LXXXVI "Palestriniano" (1959) (5') - coro mixto. Texto: litúrgico.

Misa guadalupana (1963) (15') - coro mixto. Texto: litúrgico.

Nace el ave (1966) (3') - coro mixto. Texto: Pedro Calderón de la Barca.

CORO E INSTRUMENTOS:

Oratorio (1972) (15') - coro mixto, vl. y armonio. Texto: litúrgico.

Padre nuestro en navidad (1977) (35') - solistas, narrador, fl., fl. dulce, 2 guits., vc., bj. eléctrico, órg. y coro mixto. Texto: litúrgico y Nicandro E. Tamez.

CORO, ORQUESTA Y SOLISTA(S):

Macromófica una sinfonía silogística con un corolario (1983) (45') - guit. eléctrico, 2 pnos., sint., bat., coro mixto y orq. s / t.

MÚSICA ELECTROACÚSTICA
Y POR COMPUTADORA:

Variaciones breves "kalitántricas" (1974) (12') - guit., vc., xil., pno. y cinta.

Sueño (1976) (12') - una o más fls. dulces, guit., vc., bj., acordeón y cinta.

Octeto (1977) (20') - fl. dulce, guit. eléctrico, copas, claves, 4 grabadoras y radio.

Electronifia I (1978) (17') - instrs. de afinación determinada (2 o más), instr. de afinación indeterminada (uno o más) y cinta.

Nox (1978) (48') - fls. dulces, instrs. monódicos *ad libitum*, guit. y cinta.

Tema - rock y metamorfosis (1979) (16') - instrs. *ad libitum* y cinta.

Huapango (De atabales mestizos) (1980) (5') - píc., cl., sax., guit., pno., órg. y sint.

Son tamaulipeco (1981) (5') - píc., cl. y / o sax., tb., bj., órg. y sint.

Tamez, Omar

(Monterrey, N. L., México, 22 de julio de 1974)

Compositor y guitarrista. Inició sus estudios musicales a los cuatro años con su padre, el compositor Nicandro E. Tamez. Se ha desempeñado como maestro de música en la Universidad Mexicana del Noreste y en el Centro de Formación Artística Integral de la Universidad Regiomon-tana (México), misma donde realizó sus estudios de composición.

CATÁLOGO DE OBRAS

SOLOS:

Sueños de papel (1987) (2') - guit.
Misa (1988) (10') - cl.
La noche (1989) (15') - cl.
Suite "Moscovita" (1990) (6') - guit.
Seis piezas (1990) (8') - pno.
Pieza "Bachiana" (1990) (4') - órg.
Tres puntos sobre un objeto (1991) (5') - pno.
Dos piezas (1992) (6') - pno.
Tres impresiones (1992) (10') - vl.
Estructura celular D. IV (1996) (6') - perc.

DÚOS:

Suite "Ecotónea" (1990) (3') - cl. y guit.
Sonata no. 1 (1993) (15') - vl. y pno.
Sonata no. 2 (1993) (8') - vl. y pno.
Quijote (1994) (7') - fl. y pno.
Sonata no. 3 (1994) (8') - vl. y pno.

CUARTETOS:

Pieza (1990) (4') - fl. dulce, cl., guit. y bj.
Sonata no. 4 (1994) (3') - 2 guits., órg. y pno.

QUINTETOS:

Quinteto solar I (1990) (6') - 2 vls., va., vc. y cb.
Quinteto solar II (1990) (6') - fls. dulces.
Poro (1990) (5') - 3 vls., vc. y pno.

ORQUESTA DE CÁMARA Y SOLISTA(S):

Concierto para violín y orquesta de cuerdas no. 1 (1994) (25') - vl. y cdas.

VOZ Y PIANO:

Cinco canciones "A la infinidad del universo" (1992) (7') - sop. y pno. Texto: María Teresa Soto Luna.

A mi padre (1993) (5') - sop. y pno. Texto: Manuel Sánchez Camargo.

Ocho canciones (1995) (35') - sop. bar. y pno. Texto: Sor Juana Inés de la Cruz.

VOZ Y OTRO(S) INSTRUMENTO(S):

Glosa a mi tierra (1956) (15') - sop., ob., cl., fg. y pno.

Cascando (1993) (15') - sop. o recitador, pno. y perc. (1). Texto: Samuel Beckett.

CORO E INTRUMENTOS:

Canción a García Lorca (1993) (16') - sop., bajo, coro, fg., pno. y tbls. Texto: Federico García Lorca.

MÚSICA PARA BALLET:

Popol Vuh (1995) (1 hr.) - orq.

Tapia, Gloria

(Araró, Mich., México, 16 de abril de 1927)
(Fotografía: José Zepeda)

Compositora. Realizó sus estudios de composición y musicología en el Conservatorio Nacional de Música del INBA (México). Se ha desempeñado en la difusión de la música contemporánea, en la docencia dentro del Conservatorio Nacional de Música del INBA y en diversos cargos, entre ellos, el de consejera cultural de la Unidad Artística y Cultural del Bosque, y coordinadora general de Cultura y Educación Musical de la Dirección General de Acción Educativa. Es miembro fundador de la Liga de Compositores de Música de Concierto de México la que presidió (1991 - 1993). Ha obtenido diplomas y homenajes de los gobiernos de Michoacán y del Estado de México; en 1959 obtuvo el Premio de Música de Cámara de INBA - SACM, y en 1960, ganó el Premio de Composición del Conservatorio Nacional de Música del INBA.

CATÁLOGO DE OBRAS

SOLOS:

Aires juveniles II (1958) (8') - pno.
Diferencias para órgano (1962) (12') - órg.
Seis variaciones (1963) (10') - pno.
Tríptico para piano (1964) (10') - pno.
Allegro (1972) (8') - pno.
Sonata (1972) (20') - pno.
Infantiles para piano (1973) (8') - pno.
Aria de la amistad para guitarra (8') - guit.
Suite juvenil (1975) (6') - pno.
Dos piezas de concierto (1976) (10') - guit.
Cinco miniaturas (1980) (10') - pno.

Ciclo "Recreativas". Recreativa 4 (1981) (7') - fl. dulce.
Ciclo "Recreativas". Recreativa 5 (1981) (7') - fl.
Dos piezas (1992) (9') - tb.
Gerardianas (1994) (25') - vc.

DÚOS:

Franter - pno. a 4 manos.
Sonata para viola y piano (1962) (18') - va. y pno.
Dos piezas para oboe y piano (1966) (8') - ob. y pno.

Dos piezas para violín y piano (1974) (6') - vl. y pno.

Naucalpan, fantasía para violín y piano (1974) (5') - vl. y pno.

Aires juveniles, divertimento para flauta y piano (8') - fl. y pno.

Ciclo "Recreativas". Recreativa 2 (1979) (10') - fl. y arp.

Ciclo "Recreativas". Recreativa 6 (1981) (9') - fl. y pno.

Ciclo "Recreativas". Recreativa 7 (1981) (8') - fl. y pno.

TRÍOS:

Trío de cuerdas (1963) (20') - vl., va. y vc.

Trío para oboe, clarinete y corno (1971) (11') - ob., cl. y cr.

Ciclo "Recreativas". Recreativa 1 (1981) (9') - ob. o cl., fg. y pno.

CUARTETOS:

Cuadrivium (1982) (10') - tbs.

QUINTETOS:

Quinteto 1959 (1959) (15') - atos.

Fuga para quinteto clásico de alientos (1967) (3') - atos.

Ciclo "Recreativas". Recreativa 3 (1981) (10') - 2 vls., va., vc. y cb.

CONJUNTOS INSTRUMENTALES:

Seis variaciones (1963) (10') - vers. para percs. (6).

ORQUESTA DE CÁMARA:

Tres preludios breves (1975) (5') - orq. cdas.

Amor sin tiempo (1975) (5') - vers. para orq. cdas

Sé mujer (1975) (5') - vers. para orq. cdas.

Volver a empezar (1976) (5') - vers. para cdas.

Qué me dicen tus ojos (1976) (5') - vers. para cdas.

Vivencias siderales. Divertimento para orquesta de cuerdas (1978) (9') - cdas.

ORQUESTA DE CÁMARA Y SOLISTA(S):

Concierto para clarinete y orquesta de cuerdas (1961) (15') - cl. y orq. cdas.

ORQUESTA SINFÓNICA:

Tres movimientos sinfónicos (1974) (16').

Hospital Infantil de México (suite sinfónica) (1993) (22').

ORQUESTA SINFÓNICA Y SOLISTA(S):

Canto fúnebre para trompeta y sinfónica de viento (1970) (10') - tp. y orq. (sólo atos.).

Allegro concertante para piano y orquesta (1974) (10') - pno. y orq.

Tenochtitlan (1992) (25') - 3 narradores y orq. Texto: crónicas de la Conquista de México.

VOZ:

Canciones, ciclo "Marcello"(1. Amor sin tiempo; 2. Sé mujer; 3. Ausencia; 4. Lo que anhelo yo; 5. Una voz; 6. Volver a empezar; 7. Qué me dicen tus ojos; 8. Siempre mía; 9. Eres la hoguera) (1976) (30') - voz y pno.

VOZ Y PIANO:

Arrullo (1953) (5') - voz y pno. Texto: Gloria Tapia.

Fuensanta (1959) - sop. y pno. Texto: Ramón López Velarde.

La salta pared (1959) - mez. y pno. Texto: Ramón López Velarde.

VOZ Y OTRO(S) INSTRUMENTO(S):

Plegaria (1971) (30') - ten. y órg. Texto: Ramón Gómez Arias.

CORO:

Sembrador (1957) (7') - coro mixto.
Tres corales (1961) (8') - coro mixto. Tex-

to: Rafael Vizcaíno, Juan de Dios Varela, José Luz Ojeda.

DISCOGRAFÍA

Secretaría de Gobernación / Música Mexicana de Vanguardia para Piano, México, 1974. *Allegro (72)*.

KAANAB / Música y Músicos Mexicanos, 1970. *Dos piezas para oboe y piano*.

PARTITURAS PUBLICADAS

ELCMCM / LCM - 56, México, s / f. *Dos piezas para oboe y piano*.

ELCMCM / LCM - 81, México, s / f. *Fanter*.

Tapia, Verónica

(Puebla, Pue., México, 12 de enero de 1961)
(Fotografía: José Zepeda)

Compositora. Fue becaria del Taller de Composición de Federico Ibarra y realizó la licenciatura en composición con mención honorífica en la Escuela Nacional de Música de la UNAM (México). Posteriormente hizo estudios de producción y técnicas de grabación en The Johns Hopkins University (EUA). En 1993 recibió mención honorífica en el Concurso Xalitic, y en 1995 obtuvo el segundo lugar en la categoría de coro mixto del Concurso Nacional Sor Juana Inés de la Cruz convocado por el Instituto Mexiquense de Cultura (México). Compone música para niños.

CATÁLOGO DE OBRAS

SOLOS:

Suite melanios (1984) (4') - pno.
Tres preludios para piano (1985) (3') - pno.
Sonata para piano (1989) (3') - pno.

DÚOS:

Nochtli (1996) (9') - fl. y clv.

CUARTETOS:

Cuatro espacios sobre un fondo verde (1989) (8') - 3 guits. y fl.

QUINTETOS:

Tres en el alba (1987) (9') - atos.

ORQUESTA SINFÓNICA:

Diafonía de Chapultepec (1994) (21').

VOZ Y OTRO(S) INSTRUMENTO(S):

Ramas y cayados (1988) (8') - mez., fl., vc. y pno. preparado, s / t.

CORO:

Cinco canciones para coro mixto (1995) (15) - coro mixto. Texto: Sor Juana Inés de la Cruz.

CORO E INSTRUMENTOS:

Ocho piezas infantiles (1994) (15') - coro infantil y perc.

MÚSICA ELECTROACÚSTICA
Y POR COMPUTADORA:

Pieza para cinta y diapositivas (1989) (6') -
 cinta y diapositivas.

Tapia Colman, Simón

(Aguarón, Zar., España, 24 de marzo de 1906 - México, D.F., 13 de febrero de 1993)

Compositor y violinista. Realizó sus primeros estudios musicales bajo la dirección de su padre; más adelante ingresó en la Escuela Municipal de Música (ahora Real Conservatorio de Música de Zaragoza, España), donde estudió con Ramón Barobia, y después con Conrado del Campo en el Real Conservatorio de Música de Madrid (España); posteriormente estudió con Paul Hindemith. Llegó a México en 1939. Fue fundador del Cuarteto Colman, y en 1940 fundó el coro del Colegio Ruiz de Alarcón, el Coro México y el coro de la Comisión Federal de Electricidad, entre otros. Formó parte de la Orquesta Sinfónica Nacional de México. Además dirigió el Conservatorio Nacional de Música, asesoró el INBA y, se presentó como representante ante el Consejo Nacional Técnico de la Educación y se dedicó a la docencia, además que fue autor del libro *Música y músicos en México*, y de numerosos ensayos musicales. Entre otros reconocimientos, recibió el de ser designado maestro emérito del Real Conservatorio de Zaragoza, y la Sociedad Mexicana de Geografía y Estadística lo nombró miembro de la Academia de Historia.

CATÁLOGO DE OBRAS

SOLOS:

Momento andaluz (1945 *ca.*) - para guit.
Momento andaluz (1945 *ca.*) vers. para pno.
Sonata "Núcleos" para violín solo (1962) - vl.
Secuencias nucleicas (1969) - pno.

DÚOS:

Sonata para cello y piano (1957) - vc. y pno.
Sonata para violín y piano "El afinador" (1958) - vl. y pno.
Dos X (1985 *ca.*) - 2 vls.
Duetos para dos violines (1985) - 2 vls.
Canto sin palabras (1985 *ca.*) - vl. y pno.

TRÍOS:

Trío prehispánico (1985 *ca.*) - vl., vc. y pno.

CUARTETOS:

Núcleos (1967 *ca.*) - vers. para cdas.

BANDA:

Pasodoble a Belmonte.

ORQUESTA DE CÁMARA:

Núcleos para orquesta de cuerdas (1967 *ca.*) - orq. cdas.

ORQUESTA DE CÁMARA Y SOLISTA(S):

Ciclo "Los días de la voz" (1975 *ca.*) - ten. o sop. y orq. cdas. Texto: Margarita López Portillo.

ORQUESTA SINFÓNICA:

Suite sinfónica "Estampas de Iberia" (1935 *ca.*).
Ensayo sinfónico "Una noche en Marruecos" (1935).
Poema tonal para orquesta "Sísifo" (1967 *ca.*).

ORQUESTA SINFÓNICA Y SOLISTA(S):

Danzas para violín y orquesta (1941) - vl. y orq.
Retratos para guitarra y orquesta (1965 *ca.*) - guit. y orq.
El himno del Colegio de Bachilleres - 2 voces y orq. Texto: Simón Tapia Colman.
Ciclo "Los días de la voz" (1975) - mez. o bar. y orq. Texto: Margarita López Portillo.
Ciclo "Los días de la voz" (1975 *ca.*) - vers. para sop. o ten. y orq. Texto: Margarita López Portillo.

Canto sin palabras (1985 *ca.*) - vers. para vl. y orq.

VOZ Y PIANO:

Ciclo "Los días de la voz" (1975 *ca.*) - sop. o ten. y pno. Texto: Margarita López Portillo.

VOZ Y OTRO(S) INSTRUMENTO(S):

Romero solo (1989 *ca.*) - voz y arp. Texto: León Felipe.
Luz de noche (1989 *ca.*) - voz y arp. Texto: Ángel Cosmos.

CORO:

Aleluya - coro mixto. Texto: Rubén Darío.
Caso - coro mixto. Texto: Rubén Darío.
Himno de los trabajadores de México - coro mixto. Texto: Ernesto Juárez.
El poema humanidad (1971) - coro mixto. Texto: Eduardo Delmar.
Ciclo "Los días de la voz" (1975 *ca.*) - coro. Texto: Margarita López Portillo.

CORO Y ORQUESTA SINFÓNICA:

Himno de los trabajadores de México - vers. para coro y orq. Texto: Ernesto Juárez.

ÓPERA:

Ópera Igazú (1993). Texto: Torcuato Luca de Tena. (Inconclusa)

MÚSICA PARA BALLET:

Suite de ballet "Leyenda gitana" (1953 *a.*) - orq.

PARTITURAS PUBLICADAS

UNAM / *Poema tonal para orquesta "Sísifo"*.

ELCMCM / LCM - 12, México, s / f. *Los días de la voz*.

ELCMCM / LCM - 38, México, s / f. *Secuencias nucleicas*.

EMM / E 13, México, 1955. *Leyenda gitana*.

EMM / D 9, México, 1956. *Suite española para violín y orquesta* (reducción para vl. y pno.).

EMM / D 10, México, 1958 y 1988. *Sonata para violín y piano "El afilador"*.

EMM / D 13, México, 1961 y 1993. *Sonata para violoncello y piano*.

EMM / B 23, México, 1986. *Luz de noche* (homenaje a León Felipe).

Téllez Oropeza, Roberto

(Zacatlán, Pue., México, 16 de diciembre 1909)
(Fotografía: José Zepeda)

Compositor. Desde pequeño estudió música con su madre, Josefa Oropeza, y continuó con su padre, Juan C. Téllez en la Academia de Música Santa Cecilia. Estudió composición con Silvestre Revueltas en el Conservatorio Nacional de Música del INBA (México) y dirección orquestal con Igor Marquevich. Dirigió la Orquesta Típica Mexicana y el Coro del Departamento del Distrito Federal así como la Orquesta del Conservatorio Nacional de Música (México), la Banda Sinfónica de Bellas Artes (de la que fue fundador) y la Banda Sinfónica de la SEP (México). Entre otras distinciones, ganó el Concurso Nacional del Vals Mexicano (1927), el concurso del Poema Sinfónico a la Revolución Mexicana de 1910, y recibió premio por la música del espectáculo de luz y sonido de las pirámides de Chichén Itza (Yucatán, México). Compuso música para cine.

CATÁLOGO DE OBRAS

SOLOS:

Pintura (5') - pno.
No te olvidaré (1919) (3') - vers. para pno.
No te olvidaré (1919) (3') - vers. para pianola.
No te olvidaré (1919) (3') - vers. para guit.
Preludio fantasía "Ondas" (1933) (15') - pno.
Vals María de la Luz (1940) (4') - vers. para pno.
Obertura mexicana (1960) (12') - órg. tubular.

Destellos (1968) (15') - vc.
Primavera 72 (1972) (12') - pno.
Sonata (1973) (8') - pno.
Pieza intermezzo (1973) (6') - pno.
Tres juegos para Coppelia (1980) (3') - pno.
Tres piezas cortas (1. Danza; 2. Vals; 3. Mazurka) (1983) (6') - pno.
Preludio "Reproches" (1991) (2') - fl.
Preludio a un vals (1991) (4') - guit.

Dúos:

Melodía (8') - vl. y pno.
Pieza (4') - cl. y pno.
Preludio (1932) (18') - vl. y pno.
Lejanías no. 1 (1932) (3') - cl. y pno.
Concierto no. 1 para violoncello y piano (1961) (30') - vc. y pno.
Preludio para cello y piano (1963) (6') - vc. y pno.
Preludio (1964) (8') - pno. a 4 manos.
Preludio "La tarde" (1968) (15') - vc. y pno.
Concierto no. 1 para dos pianos (1969) (20') - 2 pnos.
Piezas cortas (1969) (8') - vc. y pno.
Sonata para clavecín y violoncello (1971) (20') - clv. y vc.
Dueto (1971) (10') - vl. y vc.
Lejanías no. 2 (1980) (4') - ob. y pno.
Meditación (1991) (2') - va. y pno.

Tríos:

Trío no. 1 para violín, cello y piano (1933) (25') - vl., vc. y pno.
Trío no. 2 para violín, cello y piano (1971) (20') - vl., vc. y pno.
Trío no. 3 para dos flautas y piano (1971) (15') - 2 fls. y pno.
Desolación (1982) (7') - ob., fg. y pno.

Cuartetos:

Holandesita.
No te olvidaré (1927) (3') - cdas.
Rapsodia (Ucrania) (12') - cdas.
Vals María de la Luz (1940) (4') - vers. para cdas.
Interludio (1964) (10') - cdas.
Cuarteto de fagots (1971) (20') - 3 fgs. y cf.
Cuarteto no. 1 (8') - cdas.
Cuarteto no. 2 (6') - cdas.
Cuarteto no. 3 (7') - cdas.
Cuarteto no. 4 (9') - cdas.
Cuarteto no. 5 (1971) (20') - cdas.
Cuarteto no. 6 (6') - cdas.
Cuarteto no. 7 (8') - cdas.

Cuarteto no. 8 (8') - cdas.
Cuarteto no. 9 (1971) (20') - cdas.
Cuarteto no. 10 (1973) (14') - cdas.
Cuarteto no. 12 (1973) (15') - cdas.

Quintetos:

Quinteto de metales (1973) (18') - 2 tps., tb., cr. y tba.
Diálogos (1975) (12') - cl., cr., vl., vc. y pno.
Quinteto de alientos (1978) (18') - fl., cl., ob., fg. y cr.
Homenaje a Mozart (1990) (20') - cl., cr., vl., vc. y pno.

Conjuntos instrumentales:

Coro de los ecos (1952) (10') - 6 fls. dulces.
Mixcacalli (1975) (15') - atos. y percs.
Noneto no. 1. Interludio (1976) (12') - cl., ob., fg., cr., tp., tb., vl., va. y vc.

Banda:

Obertura "Rapsodia" (11') - banda.
Obertura "Rapsodia" (de la época de 1910) (12').
Obertura "Vals María de la Luz" (1940) (4').
Obertura "Suelo patrio" (1962) (12').
Obertura "Mixcoacalli" (1962) (15').

Banda y solista(s):

Vals (6') - tp. y banda.

Orquesta de cámara:

Adagio (8') - orq. cdas.
Concierto para cuerdas (1974) (35') - orq. cdas.
Guanajuato (1975) (15').
En la cúspide (a la memoria de Carlos Chávez) (1978) (10').

Orquesta de cámara y solista(s):

Concierto para oboe y cuerdas (1984) (20') - ob. y orq. cám.

ORQUESTA SINFÓNICA:

Poema sinfónico "Estatuas de humo" (1933) (12').
Poema sinfónico "Sumario" (1935) (30').
Sinfonía corta (1971) (20').
Seis preludios sinfónicos (1971) (15').
Sinfonía nueva (1972) (24').
Sinfonía moderna (1973) (18').
Preludio (1975) (6').
Suite Chichen Itzá (1979) (12').
Ciudad de México (1981) (20').
Día de campo (1983) (14').
La Tzararacua (1985) (15').

ORQUESTA SINFÓNICA Y SOLISTA(S):

Concierto no. 2 para piano (1969) (20') - pno. y orq.
Concierto no. 2 para violoncello y orquesta (1970) (26') - vc. y orq.
Preludio sinfónico no. 1 (1971) (12') - pno. y orq.
Seis preludios sinfónicos para piano y orquesta (1971) (15') - pno. y orq.
Concierto para violín (1971) (20') - vl. y orq.
Concierto no. 1 para piano y orquesta (1971 ca.) (24') - pno y orq.
Concierto no. 3 para piano y orquesta (1975 ca.) (24') - pno. y orq.
Concierto para violín y orquesta (1975) (25') - vl. y orq.
Concierto no. 4 para piano y orquesta (1975) (20') - pno. y orq.
Concierto para guitarra (1984) (20') - guit. y orq.

VOZ Y PIANO:

El sol (5') - sop. y pno.
No te olvidaré (1919) (3') - voz y pno.
Geometría (1933) (4') - ten. y pno.
Dos canciones (1961) (12') - sop. y pno.
Cuatro cantos (1980) (4') - voz y pno.
 Texto: Griselda Álvarez, Elías Nandino, Manuel José Othón.

Dos canciones (5') - sop. y pno.

VOZ Y OTRO(S) INSTRUMENTO(S):

Aquellas estaciones (6') - tenor y conj. inst.
Trilogía (7') - sop. y conj. inst.

CORO:

Cómo decirte (4') - coro mixto.
Ya se habla (6') - coro mixto.
Madrigal (1933) (3') - coro mixto.
La pizarra (8') - coro mixto.
La vendimia (8') - coro mixto.

CORO E INSTRUMENTOS:

El ventarrón (10') - cr. y coro mixto.

CORO Y ORQUESTA SINFÓNICA:

Benito Juárez (1970) (40') - coro y orq. Texto: Rubén Bonifaz Nuño.
Sinfonía (1970) (40') - solistas, coro y orq.
Cantata "Romances filosóficos" (1978) (12') - coro y orq. Texto: Sor Juana Inés de la Cruz.
Simón Bolívar (1982) (35') - coro y orq. Texto: Roberto Téllez.

ÓPERA:

Netzahualcóyotl (1949) (4 hr.) - solistas, coro y orq. Texto: Alfonso Ortiz Palma.
La gracia (1975) (3 hr. 30').
Ifigenia cruel (1976) (2 hr.) - solistas, coro y orq. Texto: Alfonso Reyes.
Acapulco (1978) (45') - solistas, coro y orq. Texto: Alfonso Ortiz Palma.

MÚSICA PARA BALLET:

Suites para ballet (1971) (23') - pno.
Suite de ballet (1977) (18') - orq. cdas.

DISCOGRAFÍA

ARIEL / La Voz Hispanoamericana: Valses del Recuerdo, Serie Premiada, vol. I, HT - 11, México. *María de la Luz* (Cuarteto Téllez Oropeza).

Coro / Valses del Recuerdo (Mexicanos), vol. II, CLP - 843, México. *María de la Luz* (Cuarteto Téllez Oropeza).

DIMSA / Polkas Internacionales, DML - 8284, México. *Ucraniana; Holandesita* (Cuarteto Téllez Oropeza).

Musart / Al Estilo de Golwarz, D 586, México. *Melodía* (Sergio Golwarz, vl.).

Musart / Recordando Viena: Sergio Golwarz, su Violín y su Conjunto Gitano, D - 1141.

DIMSA / Cuarteto Téllez Oropeza, Valses Internacionales, DML - 8312, México, 1964. *No te olvidaré* (Cuarteto Téllez Oropeza).

EMI Ángel / Música Mexicana para Guitarra, SAM 35065, 33 c 061 451413, México, 1981. *Preludio a un vals* (Miguel Alcázar, guit.).

Tritonus / Música para Oboe y Piano de Compositores Mexicanos, TTS - 1006, México, 1989. *Lejanías* (Carlos Santos, ob.; Roberto Téllez Oropeza, pno.).

PARTITURAS PUBLICADAS

ELCMCM / LCM - 46, México, s / f. *La tarde*.

ELCMCM / LCM - 59, México, s / f. *Lejanías*.

ELCMCM / LCM - 71, México, s / f. *Meditación*.

ELCMCM / LCM - 21, México, 1980. *Destellos*.

ELCMCM / LCM - 15, México, 1981. *Cuatro cantos*.

ELCMCM / LCM - 33, México, 1982. *Tres juegos para Coppelia*.

ELCMCM / LCM - 72, México, 1991. *Preludio reproches*.

ELCMCM / LCM - 74, México, 1991. *Sonata para piano*.

Tello, Aurelio

(Cerro de Pasco, Perú, 7 de octubre de 1951)
(Fotografía: José Zepeda)

Compositor y director de coros. Desde el año de 1982 radica en México. Realizó estudios en la Escuela Nacional de Música (Perú) con Enrique Iturriaga, Édgar Valcárcel, Celso Aguirre Lecca, Guillermo Cárdenas, Marco Dusi y Manuel Cuadros Barr. Fundó el Taller de la Canción Popular (1974), así como el Taller de Investigación de la Escuela Nacional de Música (Perú, 1975). En México fue subdirector del Cenidim (1988 - 1989) y de la Dirección de Música del INBA (1990 - 1992). Ha dirigido diversas agrupaciones corales; en la actualidad es director de la Capilla Virreinal de la Nueva España. Tiene la autoría de varios libros, entre ellos, del tomo III *de Tesoro de la música polifónica en México; 50 años de música en el Palacio de Bellas Artes*, y *Salvador Contreras: vida y obra*. Ha compuesto música para teatro.

CATÁLOGO DE OBRAS

SOLOS:

Sicalipsis (1972) (7') - fl.
Música para violín (1973) (7') - vl.
Toro torollay. Variaciones sobre el tema de la corrida de toros de Ayacucho (1973) (8') - pno.
Sicalipsis II (1975) (6') - fl.
Dansaq (homenaje a Manuel Enríquez) - (1984) (8') - vl.

DÚOS:

Movimiento ingenuo en forma de sonata (1974) (4') - cl. y pno.

Meditaciones I (1974) (10') - 2 pnos.

TRÍOS:

Elogio de Falami (1991) (15') - cl., fg. y pno.

CUARTETOS:

Tres piezas para cuerdas (1972) (7') - vers. para cdas.
Meditaciones II (1974) (18') - cdas.
Dansaq II (1985) (15') - cdas.

CONJUNTOS INSTRUMENTALES:

Sonqoy (1987) (12') - fl., ob., cl., vl., vc. y pno.
Sonqoy (segunda versión) (1987) (12') - fl., fl. en sol, fl. bj., vl., vc. y pno.
Jaray Arawi (1988) (18') - fl., fl. en sol, fl. bj. y cdas.
Las premoniciones de añada (1993) (15') - fl., ob., cl., fg., tp., vl., va. y vc.

ORQUESTA DE CÁMARA:

Tres piezas para cuerdas (1952) (7') - orq. cdas.
Dansaq III (1986) (15') - orq. cdas.
Otro elogio de Falami (1991) (14') - orq. cdas.

ORQUESTA SINFÓNICA:

La casita bonita (1977) (14').
Acuarelas infantiles (1978) (7').

VOZ Y OTRO(S) INSTRUMENTO(S):

Poema y oración de amor (1974) (10') - mez. y percs. (2). Texto: Carlos Germán Belli, Juan Gelman.

Ichuq Parwanta (1980) (5') - 2 sop. y fl. Texto: huayno de indios del Cuzco.
Ichuq Parwanta (segunda versión) (1989) (12') - voz, fl. y pno. Texto: huayno de indios del Cuzco.
Algunos poemas de Brindisi (1994) (14') - mez. cl., vl., vc. y pno. Texto: Fernando Ruiz Granados.

CORO:

Nekros (1976) (6') - coro mixto. Texto: Nicómedes Santa Cruz.
Trifábula (1982) (9') - coro mixto. Texto: Arturo Corcuera.
Poema 9 (1987) (8') - coro mixto.
Drik begí y todas las rondas para volar por encima del universo (1988) (12') - coro mixto. Texto: César Toro Montalvo.

CORO E INSTRUMENTOS:

Epitafio para un guerrillero (1974) (22') - coro mixto y percs. (4). Texto: Jesús López Pacheco.

DISCOGRAFÍA

INBA - SACM / Manuel Enríquez, Violín Solo y con Sonidos Electrónicos, PCS 10020, México, s / f. *Danzaq* (Manuel Enríquez, vl.).
CNCA - INBA - SACM / Manuel Enríquez, Violín Solo y con Sonidos Electrónicos, PCD 10121, México, 1987. *Danzaq* (Manuel Enríquez, vl.).

CNCA - INBA - SACM / Cuarteto Latinoamericano, s / n de serie, México, 1989. *Danzaq II* (Cuarteto Latinoamericano).
New Albion Records / Memorias Tropicales, NA051SCD, México, 1992. *Danzaq II* (Cuarteto Latinoamericano).

PARTITURAS PUBLICADAS

CNCA - INBA - CENIDIM / s / n de serie. México, 1984. *Danzaq, Homenaje a Manuel Enríquez.*

UNAM / México, 1985. *Danzaq.*

Tichavsky, Radko

(Jeseník, Checoslovaquia, 15 de agosto de 1959)

Compositor. Llegó a México en 1984 y adquirió la naturalización. Realizó la licenciatura en composición musical en la Academia de Bellas Artes (Checoslovaquia) con Ctirao Kohoutek, maestría en composición musical con Boris Ivanovich Tischenko en el Conservatorio Estatal Rimsky Korsakov (Rusia), y especialización en metología, psicología y enseñanza musical en la Academia de Bellas Artes. Imparte conferencias representando a México en congresos internacionales. Asimismo ha impartido cátedra en la Escuela Superior de Música del INBA (México), Escuela Nacional de Música de la UNAM (México) y Facultad de Música de la Universidad de Guadalajara (México), entre otras. Fue director de la Escuela de Música de la UANL (México), y actualmente dirige Difusión y Bellas Artes de la misma institución. También ha publicado crítica musical en revistas y periódicos de la ciudad de México y Monterrey. Ganó el Premio de Composición del Ministerio de Cultura de la República Checoslovaca (1981), y del Concurso Nacional de Composición Generatce (1981 - 1983); en 1994 fue nombrado ciudadano honorífico de la ciudad de Dallas (EUA).

CATÁLOGO DE OBRAS

SOLOS:

Bautizo del fuego (1980) (8') - pno.
Sonata (1981) (13') - pno.
Dos piezas (1982) (7') - pno.
Fantasía (1982) (8') - pno.
Árbol plantado cerca del agua corriente (1984) (15') - órg.
Nueve composiciones libres (1985) (17').

Pieza para gatos (1986) (9') - guit.
Cantos (1986) (12') - arp.
Piece lyrique (1987) (7') - pno.

DÚOS:

Entresueños (1981) (13') - cl. y pno. a 4 manos.

TRÍOS:

Caminos sembrados de alas (1982) (11') - fl., cl. y pno.

Sonata para clarinete, cello y piano (1984) (10') - cl., vc. y pno.

CUARTETOS:

Cuarteto de cuerdas (1982) (14') - cdas.

CONJUNTOS INSTRUMENTALES:

Meditación sobre Molière (1981) (8') - cdas., atos. y perc.

ORQUESTA DE CÁMARA Y SOLISTA(S):

Dos piezas en un movimiento (1988) (15') - 2 vls. y cdas.

ORQUESTA SINFÓNICA:

Adentro, fantasía para orquesta (1982) (11'). ·

Encuentro, fantasía para orquesta (1984) (11').

Amadeus, obertura para orquesta (1993) (15').

VOZ Y PIANO:

Cuando los amantes se despiden (1984) (12') - sop. y pno. Texto: populares checos.

MÚSICA PARA BALLET:

Parábolas (1984) (10') - cinta.

Torre, Salvador

(Veracruz, Ver., México, 26 de junio de 1956)
(Fotografía: José Zepeda)

Compositor y flautista. Estudió composición en el Conservatorio Nacional de Música del INBA (México) con Mario Lavista y Daniel Catán, y en el Conservatorio Municipal de Pantin (Francia) con Yoshihisa Taïra, Alain Louvier y Sergio Ortega. Además de sus estudios de flauta, aprendió composición electroacústica con Michel Zbar en el Conservatorio de Música de Boulogne (Francia). Paralelamente a su actividad como flautista y compositor, dedica tiempo a la docencia en diversas instituciones, como el Conservatorio Nacional de Música del INBA, la Escuela Superior de Música y Danza de Monterrey y el Conservatorio de Música del Estado de México (México) y ha sido miembro del Consejo Estatal para la Cultura y las Artes de San Luis Potosí (México). Obtuvo el primer premio en el Concurso de Música de Cámara del Conservatorio Nacional de Música del INBA (1983) y una beca para participar en el Festival de Darmstadt (Alemania, 1986).

CATÁLOGO DE OBRAS

SOLOS:

Cuatro haikú (1981) (10') - pno.
"Llori - llori" (sonata en mi bemol para clavecín) (1982) (9') - clv.
Ensuite (1988) (16') - cb.
Cinco piezas pedagógicas (1989) (duración variable) - fl.
Arborescencia (1991) (6') - fl. de pico.
Oméyotl - Dualidad (1994) (7') - vc.
Toccata (1996) (6') - pno.

DÚOS:

Pas de Deux (1983) (8') - fl. y guit.
El buscazón (1994) (7') - 2 arps.

TRÍOS

Jardín I (1980) (5') - fl. y 2 cls.
Point (1984) (8') - cl., vc. y pno.
Prysma, 666 (1991) (12') - cl., fg. y pno.

CUARTETOS:

Jardín III (1990) (9') - quena, zampoña, tarka y fl.

CONJUNTOS INSTRUMENTALES:

Sin título (1985) (14') - 17 fls.
Tzolkin (1996) (26') - fls. y percs.

ORQUESTA DE CÁMARA:

Concierto de cámara (1984) (14') - fl., cl., cto. cdas. y perc.

ORQUESTA DE CÁMARA Y SOLISTA(S):

Azares de la tarde (1979) (11') - doble qto. atos., xil. y orq. cdas.
Tres poemas de Valerio Magrelli (1982) (9') - alt., arp., orq. cdas. y perc. Texto: Valerio Magrelli.

ORQUESTA SINFÓNICA:

Primera sinfonía "EK" (1990) (duración variable).

CORO:

Testimonial (1992) (8') - coro mixto. Texto: Oliverio Girondo.

CORO Y ORQUESTA SINFÓNICA:

Bosquejos del Quinto Sol (1992) (13') - coro mixto, campanas y orq. Texto: azteca (Miguel León-Portilla).

MÚSICA ELECTROACÚSTICA
Y POR COMPUTADORA:

Nube de alas (1986) (16') - dat.
Nautilus (1987) (10') - cr. con dispositivo electroacústico.
Bird (1987) (15') - sax. alt. y cinta.

DISCOGRAFÍA

Universidad Autónoma de Guadalajara / *El Libro de los Pájaros*, México, 1994. Musicalización de poemas de Alberto Blanco.

Lejos del Paraíso / Nautilus, Salvador Torre, GLPD 014, México, 1995. *Sin título; Nube de alas; Nautilus; Bird* (Pierre - Yves Artaud, fl.; Guy Rebreyend, sax.; Franck Ollú, cr.; Orquesta Francesa de Flautas; dir. Ives Lestang).

Lejos del Paraíso - SMMN - Fonca / Solos - Dúos, Sociedad Mexicana de Música Nueva, GLPD21, México, 1996. *Arborescencia* (Horacio Franco, fl. de pico).

Fonca / Clavecín Contemporáneo Mexicano, Lidia Guerberof Hahn, s / n de serie, México, 1996. *"Llori - llori" (Sonata en mi bemol para clavecín)* (Lidia Guerberof Hahn, clv.).

PARTITURAS PUBLICADAS

Editions Lemoine / ARTAUD, P. Y. Mètodo Elementaire pour la Flûte, París, 1989. *Cinco piezas pedagógicas.*

Editions de Visage / París, 1992. *Nautilus.*

Tort, César

(Puebla, Pue., México, 14 de septiembre de 1929) (Fotografía: José Zepeda)

Compositor. Inició sus estudios con Ramón Serratos, Pedro Michaca y Juan D. Tercero. Gracias a una beca del Ministerio de Educación Española, estudió con Nemesio Otaño y Benito García de la Parra en el Conservatorio de Madrid (España). Fue alumno.de Aaron Coplan en los Festivales de Berkshire Music Center (EUA). Trabaja como investigador en pedagogía musical en la UNAM (México), donde ha publicado sus libros sobre educación musical para niños. Fundó el Taller de Educación Musical Infantil de la Escuela Nacional de Música de la UNAM y del Conservatorio Nacional de Música del INBA (México); también fundó el Instituto Artene. Ha recibido reconocimientos del Board of Directors de la ISME - UNESCO, (1990 - 1994). Es miembro honorario del Foro Latinoamericano de Educación Musical en San José de Costa Rica, asesor permanente de la ISME - UNESCO en asuntos de educación musical para México, Centroamérica y el Caribe, y asesor técnico del Instituo Artene. El gobierno de Puebla le otorgó la Cédula Real de su Fundación. Además de música de concierto, compone música para niños.

CATÁLOGO DE OBRAS

SOLOS:

Intermezzo (7') - pno.
El carnaval (3') - pno.
Homenajes I (1957) (8') - pno.
El orador (1958) (30') - pno.
Suite breve (1959) (8') - pno.
Homenajes II (1960) (35') - pno.
Loto (1980) (3') - pno.

Ítsmica (1990) (7') - pno.
El pequeño pianista (Álbum de 10 piezas para niños) (1991) (20') - pno.

TRÍOS:

Dominó (1985) (12') - vl., vc. y pno.

CONJUNTOS INSTRUMENTALES:

La comedia (Suite para 7 instrumentos) (1967) (8') - pno., tbls. y percs.

La pequeña toccata (1972) (4') - 3 xils. y percs.

Tricromías (1974) (5') - pno., 3 xils., 2 metalófonos e instrs. de perc.

ORQUESTA DE CÁMARA Y SOLISTA(S):

Pasos... (1975) (6') - coros de voces blancas y orq. de percs. Texto: Francisco Alday.

Tianguis (1980) (5') - sop., coros de voces blancas y orq. de percs. Texto: Lírica Infantil de México.

El pequeño huasteco (1980) (5') - sop., coros de voces blancas y orq. de percs. Texto: Lírica Infantil Mexicana.

El bosque indiano (1990) (7') - coro de voces blancas, instrs. de ato. de barro y percs., s / t.

Los buhoneros (1996) (5') - cjto. de pregones, sop., coros de voces blancas y orq. de percs. Texto: Lírica Infantil Mexicana.

ORQUESTA SINFÓNICA:

Estirpes (1961) (15').

ORQUESTA SINFÓNICA Y SOLISTA(S):

La espada (Cantata a Morelos) (1965) (22') - narrador, coro mixto y orq. Texto: Carlos Pellicer.

La santa furia (Oratorio sobre Bartolomé de las Casas) (1992) (1 hr.) - sop., 2 tens., bar., narrador, coro mixto y orq. Texto: Luz María Servín.

VOZ Y PIANO:

Junto al Genil (1951) (3') - alt. y pno. Texto: Federico García Lorca.

Pon tu mano (1951) (3') - alt. y pno. Texto: anónimo español.

Flor que llora (1957) (3') - alt. y pno. Texto: Mariano Escobedo.

Un mundo sutil (1957) (3') - sop. y pno. Texto: Fernández.

VOZ Y OTRO(S) INSTRUMENTO(S):

Hazme llorar (1962) (5') - sop., alt. y arp. Texto: Ramón López Velarde.

Volved a hablar (1975) (6') - sop., alt. y arp. Texto: Carlos Pellicer.

CORO:

Alba misa (1988) (30') - coro mixto. Texto: litúrgico.

CORO E INSTRUMENTO(S):

En el jardín de Lindaraja (1954) (35') - sop., alt., ten., coro de voces blancas y pno. Texto: Washington Irwing.

ÓPERA:

Hilitos de oro (1972) (20') - sop., alt., coro de voces blancas, pno., arp. y orq. percs. Texto: Lírica Infantil Mexicana.

DISCOGRAFÍA

UNAM / *Voz Viva de México: La Música y el Niño*, t. I, VVMN / 5 185 / 186, México, 1971.

UNAM / *Voz Viva de México: La Música y el Niño*, t. II, VVMN / 15 285 / 286, México, 1978.

UNAM / *Voz Viva de México: La Música y el Niño*, Álbum (t. I, II y III), VVMN / 25 353 / 354, México, 1985.

UNAM / *Voz Viva de México: La Música y el Niño*, t. I, II y III, VVMN / 5 - 15, México, 1993.

Toussaint, Eugenio

(México, D. F., 9 de octubre de 1954) (Fotografía: José Zepeda)

Compositor y pianista. De formación principalmente autodidacta, asimismo, estudió con Jorge Pérez Herrera y asistió a clases con Mario Lavista, Roberto Sierra y Lucas Foss, entre otros. Se desempeña como jazzista y como compositor de música de concierto. Recibió una beca de Fonapas para estudiar composición en el Dick Grove Music School, de Los Ángeles (EUA, 1980). Recibió la Lira de Oro del SUTM (1989). En 1994 ingresó al Sistema Nacional de Creadores.

CATÁLOGO DE OBRAS

SOLOS:

Pieza para violoncello solo (1992) (4') - vc.
Divertimento para marimba sola (1994) (7') - mar.
Estudio bop (1994) (6') - fl. dulce.

DÚOS:

Dueto para flauta y piano (1992) (6') - fl. y pno.
Suite niu yol (1995) (25') - guit. y fl.

TRÍOS:

Cinco miniaturas de Paul Klee (1993) (15') - fl., fg. y pno.

CUARTETOS:

Cuarteto de cuerdas (1979) (12') - cdas.
Pieza corta para cuarteto de cuerdas (1984) (4') - cdas.
Rumba de rumba (1994) (5') - tbs.
Cuarteto de cuerdas no. 2 (1995) (19') - cdas.
La chunga de la jungla (1996) (13') - percs.

CONJUNTOS INSTRUMENTALES:

Variaciones concertantes (concertino para violoncello y guitarra) (1993) (20') - guit., fl., ob., vl., vc., cb., pno. y percs. (2).

299

ORQUESTA DE CÁMARA:

Hijo de la ciudad (1990) (30') - orq. de jazz: 4 tps., 5 saxs, 4 tbs., cb., bat., guit. eléc. y pno.

Danzas de la ciudad (1992) (12') - fl., ob., cl., cl. bj., cr., fg., tp., tb., tba., 2 vls., va., vc., cb., y percs. (2).

Suite de las ciencias (1992) (40') - fl., ob., cl., cl. bj., cr., fg., sax., tp., tb., tba., 2 vls., va., vc., cb., arp., y percs. (2).

El cambio (1995) (6') - orq. cdas.

ORQUESTA DE CÁMARA Y SOLISTA(S):

Bouillabaisse (1996) (17') - pno. y orq.

ORQUESTA SINFÓNICA:

Popol Vuh (1991) (13').

Suite galáctica (1995) (20') - vers. para orq. (de *Suite de las ciencias*).

Sinfonía no. 1 "El viaje de la vida" (1995) (35').

Calaveras (1995) (13').

ORQUESTA SINFÓNICA Y SOLISTA(S):

Concierto para violoncello y orquesta (1991) (22') - vc. y orq.

Gauguin (1992) (19') - arp., c.i. y orq.

Concierto para guitarra y orquesta (1994) (27') - guit. y orq.

DISCOGRAFÍA

Spartacus / Clásicos Mexicanos: México y el Violoncello, 21016, México, 1995. *Pieza para cello solo* (Ignacio Mariscal, vc.; Carlos Alberto Pecero, pno.).

Producciones Fonográficas / Sabor Latino: La Camerata, PFCD - 1703, 1995. *Danzas de la ciudad.*

Trigos, Juan

(México, D. F., 26 de febrero de 1965) (Fotografía: José Zepeda)

Compositor y director. Hizo sus estudios musicales en el Conservatorio Nacional de Música del INBA (México), Instituto de Liturgia, Música y Arte Cardenal Miranda (Italia), y Conservatorio di Musica Giuseppe Verdi de Milán (Italia), donde obtuvo el diploma en composición Nicolo Castiglioni y en dirección Gianpiero Taverna. Continuó sus estudios con Franco Donatoni y Jesús Villaseñor. Especializado en música del siglo XX, ha conducido orquestas, coros y ensambles. Cofundador del Ensamble Sones Contemporáneos (1988) y del Ensamble Música XX (1992), desde 1993 es coasistente y coorganizador de los cursos internacionales de composición de Franco Donatoni en la ciudad de México. En 1986 - 1989 obtuvo una beca de estudio del Instituto de Liturgia, Música y Arte Cardenal Miranda, y en 1990 - 1991, la de Jóvenes Creadores del Fonca. Recibió la Medalla Mozart (México, 1995).

CATÁLOGO DE OBRAS

SOLOS:

Guapanguito (1987) (3') - fl.
Folklore con capricho (1987) (5') - pno.
Homenaje a Manuel M. Ponce (1989) (7') - guit.
Tres danzas floridas (1990) (20') - píc. (+ fl. y fl. en sol).
Ricercare V (1994) (6') - cb.

DÚOS:

Los comentarios no. 1 del "Magnificat guadalupano" (5') - vers. para pno. a 4 manos.

TRÍOS:

Ricercare I (1993) (13') - fl. (+ píc.), cl. (+ cl. bj.) y pno.

CUARTETOS:

Cuarteto breve no. 1 (1982) (6') - cdas.
Cuarteto breve no. 2 (1983) (7') - cdas.
Quartetto da do (1989) (10') - cl., sax. alt.
(+ sax. sop.), guit. y bongó.
Concerto para cuarteto de cuerdas (1995)
(10') - cdas.

QUINTETOS:

Ricercare III (1994) (9') - atos.

CONJUNTOS INSTRUMENTALES:

Sax sin aliento (1988) (11') - fl. (+ píc.),
sax., tp., guit., pno. y perc.
Ricercare II (1994) (13') - solistas (tp., tb.,
pno. y percs.), fl., píc., ob., cl. (+ cl.
bj.), fg., cr., 2 vls., va., vc., cb. y pno.
Miniatura para Bartok (1995) (5') - fl.,
cl., tb., va., tarola y pno.

ORQUESTA SINFÓNICA:

Xochiyaoyotl (1988) (8').
*Ricercare I. Cinco variaciones de dificul-
tad progresiva* (1995) (13') - vers. para
orq.

ORQUESTA SINFÓNICA Y SOLISTA(S):

Danza concertante no. 1 (1992) (13') -
píc. y orq.

Ricercare IV (1994) (15') - vl. y orq.
Pulsata I (1996) (15') - cl., fg., pno. y orq.

VOZ Y OTRO(S) INSTRUMENTO(S):

Quartetto da do (1989) (10') - vers. para
sop., cl., sax. contralto en mi bemol,
sax., guit. y bongó.
*Los comentarios no. 2 ("Magnificat
guadalupano")* (3') - vers. para mez.,
fl. y guit. Texto: litúrgico.
Liguero (1991) (7') - mez., fl. bj. en do
(+ píc.), cl., sax. bar. (+ sax. sop.), guit.
y pno. Texto: Juan Trigos (padre).
Calzones rojos (1995) (8') - ten., fl. (+ píc.),
cl., tb., percs. (2), vl., va. y pno.

CORO Y ORQUESTA CON SOLISTA(S):

*Magnificat guadalupano. Cantata con-
certante para solistas, coro y orquesta*
(1990) (60') - mez., ten. grave (o bar.
agudo), coro mixto, bj., guit. y orq.
Texto: Nican Mopohva, litúrgicos,
náhuatls, cantares mexicanos.

MÚSICA PARA BALLET:

Sansón (1985) (30') - narrador y orq.
Texto: litúrgico.

DISCOGRAFÍA

Spartacus / Sones Contemporáneos, VR -
JT - 01, Italia, 1990 y Clásicos Mexi-
canos: Serie Contemporánea, 21013,
México, 1995, 2 ed. *Sax sin aliento;
Quartetto da do; Primera danza (*de

*Tres danzas floridas); Los comentarios
no. 1 y no. 2* (Mauro Cassinari, solis-
ta; Ensamble Sones Contemporá-
neos; dir. Juan Trigos).

PARTITURAS PUBLICADAS

EMM / Serie D, núm. 66, México, 1991.
Quartetto da do.

EMM / Serie D, núm. 82, México, 1994.
Homenaje a Manuel M. Ponce.

Tudón, Raúl

(México, D. F., 3 de julio de 1961) (Fotografía: José Zepeda)

Compositor y percusionista. Realizó sus estudios de percusión en la Escuela Nacional de Música de la UNAM (México), y de composición de manera autodidacta. Fue miembro de la Orquesta de Percusiones de la UNAM, Los Ejecutores, y actualmente del Cuarteto Tambuco. En 1993 recibió la beca de Jóvenes Creadores del Fonca (México).

CATÁLOGO DE OBRAS

SOLOS:

Canto a la soledad (1987) (10') - pno.
Procesión (1991) (7') - mar.
Corriendo por el río (1991) (7') - mar.
Juego de sombras (1991) (11') - mar.
Desierto negro (1991) (6') - mar.
Buscador de estrellas (1991) (7') - mar.
La búsqueda I (1991) (5') - mar.
La búsqueda II (1991) (5') - mar.
Sonata no. 1 "Coyolxauhqui" (1991) (20') - mar.
Bosques de fuego (1992) (16') - mar.
El mar (1992) (7') - mar.
Danza guerrera (1992) (7') - mar.
Imágenes nocturnas (1992) (10') - mar.
Yin - yang (1993) (7') - mar.
El canto de los árboles (1993) (10') - guit.
Sonata no. 2 "Soñando con la lluvia" (1993) (16') - mar.
Sonata no. 3 "Siente la calidez..." (1994) (15') - mar.

Tierra I (1995) (10') - pno.
Proyecciones (1995) (8') - mar.
Sonata no. 4 "Claro toma mi mano..." (1995) (15') - mar.
Cánticos I (1996) (20') - perc.

DÚOS:

Corriendo por el río (1994) (10') - mar. y sax. tenor.
Resonancias (1994) (10') - 2 pnos.
Formaciones de agua (1996) (13') - fl. y perc.

TRÍOS:

Triángulo (1985) (18') - ob. y percs. (2).
Suite Coatlicue (1992) (56') - mar. y percs. (2).
Sonidos líquidos (1994) (12') - arp., mar. y vib.

CUARTETOS:

Cuarteto no. 1 para instrumentos de percusión "Iniciación" (1993) (13') - percs. (4).
Cuarteto de cuerdas no. 1 (1993) (12') - cdas.
Vectores (1993) (12') - fl., cl., vib. y pno.
Danza de lluvia en el crepúsculo (1994) (12') - percs.
Cuarteto no. 2 para instrumentos de percusión (1994) (9') - percs.
Sian-Ka'an (1995) (16') - vers. para percs.
Silencio por favor (1996) (9') - percs.

QUINTETOS:

Atardecer (1995) (12') - percs.

CONJUNTOS INSTRUMENTALES:

Sian-Ka'an (1985) (16') - percs. (6).
Sueños (1986) (18') - va. y percs. (7).
Templo Mayor (1989) (12') - percs. (8).
Tercer hemisferio (1995) (12') - cto. percs. y cto. cdas.

ORQUESTA DE CÁMARA Y SOLISTA(S):

Khantrha (Jardín de nubes) (1996) (20') - percs. (4) y orq.

ORQUESTA SINFÓNICA:

Tolteca (1996) (24').

ORQUESTA SINFÓNICA Y SOLISTA(S):

Trece danzas para enfrentar a la muerte (1996) (20') - mar. y orq.
Doble concierto para marimba, vibráfono y orquesta (1996) (25') - mar., vib. y orq.

Templos (1996) (20') - percs. (4) y orq.

CORO:

Canto ancestral (1988) (15') - coro mixto. Texto: Raúl Tudón, Pablo Silva.

CORO E INSTRUMENTO(S):

Cantos secretos del silencio (1994) (20') - mar. y coro mixto.

MÚSICA ELECTROACÚSTICA
Y POR COMPUTADORA:

Silencio vacío (1988) (10') - mar. y cinta.
Reflejo interior (1988) (18') - pno., perc. y cinta.
Noche virgen (1993) (40') - perc., cinta y bailarines.
A27. Alebrije I (1994) (10') - controlador MIDI de ato. WX11 y cinta.
A27. Alebrije II (1994) (5') - controlador MIDI de ato. WX11 y cinta.
A27. Alebrije III (1994) (8') - controlador MIDI de ato. WX11 y cinta.
Hemisferios (1994) (11') - controlador MIDI de ato. WX11 y cinta.
Ritual de los tiempos (1994) (54') - controlador MIDI de ato. WX11 y cinta.
Límites (1994) (10') - controlador MIDI de ato. WX11 y mar. o cinta.
Danza para el lado derecho (1994) (3') - vib. y cinta.
Cuatro variaciones rítmicas (1994) (12') - controlador de perc. y cinta.
Hyperwind (1994) (8') - controlador MIDI de ato. WX11 y cinta.
Danzas estáticas (1995) (12') - cinta y bailarines.
¡Órale! (1996) (10') - steel pan y cinta.

Ubach, Alberto

(Tijuana, B. C., México, 11 de agosto de 1958)
(Fotografía: Mario Castillo)

Compositor y guitarrista. Egresado del Conservatorio Nacional de Música del INBA (México), también estudió dirección orquestal con Donald Barra en la Universidad Estatal de San Diego (EUA). De su actividad en el campo de la musicología, destaca el descubrimiento de la *Sonata* para terzgitarre de Beethoven, la terminación del *Cuarteto* para guitarra de Ponce y la invención de la guitarrina. Labora como profesor en investigador el Centro Hispanoamericano de Guitarra. Ha sido becario del Fonca (México).

CATÁLOGO DE OBRAS

SOLOS:

Seis preludios cortos (1981) (6') - guit.
Estudio (1982) (2') - guit.
Diferencias sobre la "Sarabande" de Poulenc (1983) (4') - guit.
Sueño (1985) (2') - pno.
Sandías (homenaje a Tamayo) (1985) (duración variable) - guit. o arp.
Tres preludios sencillos (1989) (7') - guit.
Cinco preludios (1989) (10') - guit.
Dos cartas (1990) (7') - guit.
Santoral de preludios. Libro I (1990) (8') - guit.
Tríptico (1991) (7') - guit.
Tres momentos musicales (1. Preámbulo; 2. Sobre el nombre de Jesús Mondragón; 3. Sobre el nombre de Axa) (1992) (5') - guit.

Dos tonadas mexicanas (1993) (5') - guit.
Recordatus (1995) (3') - guit.
Vals del minuto y double (1996) (2') - ob.
Siete meditaciones sobre el amor de Dios (1996) (21') - guit.
Capricho I (1996) (4') - guit.
Postales de Tijuana (1996) (6') - guit.

DÚOS:

Preludio y fuga (1984) (3') - 2 guits.
Dos piezas (1985) (5') - vl. o instr. melódico y guit.
Cinco contrapuntos navideños (1988) (6') - 2 vls.
Obertura (1991) (5') - fl. y guit.
Sobre el nombre de Jesús Mondragón (1992) (2') - vers. para vl. y vc.
Preludio y fuga (1994) (3') - vers. para vib. y arp.

305

CUARTETOS:

Partita (1987) (7') - cdas.
Preámbulo (1993) (2') - guit., vl., va. y vc.

VOZ Y OTRO(S) INSTRUMENTO(S):

Ave María (1986) (2') - sop. o ten., guit. y vc. Texto: litúrgico.
Dos canciones entre amigos (1987) (3') - voz y guit. Texto: Alfonso René Gutiérrez, Víctor Soto Ferrel.
Cinco canciones ligeras (1989) (15') - sop. o ten., instr. melódico, guit. y vc. Texto: Julio Gorga.
Dos cantos de mi tierra (1989) (4') - voz y guit. Texto: canto cucapá anotado por Hardy en 1829, y canto tradicional.
Dos poemas de Darío (1990) (7') - voz y guit. Texto: Rubén Darío.
San Sebastián (canción) (1990) (4') - voz y guit. Texto: Alfonso Reyes.
Dos canciones infantiles (1991) (6') - voz y guit. Texto: Alberto Ubach, Manuel Ponce.
Lleno de ti (1992) (4') - voz y guit. Texto: Ruth Vargas.
Tres salmos (XIV, LXVI, CXXI) (1992) (9') - voz y guit. Texto: litúrgico.
Melancolía (1994) (4') - voz y guit. Texto: Rubén Darío.
Tijuana en do menor (canción) (1995) (6') - sop., ten., 2 guits. y gna. Texto: Alberto Ubach.
Dos canciones de Alberto (1995) (6') - voz y guit. Texto: Alberto Baeza.
Tres canciones populares (1996) (9') - voz y guit. Texto: Alberto Ubach.
Dos cantos para la UABC (1996) (4') - sop. o ten. y guit. Texto: Alberto Ubach, Alicia Montañés.

CORO E INSTRUMENTO(S):

De allá (canción) (1993) (4') - sop. o ten., coro infantil o de jóvenes, 2 guits. y gna. Texto: Alberto Ubach.

PARTITURAS PUBLICADAS

UABC / Obras Musicales, G - 8701, México, 1987. *Seis preludios cortos.*
EK / Guitarra, KM - 9602, México, 1996. *Tres momentos musicales.*

EK / Guitarra, KM - 9603, México, 1996. *Recordatus.*

Uribe, Horacio

(México, D. F., 19 de mayo de 1970) (Fotografía: José Zepeda)

Compositor. Estudió en el CIEM (México) con María Antonieta Lozano, Víctor Rasgado, Juan Antonio Rosado y Enrique Santos. Realizó estudios de composición en el Conservatorio Tchaikovsky de Moscú (Rusia) donde obtuvo el grado académico de maestro en Bellas Artes (1995). Asimismo, tomó cursos con Yuri B. Borontzov, Yuri Jolopov y Yuri M. Butzkó. Actualmente imparte clases en la Escuela Nacional de Música de la UNAM (México). En 1995 recibió una beca del Fonca para finalizar sus estudios en el extranjero.

CATÁLOGO DE OBRAS

DÚOS:

Sonata para violín y piano (1990) (10') - vl. y pno.

Sonata para trompeta y piano (1990) (12') - tp. y pno.

Introspecciones. Tema con variaciones para cello y piano (1991) (14') - vc. y pno.

Rituales. Sonatina para violín y piano (1992) (14') - vl. y pno.

Tres diálogos (1992) (18') - vl. y vc.

Cuatro miniaturas (1995) (15') - vl. y pno.

TRÍOS:

Trío (1996) (20') - vl., va. y pno.

ORQUESTA SINFÓNICA:

Horizontes, poema sinfónico (1995) (12').

Urreta, Alicia

(Veracruz, Ver., México, 12 de octubre de 1930 - 20 de diciembre de 1986)

Compositora y pianista. Inició sus estudios musicales con Virginia Montoya, y posteriormente ingresó al Conservatorio Nacional de Música del INBA (México), donde estudió con Joaquín Amparán, Eduardo Hernández Moncada y Daniel Castañeda, entre otros. Durante 1969 estudió también con Jean Etienne Marie en la Schola Cantorum, de París (Francia). Entre otros cargos, tuvo el de coordinadora de Actividades Musicales en la Casa del Lago y directora de actividades musicales, ambos de la UNAM (México); coordinadora de la Compañía Nacional de Ópera de México y fundadora de la Camerata de México, así como cofundadora y coordinadora de los Festivales Hispanomexicanos de Música Contemporánea (1973 - 1983). Asimismo, dentro de su carrera como pianista, desde 1957 hasta su fallecimiento fue la pianista titular de la Orquesta Sinfónica Nacional. Mereció el premio de la Crítica Musical y Teatral (1974, 1980, 1982 y 1983) y el primer lugar en el Concurso de Obras Infantiles convocado por SEP - INBA (1985). Compuso música para cine y danza, y fue autora de comedias musicales.

CATÁLOGO DE OBRAS

SOLOS:

Salmodia I (1978) - pno.
Poligamia (1978) - fl.
Concilio I, rito de agua (1984) - pno.
 (+ objetos sonoros).
Dameros I (1984) - pno.
Convocatoria a un rito (1986) - pno.
 (+ voz y percs.) Texto: litúrgico.

DÚOS:

Anacrusa (1978) - va. y pno.
Poligamia (1978) - vers. para 2 fls.
Géminis (1986) - vl. y pno. (inconclusa).

TRÍOS:

Poligamia (1978) - vers. para 3 fls.

CUARTETOS:

Poligamia (1978) - vers. para 4 fls.

QUINTETOS:

Homenaje a cuatro (1975) - 2 vls., va., vc. y cb.
Poligamia (1978) - vers. para 5 fls.
Tributo (1981) - fl., 2 guits., pno. y perc.

CONJUNTOS INSTRUMENTALES:

Poligamia (1978) - vers. para ensamble de fls.
Concilio I, rito de agua (1984) - vers. para fl., ob., vc., pno. y percs. (2).
El cielo nuestro que se va a caer (suite de la pieza de teatro infantil) (1985) - actor, atos. y perc.

ORQUESTA DE CÁMARA:

Homenaje a cuatro (1975) - vers. para cdas.

ORQUESTA SINFÓNICA:

Teogónica mexica (1975).
Esferas noéticas (1982).

ORQUESTA SINFÓNICA Y SOLISTA(S):

Arcana (1981) - pno. amplificado y orq.

VOZ Y OTRO(S) INSTRUMENTO(S):

Hugo de la letra nocturna (1980) - bar., vl., va., vc., pno. y perc. Texto: Hugo Gutiérrez Vega.
De la palabra, el tiempo y el poeta (1984) - ten., pno. y percs. Texto: Octavio Paz.

CORO E INSTRUMENTOS:

De la pluma al ángel (1982) narrador, sop., ten., bar., coro mixto, 2 órgs., armonio y 3 grupos de perc.

ÓPERA:

Romance de doña Balada (1973) - narrador, cantantes, bailarín y conj. inst. Texto: Alicia Urreta, basado en un cuento drolático de Honorato de Balzac.
El espejo encantado. Salsópera (1985) - sop., alto, ten., bar., coro, actores, bailarines y grupo de salsa. Libreto: Salvador Novo.

MÚSICA ELECTROACÚSTICA
Y POR COMPUTADORA:

Ralenti (1969) - cinta.
Natura mortis o la Verdadera historia de Caperucita Roja (1971) - narrador, pno. y cinta. Texto: basado en el cuento original de Perrault.
Estudios sobre una guitarra (1972) - cinta.
Cante, homenaje a Manuel de Falla (1976) - actor, cantaor, 3 bailarines, diapositivas, perc. (1) y cinta. s / t.
Hasta aquí la memoria (1977) - sop., guit., pno., perc. (1), orq. cdas. y cinta. Texto: Alicia Urreta.
Selva de pájaros (1978) - cinta.
Salmodia II (1980) - pno. y cinta.
Dameros II (1984) - cinta.
Dameros III (1985) - cinta.

DISCOGRAFÍA

UNAM / Voz Viva de México: Música Mexicana de Percusiones, vol. II, MN - 26 / 361 - 362, México, 1986. *De la palabra, el tiempo, y el poeta (1. Bajo tu clara sombra; 2. Paisaje inmemorial; 3. Libertad bajo palabra [fragmen-*

to]) (Ignacio Clapés, ten.; Alberto Cruzprieto, pno.; Orquesta de percusiones de la UNAM; dir. Alicia Urreta). CNCA - INBA - Cenidim / Siglo XX: Imágenes Mexicanas para Piano, vol. XIX, s / n de serie, México, 1994. *Salmodia* (Alberto Cruzprieto, pno.).

PARTITURAS PUBLICADAS

EMUV / Colección Yunque de Mariposas, núm. 13, México, s / f. *Salmodia no. I.*
Cenidim / s / n de serie, México, 1981. *Homenaje a cuatro* (para quinteto de cuerdas).

EMUG / Música Mexicana para piano I, s / n de serie, México, 1987. *Dameros I.*

Valenzuela, Cynthia

(México, D. F., 23 de agosto de 1963) (Fotografía: José Zepeda)

Compositora y arpista. Realizó estudios con Ulises Goñi y Alicia Urreta. En la Universidad de Texas (EUA), estudió con Katherine Murdock y Donald Grantham. Cursó la licenciatura y la maestría en composición musical en Cal Arts School of Music, con Leonard Stein, Stephen Mosko, Morton Subotnick y Mel Powel, entre otros; ahí asistió a cursos y talleres con compositores como Luciano Berio, John Cage y Milton Babbit. Ha impartido clases en Cal Arts School of Music y en El Colegio de la Ciudad de México; y ha sido directora musical de compañías de danza y teatro, así como directora y conductora de programas de radio (Ethno Worlwide y Latin Eclectic). Recibió la beca para Jóvenes Creadores del Fonca (1994) y el Premio Internacional para Jóvenes Compositores BMI (EUA, 1989). Ha compuesto música para teatro y cortometrajes.

CATÁLOGO DE OBRAS

SOLOS:

Hombre de cristal (1981) (4') - pno.
Cinco piezas de jazz (1982) (10') - pno.
Minuette para arpa (1984) (2') - arp.
Enigmas para piano (Preludio; Fuga no. 1; Fuga núm. 2; Scherzo no. 1; Scherzo no. 2; Scherzo no. 3; Cannon; Minuette; 2 Modal Pieces: Folk Reunion, y After Dinner) (1985) (20') - pno.
Dos piezas para celesta (1986) (3') - celesta

Doce raras miniaturas para piano (1989) (10') - pno.
Asturies - Gitanas (1989) (8') - arp.
Alumbramiento (1990) (2') - arp.
Selene serena (1990) (7') - arp.
Gratitud (1991) (4') - arp.
Dalmau (1992) (4') - arp.
Son del sol (1992) (5') - arp.
Cusco (1993) (5') - arp.
Quetzal (1993) (4') - arp.
Tucán (1993) (4') - arp.
Sueño de media noche (1994) (5') - arp.
Canción del vientre (1994) (3') - arp.

Chontal (1994) (4') - arp.
Leyendas indígenas (1994) (4') - arp.
Tikal (1995) (3') - arp.
Te miraré (1995) (7') - arp.
Amanecer (1996) (5') - arp.
Antigua (1996) (5') - arp.
Sabina y Tinka (1996) (5') - arp.
Elicpce - arp.
Water birth - arp.
Royal march - arp.

DÚOS:

Estudio para viola y violoncello no. 1 (1985) (2') - va. y vc.
Estudio para viola y violoncello no. 2 (1985) (1') - va. y vc.
Estudio para violín y contrabajo (1985) (1') - vl. y cb.
Scherzo para flauta y violoncello (1986) (2') - fl. y vc.
Intermezzo para arpa y cello (1986) (3') - arp. y vc.
Dúo para arpa y flauta (1986) (4') - fl. y arp.
Adagio para dos clarinetes (1986) (2') - 2 cls.
For Ed Mann (1989) (3') - pno. preparado y perc.
Convergencia (1990) (4') - guit. y arp.

TRÍO:

Los Andes (1984) (12') - cl., vl. y pno.
Fantasía no. 2 (1987) (10') - arp., celesta y vib.
Trío para oboe, cello y piano (1989) (4') - ob., vc. y pno.

CUARTETOS:

Constante (1983) (4') - ob., cl., arp. y perc.
Víbora de cascabel (1984) (2') - fl., ob., cl. y fg.
Preludio para cuerdas (1985) (3') - cdas.
Cuarteto de cuerdas (1985) (5') - cdas.

Brillo metálico (1985) (3') - 2 tps. y 2 tbs. tens.
Andante para cuerdas (1986) (2') - cdas.
Time point agregate (1987) (2') - fl., ob., cl. y fg.

QUINTETOS:

Fantasía no. 1 (1982) - fl., arp., guit., pno. y perc.
Quinteto de cuerdas (1984) (3') - 2 vls., va., vc. y cb.

CONJUNTOS INSTRUMENTALES:

World music (1988) (7') - kalimba, tambora, mandolina, guit., arp. y perc.
Escapes (1990) (4') - fl., ob., cl., fg., 2 vls., va. y vc.

ORQUESTA SINFÓNICA Y SOLISTA(S):

Danzas silvestres (1990) (20') - sop. y alt. con amplificación, fl. azteca de barro, guit. y orq. (sin metls.) Texto: Liliana Valenzuela, Cynthia Valenzuela.

VOZ Y PIANO:

Diurno con llave nocturna (1985) (3') - sop. y pno. Texto: Pablo Neruda.

VOZ Y OTRO(S) INSTRUMENTO(S):

One world (1987) (3') - 2 sops., 2 tens., arp., armónica, cl., mar., mandolina, kenacho, perc., kalimba y cuatro venezolano.
España antigua (1987) (7') - sop., ten., acordeón, gaita, fls., guit., castañuelas, mandolina y perc.
Orquídea martirizada (1988) (5') - mez., arp., guit., cto. cdas. y perc. Texto: Efraín Huerta.
Una noche de jazz (1990) (3') - alto o ten., fl., vib. y arp.
Yunuen - voz y arp.

CORO E INSTRUMENTOS:

Eternidad (1984) (4') - sop., bar., coro mixto, vc. y pno. Texto: Cynthia Valenzuela.
Poema de Sappho (1984) (2') - coro mixto y pno. Texto: Sapho.

MÚSICA ELECTROACÚSTICA
Y POR COMPUTADORA:

La evolución de las especies (1986) (10') - orq. percs. y cinta.
El ciclo de la luna (1988) (10') - arp., mandolina, banjo, charango, vl. y sonidos electroacústicos.
Crystal water (1988) (10') - cinta.
Lance's dream (1989) (7') - cinta.
Chuiu (1990) (8') - cinta.
Leyendas indígenas (1994) (10') - fls., arps., perc., voces y cinta. Texto: jefe indio piel roja de la tribu Seatie de Norteamérica.
Leyendas indígenas (1994) (10') - vers. para fls., arps., perc., voces y cinta. Texto: anónimos en lenguas indígenas.

DISCOGRAFÍA

Woldsong Productions / The Versatile Celtic.Harp, WS 01A, EUA, 1993. *Water birth; Royal march* (Cynthia Valenzuela, arp.).

Caroline Records / The Vermillion Sea, GYR 6606 - 2, Nueva York, 1994. *Yunuen; Elicpce* (Cynthia Valenzuela, arp.).

Vázquez, Hebert

(Montevideo, Uruguay, 14 de octubre de 1963)
(Fotografía: José Zepeda)

Compositor y guitarrista. Mexicano por naturalización. Realizó la licenciatura en el Conservatorio Nacional de Música del INBA (México) con Mario Lavista y José Suárez, la maestría en la Universidad de Carnegie - Mellon (EUA) con Leonardo Balada, Lukas Foss y Reza Vali, y ha asistido a cursos de composición con Vincent Plush, Istvan Lang y Franco Donatoni; actualmente realiza un doctorado en la Universidad de British Columbia (Canadá). Fue auxiliar de investigador en el Cenidim (México) e impartió clases en el Conservatorio de Música del Estado de México. Ha obtenido el segundo y primer lugar en el Concurso de Composición Felipe Villanueva (1988 y 1989, respectivamente). El Fonca le otorgó la beca de Jóvenes Creadores (1990 y 1994) y el Foeca del Estado de México la de Creadores con Trayectoria (1994).

· CATÁLOGO DE OBRAS

SOLOS:

Elegía (1988) (4') - guit.
Sonata (1992) (12') - guit.
Elegía (1993) (5') - vers. para guit.
Introducción y toccata (1993) (5') - pno.
Tres caprichos (1996) (9') - guit.

DÚOS:

Estudio rítmico de ensamble (1994) (5') - pno. a 4 manos.
Las metamorfosis (1994) (7') - 2 vls.

El jardín del pasaje púrpura (1995) (5') - fl. y guit.
Invención (1996) (15') - fl. y cl.

CONJUNTOS INSTRUMENTALES:

Tres quodlibet (1996) (10') - 3 fls., ob., cl., fg., cr., tp., tb., arp., pno., xil. y percs. (2).

ORQUESTA SINFÓNICA:

Imágenes del laberinto (1989) (8').
Sinfonía (1991) (13').

317

ORQUESTA SINFÓNICA Y SOLISTA(S):

Variantes nocturnas (1987) (10') - guit.
 amplificada y orq.
Concierto para violoncello y orquesta
 (1995) (25') - vc. y orq.

VOZ Y OTRO(S) INSTRUMENTO(S):

Irrupción antigua (1991) (13') - mez. y
 cto. cdas. Texto: Sidarta Villegas.

MÚSICA ELECTROACÚSTICA
Y POR COMPUTADORA:

*Música para guitarra acústica, guitarra
 eléctrica y cinta* (1990) (8') - guit., guit.
 eléctrica y cinta.
Un encuentro de sombras (1991) (10').

DISCOGRAFÍA

EGT / Certamen Internacional de Guita-
 rra Francisco Tárrega - Benicassim,
 vol. IV, V - 1744, España, 1993. *Elegía*
 (Gonzalo Salazar, guit.).

CNCA - INBA - Cenidim / Serie Siglo XX:
 Sonantes, Gonzalo Salazar, guitarra,
 vol. XX, s / n de serie, México, 1994.
 Sonata (Gonzalo Salazar, guit.).

PARTITURAS PUBLICADAS

EMM / Serie D 54, México, 1989. *Elegía*.

Vázquez, Lilia

(México, D. F., 16 de abril de 1955)

Compositora y pianista. Cursó sus estudios musicales en el Conservatorio Nacional de Música del INBA (México) y la maestría en composición y maestro de música en la Musikakademie (Alemania). Posteriormente estudió con Franco Donatoni e Iannis Xenakis (Francia). Fue pianista del grupo Da Capo y coordinadora de formación artística y docente del Conservatorio de Música del Estado de México. Fue becaria en el Taller de Composición de Federico Ibarra en el Cenidim (México, 1980) y del Sistema Nacional de Creadores de Arte del CNCA (México, 1994). Obtuvo la beca del Foeca del Estado de México en la rama de creadores con trayectoria (1994) y primer lugar en el Concurso Nacional Sor Juana Inés de la Cruz.

CATÁLOGO DE OBRAS

SOLOS:

Serie bitonal para piano (1981) (7') - pno.
Veinte piezas didácticas infantiles (1995) (30') - pno.
Siete estudios para piano (1996) (8') - pno.

DÚOS:

Relatos (1986) (5') - fl. alt. y vc.
Tres piezas para dos guitarras (1990) (6') - 2 guits.
En el umbral del sueño (1990) (11') - 2 guits.
Imágenes de antaño (1995) (10') - guit. y pno.

TRÍOS:

Voces serenas (1989) (17') - va., vc. y cb.

CUARTETOS:

Uayazba (1995) (15') - cdas.
Desde el horizonte (1996) (15') - fl., vl., va. y vc.

CONJUNTOS INSTRUMENTALES:

La ciudad dormida (1981) (8') - percs. (6) y gran celesta.

319

ORQUESTA SINFÓNICA:

Encuentros (1982) (16').

VOZ Y PIANO:

Ecos de un otoño (1983) (6') - sop. y pno. Texto: Yael Bitrán.

VOZ Y OTRO(S) INSTRUMENTO(S):

Ondina (1989) (12') - mez., pno. y perc. (1) Texto: Jaime Ferrán.
Playas de anónimas ondas (1990) (12') - sop. y 2 guits. Texto: Germán Bleíberg.

CORO:

A Cristo sacramentado, día de comunión (1995) (20') - coro mixto. Texto: Sor Juana Inés de la Cruz.

CORO E INSTRUMENTOS:

Donde habite el olvido (1982) (12') - coro mixto y pno. Texto: Luis Cernuda.

MÚSICA ELETROACÚSTICA Y POR COMPUTADORA:

Efluvios selváticos (1983) (5') - cinta.

DISCOGRAFÍA

UAM / Cuarteto da Capo, s / n de serie, México, s / f. *Relatos* (Marialena Arizpe, fl. alt; Álvaro Bitrán, vc.)
CNCA - INBA - Cenidim / Serie Siglo XX:

Voces Serenas, Sonidos de México desde Italia, vol. XVI, s / n de serie, México, 1994. *Voces serenas* (Ensamble Octandre; dir. Aldo Brizzi).

PARTITURAS PUBLICADAS

Cenidim / Cinco Compositores Jóvenes, Música para Piano, s / n de serie, México, s / f. *Nocturno*.

Velázquez, Higinio

(Guadalajara, Jal., México, 11 de enero de 1926) (Fotografía: José Zepeda)

Compositor, violinista y violista. Realizó estudios de composición con Miguel Bernal Jiménez, Domingo Lobato y Rodolfo Halffter. Como intérprete, ha formado parte de diversos cuartetos de cuerdas y orquestas sinfónicas. Asimismo, imparte clases y ha publicado nueve libros sobre armonía y solfeo. Se le ha distinguido con varios reconocimientos, entre ellos se encuentra el premio de composición convocado por la Orquesta Sinfónica Nacional (1958) y el Premio Juárez, por el gobierno del estado de Jalisco.

CATÁLOGO DE OBRAS

TRÍOS:

Trío (1988) (14') - vl., vc. y pno.

CUARTETOS:

Cuarteto (1968) (15') - cdas.

ORQUESTA DE CÁMARA:

Divertimento para orquesta de cámara (1993) (12').

ORQUESTA SINFÓNICA:

Sinfonía breve (homenaje a Juárez) (1957) (25').

Obertura de la Revolución (1962) (10').
Sonata (1965) (10').
Obertura Zapopan (1995) (12').
Adiós al siglo XX, Divertimento armónico - rítmico para orquesta sinfónica (1996) (10').

ORQUESTA SINFÓNICA Y SOLISTA(S):

Concierto (1977) (20') - vc. y orq.
Intervalos programados (1982) (20') - narrador y orq. Texto: Higinio Velázquez.
Concierto (1984) (20') - vl. y orq.

Velázquez, Leonardo

(Oaxaca, Oax., México, 6 de noviembre de 1935) (Fotografía: José Zepeda)

Compositor. Aprendió composición en el Conservatorio Nacional de Música del INBA (México) y en el Conservatorio de Los Ángeles, EUA. Sus maestros fueron Blas Galindo, Roldolfo Halffter, Morris H. Ruger y Carlos Jiménez Mabarak. También tomó cursos de dirección de orquesta con José Pablo Moncayo y Jean Giardino. Ha impartido clases; fue jefe de discoteca y productor de programas en Radio UNAM, así como presidente de la Liga de Compositores de Música de Concierto de México (1973 - 1975). Fundó y dirigió la Orquesta de Cámara de la SEP, y fue jefe del Departamento de Música y director de Actividades Musicales de la UNAM. Actualmente desempeña el cargo de vocal del Comité de Vigilancia de la SACM (México), de presidente de Música de Concierto de México y de miembro de número de la Academia de Artes. Desde 1994 pertenece al Sistema Nacional de Creadores de Arte (México). Compone música para teatro y cine.

CATÁLOGO DE OBRAS

SOLOS:

Siete piezas breves (1935) (3') - pno.
Elegía (1970) (2') - fl.
Bagatelas (1972) (4') - pno.
Toccata (1975) (4') - pno.
Micropiezas (1978) (5') - pno.
Preludio y danza (1981) (4') - vl.
Imágenes fortuitas (1983) (6') - guit.
Tres formas danzables (1986) (7') - pno.
Abstracciones líricas (1988) (8') - pno.

Cuatro piezas para jóvenes pianistas (1989) (5') - pno.
Variaciones sobre una tonada infantil (1993) (4') - pno.
Tres piezas para trombón solo (1996) (4') - tb.

DÚOS:

Variaciones (1968) (6') - cl. y pno.
Égloga (1978) (3') - fl. y arp.

Música para piano a cuatro manos
(1980) (7') - pno. a 4 manos.
Cantar de marinos (1982) - vers. para bar.
y pno. Texto: varios autores.
Alebrijes (1987) (7') - 2 pnos.
Andantino (1989) (2') - ob. y pno.
Evocaciones (1990) (6') - 2 guits.
Tres piezas (1996) (5') - 2 tbs.

TRÍOS:

Solitud (1979) (5') - fl., va. y vc.
Tres piezas (1996) (5') - 3 tbs.

CUARTETOS:

Cuarteto para instrumentos de arco (1965)
(9') - cdas.
Abalorios (1977) (8') - cdas.
Divertimento (1995) (6') - cl., vl., va. y
pno.
Sones (1996) (7') - cl., vl., vc. y pno.

QUINTETOS:

Variaciones sobre un tema popular (1972)
(6') - fl., ob., cl., fg. y cr.
Tres diversiones a cuatro (1978) - cl. y
cdas.
Invenciones (1989) (6') - fl., ob., cl., fg. y
cr.

CONJUNTOS INSTRUMENTALES:

Suite "El brazo fuerte" (1960) (12') - guit.,
cl., fg., tp., tb., 2 vls., 2 vas., cb. y
percs. (2).
Pequeña suite (1964) - atos. y percs.
Ronda (1967) (4') - percs. (6).
El día que se soltaron los leones (1972)
(13') - cl., tp., tb., cb., pno. y percs.
(2).
*Concierto para piano, metales y percu-
siones* (1973) (12') - pno., 4 crs., 3 tps.,
3 tbs., tba. y percs. (6).
Septeto (1983) (7') - fl., 2 cls., cr., tp., tb.
y tba.

ORQUESTA DE CÁMARA:

Adagio y scherzo (1970) (8') - orq. cdas.
Menestral, sinfonía sencilla (1977) (13') -
orq. cdas.

ORQUESTA DE CÁMARA Y SOLISTA(S):

Coral y variaciones (1962) - orq. de atos.
y percs.
*Concierto para piano y orquesta de cá-
mara* (1982) (21') - fl., ob., cl., fg., tp.,
tb., 2 clvs., pno. y cdas.

ORQUESTA SINFÓNICA:

Suite (1951) (10').
Divertimento (1958) (10').
Choral and variations (1962) (12') - ma-
deras, metls. y percs.
Santa Juana, cuatro episodios sinfónicos
(1963) (13').
Danzas del fuego nuevo (1968) (9').
Toccata (1974) (12').
Sinfónia no. 1 "Antares" (1982) (15').
Tema y variaciones para orquesta juvenil
(1991) (6').
Ciudad, mural sinfónico (1992) (11').
Suite Nickelodeón (1993) (11').
Cinco ciudades mayas (1994) (17').

ORQUESTA SINFÓNICA Y SOLISTAS:

Cuauhtémoc, poema sinfónico (1960)
(10') - narrador y orq. sinf. Texto:
Carlos Pellicer.
Airapí, el concierto de la paz (1991) (17') -
pno. y orq.

VOZ Y PIANO:

Memento - bar. y pno. Texto: Federico
García Lorca.
Las canciones de Natacha (1953) (5') - sop.
y pno. Textos: Juana de Ibarbourou.
Dos poemas de García Lorca (1954) (4') -
sop. y pno. Textos: Federico García
Lorca.

Pregunta (1958) (2') - mez. y pno. Texto: Antonio Machado.

Arrullo para Godiva ausente (1964) (2') - mez. y pno. Texto: Joel Marroquín.

Cantar de marinos (1987) (9') - vers. para bar. y pno. Texto: varios autores.

Desideolíricas (1988) (15') - sop., mez. y pno. Texto: Desiderio Macías Silva.

No es cordero... que es cordera (1989) (12') - mez. y pno. Texto: León Felipe.

VOZ Y OTRO(S) INSTRUMENTO(S):

Cuatro misterios (1992) (5') - sop., fl., ob., guit. y cto. cdas. Texto: Manuel Ponce

CORO:

Tres poemas breves (1964) (6') - coro mixto. Texto: Antonio Machado.

El cofre de los ritmos (1992) (3') - coro mixto. Texto: Daniel Castañeda.

CORO E INSTRUMENTO(S):

Cantar de marinos (1987) (9') - coro mixto y pno. Texto: varios autores.

Señor del génesis y el viento (1995) (10') - doble coro mixto, atos. y percs. Texto: León Felipe.

MÚSICA PARA BALLET:

Gorgonio Esparza (1957) (18') - orq.

Tres juguetes mexicanos (1959) (14') - orq. cám.

Las voces antes del alba (1966) (12') - cinta.

DISCOGRAFÍA

Gramex / LD - 31, 1962. *El brazo fuerte, suite.*

UNAM / Voz Viva de México: Música Mexicana de Percusiones, Chávez, Enríquez, Galindo, Halfffter, Velázquez, MN / 21, México, s / f. *Ronda (ballet)* (Orquesta de Percusiones de la UNAM; dir. Julio Vigueras).

Consejo Nacional de Turismo / Música Mexicana Contemporánea, México, 1967. *Toccata.*

KAANAB / Música y Músicos Mexicanos, CCI, 1969. *Variaciones para clarinete y piano.*

PROA - Sociedad Mexicana de Música Contemporánea, vol. 1, s / n de serie, México, 1973. *Cuarteto para instrumentos de arco* (Daniel Burgos y Arturo Pérez Medina, vls.; Ivo Valenti, va.; Jesús Enríquez, vc.)

UNAM / Voz Viva de México: 1978. *Las canciones de Natacha.*

UNAM / Voz Viva de México: 1979. *Baga-* telas; *El brazo fuerte;* suite de *El día que se soltaron los leones.*

Discos Pueblo / Serie Compositores Mexicanos: Malinalco: Mario Stern; Concierto para oboe: Enrique Santos; Los 4 Coroneles de la Reina: Luis Sandi; Divertimento: Leonardo Velázquez, DP 1059, México, 1980. *Divertimento* (Orquesta de Cámara de la Preparatoria; dir. Leonardo Velázquez).

UNAM / Voz Viva de México: 1986. *Tres poemas.* (Coro de la UNAM; dir. José Luis González).

DIRBA / Roberto Bañuelas Canta Canciones Mexicanas de Concierto, DIRBA 002, México, 1986. *Memento* (Roberto Bañuelas, bar.; Rufino Montero, pno.)

Discos Gallo / Música para Piano, Suiza, 1988. *Tres formas danzables, piezas para piano a cuatro manos.*

UNAM / Voz Viva de México: 1988. *Toccata; Micropiezas; Alebrijes.*

CNCA - INBA - SACM / Cuarteto Latinoame-

ricano, s / n de serie, México, 1989. *Aba-lorios* (Cuarteto Latinoamericano).

INBA - SACM / Antología de la Música Mexicana, vol. III, México, 1989. *Sinfonía no. 1, Antares.*

CNCA - INBA - SACM - Academia de Artes / Leonardo Velázquez, s / n de serie, México, 1990. *Desideolíricas; Micro-piezas; Abstracciones líricas; Tres formas danzables* (Margarita Prune-da, sop.; Encarnación Vázquez, mez.; Erika Kubacsek, Adrián Velázquez Castro, pno.).

UNAM - CNCA - INBA - SACM / Música para Piano a Cuatro Manos, SC 920103, México, 1992. *Tres piezas* (Marta García Renart y Adrián Velázquez Castro, pnos.)

INBA - SACM / Leonardo Velázquez, Obra de Cámara, México, 1992. *Suite "El brazo fuerte"; Tres formas danzables; Desideolíricas; Abstracciones líricas; Abalorios; Invenciones* (Cuarteto La-tinoamericano de Cuerdas; Adrián Velázquez y Erika Kubacsek, pnos.; Margarita Pruneda, sop.; Encarna-ción Vázquez, mez.; dir. Eduardo Mata).

Camereta de la Orquesta Filarmónica de Querétaro, México, 1994. *Adagio y scherzo.*

Orquesta Sinfónica de Guanajuato, 1994. *Ciudad, mural sinfónico* (dir. Héctor Quintanar).

LUZAM / CD, 1995. *Adagio y scherzo.*

PARTITURAS PUBLICADAS

Edition Peters / Nueva York, 1962. *Cuauhtémoc.*

Edition Peters / Nueva York, 1963. *Choral and variations.*

EMM / Arión 110, México, 1969. *El bra-zo fuerte, suite.*

EMM / Arión 127, México, 1975. *Toccata.*

EMM / A 28, México, 1980 y 1984. *Mi-cropiezas.*

ELCMCM / LCM - 10, México, 1980. *Siete piezas breves.*

ELCMCM / LCM - 27, México, 1981 *Prelu-dio y danza para violín solo.*

EMM / D 34, México, 1982. *Variaciones para clarinete y piano.*

Cenidim / Leonardo Velázquez, Bagate-las, s / n de serie, México,1984. *Baga-telas.*

Grupo Editorial Gaceta / Colección Ma-nuscritos: Música Mexicana para Guitarra, México, 1984. *Imágenes fortuitas.*

Edition Atlantiques / Francia, 1986. *Imágenes fortuitas.*

Música de Concierto de México / Nueva Música para Piano, núm. 1, México, 1992. *Tres formas danzables.*

Vidaurri, Carlos

(Guadalajara, Jal., México, 30 de julio de 1961)

Compositor. Estudió composición con Ricardo Zohn y Guillermo Pinto Reyes en la Escuela de Música de la Universidad de Guanajuato (México); también, en la Escuela de Música de la Universidad de Guadalajara y en la Escuela Superior de Música Sacra, así como en el Taller Libre de Composición del Instituto Cultural Cabañas (México) con Antonio Navarro.

Otros de sus maestros han sido José Luis Castillo y Juan Trigos. Ha desarrollado actividades de difusión cultural y ha coordinado el Festival de Música Callejón del Ruido. Obtuvo la beca de Jóvenes Creadores otorgada por el Fonca (México, 1991), y la beca para el Desarrollo Artístico Individual del Fondo para la Cultura y las Artes de Guanajuato (1994). Ha compuesto música para teatro.

CATÁLOGO DE OBRAS

SOLOS:

Tres piezas atonales (1984) (5') - guit.
Cinco estudios (1984) (8') - guit.
Dodoitzu (1989) (5') - fl.
Foglio per Luigi Nono (1990) (4') - pno.

DÚOS:

Tres piezas (1984) (8') - fl. y pno.
Dúo (1984) (5') - fl. y ob.
Interludio (1995) (2') - píc. y vl.

CUARTETOS:

Divertimento (1994) (8') - cl., vl., vc. y pno.

CONJUNTOS INSTRUMENTALES:

Viñetas (1995) (8') - tb. y percs.

VOZ Y PIANO:

Tríptico de la fe (Dolores, Gozos, San José) (1992) (5') - sop. y pno. Texto: Concha Mojica.

VOZ Y OTRO(S) INSTRUMENTO(S):

Tres canciones (1983) (6') - sop. y guit. Texto: Alberto Ruiz Gaytán, Benjamín Valdivia.
Interludios y canciones (1995) (10') - ten.,

fl., cl., vl. y pno. Textos: Paul Claudel, Vera Muench, Benjamín Valdivia, Alí Chumacero.

CORO:

Tres piezas (1996) (7') - coro mixto. Tex-

tos: Benjamín Valdivia, Alberto Ruiz Gaytán.

CORO E INSTRUMENTO(S):

Villancicos (1984) (6') - voces blancas y órg. Textos: Lope de Vega, Benjamín Valdivia, Alberto Ruiz Gaytán.

PARTITURAS PUBLICADAS

Universidad de Guadalajara / Revista *Esfera*, 2a. época, núm. 2, México, 1984. *Madrigal (de Tres canciones)*.

Universidad de Guanajuato / Revista Conmemorativa *Tierra de mis amo-* *res*, s / n de serie, México, 1992 - 1993. *Dolores, Gozos (del Tríptico de la fe)*.

UPN / Revista *Tientos y diferencias*, núm. 2, México, 1996. *Interludio*.

Villanueva, Mariana

(México, D.F., 8 de abril de 1964) (Fotografía: José Zepeda)

Compositora. Inició sus estudios de música con María Antonieta Lozano. Tomó clases de composición con Mario Lavista en el Conservatorio Nacional de Música del INBA (México) y se graduó con el título bachelor of Fine Arts con mención honorífica en la Carnegie Mellon University (EUA), donde realizó la maestría y tuvo como maestros a Leonardo Balada, Reza Vali y Lucas Foss. Actualmente estudia un doctorado en la Universidad de British Columbia (Canadá). Paralelamente a la composición, se dedica a la enseñanza. Entre otras distinciones, obtuvo una beca de Jóvenes Creadores del Fonca (1993), y otra del Curso Internacional para Compositores y Coreógrafos Profesionales en Inglaterra. Ha compuesto música para teatro.

CATÁLOGO DE OBRAS

SOLOS:

Toccata tropical (1955) (5') - pno.
Canto nocturno (1986) (5'). - fl. alt.
Cantar de un alma ausente (1986) (4') - cl.
Otoñal (1987) (5') - pno.
Windows (1988) (5') - pno.
Canto obscuro (1992) (10') - vl.

DÚOS:

Canto fúnebre (1981) (6') - ob. y perc.

Mourning chant (1991) (6') - ob. y perc.

TRÍOS:

Lamentaciones (1993) (15') - vl., vc. y pno.

CUARTETOS:

Serpere (1987) (5') - cdas.

QUINTETOS:

Anamnesis (1996) (17') - cl. y cdas.

CONJUNTOS INSTRUMENTALES:

Prometeo desencadenado (1995) (20') - ob. solista, fl., cl. (+ cl. bj.), vl., vc., pno. y perc.

ORQUESTA SINFÓNICA:

Anabacoa (1992) (8').
Ritual (1995) (10').

VOZ Y PIANO:

Antígona (1990) (30') - mez., 2 tens., bar. y pno. Texto: Sófocles.

MÚSICA ELECTROACÚSTICA
Y POR COMPUTADORA:

Bird's songs (1991) (6') - fl. y cinta.

PARTITURAS PUBLICADAS

EMM / D 79, México, 1992. *Canto fúnebre.*
EMM / México, 1994. *Canto obscuro.*

Freeland Publications / EUA, 1995. *Canto obscuro.*

Villarreal, Sergio

(Culiacán, Sin., México, 24 de marzo de 1955)

Compositor. Realizó sus estudios musicales en la Universidad Autónoma de Sinaloa (México), University of Arizona (EUA) y en la University of Western Ontario (Inglaterra); algunos de sus maestros fueron Margarita Corona, John Gibson, Jack Behrens y David Myska. Se ha desempeñado en el campo de sistemas de computación aplicados a la música en la Escuela de Música de la Universidad Autónoma de Sinaloa. Es autor de la colección de *Clases Jack* para la creación e interconexión de objetos computacionales para generar eventos musicales. Recibió una beca del gobierno de Ontario para presentar su música en el teatro de la Forest City Gallery, y fue seleccionado para incluir su música en la Serie de Música Nueva 1992 del Royal Conservatory of Music (Canadá). Ha compuesto música para teatro.

CATÁLOGO DE OBRAS

DÚOS:

Rapsodia (1993) (6') - vl. y pno.

CUARTETOS:

Salidas (1992) (10') - cdas.

ORQUESTA SINFÓNICA:

El lobo estepario (1990) (12').

Rapsodia (1993) (3') - vers. para orq.

MÚSICA ELECTROACÚSTICA
Y POR COMPUTADORA:

En el metro (1991) (3') - cinta.
Hurakan: El corazón del cielo (1992) (10') - mús. electrónica y tres lectores. Texto: anónimo.
En la orilla (1992) (6') - cinta.

331

DISCOGRAFÍA

Canadian Electroacustic Community /
DIS Contac II, Canadá, 1995. *En la
otra orilla*.

Villaseñor, Jesús

(Uruapan, Mich., México, 25 de octubre de
1936) (Fotografía: José Zepeda)

Compositor. Estudió en el Conserva-
torio Nacional de Música del INBA
(México) con Rosalío Gutiérrez, José
Pablo Moncayo y Jesús Estrada. In-
gresó como becario al Taller de Com-
posición Musical de Carlos Chávez y
Julián Orbón (1960 - 1965), y tomó
un curso de análisis musical con Ro-
dolfo Halffter. Formó parte de la sec-
ción de Investigaciones Musicales del INBA, de la cual fue subjefe. Ha sido
profesor en la Escuela Superior Nocturna de Música, en la Casa del Lago
(1960) y perteneció a la Organización de Conciertos de Difusión Cultural
y fue subjefe del Departamento de Música de la UNAM (México, 1965).
Desde 1969 labora como maestro en el Instituto de Liturgia, Música y Arte
Cardenal Miranda. Impartió clases en el Conservatorio Nacional de Músi-
ca del INBA. En la actualidad es miembro de la Liga de Compositores de
Música de Concierto de México. Ganó el concurso de composición para el
Himno del Centenario de la Fundación de los Institutos Josefinos (1972).

CATÁLOGO DE OBRAS

SOLOS:

Paisaje (1957) (4') - órg.
Sonata para piano no. 1 (imitando a
 Brahms) (1962) (20') - pno.
Sonata para piano no. 2 (1965) (6') - pno.
Carrillón de Santa Prisca (1966) (6') - órg.
Aire medieval (1966) (2') - guit.
Aldebaran (1967) (2') - guit.
El taller de Bruegel (1970) (15') - órg.
Sonata para piano no. 3 (1971) (18') - pno.
Tripartita para piano (1973) (8') - pno.

Tres piezas breves para piano (1973) (8') -
 pno.
Sonata para piano no. 4 (1975) (17') -
 pno.
Fuga e toccata para piano (1977) (3') - pno.
Cinco piezas fáciles para piano (1980) (6') -
 pno.
Cauces siderales (1981) (14') - vers. para
 pno.
Caracol (Fantasía para órgano 1987)
 (1987) (10') - órg.

Pequeñas aves (Sonata para guitarra 1987) (1987) (8') - guit.

Donde hay caridad y amor (preludio para órgano sobre un tema de Xavier González) (1988) (3') - órg.

Te Quantla No Peuh, la que tuvo origen en la cumbre de las peñas (1988) (4') - órg.

Azor (1989) (12') - órg.

A color naciente (1993) (5') - vers. para pno.

DÚOS:

Fantasía sobre un tema de Francisco López, siglo XVII (1964) (8') - metls. y percs. (3)

Fuga toccata para dos pianos (1977) (3') - 2 pnos.

Coloquio (1982) (5') - va. y pno.

Retorno mágico (1982) (4') - ob. y pno.

Tlayolan I (1983) (5') - ob. y pno.

Gaviota al viento (1986) (18') - va. y pno.

Al faro (Sonata para violoncello y piano 1988) (1988) (16') - vc. y pno.

En el ahora (1996) (16') - va. y pno.

TRÍOS:

Estrella errante (1984) (7') - fl., ob. y fg.

CUARTETOS:

Tlayolan II (1984) (7´) - cdas. ·

QUINTETOS:

Toccata para cinco (1959) (7') - vl., vc., guit., glk. y arp.

A color naciente (1993) (16') - atos.

CONJUNTOS INSTRUMENTALES:

Octeto en un movimiento (1963) (6') - ob., cl., fg., arp. y cto. cdas.

Parhelio (1985) (9') - 2 órgs., tbls. y percs. (4).

Las tierras blancas, divertimento ensamble (1996) (10') - fl., ob., cl., fg., cr., tp., tb. ten. bj., vl., cb., pno. y percs. (2).

ORQUESTA DE CÁMARA:

Tres piezas breves y un fugato (1977) (12') - maderas, metls. y perc.

Altiplanos (1978) (8') - cdas.

Jhasua (1990) (15') - maderas, metls. y percs.

Por regiones, divertimento para orquesta de cuerdas (1996) (11') - cdas.

ORQUESTA SINFÓNICA:

Brand (1963) (18').

Sinfonía no. 1 (1964) (18').

Introducción y rondo (1978) (13').

En tierra fértil (1980) (14').

Cauces siderales. Suite sinfónica (1981) (18').

La nueva Jerusalén (1981) (11').

Divertimento para orquesta 1982 (1982) (8').

Toccata para gran orquesta (1982) (6').

Guía sin fin (1983) (8').

Tlayolan III 1985 (1985) (10').

Pneuma (1987) (12').

Los devas estan allí (1990) (16').

VOZ Y PIANO:

Mira niño (villancico) (1955) (2') - sop. y pno. Texto: Jesús Villaseñor.

Todo está en silencio (1955) (2') - vers. para sop. y pno. Texto: Jesús Villaseñor.

A Belén (1955) (2') - vers. para sop. y pno. Texto: Jesús Villaseñor.

Los barqueros (1965) (3') - sop. y pno. Texto: Guadalupe Villaseñor.

Esta mano (1982) (2') - mez. y pno. Texto: Guadalupe Villaseñor.

Mar (1983) (2') - sop. o ten. y pno. Texto: Guadalupe Villaseñor.

Repliegues (1983) (2') - sop. o ten. y pno. Texto: Guadalupe Villaseñor.

VOZ Y OTRO(S) INSTRUMENTO(S):

Mira niño (1955) (2') - vers. para solista, coro y org. Texto: Jesús Villaseñor.

¡Gloria! ¡Gloria! (1955) (4') - coro, órg., percs.(3) y orq. metls. Texto: Jesús Villaseñor.

Los caporales (canto de aire popular) (1966) (2') - voz y guit. Texto: Jesús Villaseñor.

El pescador (canto de aire popular) (1968) (2') - voz y guit. Texto: Jesús Villaseñor.

La siega (canto de aire popular) (1969) (2') - voz popular y guit. Texto: Jesús Villaseñor.

La jornada (canto de aire popular) (1969) (2') - voz y guit. Texto: Jesús Villaseñor.

El tren de, mi tierra (canto de aire popular) (1969) (2') - voz y guit. Texto: Jesús Villaseñor.

Antifona de comunión para el domingo II de cuaresma (1972) (2') - voz y órg. Texto: litúrgico.

CORO:

El pescador (canto de aire popular) (1968) (2') - vers. para coro mixto. Texto: Jesús Villaseñor.

CORO E INSTRUMENTOS:

¡Gloria! ¡Gloria! (1955) (4') - vers. para coro y órg. Texto: Jesús Villaseñor.

Todo está en silencio (1955) (2') - coro y órg. Texto: Jesús Villaseñor.

A Belén (1955) (2') - coro mixto y órg. Texto: Jesús Villaseñor.

*Misa para el domingo V después del Pen-*tecostés (1969) (8') - coro y órg. Texto: litúrgico.

Navidad: misa de media noche (1969) (10') - narrador, coro y órg. Texto: litúrgico.

Aleluya, narrativa de navidad (1969) (3') - coro y órg. Texto: Jesús Villaseñor.

Aleluya para el domingo VI de pascua (1970) (2') - coro y órg. Texto: litúrgico.

Cántico al espíritu santo (1972) (2') - coro y órg. Texto: litúrgico.

Padre nuestro (1978) (3') - coro y órg. Texto: litúrgico.

CORO Y SOLISTA(S):

El pescador (canto de aire popular) (1968) (2') - vers. para sop. y coro infantil. Texto: Jesús Villaseñor.

CORO, ORQUESTA DE CÁMARA Y SOLISTA(S):

* *Tú eres la exaltación*, cantata (1972) (11') - sop., narr., órg., metls. y percs. Texto: litúrgico.

Una gran señal (1981) (11') - narr., coro, órg., metls. y percs. Texto: litúrgico.

CORO, ORQUESTA SINFÓNICA Y SOLISTA(S):

* *Tú eres la exaltación*, cantata (1976) (11') - vers. para sop., narr., órg. y orq. Texto: litúrgico.

Misa solemne para la inauguración de la nueva Basílica de Santa María de Guadalupe (1976) (37') - sop., narr., órg., coro de niños., coro mixto y orq. Texto: litúrgico.

* Originalmente, el compositor pensó en la música para el rito religioso, considerando con ello la participación de la congregación.

DISCOGRAFÍA

Discos Voz Viva de México / Serie Música Nueva: UNAM, México, 1969. *Sonata para piano no. 2* (Gerhart Muench, pno.).

Hessischer Rundfunk Da Frankfurt / Alemania, 1971. *El taller de Bruegel* (Víctor Urbán, órg.).

EMI Ángel / Música Mexicana para Guitarra, SAM 35065, 33 c 061 451413, México, 1981. *Aldebaran* (Miguel Alcázar, guit.).

Discos Musart / México, 1984. *Todo está en silencio.*

Tritonus / Música de Compositores Mexicanos, TTS - 1002, México, 1989.

Tripartita (Raúl Ladrón de Guevara, pno.).

Tritonus / Música para Oboe y Piano de Compositores Mexicanos, TTS - 1006, México, 1989. *Retorno mágico* (Carlos Santos, ob.; Jesús Villaseñor, pno.).

Comermex / Arte y Cultura Comermex, México, 1990. *Paisaje* (Víctor Urbán, órg.).

Orquesta Filarmónica de la Ciudad de México / México, 1992. *Pneuma* (Orquesta Sinfónica de la Universidad de Guanajuato, dir. Eduardo Diazmuñoz).

PARTITURAS PUBLICADAS

ELCMCM / México. *Cinco piezas fáciles para piano.*

ELCMCM / LCM - 91, México, s / f. *Al faro.*

Universidad Veracruzana / Yunque de mariposas, México, 1976. *Aldebaran.*

ELCMCM / LCM - 4, México. *Tripartita para piano.*

ELCMCM / LCM - 24, México, 1981. *Fuga e toccata para piano.*

Waller, Ariel

(México, D.F., 23 de octubre de 1946) (Fotografía: José Zepeda)

Compositor. Concluyó la licenciatura en composición con Filiberto Ramírez Franco en la Escuela Nacional de Música de la UNAM (México). Realizó estudios de dirección de coros y orquesta con Enrique Ribo, René Defossez y León Barzin. Se ha desempeñado como consejero técnico en la Escuela Nacional de Música de la UNAM, donde actualmente imparte clases. Desde 1964 dirige el coro Miguel C. Meza de la Iglesia Metodista de México, y en 1974 cofundó la Camerata de la UNAM. Es director titular de la Camerata San Ángel. Ha publicado ensayos como *La música durante la reforma del siglo XVI* y *Sones mexicanos*.

CATÁLOGO DE OBRAS

SOLOS:

Suite para piano (1965) (15') - pno.
Sonata para piano (1966) (20') - pno.
Suite dodecafónica (1974) (12') - pno.

DÚOS:

Allegro (1980) (6') - cl. y vl.
Dúo para clarinete y violín (1980) (6') - cl. y vl.
Rondó (1994) (10') - vl. y pno.
Dúo para marimba y viola (1995) (9') - mar. y va.

TRÍOS:

Trío para violín, cello y piano (1978) (22') - vl., vc. y pno.

QUINTETOS:

Quinteto para alientos (1970) (16') - atos.

ORQUESTA DE CÁMARA:

Suite para orquesta de cuerdas "Cuirava" (1976) (15') - orq. cdas.
Concertino (1993) (15') - orq. cdas.

ORQUESTA SINFÓNICA:

Xicohtzingo, poema sinfónico (1969) (19').

VOZ:

Me basta (1993) (2') - cualquier voz. Texto: Salvador Waller Huesca.

VOZ Y PIANO:

Las margaritas (1964) (3') - sop. y pno. Texto: Gabriel López Chiñas.
Timonel (1964) (3') - sop. y pno. Texto: Amado Nervo.
A la juventud (1976) (4') - sop. y pno. Texto: Juan de Dios Peza.
Luz (1976) (2') - voz y pno. Texto: Crescenciano Flores.
Preso está (1978) (3') - sop. y pno. Texto: anónimo.
Arrullo mestizo (1979) (3') - sop. y pno. Texto: anónimo.
Tríptico (1. La barca; 2. Tiempo circular; 3. ¿Por qué?) (1981) (9') - sop. y pno. Texto: Gabriel López Chiñas, Víctor Sandoval, Laura González.
Se amaron (1982) (3') - sop. y pno. Texto: Víctor Sandoval.
Tu primera mirada (1985) (2') - bar. y pno. Texto: Enrique Servín.
Ica xonahuiyacan (1991) (3') - ten. y pno. Texto: Netzahualcóyotl.
In xochitl in cuicatl (1991) (4') - ten. y pno. Texto: Ayohuacan Cuetzapiltzin.
Caudillo de la Independencia (1996) (3') - sop. y pno. Texto: Víctor Manuel Sánchez Tagle.

VOZ Y OTRO(S) INSTRUMENTO(S):

Cuicatl anyolque (1990) (2') - ten., pno. y percs. (2) *ad libitum*. Texto: Coyolchiuhqui.
In ic conitotehuac (1991) (2') - ten., voces habladas y percs. (2). Texto: Tochihuitzin.

CORO:

Tres villancicos (1. Anden muchachos; 2. Cantemos todos; 3. Alevántense) (1981) (2') - coro mixto.
Villancico a cuatro voces mixtas (1995) (4') - a cuatro voces. Texto: San Juan de la Cruz.

CORO E INSTRUMENTO(S):

Salmo 23 (1992) (19') - coro mixto y pno.
Didnus est Agnus (1994) (16') - ten., coro mixto, pno., mar. y percs. Texto: litúrgico.
Cantata, danza del nacimiento (1996) (15') - coro de niños y percs. (6). Texto: Pedro Suárez de Robles.

CORO Y ORQUESTA SINFÓNICA:

Oda a Alfonso Reyes (1996) (15') - coro mixto y orq. Texto: Alfonso Reyes.

CORO, ORQUESTA Y SOLISTA(S):

¡Es verdad!, poema sinfónico (1974) (17') - bar., coro mixto. y orq.

Wario, José Luis

(Lagos de Moreno, Jal., México, 9 de julio de 1936)

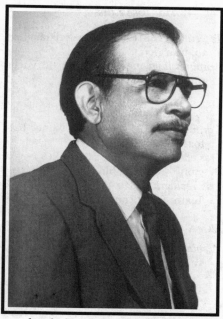

Compositor y cantante. Llevó a cabo sus estudios en la Escuela Superior de Música de Morelia (México) y en la Escuela de Música de la UANL (México); tuvo, entre algunos de sus maestros, a Bonifacio Rojas, Ramiro Luis Guerra, Nicandro E. Tamez y Radko Tichavsky. Obtuvo la licenciatura en canto gregoriano. Además de la composición y de su carrera como cantante, se ha dedicado a la docencia en la Escuela de Música de la UANL, ha coordinado conjuntos corales del Departamento de Actividades Artísticas de la Secretaría de Educación y Cultura, y ha sido jefe de Enseñanza de Educación Artística en Secundarias de la SEP. Entre otros premios, obtuvo el primer lugar en el concurso de composición convocado por la Facultad de Música y la Orquesta Sinfónica de la UANL (1993), y el segundo lugar en el concurso de composición del Consejo Estatal para la Cultura y las Artes de Nuevo León (1996). Tiene la autoría de varias obras de música religiosa.

CATÁLOGO DE OBRAS

SOLOS:

Pequeña fuga para órgano (1981) (4') - órg.
Bosquejos (1982) (5') - pno.
Dos movimientos para clarinete solo (1988) (7') - cl.
Preludios a la via dolorosa (1989) (48') - órg.

CUARTETOS:

Elegía (1981) (11') - cdas.

ORQUESTA DE CÁMARA Y SOLISTA(S):

Romances de la ausencia (1995) (23') - sop. mez., ten., arp. y orq. cám. Texto: Sor Juana Inés de la Cruz.

ORQUESTA SINFÓNICA:

Comala y la media luna (1993) (18').

VOZ:

Arrullo (1963) (2') - 4 voces mixtas. Texto: José Luis Wario.

Te Deum (1968) (9') - 3 voces mixtas. Texto: litúrgico.

Amplius lava me (1980) (3') - 3 voces mixtas. Texto: litúrgico.

VOZ Y PIANO:

Canto triste (1964) (2') - voz y pno. Texto: Mercedes Marty G.

Tres canciones de amor (1969) (6') - voz y pno. Texto: Pablo Neruda.

Los recuerdos (1984) (6') - sop. y pno. Texto: Juan Ramón Jiménez.

VOZ Y OTRO(S) INSTRUMENTO(S):

A solas (1996) (10') - bar., ob., cl., va. y vc. Texto: Alfonso Reyes.

CORO:

Magnificat (1982) (7') - cto. vocal y coro mixto. Texto: litúrgico.

Antífonas de la O (1990) (10') - coro infantil. Texto: litúrgico.

A un sauz (1996) (4') - coro mixto. Texto: José Rosas Moreno.

CORO E INTRUMENTOS:

Salmo 112 (1979) (4') - ten., cl. y coro mixto. Texto: litúrgico.

* *Misa de la transfiguración del Señor* (1992) (9') - coro masculino y órg. Texto: litúrgico.

DISCOGRAFÍA

Consejo para la Cultura de Nuevo León / José Luis Wario Díaz, Preludios a la Vía Dolorosa. CNN - 1 - 001, México, s / f. *Jesús es condenado a muerte; Jesús con la cruz a cuestas; Jesús cae por primera vez; Jesús encuentra a su madre; El cirineo ayuda a llevar la cruz; La Verónica enjuga el rostro de Jesús; Jesús cae por segunda vez; Jesús consuela a las piadosas mujeres; Jesús cae por tercera vez; Jesús es despojado de sus vestiduras; Jesús es clavado en la cruz; Jesús muere en la cruz; El cuerpo de Jesús es abrazado por su madre; Jesús es colocado en el sepulcro; Jesús ha resucitado* (Rodrigo Treviño Uribe, órg.).

* Originalmente, el compositor pensó en la música para el rito religioso, considerando, con ello, la participación de la congregación.

Zanolli, Uberto

(Verona, Italia, 7 de mayo de 1917 - México, D. F., 20 de diciembre de 1994)

Compositor y director de orquesta. Llegó a México en 1953 y se naturalizó mexicano en 1957. Realizó sus estudios musicales en los conservatorios de Verona, Bolzano y Milán, (Italia) y obtuvo el doctorado en historia del arte. A los 17 años debutó como director de orquesta. Se desempeñó como director titular de la Orquesta de la Academia de la Ópera del INBA (México), del Coro de Bellas Artes y de la Orquesta del Teatro de Bellas Artes. Se dedicó al magisterio en diversas instituciones, entre ellas, en el Conservatorio de Música de Milán, en el Conservatorio Nacional de Música del INBA y en la ENP. Fue biógrafo y revisor de las obras de Giacomo Facco. El presidente de Italia, Antonio Segni, le confirió el título de caballero de la orden al mérito de la República Italiana (1962) y en México, recibió un reconocimiento de la Unión de Cronistas de Música y Teatro (1963). Perteneció a la Liga de Compositores de Música de Concierto y colaboró en periódicos nacionales e italianos. Escribió varios libros, entre ellos *Giacomo Facco, maestro de reyes; Organología musical; Estilos musicales de Occidente*. Compuso música para cine.

CATÁLOGO DE OBRAS

SOLOS:

Disperata (1937) (7') - pno.
Pioggia (1939) (8') - arp.
Tarantella (1978) (4') - pno.
Primera suite (1981) (12') - pno.
Segunda suite (1982) (14') - pno.
Primera sonata (1983) (17') - pno.
Toccata bizantina (1984) (5') - pno.
Díptico (1985) (10') - pno.

Siete miniaturas (1991) (11') - pno.

ORQUESTA DE CÁMARA:

Due caricature (1946) (8').
Tres danzas antiguas (1973) (12').
Retablo romántico (1973) (7').
Cabalgata (1978) (9').
Preludio y fuga R - 7 (1979) (23').

Primera suite (1984) (12') - vers. para orq. cám.

Segunda suite (1988) (14') - vers. para orq. cám.

Tríptico (1989) (8') - vers. para orq. cám.

Imagen (1989) (9').

Leyenda (1991) (10').

Evocación jalisciense (1992) (12').

Siete miniaturas (1992) (11') - vers. para orq. cám.

ORQUESTA SINFÓNICA Y SOLISTA(S):

Impressione (1939) (8') - 2 arps. y orq.

Elegía a un hombre (1973) (10') - sop. y orq. Texto: Uberto Zanolli.

VOZ Y PIANO:

Non so perchè (1935) (4') - sop. y pno. Texto: Uberto Zanolli.

Il flauto narra (1935) (4') - sop. y pno. Texto: Uberto Zanolli.

Malinconìa (1935) (5') - sop. y pno. Texto: Uberto Zanolli.

Tre liriche moderne (1935) (7') - sop. y pno. Texto: Uberto Zanolli.

Ermione (1936) (6') - sop. y pno. Texto: Uberto Zanolli.

Il mio cuore (1936) (5') - sop. y pno. Texto: Uberto Zanolli.

Ascolta (1938) (6') - sop. y pno. Texto: Uberto Zanolli.

Canto del aguilucho (1965) (7') - sop. y pno. Texto: Uberto Zanolli.

Veneciana (1989) (5') - sop. y pno. Texto: Uberto Zanolli.

CORO Y ORQUESTA DE CÁMARA:

Cantata gímnica (1973) (8') - coro mixto y orq. Texto: Uberto Zanolli.

France eternelle (1989) (23') - coro mixto y orq. Textos: anónimos populares de la revolución francesa.

Espera (1990) (13') - coro mixto y orq. Texto: Uberto Zanolli.

Oda académica (1992) (15') - coro mixto y orq. Texto: Elía Paredes.

El cántico del hermoso sol (1993) (17') - coro mixto y orq. Texto: San Francisco de Asís.

DISCOGRAFÍA

CBS / MC - 0379, LP 17 - 05 - 2705, México. *Tres danzas antiguas* (Orquesta de Cámara de la ENP; dir. Uberto Zanolli).

CBS / MC - 0435, LP 17 - 05 - 2851 / 2 / 3 / 4, México, 1974. *Retablo romántico* (Orquesta de Cámara de la ENP; dir. Uberto Zanolli).

EMI CAPITOL - UNAM / Voz Viva de México: LME - 015, México, 1980. *Cabalgata* (Orquesta de Cámara de la ENP; dir. Uberto Zanolli).

Musart / P - 111, México, 1981. *Tarantella; Preludio y fuga R - 7* (Betty Luisa Zanolli Fabila, pno.; Orquesta de Cámara de la ENP; dir. Uberto Zanolli).

Musart / MA - 765, México, 1989. *France eternelle* (Coro y Orquesta de Cámara de la ENP; dir. Uberto Zanolli).

Musart / MA - 766, México, 1989. *Imagen; Primera suite* (Orquesta de Cámara de la ENP; dir. Uberto Zanolli).

Musart / MA - 799, México, 1990. *Espera* (Coro del Plantel núm. 8 de la ENP, Orquesta de Cámara de la ENP; dir. Uberto Zanolli).

Musart / CD 878, México, 1992. *Leyenda, op. 49* (Orquesta de la ENP; dir. Uberto Zanolli).

Musart / México, 1993. *Oda académica* (Coros de los planteles 1, 4, 7 y 8 de la ENP, Orquesta de Cámara de la ENP; dir. Uberto Zanolli).

PARTITURAS PUBLICADAS

ELCMCM / LCM - 42, México, s / f. *Primera suite.*

ELCMCM / LCM - 63, México, s / f. *Tríptico.*

Zapata, Alberto

(Pueblo Rico, Risaralda, Colombia, 16 de julio de 1952) (Fotografía: José Zepeda)

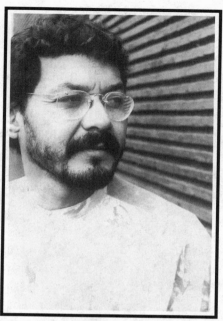

Compositor. Llegó a México en 1982 y adquirió la naturalización en 1996. Inició sus estudios musicales en el Instituto Popular de Cultura en Cali (Colombia). Posteriormente fue discípulo de Clara de Sinisterra y realizó estudios superiores de música con León J. Simar y Álvaro Gallego en la Universidad del Valle en Cali. En 1982 ingresó en la Escuela Nacional de Música de la UNAM (México); algunos de sus maestros fueron Juan Antonio Rosado, Federico Ibarra y Radko Tichavcky. Participó en el curso de composición de Franco Donatoni. Forma parte de Índice 5 y de la Liga de Compositores de Música de Concierto; actualmente se desempeña en la docencia, como director de coros y pianista acompañante. Ha compuesto música para cine.

CATÁLOGO DE OBRAS

SOLOS:

Siete preludios (1985) (10') - pno.
Suite para guitarra (1990) (7') - guit.

DÚOS:

Sonatina (1986) (8') - vl. y pno.
Díptico (1988) (6') - cl. y pno.
Dos invenciones (1995) (7') - 2 obs.

CUARTETOS:

Cuarteto de cuerdas (1988) (2') - cdas.

QUINTETOS:

Quinteto no. 1 (1988) (8') - atos. madera.

BANDA:

Aloe (1991) (12').

ORQUESTA SINFÓNICA:

Aloe (1995) (12') - vers. para orq.

CORO:

Qui sedes (1990) (7') - coro mixto. Texto: litúrgico.

MÚSICA ELECTROACÚSTICA
Y POR COMPUTADORA:

Oscilaciones (1991) (5') - fl. bj. amplifi-
cada.

PARTITURAS PUBLICADAS

ELCMCM / Colección del XX aniversario:
LCM - 78, México, 1993. *Suite para
guitarra.*

Zyman, Samuel

(México D.F., 21 de junio de 1956) (Fotogra-
fía: Andrea Sanderson)

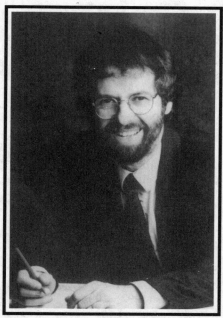

Compositor. Reside en los Estados
Unidos desde 1981. Realizó sus estu-
dios musicales en el Conservatorio
Nacional de Música del INBA (Méxi-
co) y en el Juilliard School of Music
(EUA); sus maestros han sido, entre
otros, Francisco Savín, Eduardo
Diazmuñoz, Stanley Wolfe, Roger
Sessions y David Diamond, así como
Humberto Hernández Medrano. Ha sido asistente y miembro del Depar-
tamento de Literatura y Materiales de Música del Juilliard School of Music,
coordinador en el Forum de Compositores y compositor residente de la
Westfield Symphony Orchestra (EUA). Ha recibido varios reconocimien-
tos: Juilliard School Scholarship, del Florence Louchheim Stol foun-
dation Fellowship, y del Meet Composer Grant, entre otros. Ha compues-
to música para cine.

CATÁLOGO DE OBRAS

SOLOS:

Three movements for piano (1981) (10') -
pno.
Sonata for guitar (1988) (18') - guit.
Dance for piano (1989) (5') - pno.
*Two motions in one movement for solo
piano* (1996) (8') - pno.

DÚOS:

Sonata concertante for violin y piano
(1986) (15') - vl. y pno.
Sonata for cello and piano (1992) (16') -
vc. y pno.

Sonata for flute and piano (1993) (20') -
fl. y pno.
Fantasia for cello and piano (1994) (8') -
vc. y pno.

TRÍOS:

Bashe (1983) (20') - vl., vc. y pno.

QUINTETOS:

Quintet for winds, strings and piano
(1988) (16') - cl., fg., vl., va., y pno.
Quintet for winds (1989) (20') - atos.

CONJUNTOS INSTRUMENTALES
Y SOLISTA(S):

Concerto for piano and chamber ensemble (1988) (24') - pno. y cjto. inst.

ORQUESTA DE CÁMARA Y SOLISTA(S):

Sonata concertante (1986) (15') - vers. para vl. y orq. cdas. (de *Sonata concertante for violin and piano*).
Concert for guitar and string orchestra (1990) (11') - guit. y orq. cdas.
Concert for flute and small orquestra (1991) (18') - fl. y orq. cám.

ORQUESTA SINFÓNICA:

Soliloquio (1982) (12').
Symphony no. 1 (1987) (35').
Encuentros (1992) (10').
Symphony núm. 2 "La recuperación del orgullo" (1996) (25').

ORQUESTA SINFÓNICA Y SOLISTA(S):

Concerto for cello and orchestra (1990) (28') - vc. y orq.
Concerto for harp and orchestra (1994) (18') - arp. y orq.

VOZ Y PIANO:

Two songs (1984) (12') - sop. y pno. Texto: Miguel Guardia.
Songs cycle "Solamente sola" (1987) (9') - sop. y pno. Textos: Salvador Carrasco.

ÓPERA:

A little trip through México (1991) (35) - Texto: estudiantes de sexto grado de The Computer School in Manhattan.

DISCOGRAFÍA

Island Records / Zyman Antilles, New Directions, 90724 - 2, 1987. *Sonata concertante for violin and piano*; *Bashe* (The Prometheus Trio).
Island Records / Zyman Antilles, New Directions, 91055 - 2, 1989. *Quintet for winds, strings and piano; Song cycle "Solamente sola"; Concerto for piano and chamber ensemble* (Rachel Rosales, sop.; Mirian Conti, pno.; The Chelsea Chamber Ensemble; dir. Samuel Zyman).
PMG Classics / Cello Music from Latin America, 0921021992, México, 1992. *Concerto for cello and orchestra* (Carlos Prieto, vc.; Orquesta Sinfónica Nacional de México; dir. Enrique Diemecke).
Melody / México Hoy, KDM / 791, México, 1992. *Encuentros* (Orquesta Sinfónica del Anáhuac; dir. Benjamín Juárez Echenique).
IMP Masters / MCD 70 PK 524, 1993. *Concerto for cello and orchestra* (Carlos Prieto, vc.; Orquesta Sinfónica Nacional de México; dir. Enrique Diemecke).
Urtext Digital Classics / Música para Flauta de las Américas, JBCC 001, vol. 1, 1995. *Concerto for flute and small orchestra; Sonata for flute and piano*.

PARTITURAS PUBLICADAS

Theodore Presser Music Rental Library / Pennsylvania, 1991. *Concerto for piano.*

AIG Music / New York, 1992. *Sonata for guitarra.*

Theodore Presser Music Rental Library / Pennsylvania, 1993. *Concerto for flute and small orchestra.*

Theodore Presser Music Rental Library, 1994. *Concerto for cello and orchestra.*

Theodore Presser Music Rental Library, 1994. *Concerto for harp and orchestra.*

Theodore Presser Music Rental Library, 1996. *Two motions in one movement for solo piano.*

Theodore Presser Music Rental Library, 1997. *Sonata for flute and piano.*

Apéndice

Martínez Galnares, Francisco

(México, D. F., 11 de octubre de 1930)

Compositor. Estudió en la Escuela Nacional de Música de la UNAM (México). Recibió becas de la Asociación Musical del IFAL y del Departamento Artístico de la Embajada de Francia en México (1953 - 1957), así como del Centro Francés de Humanismo Musical para realizar estudios superiores de música (1963). Se desempeñó como docente en la Escuela Nacional de Música de la UNAM, institución de la que fue secretario y director. Ha impartido cursos y conferencias, además ha colaborado en diversas revistas especializadas. Obtuvo el primer lugar en el concurso de compositores convocado por la Asociación Mexicana de Guitarristas (1953), y el Voto Laudatorio por la mejor tesis en la Escuela Nacional de Música (1964).

CATÁLOGO DE OBRAS

SOLOS:

Microformas seriales (cuaderno I) (1962) - pno.
Suite (1963) - guit.
Microformas seriales (cuaderno II) (1964) - pno.
Tres piezas (1964) - pno.

DÚOS:

Balada (1961) - vl. y pno.

CUARTETOS:

Música para violín, violoncello, flauta y clavicordio (1964) - fl., vl., vc. y clavicordio.

VOZ Y PIANO:

Tres líricas (1960) - canto y pno.
Ciclo "Las canciones de Natacha" (1960) - canto y pno.
Dos letras de Lope de Vega (1960) - voz y pno. Texto: Lope de Vega.
Tres cantos negros (1961) - voz y pno.

VOZ Y OTRO(S) INSTRUMENTO(S):

Ciclos sobre poemas chinos (1964) - voz, fl., arp. y celesta. Texto: chino.

DISCOGRAFÍA

INBA / Música y Músicos de México: Cantares Poéticos, México, 1964. (Incluye 4 obras del compositor). (Francisco Martínez Galnares, pno.)

Audio centro / México, 1964. *Tres cantos negros* (Enriqueta Legorreta, sop.; Francisco Martínez Galnares, pno.).

Martínez Zapata, Jorge

(San Luis Potosí, S.L.P., México, 17 de mayo de 1936)

Compositor. Cursó sus estudios musicales en la academia de Ana María Gómez del Campo (México); posteriormente fueron sus maestros Pablo Castellanos, Alfonso de Elías y Rodolfo Halffter. Entre sus funciones, ha realizado la de director del Departamento de Música del Instituto Potosino de Bellas Artes, de fundador y director del Departamento de Música del Instituto Mexicano - Americano de Intercambio Cultural de San Antonio (EUA), y de fundador y director del Departamento de Extensión Técnica y Estudios Superiores de la Escuela de Música Pablo Casals, en San Luis Potosí (México). Actualmente continúa su labor pedagógica en el Instituto de Cultura de San Luis Potosí.

CATÁLOGO DE OBRAS

ORQUESTA DE CÁMARA:

Cuatro piezas para orquesta de cuerdas (1969) (19') - orq. cdas.

ORQUESTA DE CÁMARA Y SOLISTA(S):

Sexteto para piano y cuerdas (1967) (7') - guit. y orq.

CORO, ORQUESTA SINFÓNICA
Y SOLISTA(S):

Pequeña cantata popular (1992) (33') - narrador, coros y orq. Texto: Miguel Álvares Acosta.

MÚSICA PARA BALLET:

Siete danzas para ballet (1968) (21') - fl., ob., tp., tb., guit., pno., percs. (3) y coro mixto. Texto: Ethel Wilson Harris.

Medina, Alfonso

CATÁLOGO DE OBRAS

SOLOS:

Fantasía jazz para dos guitarras - guit.

DISCOGRAFÍA

Gobierno del Estado de Querétaro - Patronato de las Fiestas de Navidad 1993 / Primer Concurso de Composición Musical de Querétaro, ECDM - 05, México, 1994. *Fantasía jazz para dos guitarras* (Alfonso Medina, guit.).

Mora, Manuel

(Torreón, Coah., México, 1943)

Compositor. Estudió composición con Carlos Jiménez Mabarak en la Escuela de Artes de Tabasco (México) y con Wlodzimierz Kotonski en la Escuela Superior de Música (Varsovia).

CATÁLOGO DE OBRAS

CUARTETOS:

En amarillos ciegos (1978) - tbs.
Emmairo II (1980) - cl., tb., ten. (+ tb. - bj.), pno. y vc.

ORQUESTA DE CÁMARA:

Un cielo grande y sin gente (1979) - orq. cám.

Germinal (1981) - orq. cám.

ORQUESTA SINFÓNICA:

De soles epidérmicos (1977).

PARTITURAS PUBLICADAS

CNCA - INBA - Cenidim / s / n de serie, México, s / f. *Emmario II*.

Núñez, Alberto

(Buenos Aires, Argentina, 19 de abril de 1941)

Inició sus estudios con Gustavo Beytelman, y posteriormente con Jacobo Fischer y Kroepfel en el Instituto Di Tella (Argentina). Radica en México desde 1982. Ha escrito música para cine.

CATÁLOGO DE OBRAS

CONJUNTOS INSTRUMENTALES:

Una lágrima por América Latina (1971) - qto. atos. y perc.
El desarraitango (1978) bandoneón y grupo de cám.

ORQUESTA SINFÓNICA:

Caudillos (1969).

Réquiem (1982) - orq. (cdas., maderas y perc.).

MÚSICA ELECTROACÚSTICA Y POR COMPUTADORA:

Malena en la fábrica (1972) - cinta.
Sinfonía popular (1992) - sints., cb. eléctrico., bat., percs. y orq.

Orozco, Lorena

(México, D. F., 21 de septiembre de 1958)

Compositora y pianista. Realizó sus estudios de composición en el Conservatorio Nacional de Música del INBA (México) con Mario Lavista; asimismo, estudió con Jorge Córdoba y Dimitri Dudin. Entre sus actividades se encuentran la enseñanza y la asesoría musical para conciertos por televisión. Compone música para teatro.

CATÁLOGO DE OBRAS

TRÍOS:

Desesperanza (1990) (4') - fl., va. y arp.

ORQUESTA DE CÁMARA Y SOLISTA(S):

Luz interna (1991) (22') - mez., pno. y orq. cám. Texto: Rebeca Orozco.

Pavón, Raúl

(México, D. F.)

Compositor. Originalmente ingeniero de radiocomunicación y electrónica, realizó estudios de música electrónica en París, Colonia y Milán. Colaboró con Julián Carrillo en el diseño del piano de tercios de tono. Construyó el primer sintetizador en México y diseñó y fundó el primer Laboratorio de Música Electrónica del país. Coordinó el Departamento de Música Electrónica del Cenidim y también el Conservatorio Nacional de Música del INBA (México). Desarrolló el proyecto Icofón: imagen y sonidos electrónicos. Es autor del libro *La electrónica en la música... y en el arte.*

CATÁLOGO DE OBRAS

MÚSICA ELECTROACÚSTICA
Y POR COMPUTADORA:

Suite icofónica (1983) - mixmedia.

Fantasía cósmica (poema icofónico) (1984) (9'10") - medios electrónicos y visuales.

Fantasía creacionista (1985) - sonidos electrónicos y medios visuales.

Una antifantasía (1986) - cinta y medios visuales.

Fantasía de la muerte (1987) - cinta y medios visuales.

Fantasía abstracta (1989) - cinta y medios visuales.

DISCOGRAFÍA

CIIMM / Colección Hispano - Mexicana de Música Contemporánea: Música Electroacústica Mexicana, vol. 3, s / n de serie, México, 1984. *Fantasía cósmica.*

Ramírez, Rodolfo

(Huitzo, Oax., México, 11 de marzo de 1957)

Compositor. Realizó sus estudios musicales con Salvador Contreras e ingresó en el Taller de Composición del Conservatorio Nacional de Música del INBA (México) donde estudió con Mario Lavista y Daniel Catán. Fue becario del Taller de Composición del Cenidim (México) a cargo de Federico Ibarra; también asistió a cursos con Leo Brouwer y Alcides Lanza. Ha

impartido clases en el Conservatorio Nacional de Música y en la Escuela de Perfeccionamiento Vida y Movimiento. En 1989 recibió la Beca para Jóvenes Creadores del Fonca (México).

CATÁLOGO DE OBRAS

SOLOS:

Preludio (1980) (4') - pno.
Remembranza (1981) (2') - pno.

TRÍOS:

Trío (1980) - cl., va. y arp.
Zonante (1983) (11') - fl., vc. y pno.

ORQUESTA DE CÁMARA:

Para seis... (1981) - orq. percs.

ORQUESTA SINFÓNICA:

Bixee (1983) (10').

CORO E INSTRUMENTO:

Lauda (1982) - coro, cr. y pno.

PARTITURAS PUBLICADAS

Cenidim / Cinco Compositores Jóvenes, Música para Piano, s / n de serie, México, s / f. *Remembranza*.

Rodríguez, Aldo

(Culiacán, Sin., México, 14 de mayo de 1966)

Compositor y guitarrista. Realizó sus estudios musicales en la Escuela de Música de la Universidad Autónoma de Sinaloa (México); tomó cursos con Sergio Villarreal Ibarra y con Radko Tichavsky. En 1988 fundó el grupo Prakta. Ha producido programas radiofónicos. En 1990 recibió un reconocimiento del patronato del Festival Cultural Sinaloa.

CATÁLOGO DE OBRAS

SOLOS:

Pequeño tema al estilo clásico (1984) - guit.
Preludio y fuga no. 1 (1985) - pno.
Cantos nocturnos (1988) - guit.

Danza de cristal (1988) - pno.
Sonata no. 1 (1988) - guit. de 10 cdas.
Momento (1990) - guit.
Estvdio métrico decimal (1990) - guit.

En el rincón de las ánimas (1990) - guit.
de 10 cdas.
Cuatro cantos para piano (1991) (15') - pno.

DÚOS:

Extraño presentimiento (1988) - vc. y guit.

TRÍOS:

Los negros pájaros del adiós (1990) -
2 guits. y pno.

CUARTETOS:

Cuarteto para cuerda no. 1 (1986) - cdas.
Will (1989) - 2 guits., vl. y pno.
*Cuarteto no. 2, "Ocho impresiones para
cuarteto de cuerda"* (1990) (35') - cdas.

VOZ Y PIANO:

Movimiento secular (1989) - ten. y pno.
Texto: Daniel González Dueñas.

CORO Y ORQUESTA DE CÁMARA:

Danza de cristal - vers. para coro mixto
y orq. cdas.

MÚSICA ELECTROACÚSTICA
Y POR COMPUTADORA:

Divertimento (1987) - fl., pno. y medios
electrónicos.
Yasminia (1988) - voz femenina, guit.
country y sints.
Campos volumétricos (1988) - coro mix-
to, percs., sints., comp. y orq. cdas.
Texto: Bahagavad Gita.
*Murió asesinado en un bar cuando sólo
tenía tres años* (1990) - guit. country
y medios electrónicos.
Música en seis partes (1990) (40') - cjto.
inst. controlado por comp.
Dos canciones (1990) - ten. con modifi-
cación electrónica y pno. Texto: Rosa
Ma. Peraza.
Música modular (1991) (15') - coro, 2 fls.,
2 saxs. alts., sints. y control por comp.
Evento II (1991) (10') - sop., narrador,
guit. de 10 cdas. y comp. Texto: Rosa
Ma. Peraza, Aldo Rodríguez.
Computerized minimal music (1991)
(10') - sints. y comp.
*Ocaso del tiempo o el tiempo aclara lo
que el otro tiempo nubla* (1991) (10') -
pno., sints. y comp.

Rodríguez Trujillo, Juan Luis

(Monterrey, N. L., México, 10 de septiembre de 1959)

Compositor y guitarrista. Realizó sus estudios musicales en la Facultad
de Música de la UANL (México), la cual también dirigió. Además de su
actividad como guitarrista y compositor, se dedica a la enseñanza. Ha
escrito música para teatro.

CATÁLOGO DE OBRAS

SOLOS:

Astrid (1988) (5') - fl.
Menos es más (homenaje a Mies van Der
Rohe) (1988) (4') - vc.

Tríptico (1988) (7') - guit.
*El laberinto de la soledad (1. El laberin-
to; 2. La soledad)* (1995) (8') - guit.

DÚOS:

Danza (1990) (5') - fl. y guit.
Signos (1992) (5') - cl. y pno.

TRÍOS:

Triludio lúdico (1992) (4') - guits.
Nexos (1993) (6') - cl., fg. y vc.

CUARTETOS:

Tetrámide (1991) (4') - guits.
Keops (1992) (5') - atos. madera

CONJUNTOS INSTRUMENTALES:

Remembranzas mexicanas (1990) (8') -
6 guits.

VOZ Y PIANO:

Soneto azteca (1995) (4') - sop. y pno.
Texto: Netzahualcóyotl.

MÚSICA ELECTROACÚSTICA
Y POR COMPUTADORA:

Sonografía (12 piezas electrónicas)
(1995) (52') - cinta.
Psiquismos (cinco piezas electroacús-
ticas) (1996) (35') - cinta.

Romo, Ramón

(México, D. F., 19 de agosto de 1953)

Compositor y violista. Realizó sus estudios musicales en el Conservatorio Nacional de Música del INBA (México), en el Banff Centre School of Music (Canadá), en la University of Wisconsin (EUA), y en la Academia Chigiana de Siena (Italia). Principalmente, su actividad se centra en la interpretación. Desde 1994 funge como director del Conservatorio Nacional de Música del INBA (México). Recibió un reconocimiento de la Unión de Críticos de Música y Teatro (1990).

CATÁLOGO DE OBRAS

TRÍOS:

Circus (1978) (8') - cl., va. y pno.

CUARTETOS:

X 4 (1980) (10') - cdas.

ORQUESTA DE CÁMARA:

X 4 (1980) (10') - vers. para orq. cdas.

Ruvalcaba, Higinio

(Yahualica, Jal., México, 11 de enero de 1905 - México, D.F., 15 de enero de 1976)

Compositor y violinista. Desde los cuatro años toca el violín, y a los 12 compuso sus primeras piezas. No obstante fue autodidacta, recibió conocimientos de Félix Peredo. Como intérprete, ocupó los principales atriles de las orquestas Sinfónica de México y Filarmónica de la Ciudad de México.

CATÁLOGO DE OBRAS

DÚOS:

Danza gitana (1920) (3') - vl. y pno.

CUARTETOS:

Cuarteto no. 6 (1920) (22') - cdas.

QUINTETOS:

Quinteto para piano y cuerdas (scherzo) (1921) (3') - cdas. y pno.

DISCOGRAFÍA

Círculo Yahualicense / Higinio Ruvalcaba, Homenaje, s / n de serie, México, 1993. *Cuarteto núm. 6; Quinteto para piano y cuerdas; Danza gitana;* *Capricho IX* (Cuarteto Lener; Carmela Castillo de Ruvalcaba, pno; Orquesta Filarmónica de la Ciudad de México; dir. Carlos Tirado).

PARTITURAS PUBLICADAS

Departamento de Bellas Artes del Gobierno del Estado de Jalisco / Serie Cuadernos de Música, s / n de serie, México, 1975. *Cuarteto núm. 6.*

Sanz, Rocío

(San José, Costa Rica, 28 de enero de 1934)

Compositora. Ingresó en el Conservatorio de Música de Costa Rica y después al City College de Los Ángeles (EUA). Llegó a México en 1954 y estudió con Carlos Jiménez Mabarak, Blas Galindo y Rodolfo Halffter en el Conservatorio Nacional de Música del INBA (México). Obtuvo una beca en el Conservatorio Tchaikovski de Moscú (Rusia), donde estudió con Vladimir Guiórguievich Feré. Asimismo, participó en un curso de música electrónica en el Conservatorio Nacional de Música del INBA. Se dedicó a la enseñanza y fue asesora musical de diversas compañías de danza, de teatro y de la SEP (México). Fue compositora residente del Teatro de la Universidad Veracruzana, redactora y productora de programas en Radio UNAM (México) y Radio Educación, y perteneció a la Liga de Compositores de Música de Concierto. Recibió el premio del Sesquicentenario de la Independencia Centroamericana en Costa Rica (1971) y el premio único del Concurso del Teatro Nacional de su país (1976). Compuso música para teatro.

CATÁLOGO DE OBRAS

SOLOS:

Campanitas y campanas de San Juan - pno.

DÚOS:

Sonata para flauta y piano (1965) (12') - fl. y pno.
Tres canciones (1966) - vers. para vc. y pno.
Tres cancioncillas de Ariel (1966) (3') - vers. para vc. y pno.
Rondó (1981) - pno. a 4 manos.

CUARTETOS:

Cuatro piezas breves para cuarteto de cuerdas (1977) - cdas.

QUINTETOS:

Cinco piezas para quinteto de alientos (1962) (6') - atos.

CONJUNTOS INSTRUMENTALES:

Suite para flautas dulces sobre temas infantiles costarricenses (1. Miguelele; 2. La huerfanita; 3. La narizona; 4. Doñana; 5. Mirón, mirón, mirón) (9') - fls. dulces.

ORQUESTA DE CÁMARA:

Suite de "Palenque" (1978) (12') - orq. cdas.

VOZ Y PIANO:

Tres cancioncillas de Ariel (1. A estas áureas arenas llegaos; 2. De tu padre los despojos; 3. Cual abeja los pétalos sorbo) (3') - sop. o mez. y pno. Texto: Shakespeare.
Que notre vie... (2') - sop. y pno. Texto: anónimo del siglo XVIII.

Campanita, campana y cabanavenú (3') - sop. o mez. y pno.

Cinco canciones infantiles (*1. Campanitas; 2. Campanas de San Juan; 3. Cunera; 4. Sólo por cantar; 5. Cabanavenú*) (6') - mez. y pno. Texto: Carlos Luis Sáenz.

Tres canciones (*1. Cunera del trébol; 2. Trébol; 3. Deseo*) (1959) - sop. y pno. Texto: Carlos Luis Sáenz.

Ciclo de verano (*1. Pregón; 2. Verano largo; 3. Tormenta; 4. Nocturno; 5. Soy el verano*) (1962) (10') - mez. y pno. Texto: Rocío Sanz.

Cinco canciones de Brecht "La buena mujer de Sezuán" (*1. Canción a la viuda Shin; 2. Canción a los dioses; 3. Canción de las tardes tristes; 4. Canción del agua; 5. Entreacto cantado*) (1970) (9') - sop. o mez. y pno. Texto: Brecht.

A unos ojos (1970) (2') - mez. y pno. Texto: Rubén Darío.

Cinco canciones de la noche (*1. La guitarra y la noche amiga; 2. Campana; 3. La noche murmura y tiembla; 4. Tiempo de noche; 5. Guitarra sola.* - (1975) (11') - sop. y pno. Texto: Rocío Sanz.

VOZ Y OTRO(S) INSTRUMENTO(S):

Nueve canciones para niños (1975) - voz, guit. y percs. Texto: Rocío Sanz.

CORO:

Tres coritos del auto sacramental de Pedro Telonario (*1. Canción de peregrinos; 2. Canción de marineros; 3. Canción de gitanos*) (1') - coro (una voz femenina, tens. y bajos). Texto: Pedro Telonario.

Dos corales sobre textos de Pablo Neruda (*1. Paz para los crepúsculos que vienen; 2. Oda al presente*) (1958) (3') - coro. Texto: Pablo Neruda.

Sucedió en Belén (*1. ¿A dónde vais, zagales?; 2. Aquella flor del campo; 3. Villancico de los negritos; 4. Villancico de los pastorcillos; 5. Villancico de las zagalas*) (1961) (8') - coro mixto. Texto: Sor Juana Inés de la Cruz.

Cinco (nuevos) villancicos de Sor Juana Inés de la Cruz (1976) - coro mixto. Texto: Sor Juana Inés de la Cruz.

CORO E INSTRUMENTO:

Otros villancicos de Sor Juana Inés de la Cruz (*1. Al niño divino; 2. Pues mi Dios ha nacido a penar...; 3. Escuchen dos sacristanes...; 4. El alcalde de Belén; 5. ¿Hay quien me lo pide?; 6. Los cuatro elementos*) (1961) (11') - coro y guit. Texto: Sor Juana Inés de la Cruz.

CORO, OTRO(S) INSTRUMENTO(S)
Y SOLISTA(S):

Cantata a la Independencia de Centroamérica (*1. La luz anuncia la vida; 2. Noche de correr la voz; 3. El nuevo día*) (15') - bar., coro mixto y pno. Texto: Carlos Luis Sáenz.

CORO, BANDA Y SOLISTA(S):

Cantata a la Independencia de Centroamérica (*1. La luz anuncia la vida; 2. Noche de correr la voz; 3. El nuevo día*) (1971) (15') - vers. para bar., coro y banda sinf. Texto: Carlos Luis Sáenz.

MÚSICA PARA BALLET:

Suite de ballet (1959) (9') - orq.

MÚSICA ELECTROACÚSTICA
Y POR COMPUTADORA:

Letanía erótica para la paz (1973) - cinta.

DISCOGRAFÍA

Coro de Cámara de la Orquesta Sinfónica Nacional de Costa Rica, Costa Rica. *Cinco (nuevos) villancicos de Sor Juana Inés de la Cruz* (grabación de uno de ellos) (Coro de Cámara de la Orquesta Sinfónica Nacional de Costa Rica).

UNAM - CNCA - INBA - SACM / Música para Piano a Cuatro Manos, SC 920103, México, 1992. *Rondó* (Marta García Renart y Adrián Velázquez Castro, pnos.)

PARTITURAS PUBLICADAS

ELCMCM / LCM - 22, México, s / f. *Canciones del verano*.
ELCMCM / LCM - 52, México, s / f. *Cinco villancicos*.
ELCMCM / LCM - 75, México, s / f. *Diez canciones para niños pequeños*.

Editorial Musical Moscú / Moscú, 1967. *Campanitas; Campanas de San Juan* (para piano).

Saucedo, José Carmen

(26 de febrero de 1949)

Compositor y organista. Realizó sus estudios en la Escuela Superior de Música de Morelia (México) y obtuvo el grado de Magisterio en Órgano y Composición Musical. Posteriormente estudió en el Instituto Pontificio de Música Sacra de Roma y fue becario en el VII Curso Manuel de Falla (España, 1976), así como en el XX Curso Universitario Internacional Música en Compostela (España). Ganó el primer premio en el Concurso Silvestre Revueltas de la UNAM. Actualmente es maestro en el Conservatorio de Las Rosas y en la Escuela Popular de Bellas Artes de Morelia.

Smith, Federico

(1927 - 1977)

Torres, Javier

(Chetumal, Q. R., México, 7 de septiembre de 1968)

Compositor, violinista y violista. Estudió en el Conservatorio Nacional de Música del INBA (México) con Mario Lavista y José Suárez. Posteriormente, tuvo también entre sus maestros a Franco Donatoni, Gyorgy Ligeti, Stefano Scodanibbio, Roberto Sierra y Víctor Rasgado. Actualmente continúa sus estudios en la Accademia Internazionale Superiore di Musica Lorenzo Perosi (Italia) y con Luca Cori (Italia). Fue profesor del Conservatorio de Música del Estado de México y coordinador del Centro de Composición e Investigación de la Banda Sinfónica de Marina. Obtuvo el tercer lugar en el Concurso de Silvestre Revueltas (México, 1991), la beca del Fondo Estatal para la Educación y la Cultura de Quintana Roo (México, 1991 - 1994), la del Fondo para la Cultura y las Artes del Estado de Quintana Roo (1993) y la de Jóvenes Creadores del Fonca (1995).

CATÁLOGO DE OBRAS

SOLOS:

Dos invenciones y fuga (1990) (5') - clv.
Dos minuettos (1990) (4') - pno.
Pasacaglia (1990) (5') - órg.
Suite (1991) (7') - guit.
Scherzo (1991) (5') - pno.
Evocación legendaria (1992) (7') - cl.

DÚOS:

Variaciones (1990) (2') - fl. y pno.
Para viola y piano (1991) (5') - va. y pno.
Divertimento en forma de danza (1991) (4') - vl. y pno.
Sonata (1995) (5') - va. y pno.

TRÍOS:

Resonancias del alba (1995) (14') - fl. (+ fl. alt., píc.), clv. y perc.

¡Do! (1995) (4') - fl., cl. bj. y pno.

CUARTETOS:

Pasacaglia (1993) (20') - cdas.

QUINTETOS:

Quinteto (1994) (5') - fl., ob., cl., fg. y cr.

VOZ Y PIANO:

Dos poemas de Luis Cernuda (1994) (13') - ten. y pno. Texto: Luis Cernuda.
Pasión por pasión (1994) (4') - ten. y pno. Texto: Luis Cernuda.

CORO:

Tarde azul... (1994) (5') - coro mixto. Texto: Carlos Pellicer.

Zohn, Ricardo

(Guadalajara, Jal., México, 8 de mayo de 1962)

Estudió la licenciatura en música en la Universidad de California (EUA), un seminario en composición con Franco Donatoni en la Academia Chigiana de Siena (Italia) y la maestría y el doctorado en composición con Georges Crumb en la Universidad de Pennsylvania (EUA). Ha coordinado el Festival Callejón del Ruido en la Escuela de Música de la Universidad de Guanajuato (México). Actualmente es maestro de composición en el College - Conservatory of Music en la Universidad de Cincinnati (EUA). Fue finalista del Gaudeamus International Music Week (Holanda, 1991) y compositor residente en Camargo Foundation (Francia, 1992). Obtuvo la beca de composición Omar del Carlo por Tanglewood Music Festival (1993) y la Medalla Mozart otorgada por el INBA, la embajada de Austria y el Instituto Cultural Domecq (1994). Ha tenido becas de la John Simon Guggenheim Memorial Foundation (1995) y de la Indiana University, Interamerican Composition Workshop (1996).

CATÁLOGO DE OBRAS

SOLOS:

Quasi-modo (1984) - pno.
Migajas (1986) - pno.
Cantiga del merolico (1990) - ob.

DÚOS:

Dimes y diretes (1985) - 2 guits.
Cuatro piezas cuatro (1987) - cl. y pno.
Fantasía (1988) - cl. y pno.
Antropofagot (1994) (revisada en 1995) - fg. y pno.

TRÍOS:

Danza nocturna (1987) (revisada en 1989) - vc., mar. y pno.

QUINTETOS:

Danza búlgara (1995) - fl., (+ píc.), cl., va., tb. y pno.

CONJUNTOS INSTRUMENTALES:

Tango (1993) - fl., cl., vl., va., vc. y pno.
El rizar de la tarde (1994) - fl., ob., cl., cto. cdas., pno. y perc.

ORQUESTA DE CÁMARA:

Happy Ernst (1985) - orq. cám.

VOZ Y PIANO:

On all that strand (1983) - bar. y pno.

VOZ Y OTRO(S) INSTRUMENTO(S):

Flores del viento I (1989) - bar., fl., cl., vl., percs. (2) y pno.
Flores del viento II (1991) - mez., fl. dulce, vl. y perc.
La tibieza del tiempo (1993) - sop., mez., ten., bar., arp., fl., ob., cl., fg., 2 vls., va., vc., cb., pno. y perc.
De tierra (1996) - ten., fl., cl., tb., va., pno. y percs. (2).

Bibliografía

Alcaraz, José Antonio. *La música de Rodolfo Halffter*. UNAM (Cuadernos de Música), núm. 4, México, 1977.

————. *Hablar de música*. UAM-I (Colección Correspondencia), México, 1982.

————. *... en una música estelar*. Cenidim, México, 1987.

Béhague, Gerard. *Music in Latin America: an introduction*. Prentice - Hall History of Music Series. Englewood Cliffs N. J. Prentice Hall, 1979.

————. *La música en América Latina: una introducción*. Trad. de Miguel Castillo Didier. Caracas, Monte Ávila, 1983.

Carredano, Consuelo. *Ediciones mexicanas de música, historia y catálogo*. Cenidim, México, 1994.

Chase, Gilbert. *Introducción a la música contemporánea*. Nova, Buenos Aires, 1958.

Cortés, Luis Jaime. *Textos en torno a la música*. Cenidim (Colección Ensayos, 6), 2a. ed., México, 1990.

Estrada, Julio. *La música en México*. UNAM, México, 1985.

González, María Ángeles; Saavedra, Leonora. *Música mexicana contemporánea*. FCE, México, 1982.

Iglesias, Antonio. *Rodolfo Halffter, tema, nueve décadas y final*. Fundación Banco Exterior (Colección Memorias de la Música Española), España, 1992.

Jiménez Castillo, Manuel. *Compositores e intérpretes de música de arte "nacionalista"*. UNAM - Azcapotzalco. (Colección Laberinto. No. 45), México, 1984.

Malmström, Dan. *Introducción a la música mexicana del siglo XX*. Traducción de Juan José Utrilla. FCE (Breviarios), México, 1974.

Miranda, Ricardo. *Detener el tiempo, escritos musicales*. Salvador Moreno. INBA, México, 1996.

————. *La composición en México en el siglo XX*. CNCA, México, 1994.

Navarro, Antonio. *Escritos y ensayos musicales*. Universidad de Guadalajara, México, 1989.

————. *Hacer música Blas Galindo, compositor*. Universidad de Guadalajara. Guadalajara, México, 1994.

Ruiz Ortiz, Xochiquetzal. *Rodolfo Halffter*. Cenidim, México, 1990.

————. *Blas Galindo, biografía, antología de textos y catálogo*. INBA, Cenidim, México, 1994.

Sandoval, Carlos. *"Conlon + Tiempo = Nancarrow"*. En: *Pauta* (Cuadernos de Teoría y Crítica Musical). Cenidim - INBA, núms. 50-51 (abril-septiembre), México, 1994.

Slonimsk, Nicolás. *Baker's Biographical Dictionary of Musicians*, supplement. Schirmer, N. Y., 1971.

Stevenson, Robert. *Music in Mexico*. Apollo Edition, EUA, 1971.

Tapia Colman, Simón. *Música y músicos en México*. Panorama Editorial, 1a. reimpr., México, 1992.

Tello, Aurelio. *Salvador Contreras, vida y obra*. Cenidim, México, 1987.

Toral de Adomián, María Teresa. *La Voluntad de Crear, Lan Adomián*. UNAM, Textos de Humanidades / 24 y 31, Difusión Cultural, t. I y II, México, 1980 y 1981.

Varios, *Bibliomúsica. Revista de Documentación Musical*. CNCA, INBA, núms. 8-9, mayo-diciembre, México, 1994.

Varios, *Catálogo de ediciones de la Liga de Compositores de Música de Concierto de México*, LCM, México, 1995.

Varios, *Catálogo de Publicaciones*. Cenidim, México, 1994.

Varios, *Sonido y ciudad, música mexicana de los años 20 al 50*. CNCA, enero 17-febrero 29, México, 1992.

Velazco, Jorge. *De música y músicos*. UNAM, México, 1983.

Dr. Alfred Hiller (ed.). Carlos Jiménez Mabarak, *Catálogo de sus obras*.

Índice onomástico

TOMO I

TOMO II

Este libro se terminó de imprimir en julio de
1998 en los talleres de Impresora y Encua-
dernadora Progreso, S. A. de C. V. (IEPSA),
Calz. de San Lorenzo, 244; 09830 México,
D. F. En su composición, parada en Solar,
Servicios Editoriales, Calle 2, 21; 03810 Mé-
xico, D. F., se utilizaron tipos Aster de 10:12,
9:11 y 8:9 puntos. La edición consta de 3 000
ejemplares.